Paris. — Typ. Gaittet, rue Git le-Cœur, 7

ANCIENS MONUMENTS

DE L'EUROPE

PARIS. — TYPOGRAPHIE DE COSSON ET COMPAGNIE,
Rue du Four-Saint-Germain, 43.

ANCIENS
MONUMENTS

DE L'EUROPE

CHATEAUX, DEMEURES FÉODALES

FORTERESSES, CITADELLES

RUINES HISTORIQUES

ÉGLISES, BASILIQUES, MONASTÈRES

ET AUTRES MONUMENTS RELIGIEUX

PAR

UNE SOCIÉTÉ D'ARCHÉOLOGUES

Ornés de gravures

PARIS
RENAULT ET Cie, LIBRAIRES-EDITEURS
RUE D'ULM, 48
1860

INTRODUCTION

A lire certains historiens et quelques chroniqueurs modernes, on pourrait croire que, dès les premiers siècles de notre ère, l'Europe fut couverte de châteaux ayant tours, murailles et fossés, pont-levis, herses et mâchecoulis. Il n'en est rien pourtant, et la construction des plus anciens châteaux dont il reste vestige ne remonte pas au delà du neuvième siècle. Sans doute il y avait en Europe des châteaux avant cette époque, mais ils n'étaient pas nombreux et ressemblaient fort peu à ces forteresses du moyen âge dont il nous reste tant de ruines. Aux premiers siècles de la monarchie, les châteaux n'étaient autre chose que des forteresses placées sous l'autorité du chef de l'État et n'ayant d'autre destination que de garantir le pays contre une invasion étrangère.

Mais bientôt ces forteresses se multiplièrent, à mesure que le système féodal s'établissait et se consolidait. D'abord, les grands vassaux en construisirent, sous le prétexte de maintenir, pour le roi, l'intégrité du territoire; mais tous ou presque tous avaient une arrière-pensée d'indépendance qui ne devait pas tarder à se montrer ouvertement. Après ces grands vassaux, vinrent les seigneurs de deuxième et troisième ordre, relevant

des suzerains et ayant à se défendre des exigences de ces derniers, en même temps qu'il leur fallait contenir les paysans que leur tyrannie réduisait trop souvent au désespoir. Alors on vit s'élever de toutes parts de hautes murailles ; chaque châtelain eut ses hommes d'armes et sa bannière ; l'autorité royale fut méprisée, et les guerres privées ensanglantèrent l'Europe. Les souverains sentirent alors l'énormité de la faute qu'ils avaient faite en laissant bâtir ces forteresses ; ils tentèrent d'arrêter les progrès du mal ; mais il était trop tard ; les seigneurs se liguèrent, traitèrent d'égal à égal avec la couronne, et achevèrent d'abaisser la puissance royale.

Les premiers châteaux furent grossièrement construits ; les murailles, plus ou moins épaisses, étaient bâties en pierres peu ou point taillées, liées entre elles par un ciment dont le secret, depuis longtemps perdu, a été retrouvé de nos jours, et qui, en séchant, devient aussi dur et même plus dur que les pierres qu'il servait à réunir. Quant à la forme de l'édifice, elle variait et dépendait du terrain sur lequel on l'élevait : le bord d'une rivière, le sommet d'un rocher, étaient les positions préférées pour ces constructions. On s'occupait d'abord des ouvrages avancés, qui, une fois terminés, mettaient les travailleurs à l'abri de toute agression. Le premier de ces ouvrages était la barbacane, espèce de poste avancé situé en avant de la porte du château, qu'il était destiné à couvrir et à défendre ; venait ensuite le fossé, plus ou moins large, plus ou moins profond, à sec ou rempli d'eau, suivant les localités. Après le fossé, sur lequel on jetait plus tard un pont-levis, on élevait une première muraille dans laquelle était ménagé un passage voûté entre deux grosses tours ; d'autres tours semblables flanquaient la muraille, qui se terminait par un parapet crénelé. Une porte solide fermait l'entrée voûtée dont nous venons de parler ; elle était précédée d'une herse qu'il suffisait de laisser tomber pour en défendre l'approche. Sur les tours étaient placées des sentinelles, et au-dessus de la voûte formant le passage était pratiqué le logement pour le portier, lequel, à raison de l'importance de ses fonctions, était largement rétribué.

Dans les châteaux de médiocre importance, cette muraille était la seule qui abritât la place ; mais les châteaux forts proprement dits avaient une seconde enceinte non moins forte que la première, et entre les deux murailles étaient placés les magasins d'armes et les casernes ; c'était là aussi que l'on creusait des puits qui devaient fournir de l'eau à la garnison.

Au milieu du château s'élevait la citadelle que l'on appelait le donjon, et qui consistait ordinairement en une grosse tour

entourée d'une muraille et d'un fossé. C'était là que logeait le gouverneur ; toutes les pièces composant son logement et ceux des principaux officiers étaient voûtées ; le jour n'y pénétrait

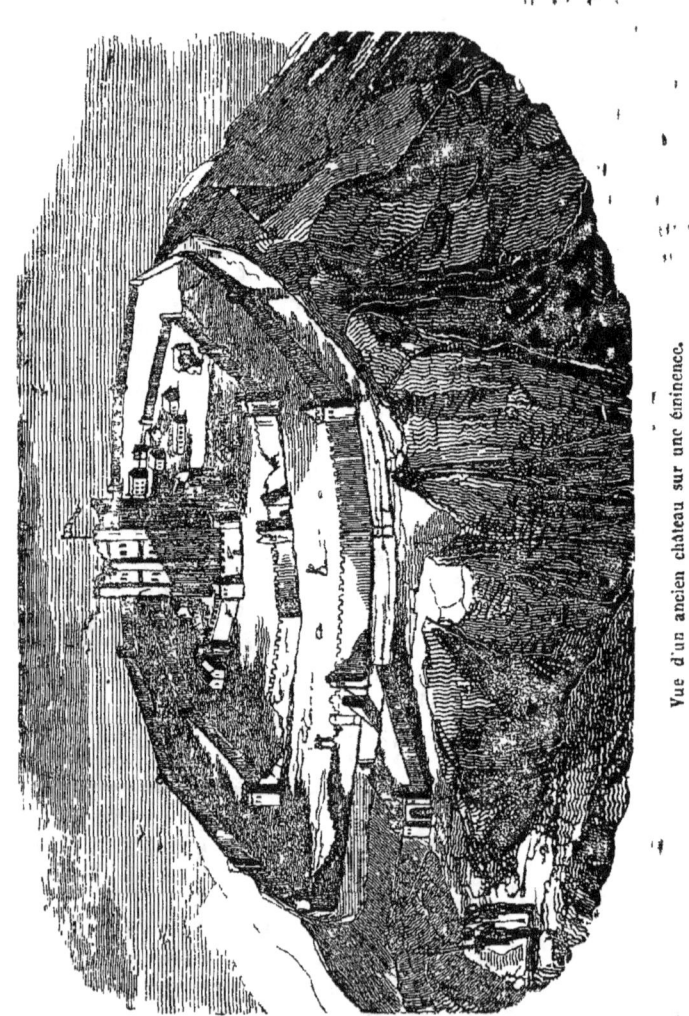

Vue d'un ancien château sur une éminence.

que par d'étroites meurtrières pratiquées dans les murs, qui étaient souvent d'une épaisseur prodigieuse. Tel était le château de Bedfort en Angleterre dont Henri III fit le siége, et dont la

garnison ne se rendit qu'après avoir soutenu quatre assauts consécutifs. « Au premier, dit un historien, on enleva la barbacane; au second, le mur intérieur; le troisième fut dirigé contre le mur extérieur : les mineurs renversèrent une partie de la vieille tour, et, après avoir couru de grands dangers, pénétrèrent dans l'enceinte par une crevasse. Au quatrième assaut, les mineurs parvinrent à mettre le feu à la tour principale, d'où la fumée sortit bientôt en abondance, et qui bientôt commença à s'écrouler. Alors l'ennemi se rendit. »

Ce système de fortification dura jusqu'à l'époque de l'invention de la poudre, qui opéra une révolution complète dans l'art de la guerre. Alors les châteaux perdirent presque toute leur importance comme forteresses; les fortifications furent encore conservées pendant longtemps, car elles pouvaient encore mettre la place à l'abri d'un coup de main. Le despotisme féodal ne se trouvant plus en sûreté derrière ces murailles incapables de résister à l'artillerie nouvelle, les seigneurs songèrent à se dédommager par un accroissement de luxe et de bien-être qu'ils avaient jusque-là sacrifié à leur orgueil et à leur soif de domination ; les corps de logis eurent des fenêtres ; l'air et la lumière y pénétrèrent en même temps que la civilisation, et de nombreux ornements d'architecture vinrent adoucir la lugubre physionomie de ces lourds édifices. Beaucoup de ces châteaux se maintinrent pourtant dans leur état primitif jusque vers la fin du dix-septième siècle, leurs propriétaires les laissant subsister comme des monuments de leur puissance passée; mais ils avaient cessé d'être redoutables aux peuples et aux rois. En Angleterre, un grand nombre furent détruits par ordre du parlement, par suite de l'abolition du système féodal. En France cette destruction se fit lentement, mais sans violence et par la seule force de la civilisation. Ils subsistèrent plus longtemps en Allemagne ; aussi est-ce le pays où l'on trouve le plus de ces ruines de vieux manoirs dont il ne reste plus en France que quelques vestiges.

Il est regrettable toutefois, au point de vue de l'art, que la destruction de ces édifices ait été si rapide et si complète. Le château de Vincennes était le seul, aux environs de Paris, il y a trente ans, qui, malgré les changements qui y avaient été faits successivement, pût donner une idée à peu près complète de ces forteresses qui couvraient l'Europe au moyen âge; aujourd'hui sa physionomie a presque entièrement disparu.

Parmi les monuments du moyen âge, nous donnons une large place à ces pompeuses cathédrales, constructions presque fabuleuses léguées aux siècles à venir comme de grandes

leçons de persévérance et de piété. A l'aspect de ces hautes églises noircies par le temps, de leurs portiques façonnés, de ces vieux saints qui garnissent leurs niches, on se sent pénétré d'un sentiment tout autrement chrétien que devant ces modernes imitations du Parthénon d'Athènes, où la croix n'est qu'un anachronisme.

Il y a peu de grandes cités de notre Europe occidentale qui ne possèdent quelques-unes de ces merveilleuses églises dont la construction remonte aux siècles qui précédèrent la *renaissance*. Les unes sont célèbres par la délicatesse de leurs sculptures ; d'autres par la prodigieuse élévation de leur nef; d'autres encore, par la hardiesse de leurs flèches dentelées et comme livrées aux vents. Telles sont en France les cathédrales de Strasbourg, d'Amiens, de Chartres, de Beauvais, etc. Dans l'intérieur, qui présente ou l'image d'une croix latine ou quelque signe mystique du catholicisme, l'apparente légèreté de cette architecture est encore augmentée par la subdivision infinie des piliers en faisceaux de colonnes qu'on a eu l'adresse de figurer jusque dans les nervures croisées et intérieures des voûtes. Partout, d'ailleurs, sous ces effets de l'art se cache une pensée symbolique et religieuse. La forme de la croix, suivie dans le plan de la plupart de ces édifices, c'est l'image vivante du Sauveur étendu sur sa divine couche ; ses regards brûlants d'amour et le sang coulant de ses blessures se reflètent, en quelque sorte, dans la pourpre et le feu des vitraux. Dans la crypte lugubre, l'église semble s'ensevelir au tombeau avec son Dieu expiré. Enfin, dans la tour élancée et la flèche qui monte légère et diaphane, elle semble avec lui ressusciter et faire son ascension dans les cieux... Telle est, en général, cette architecture, improprement appelée *gothique* ou *sarrasine*; l'erreur, comme on l'a fait observer, consistant à lui attribuer absolument l'une ou l'autre de ces origines. Imposant dans l'ensemble, grandiose dans ses proportions, ce style affecte une hardiesse de formes dont l'œil s'étonne, et se complaît dans la multitude et la richesse des ornements de détail. Aussi la première vue de ces grands monuments religieux fait-elle naître la pensée d'un bloc colossal sur lequel une main humaine aurait indiqué les masses principales, et dont les délicats et minutieux travaux auraient ensuite été abandonnés à la patience d'ouvriers secondaires.

Sauvage et couverte de forêts, la plus grande partie de la France offrait au septième siècle de profondes retraites à ceux que leur ferveur religieuse portait à fuir le monde pour aller pratiquer au désert les austérités de la vie monastique. Ainsi, tandis que, de son côté, la féodalité fractionnait l'ordre poli-

tique, l'institut monarchique, par son caractère religieux même, n'étant pas borné dans sa sphère à telle ou telle étendue du sol, put, au contraire, réaliser sa force d'expansion partout où l'humanité en reconnaissait le but moral et intellectuel. Telle fut l'origine et la cause de la fondation des monastères. Les chapelles, les oratoires, les ermitages, les beffrois, les flèches des paroisses de campagne, les abbayes, les monastères, les cathédrales, tous ces édifices dont nous ne voyons plus qu'un petit nombre; tous ces édifices étaient tellement multipliés, que Jacques Cœur a élevé à dix-sept cent mille le nombre des clochers existant à cette époque en France.

On s'étonne aujourd'hui en pensant que ces grands ouvrages se sont élevés dans des temps d'ignorance et de barbarie. Mais c'est qu'alors on avait la foi. De tous côtés accouraient des ouvriers ardents, empressés, et l'œuvre s'élevait.

Les indulgences étaient le fonds commun du moyen âge pour tous ces grands travaux, et si quelque chose pouvait adoucir aux yeux de l'humanité l'âpreté qu'offrent les premières phases de notre histoire, ce seraient sans doute les réunions spontanées de ces hommes pacifiques qui, fuyant une société ignorante et barbare, s'enfonçaient dans la solitude pour y méditer sur un monde meilleur, et rallumer à l'abri du cloître le flambeau presque éteint des lumières. Tout entiers à leurs devoirs, ils n'abandonnaient la prière et l'étude que pour se livrer avec ardeur au travail manuel; et quand la politique absurde, le guerrier presque sauvage, semblaient avoir pris pour devise : *Ruine et carnage;* — *Construire, préserver* et *transmettre*, était celle des laborieux cénobites.

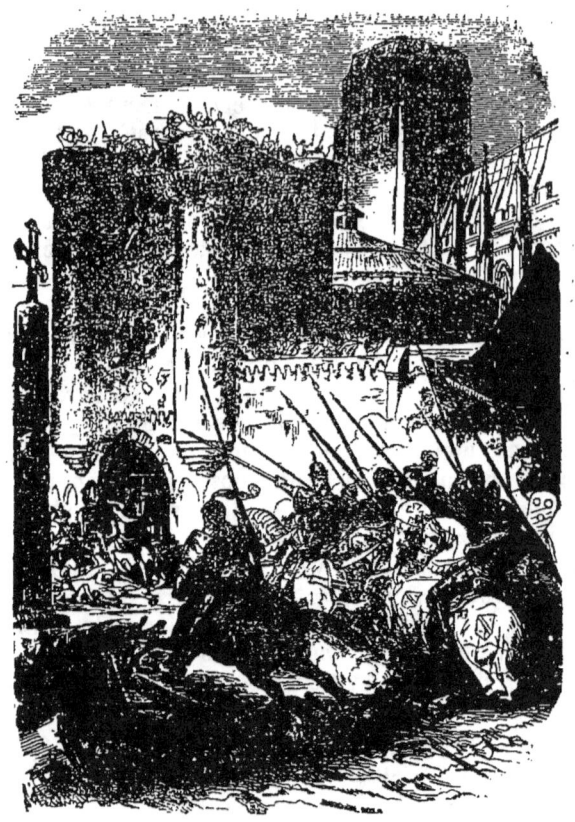

MOYENS EMPLOYÉS
DANS L'ATTAQUE ET LA DÉFENSE DES ANCIENS CHATEAUX
AVANT L'INVENTION DE LA POUDRE.

Dans l'antiquité, les moyens de réduire une place forte étaient fort restreints; bloquer une forteresse où en escalader les murailles, c'était à quoi se bornait à peu près, dans les temps les plus reculés, cet art de la destruction des places qui a fait depuis de si terribles progrès. On investissait le château ou par un mur de maçonnerie ou par un profond retranchement bien palissadé, pour empêcher que les assiégés ne fissent des sorties, et qu'ils ne reçussent aucun secours d'hommes et de vivres; puis on attendait tranquillement de la famine ce que l'art et la force étaient encore impuissants à opérer, d'où il arrivait que le siége d'une place forte durait quelquefois dix ans, vingt ans, et même davantage. Ainsi le siége de Troie dura dix

ans, et ce ne fut qu'après vingt-neuf ans que Psammeticus, roi d'Egypte, qui avait commencé une guerre contre le roi d'Assyrie, au sujet des limites des deux empires, par le siége d'Azot, se rendit maître de cette place. C'est le plus long siége dont il soit parlé dans l'histoire ancienne. On en finissait plus promptement par l'escalade, qui consistait à appliquer contre les murs un grand nombre d'échelles pour y faire monter plusieurs files de soldats.

Mais l'escalade devint bientôt inutile et impraticable, lorsque les murailles et les tours dont elles étaient flanquées eurent été assez élevées pour que les échelles ne pussent plus y atteindre. Il fallut donc trouver un nouveau moyen d'arriver jusqu'à la hauteur des remparts; et c'est alors que prirent naissance d'énormes tours de bois roulantes que l'on approchait des murs, et qui mettaient les assiégeants de niveau avec leurs ennemis. Placés au sommet de ces tours, qui formaient une espèce de plateforme, des soldats nettoyaient les remparts à coups de traits et de flèches, et surtout par le secours des balistes et des catapultes. Ensuite, de l'un des étages de la tour, un pont-levis s'abaissait sur les murs de la ville assiégée, et les vainqueurs entraient dans la place.

Ces tours ambulatoires, construites d'un assemblage de poutres et de forts madriers, ressemblaient assez à une maison. Pour les garantir contre le danger du feu lancé par les assiégés, on les couvrait de peaux crues ou de pièces d'étoffes faites de poils. La ville était en grand danger si l'on pouvait approcher une de ces tours jusqu'au rempart. Elle avait plusieurs escaliers pour monter d'un étage à l'autre. Il y avait au bas un bélier pour battre en brèche, et, sur l'étage du milieu, un pont-levis composé de deux poutres, avec ses garde-fous garnis d'un tissu d'osier, qui s'abattait promptement sur les murs de la ville

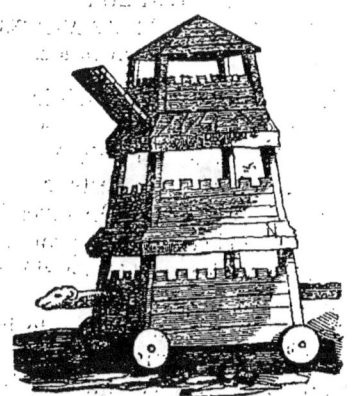

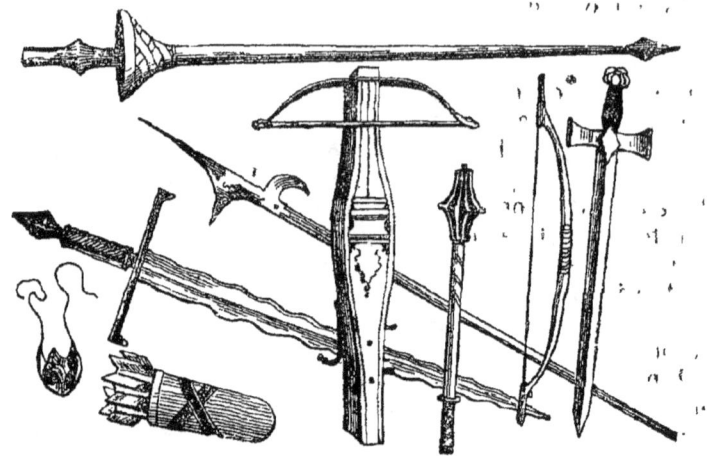

lorsqu'on en était à portée. Sur les étages supérieurs, des soldats armés de longues épées et des gens de traits ne cessaient pas de harceler les assiégés. Quand les choses en étaient là, ceux-ci ne tenaient plus longtemps, dominés qu'ils se voyaient par un rempart plus élevé que le mur dans lequel ils avaient mis toute leur confiance.

La baliste, qui jouait un rôle du haut de ces tours et en rase campagne, était destinée à lancer des traits et des flèches d'un poids extraordinaire; elle chassait aussi des balles, des boulets de plomb et des pierres d'une pesanteur énorme. Il y en avait de différentes grandeurs, et qui, par cette raison, produisaient

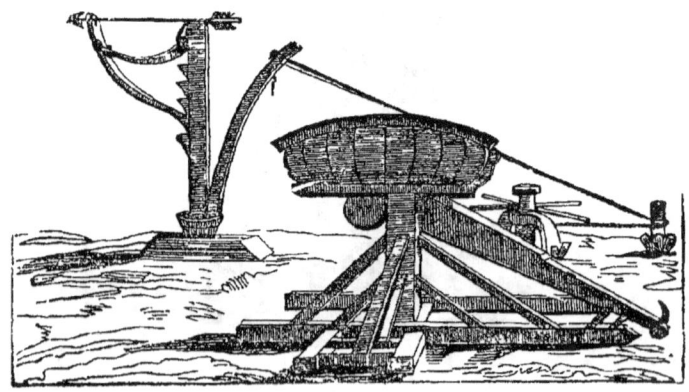

plus ou moins d'effet. Les unes, qui servaient pour les batailles, pourraient être appelées des pièces de campagne ; les autres étaient employées dans le siége, et c'était l'usage le plus ordinaire qu'on en faisait. Les balistes ressemblaient beaucoup à nos arbalètes, mais jamais celles-ci n'ont approché des résultats que les anciens historiens rapportent des premières, et qui nous paraissent presque incroyables. Végèce, le plus célèbre des auteurs qui ont écrit en latin sur l'art militaire, dit que la baliste poussait des traits avec tant de rapidité et de violence, qu'ils brisaient tout ce qu'ils touchaient. Athénée raconte qu'Agésistrate en fabriqua une d'un peu plus de deux pieds seulement de longueur, qui jetait des traits jusqu'à la distance de près de cinq cents pas.

Il n'est pas facile de marquer au juste la différence de la baliste et de la catapulte, quant à l'usage ; car, sous le rapport de la structure, les figures que l'on représente de ces deux machines font comprendre d'un coup d'œil tout ce qui les distinguait l'une de l'autre. Il paraît cependant que le propre de la baliste était de lancer des dards et des javelots d'une grosseur extraordinaire, et quelquefois plusieurs du même coup, dans une gargousse ; tandis que la catapulte lançait des traits beaucoup plus longs et des pierres tout ensemble et en très-grand nombre. Cette ma-

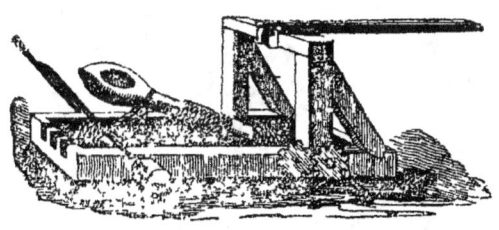

chine envoyait au loin des poids de plus de douze cents livres, et produisait des ravages effroyables. Elle était encore employée en France dans les douzième et treizième siècles. Un passage de Froissart fait voir de quelle force surprenante elle était douée. Il nous apprend qu'au siége de Thyn-l'Evêque, dans les Pays-Bas, le duc Jean de Normandie fit venir de Douai et de Cambrai des espèces de catapultes, lesquelles jetaient jour et nuit dans la place d'énormes pierres qui écrasaient, abattaient les combles des tours et des maisons, tellement que les assiégés n'osaient plus demeurer que dans les caves et dans les celliers. Elles y

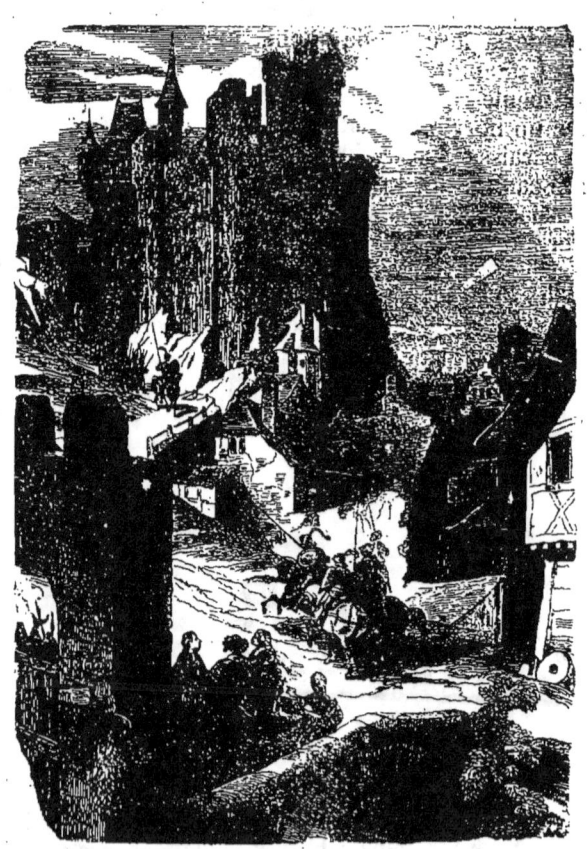

lançaient aussi des chevaux morts et autres charognes infectes qui étaient de la plus grande incommodité pour la place ; rien n'était plus capable d'y mettre la peste, ou du moins d'occuper une partie de la garnison à enterrer ces cadavres et prévenir ainsi l'infection dont on était menacé : c'est tout au plus si nos mortiers monstres d'aujourd'hui seraient plus redoutables. L'histoire de Gengis et de Timur nous fournit aussi une infinité d'exemples de la force et de la puissance de ces sortes de machines. Les catapultes dont ces conquérants se servaient chassaient des meules de moulin, des masses énormes, et renversaient avec un horrible fracas tout ce qu'elles atteignaient. Ces machines paraissent avoir subsisté jusqu'à la découverte de la poudre : le canon, qui les détruisait facilement, ne tarda pas à les faire disparaître.

Le bélier, lorsqu'il eut été inventé, abrégea de beaucoup la durée des siéges chez les anciens. Il se composait d'une poutre d'un seul morceau de bois de chêne, assez semblable à un mât de navire, d'une longueur et d'une grosseur extraordinaires, dont le bout était armé d'une tête de fer ou d'airain proportionnée au reste, et représentant la figure d'un bélier. Ce qui fit donner à cette terrible machine le nom et la figure de cet animal, c'est qu'elle heurtait les murailles comme le bélier fait de sa tête tout ce qu'il rencontre. Elle était suspendue et balancée en équilibre avec une chaîne ou d'énormes câbles qui la soutenaient en l'air, dans une espèce d'échafaudage en charpente que l'on faisait avancer sur le comblement du fossé, à une certaine distance du mur, par le moyen de rouleaux ou de plusieurs roues. C'était de toutes les machines de guerre la plus pernicieuse et celle qui causait le plus de mal aux assiégés, puisqu'elle pratiquait la brèche par laquelle les ennemis entraient ordinairement dans la place.

On faisait aussi jouer le bélier dans une de ces tours mobiles dont nous avons parlé tout à l'heure, ou sous une galerie appelée tortue, parce qu'elle servait de couverture et de défense très-forte et très-puissante contre le feu, les dards, les javelots et les masses pesantes que les assiégés jetaient du haut des murailles. Cette machine, qui servait également pour le comblement du fossé et pour la sape, était composée d'une grosse charpente très-solide, ayant douze pieds de hauteur et vingt-cinq sur chaque face de son carré. Elle était recouverte d'une espèce de matelas piqué, consistant en peaux fraîchement écorchées et préparées avec différentes drogues contre l'incendie, de manière qu'au total les soldats s'y trouvaient en sûreté, de même que la tortue l'est dans son écaille.

LES ANCIENS MONUMENTS
DE LA FRANCE.

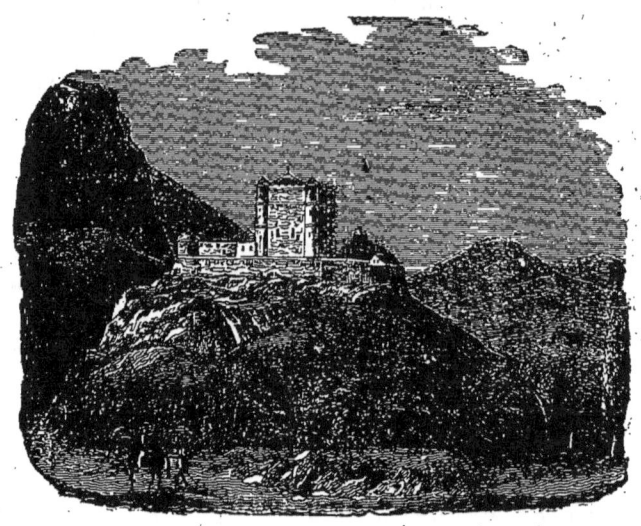

CHÂTEAU DE BAYARD.

Sur la rive gauche de l'Isère, à dix lieues de Grenoble, s'élève l'antique château de Bayard, sur un mamelon isolé qui domine la vallée. Dans une position formidable, la cour de ce manoir était fermée et défendue, comme celle de tous les châteaux forts, par des murailles crénelées; la porte, en arcade, était flanquée de deux tours rondes; l'une servait de chapelle, l'autre de colombier. L'histoire du château de Bayard se résume dans son nom, et ce nom est celui du preux chevalier sans peur et sans reproche.

Type parfait de courage, de dévouement, de loyauté, modèle classique de toutes les vertus chevaleresques, dont seul il a offert la réunion entièrement pure d'alliage, Bayard est le plus populaire des héros de notre histoire : le surnom de Chevalier sans peur et sans reproche n'est pas plus connu que chacun des faits dont se compose sa noble vie.

Né en 1476, au château de Bayard, dès l'âge de treize ans, le jeune rejeton de l'ancienne maison du Terrail s'était voué à la carrière des armes. Bientôt il prélude à des tournois, à des joutes plus sérieuses. Il suit Charles VIII en Italie; à Fornoue (1495) il a deux chevaux tués sous lui, et enlève une enseigne qu'il présente

au roi. Sous le règne de Louis XII, sa fortune militaire prend l'essor le plus brillant. Il triomphe, dans un combat singulier, de l'Espagnol Soto-Mayor, et renouvelle le fameux trait d'Horatius Coclès, en défendant le pont de Garigliano seul contre toute une armée. Il détermine le succès d'Agnadel. Blessé grièvement à l'assaut de Brescia, il sauve, par sa seule présence, la vie et l'honneur des hôtes qui lui donnent asile, et refuse l'or que cette famille reconnaissante lui offre pour sa rançon, le partageant entre deux jeunes beautés dont il avait protégé la vertu. Il combat à Ravenne, et Gaston de Foix ne périt que pour avoir négligé ses avis. Blessé de nouveau à la retraite de Pavie, il court de véritables dangers. « Mon regret, disait-il, n'est pas de mourir, mais de mourir dans un lit comme une femme. » Rendu à la vie, il s'honore, comme Scipion, par un trait de continence admirable. A Guinegate, il n'épargne aucun effort pour soutenir l'honneur des armes françaises.

François Ier monte sur le trône : Bayard lui donne la victoire à Marignan, et le roi l'en récompense en voulant se faire armer chevalier par sa main glorieuse. A Mézières Bayard sauve la France. Après l'affaire de Rebec, où il est battu par la faute de Bonnivet, ce dernier lui remet le commandement : « Il est bien tard, répond Bayard ; mais n'importe, mon âme est à Dieu, et ma vie est à l'État ; je vous promets de sauver l'armée aux dépens de mes jours. » Le 30 avril, une pierre lancée d'une arquebuse à croc vint le frapper au côté droit, et lui rompit l'échine du dos. « Jésus, mon Dieu, je suis mort ! » s'écria Bayard. On court à lui pour le retirer de la mêlée : « Non, dit-il : près de mourir, je me garderai bien de tourner le dos à l'ennemi pour la première fois. » D'une voix mourante, il ordonne la charge et se fait placer au pied d'un arbre : « Mettez-moi, dit-il, de manière que mon visage regarde l'ennemi. » A défaut de croix, il baise celle de son épée ; il se confesse à son écuyer ; puis il dit au connétable de Bourbon, qui s'attendrissait à sa vue : « Ce n'est pas moi qu'il faut plaindre, mais vous, qui combattez contre votre roi et votre patrie. »

Ainsi périt Bayard, à l'âge de quarante-huit ans. François Ier fit son oraison funèbre à Pavie : « Ah ! chevalier Bayard, s'écria-t-il en se voyant aux mains des Impériaux, que vous me faites grande faute ! Je ne serais pas ici ! »

Le château de Bayard, juché sur une éminence, brave la tempête et la violence des vents du midi ; mais chaque jour une pierre s'écroule de ses murailles délabrées. Des étages de l'édifice il ne reste que le premier ; on y voit le cabinet de Bayard et la chambre où il naquit.

LE CHATEAU DE ROUSSILLON.

Le château de Roussillon, à une lieue de Perpignan, est bâti sur l'emplacement de l'antique Ruscino, colonie romaine, sortie de la Sardaigne. Cette ville avait donné son nom à la contrée dont elle était la capitale et qui comprend aujourd'hui dans son étendue le Vallespir, le Conflans et la Cerdagne française, dont le département des Pyrénées-Orientales.

On trouve encore, en fouillant les terres, des médailles romaines et des fondations d'édifices qui paraissent avoir été considérables : en 1768, on découvrit de nombreuses colonnes, des chapiteaux, des corniches, et divers socles de marbre. Il ne reste d'autres vestiges de cette ville qu'une tour remarquable par son ancienneté, des fragments de bains publics et quelques parties des remparts; la tour est de forme ronde et dans une position admirable; elle montre au loin sa muraille noircie par les années. Plusieurs masures, environ six ou sept maisons bâties auprès de la tour, une vieille chapelle qui sert de boutique, voilà tout ce qui orne l'ancienne colonie romaine, et encore ces habitations délabrées ne sont-elles que les ruines d'un castrum élevé sur les ruines de Ruscino. Débris sur débris, ruines sur ruines, telle est l'action des temps, telle est la marche des siècles.

LE CHATEAU DE LOCHES.

Si l'on en croit la tradition, avant que ce château si fameux ne prît des dimensions gigantesques, il y avait, dès les premiers siècles de notre ère, sur son emplacement, quelques fortifications romaines. Puis il y fut élevé une chapelle, dans les premières années du cinquième siècle. Ce qu'on peut admettre comme certain, c'est qu'il y avait déjà, au même lieu, sous le règne de Childebert Ier et vers le sixième siècle, une forteresse et une église qui furent ruinées, deux siècles après, par Pepin et Carloman.

Charles VII, Louis XI et Louis XII, successeurs des comtes d'Anjou, ajoutèrent à la splendeur du château de Loches en même temps qu'ils en augmentaient la force par des ouvrages nouveaux capables de résister à l'artillerie. Ce château, qui domine, du sommet d'un plateau de rochers, les verdoyantes prairies arrosées par l'Indre, était alors considéré comme un ange gardien dont les ailes s'étendaient sur les villes jumelles de Loches et de Beaulieu. Mais il fut négligé à partir du seizième siècle, comme maison de plaisance, et, perdant toute son importance militaire, ainsi que la plupart des autres places centrales du royaume, depuis que les frontières ont été reculées au midi jusqu'aux Pyrénées, et à l'ouest jusqu'à la mer, on l'abandonna peu à peu aux ravages du temps et à l'avidité des spéculateurs.

Au milieu des ruines du château de Loches, et parmi celles de ses parties qui se sont le mieux conservées, on remarque particulièrement la Tour carrée. Flanquée de tourelles et entourée de fossés, cette vieille tour élève encore hardiment, à une hauteur d'environ cent vingt pieds, ses tristes murailles, bâties de manière à présenter une différence de plusieurs pieds entre l'épaisseur de leur base massive et celle de leur sommet. C'est là que le sombre Louis XI avait fait établir des cachots, des cages de fer et des chaînes dont il faisait charger ses victimes. Les circonstances et l'appareil de la mort et le partage des dépouilles de Jacques d'Armagnac, duc de Nemours, les cachots où ses jeunes enfants furent enfermés, y sont de tristes et intéressants objets de curiosité.

Ainsi, successivement forteresse, palais de plaisance et prison d'État, le château de Loches est resté jusqu'à nous affecté en partie à ce dernier usage. La Tour carrée est encore une prison, mais elle a été désarmée de ses oubliettes et de ses cages.

Château de Loches.

LE CHATEAU D'ANGOULÊME.

Angoulême, de fondation romaine, selon la tradition populaire des Angoumois, ville qui passa de la domination des Romains à celle des Visigoths avant d'appartenir à la couronne de Clovis, et qui est placée dans une superbe situation, possédait un vieux château dont il ne reste plus que quelques tours. Situé au milieu de la ville, il la dominait par sa position élevée. Anciennement, ce monument était appelé *le Château de la reine*, pour avoir appartenu à Isabelle Taillefer, comtesse d'Angoulême, femme en premières noces de Jean sans Peur, roi d'Angleterre.

La grande tour, en forme de polygone, a été bâtie par Hugues IV, qui mourut en 1303. Les créneaux sont en ogives. Le reste du château ne remonte pas au delà du quinzième siècle, et la partie de l'ouest est même beaucoup plus moderne.

LE CHATEAU DE GISORS.

Ce fut en l'an 1000, sous le règne du roi Robert, que furent jetées les fondations du château de Gisors, qui, cent ans après, fut considérablement agrandi et fortifié par Guillaume le Roux. Il étend ses ruines sur une éminence donnant du côté de Rouen. C'était autrefois deux enceintes avec un donjon placé au milieu de la seconde. Une halle remplace aujourd'hui, dans la première enceinte, les logements de la garnison. Elle était flanquée de tours dont plusieurs subsistent encore. On pénétrait dans la forteresse par deux portes munies de grosses tours, de herses, de pont-levis. La seconde enceinte était bâtie sur le sommet de la colline, et n'avait qu'une entrée. Le donjon central, de forme octogone, était très-élevé.

Il serait difficile de se faire une juste idée de la majesté, du grandiose de ces ruines, de ces immenses fossés dont les talus sont aujourd'hui transformés en une sorte de forêt, et qui, du sommet de la ville, s'étendent jusqu'au bord de la rivière d'Epte. Les murs de la forteresse dominent la ville de telle sorte qu'en 1825 un fragment de ces antiques murailles s'étant détaché, roula jusque dans les jardins des maisons de l'intérieur, après avoir renversé plusieurs constructions qui se trouvaient sur son passage. Ces débris offrent, comme une rare curiosité, une tour de cent pieds de hauteur appelée la tour du Prisonnier; elle renferme une salle ronde voûtée de dix-neuf pieds de diamètre, sans parler de l'épaisseur de ses murs.

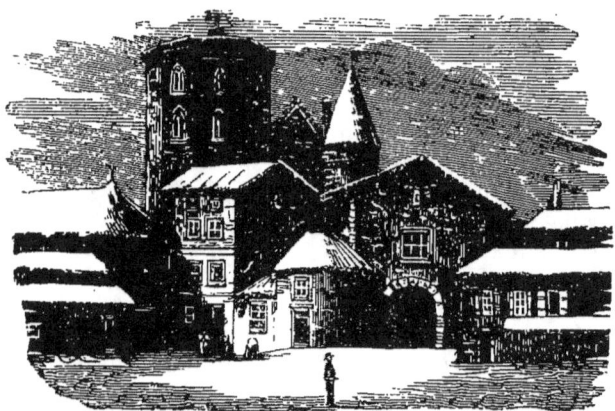

Le château d'Angoulême.

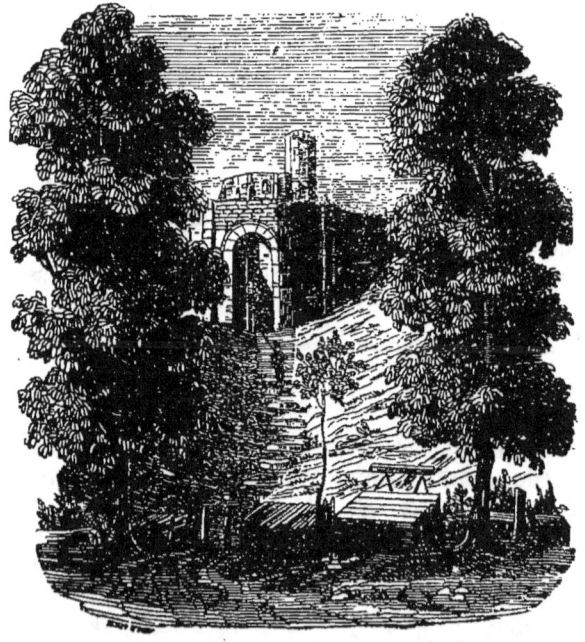

Le château de Gisors.

LA CATHÉDRALE D'ANGOULÊME.

Cette église épiscopale, placée sous l'invocation de saint Pierre, est en grande partie d'une construction moderne, et ne remonte qu'au règne de Louis XIII, époque où furent assez généralement réparées les dégradations commises sur les monuments pendant les guerres de religion. Cependant quelques fragments de l'ancienne église ont échappé à la fureur dévastatrice des protestants et au zèle réparateur des architectes du dix-septième siècle; la façade est le plus précieux et le mieux conservé de ces débris. Cette façade, qui date du onzième siècle, est dessinée sur un plan original qui ne rappelle en rien les formes consacrées de la plupart des autres églises. Trois portiques, deux tours que lie l'une à l'autre une galerie, tel est ordinairement l'ensemble que présentent les églises à leur principale face. La façade de la cathédrale d'Angoulême, au contraire, ne forme pour ainsi dire qu'une seule masse, découpée carrément, et qui, les ornements mis à part, pourrait appartenir à tout autre monument aussi bien qu'à un édifice religieux. Les inévitables tours ont été omises, mais cependant, on a placé au point que leur tête eût occupé, aux deux extrémités de la façade, deux sortes de rotondes, de belvédères, qui, par leurs proportions minimes, représentent assez exactement à l'œil ces guérites de pierre qu'on voyait au sommet des murailles et des forteresses du moyen âge. Le principal ornement de cette façade singulière consiste en plusieurs rangs de colonnes. Accouplées deux à deux, elles forment de distance en distance des niches à voûte arrondie et minutieusement décorée, dans lesquelles sont placés des massifs de sculptures sans caractère précis, ou des figures de saints personnages. Une seule porte, d'une grande simplicité et qu'encadrent les colonnes, est percée au centre; au-dessus d'elle est ménagée une croisée longue, par une nouvelle exception à la règle d'après laquelle les fenêtres des façades doivent être dessinées en rond : la décoration capitale est placée tout en haut de l'édifice, sur le même alignement que la porte et la croisée. L'image en pied de l'Éternel y apparaît sculptée dans un médaillon ovale, qui occupe le milieu d'une niche. Comme à la façade de l'église de Saint-Trophyme à Arles, les évangélistes, caractérisés seulement par leurs attributs, le lion, le taureau, l'aigle et l'ange, sont placés aux quatre coins; les cordons qui enceignent la voûte de la niche sont décorés avec profusion de sculptures diverses, parmi lesquelles on distingue des figures d'animaux fantastiques. Tous ces détails, d'une délicatesse extrême et d'un fini parfait, achèvent de donner un haut prix à cette façade.

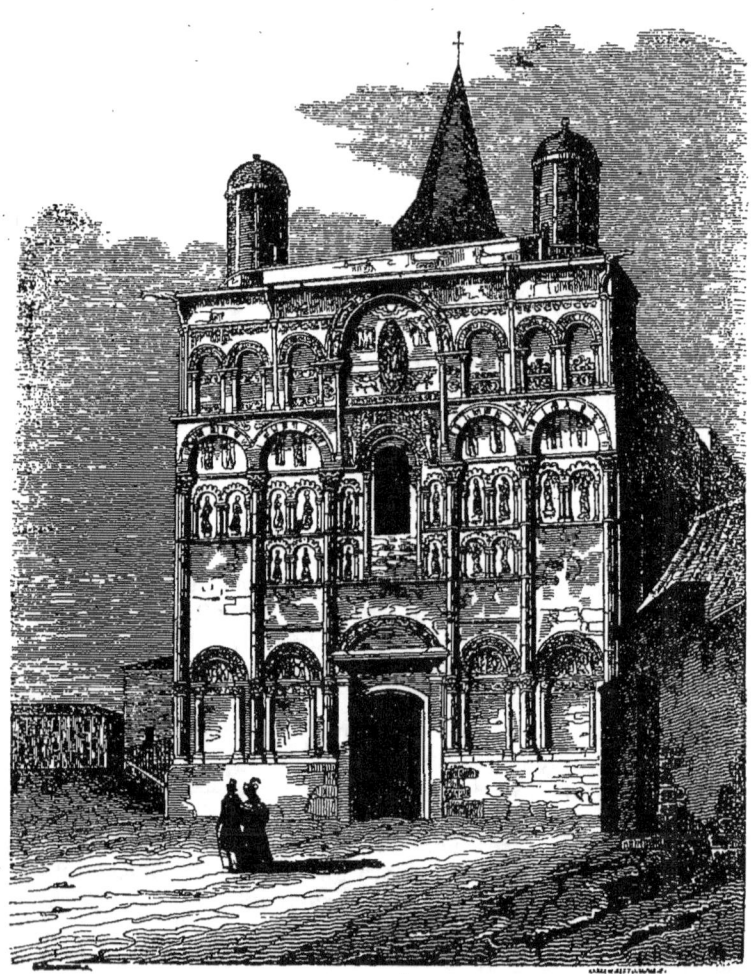

Cathédrale d'Angoulême.

ÉGLISE D'ÉVRON.

Cette église appartient, par le style mélangé de son architecture, à deux époques distinctes : le moyen âge et l'ère moderne.

Dans la *vieille église*, on reconnaît facilement le caractère des monuments religieux à la fin du dixième siècle. L'architecture est lourde, et le corps principal de la nef n'est pas voûté, parce que les architectes de cette époque construisaient difficilement des voûtes d'une grande portée. Le lambris actuel date de 1666, et les fenêtres en ogives, situées sous le grand comble du côté du midi, ont été établies à la même époque, pour donner plus de jour à cette partie de l'église. La *nouvelle église* est intéressante sous le rapport de l'art. Le chœur surtout est d'une rare beauté. Des statues, posées sur les chapiteaux des colonnes, et surmontées de petit dais, décorent richement l'hémicycle. Cet ensemble est d'autant plus remarquable que ces statues heureusement conservées ont l'avantage de n'avoir été souillées par aucune peinture.

Des galeries à deux étages, ornées de balustrades en pierre, permettent de faire le tour du monument, au milieu duquel s'élève avec hardiesse une belle flèche en bois. La tour fait partie de la vieille église ; elle est carrée et d'une architecture simple et massive.

CATHÉDRALE D'AUTUN.

Déjà remarquable par un magnifique clocher gothique, cette cathédrale possède encore de beaux détails architecturaux appartenant au style ogival, mais qui font un contraste choquant, pour les artistes, avec les nouvelles constructions élevées à côté. Les réparations ont donc dû être fréquentes, et à chaque siècle, parfois même à chaque génération, elles ont dû avoir un caractère particulier. Mais pourquoi s'en plaindre? Si l'art s'est parfois égaré, il ne s'est jamais perdu, et l'étude de ses diverses phases, de ses hésitations, de ses élans sublimes, de ses erreurs même, que nous permet de faire la diversité des styles sur un même point, n'est-elle pas une compensation suffisante au défaut d'ensemble? Mais, il faut bien l'avouer, on ne sait plus de nos jours qu'entasser des pierres les unes sur les autres : finesse, élégance, légèreté, formes vaporeuses de nos vieilles cathédrales ne se retrouvent plus dans l'architecture moderne.

La cathédrale d'Autun, doit à un tableau de M. Ingres, représentant le martyre de saint Symphorien, dont on a décoré ses murs, d'être visitée depuis quelque temps par un plus grand nombre de voyageurs étrangers.

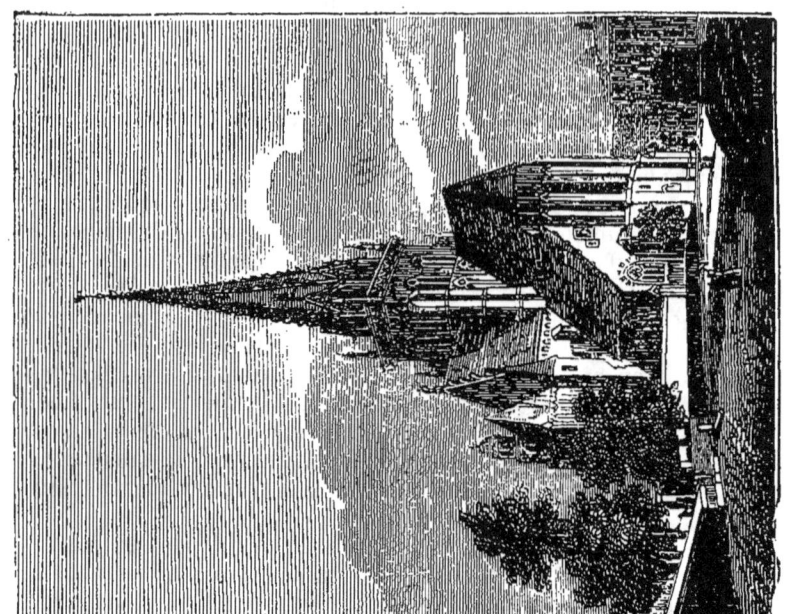

Eglise d'Evron.

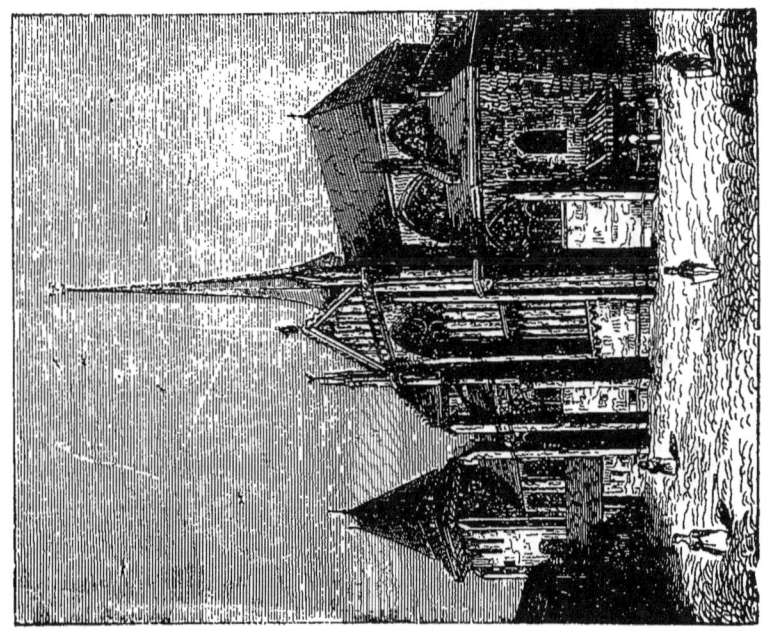

Cathédrale d'Autun.

CHAPELLE DE LA SAINTE-CHANDELLE, A ARRAS.

La maladie des Ardents faisait à Arras de terribles ravages, lorsque deux ménétriers devinrent les instruments de la bonté de Marie dont les habitants imploraient le secours. C'étaient Itier, originaire du Brabant, et Normant de Saint-Pol, divisés par une haine implacable résultant d'une querelle qui avait coûté la vie au frere de l'un d'eux. La vierge Marie, sous la figure d'une femme d'éclatante beauté, leur apparut en songe et leur ordonna d'aller annoncer à l'évêque d'Arras qu'elle lui enverrait un remède infaillible pour arrêter la maladie.

Ils se rendirent donc, chacun de leur côté, près de l'évêque Lambert.

Tous les trois se mirent en prière; et, ainsi préparés par ces pieux exercices, ils passèrent la nuit du samedi au dimanche dans la cathédrale, avec quelques autres personnes qui accompagnaient l'évêque. Au premier chant du coq, on vit descendre du ciel, au travers des voûtes de la basilique, la vierge Marie, vêtue comme le jour de la vision; elle portait dans la main un cierge allumé, qu'elle donna à Itier et Normant, en présence de l'évêque et des assistants, et, après avoir indiqué l'usage qu'ils devaient en faire, elle disparut. D'après ses ordres, quelques gouttes de cette cire furent versées dans l'eau bénite, et cette eau, distribuée à cent quarante-quatre malades qui se trouvaient en ce moment autour de la cathédrale, opéra leur guérison. Un seul, qui osa nier l'efficacité de ce remède et le tourna en dérision, mourut dans les plus affreuses douleurs. Bientôt le nombre des guérisons augmenta, grâce à l'efficacité du breuvage merveilleux.

La sainte chandelle fut ensuite déposée dans l'église Saint-Aubert pendant deux ans; de là on la transféra dans la chapelle de l'hôpital Saint-Nicolas. L'an 1215, fut élevée et construite, au milieu de la petite place, une célèbre pyramide, par *l'ordre, les soins, la libéralité et la munificence* des comtes d'Artois. C'est dans cette pyramide si belle, chef-d'œuvre d'architecture gothique, et qui, jusqu'à sa démolition, en 1791, a toujours fait l'admiration des étrangers, qu'a été déposé le cierge merveilleux. Cette chapelle, ruinée par une bombe, pendant le siége d'Arras, en 1640, fût rebâtie, en 1656, telle qu'on la voyait en 1789. Aujourd'hui que la maladie des Ardents ne décime plus les Arrageois, les esprits forts osent tourner en ridicule la croyance de leurs pères; mais les bonnes gens du pays font mentalement des vœux pour le renouvellement du miracle.

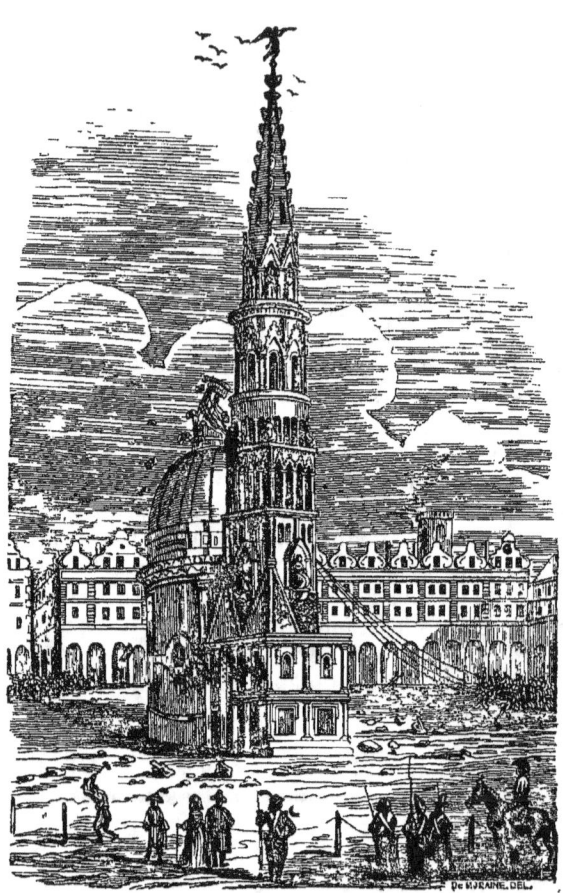

La Sainte-Chapelle d'Arras.

LA ROCHE SAINT-MICHEL, AU PUY.

Placer au sommet d'un rocher à pic une chapelle dédiée à l'archange guerrier qui terrassait les monstres et les dragons, c'était une idée tout à fait appropriée au siècle religieux qui l'enfantait. Le diamètre de cette masse si bizarre par sa forme est estimé à soixante-dix pieds, et la hauteur à deux cents. Un escalier taillé dans le roc, et divisé en dix rangées soutenues par des murs en terrasse, conduit à sa cime, d'où se déroule le panorama le plus grandiose. Ce fut en 952 que Gotescal, évêque du Puy, posa la première pierre de la chapelle qui couronne la roche, et qui fut appelée Séguret (Sûr) à cause de sa position inaccessible à toutes les attaques : l'architecture en est romane, et le portail de la petite église est orné de mosaïques formées de pierres blanches et de basaltes colorées dans le genre des belles constructions lombardes. Une cellule et une citerne suffisaient au pieux cénobite qui venait prier dans ce tombeau, si près du ciel. Lorsqu'après avoir inspecté scrupuleusement ces murs vieux et moussus, vos regards se portent sur les lieux environnants, vous plongez dans la ville du Puy qui s'étage en amphithéâtre sur le versant d'un mamelon au pied duquel coule la rivière de la Borne.

Le Puy, comme toutes les autres cités si populeuses de nos jours, a commencé par être une bourgade de peu d'importance.

Le christianisme naissant y fit de nombreux prosélytes; au deuxième siècle, saint Grégoire en était évêque. Plus tard, les habitants, fidèles à la religion de Jésus-Christ, eurent de longues et sanglantes persécutions à essuyer sous la domination successive des Visigoths, des Ariens, des Sarrasins et des Normands, qui, en 729, passèrent sur le Velay comme une avalanche effroyable. Au-dessus de ces maisons couvertes en tuiles rouges, s'élève la vieille et vénérable cathédrale, qui domine la ville comme un ange protecteur chargé de veiller à sa conservation ; puis, plus haut encore, ce sont des crêtes déchirées qui, le soir, au soleil, offrent les formes les plus fantastiques. Le voyageur, venant par Lyon, rencontre sur sa route, à quelque distance des portes, le rocher de Corneille, dont la silhouette offre le portrait frappant d'Henri IV, avec sa collerette à fraises, parfaitement figurée par un buisson de verdure.

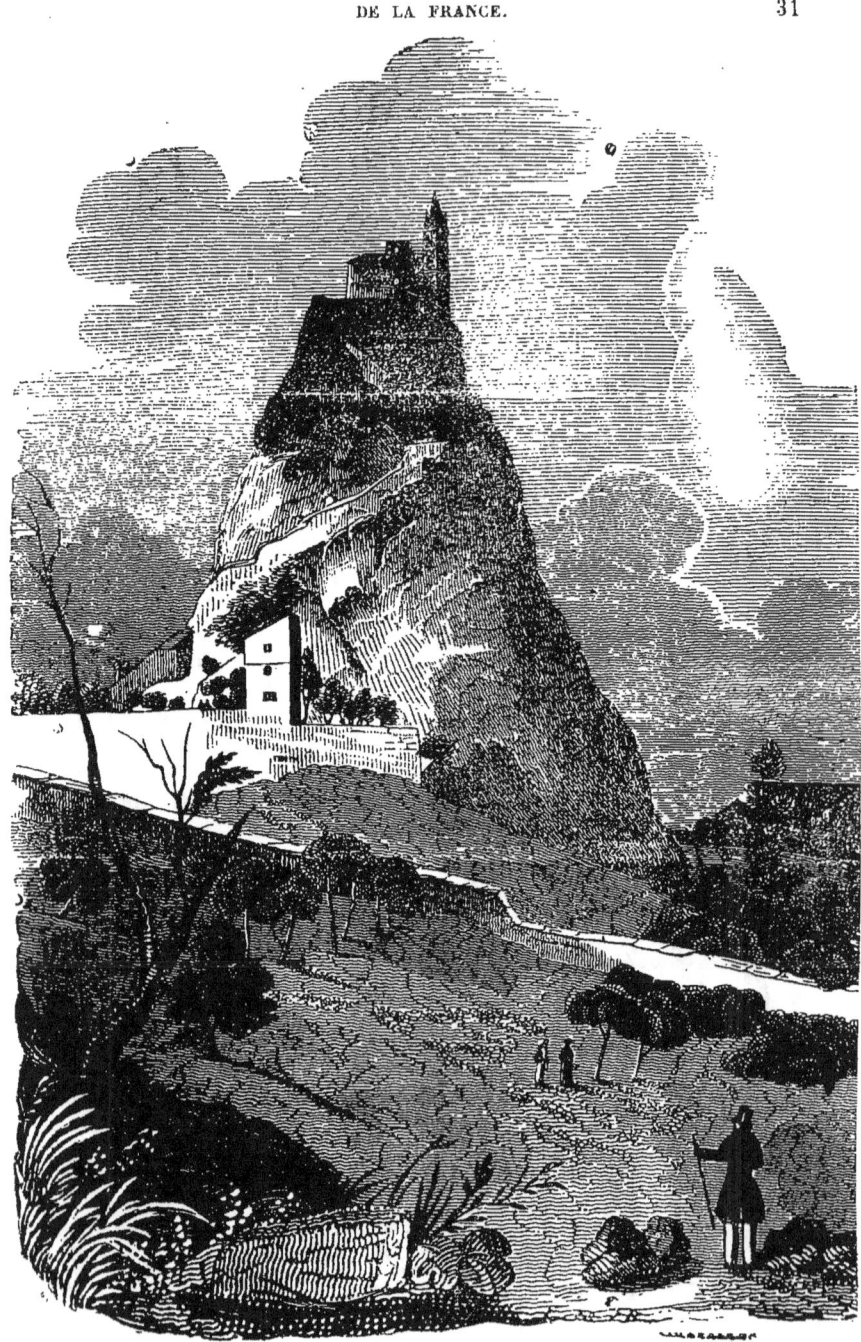

La Roche Saint-Michel, au Puy.

L'ABBAYE DE JUMIÉGES.

Dans les belles ruines qui nous restent de cette abbaye, on retrouve encore les restes de trois églises bâties à différentes époques, et au fur et à mesure que l'accroissement de la sainte famille des solitaires nécessitait de nouvelles constructions.

Quand l'église de Saint-Pierre fut détruite par les Normands, au milieu du neuvième siècle, elle renfermait une tombe déjà vieille, désignée sous le nom de *Tombeau des Énervés*. Transporté dans la nouvelle église, construite environ deux cents ans après, sur les ruines de la première, par Guillaume Longue-Épée, fils de Guillaume le Conquérant, ce mausolée était encore parfaitement conservé au moment de la révolution française. Après deux siècles de prospérité, les cloîtres, les églises de Jumiéges avaient disparu sous le fer et le feu des barbares : puis sa fortune se rétablit peu à peu, mais pour déchoir de nouveau, de siècle en siècle, à mesure que l'esprit religieux allait s'affaiblissant. Enfin sa dernière heure sonna, à l'instant suprême de tant d'abbayes, à l'époque de la révolution. Les beaux jours de son ancienne splendeur étaient revenus un moment pour l'abbaye de Jumiéges, lorsque Agnès Sorel, qui habitait un château voisin, la prit sous sa protection et attira sur elle la faveur de Charles VII : les anciens édifices furent réparés, de nouveaux bâtiments s'élevèrent, et le monastère, détourné de sa destination primitive, devint accidentellement un château royal. Ce rapide passage de la cour de Charles VII à Jumiéges a laissé des traces qui répandent sur les ruines de l'abbaye un double intérêt. Si les flèches aiguës de l'église, si les voûtes hardies, si les colonnes gigantesques, si les cours des cloîtres rappellent la sévérité et la grandeur monastiques, une somptueuse et élégante salle des gardes, en évoquant les souvenirs d'Agnès Sorel, réveille des pensées de solennités et de pompes toutes mondaines.

Le cœur de cette *belle des belles* avait été déposé dans une des chapelles de l'abbaye, et aujourd'hui encore on montre l'humble pierre qui renferme ces restes de la plus noble et de la plus chaste amante de nos rois chevaliers. On lit sur cette pierre cette touchante épitaphe latine d'un vieux poëte du temps :

« *Hic jacet in tumbâ mitis simplexque columba.* »
« Ici repose dans la tombe
« Une douce et simple colombe. »

Les révolutionnaires de 1793 ont jeté au vent le peu de poussière qui avait été le cœur d'Agnès Sorel et qui reposait en paix sous les voûtes de l'abbaye.

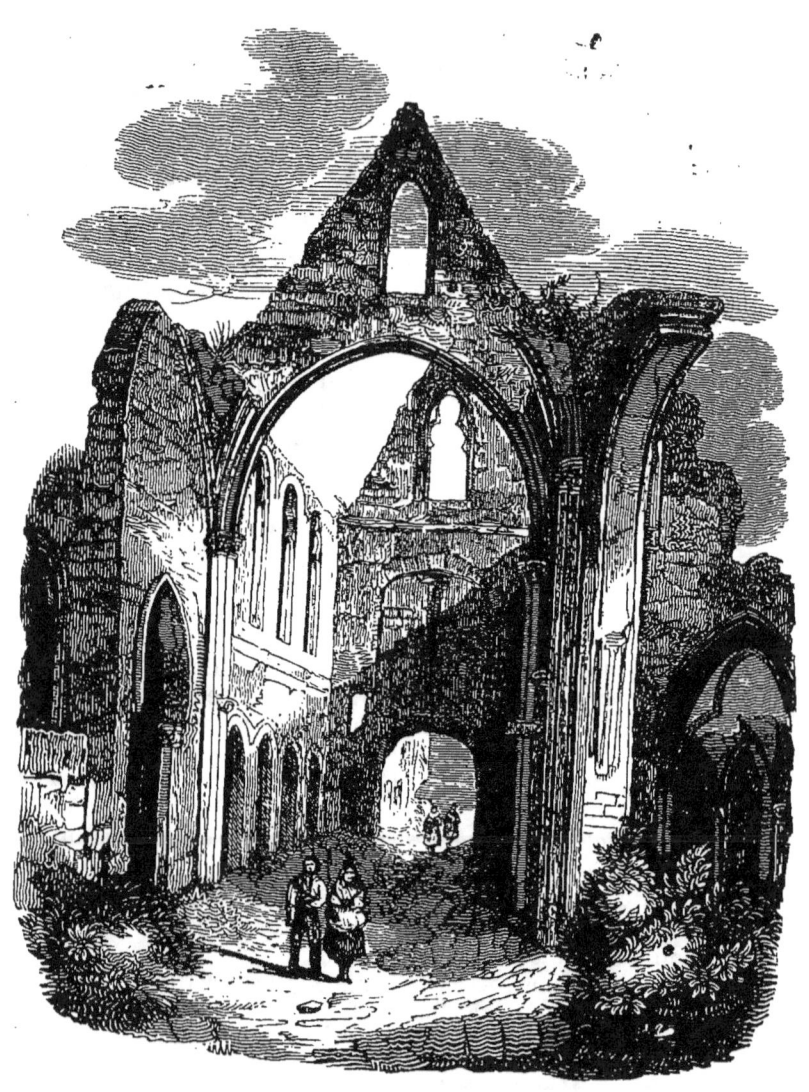

Abbaye de Jumièges.

ABBAYE DE LA VICTOIRE.

La bataille de Bouvines sauva la France ; au moment où la bataille, devenue inévitable, allait s'engager, Philippe-Auguste, s'agenouillant devant une petite chapelle rustique qu'ombrageait un frêne, s'écria : « Voici que le Seigneur me donne ce que je désirais : la bataille arrive. Dieu coupera avec nos glaives les membres de ses ennemis ; ce sera lui qui frappera, et nous serons le marteau ; il sera le chef de tout le combat, et nous serons ses ministres ; je ne doute pas que la victoire ne se déclare favorable, qu'il ne triomphe par nous et que nous ne triomphions par lui de ses propres ennemis ; Othon est un impie qui ose menacer l'Église de la dépouiller de ses biens ; nous, au contraire, nous sommes en communion avec le saint-père, et nous chérissons les clercs comme ils nous aiment, d'une tendre affection. Que ce combat soit destiné à vaincre, non pour moi, mais pour vous et le royaume. » De bruyants applaudissements accueillirent ces paroles, et pendant que les trompettes et les hérauts d'armes appelaient aux armes, les prêtres qui entouraient le roi entonnèrent les psaumes de David : *Que le Seigneur se lève, et ses ennemis seront dispersés : Béni soit le Seigneur qui a instruit ma main à combattre !*

Les Français remportèrent une victoire complète, dont la prépondérance de Philippe en Europe et la décadence du système féodal en France furent les principales conséquences. Le roi voulut qu'une abbaye fût élevée au lieu même où cette rencontre avait eu lieu, et il lui donna le nom d'*Abbaye de la Victoire*, pour qu'elle perpétuât le souvenir des circonstances glorieuses qui en avaient accompagné la fondation. Tous ces bâtiments sont aujourd'hui dans un état de complète dégradation ; cependant leurs restes suffisent encore pour donner une haute idée de sa grandeur et de sa magnificence. La masse découverte et ruinée de ce majestueux édifice se dessine dans l'air, et laisse apercevoir d'énormes pilliers, de vastes arcades, et tout l'imposant appareil des ruines gothiques. Ces illustres vestiges sont de l'aspect le plus pittoresque lorsqu'ils se marient dans une lointaine perspective avec le château de Mont-l'Évêque et la tour solitaire de Montespeloy, du haut de laquelle Catherine de Médicis étudiait les astres.

L'abbaye de la Victoire ne rappelle pas seulement le grand Philippe-Auguste, elle est encore pleine de souvenirs du superstitieux Louis XI, qui en aimait le séjour.

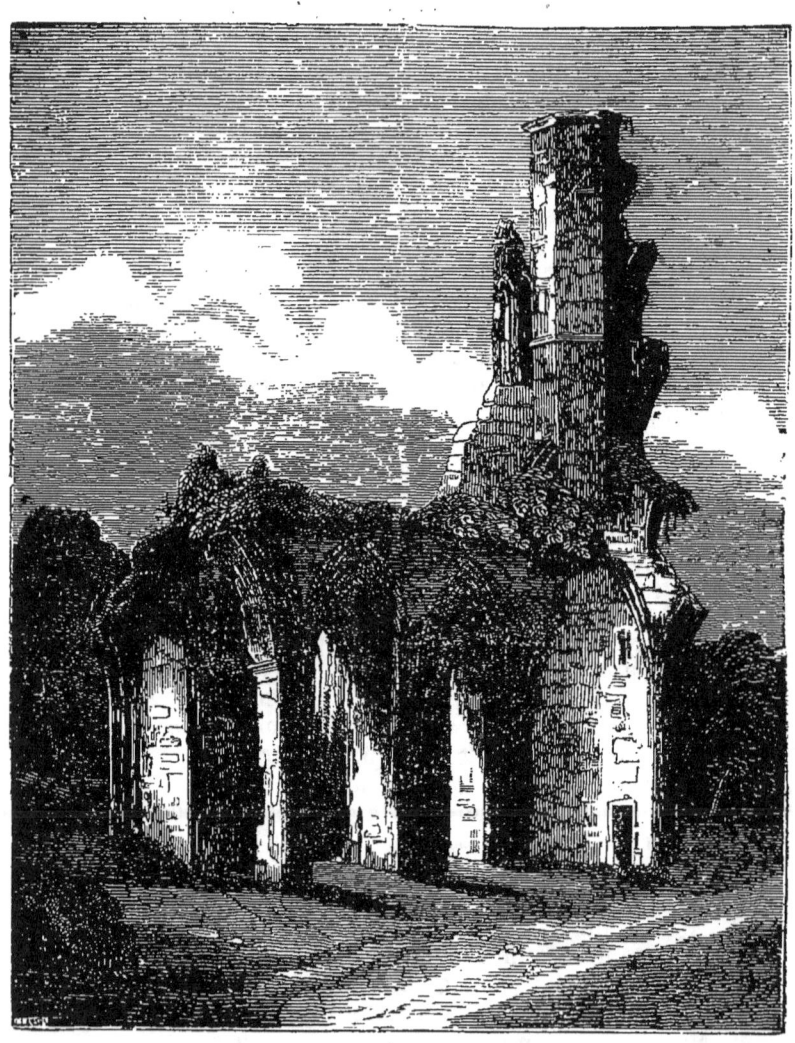

Abbaye de la Victoire.

LA GRANDE-CHARTREUSE.

Non loin de Grenoble se trouve une vallée longue, étroite et sombre, qui n'était connue dans les anciens temps que sous le nom de *Grand-Désert*. C'était un désert, en effet, car l'homme ne pouvait songer à s'établir dans ce lieu sauvage. Les approches de cette vallée étaient défendues par de hautes montagnes. Ce n'étaient, de toutes parts, que rochers et précipices, que fondrières et marais; on ne voyait ni chemins ni sentiers, et le montagnard le plus alerte mettait un jour entier à franchir une distance de trois lieues. L'entrée était un long défilé entre deux effrayantes masses de rochers qui répandaient sur cet étroit passage la nuit, l'épouvante et l'horreur. Le silence n'y était troublé que par l'éclat des orages ou le mugissement sourd des torrents. On n'y entendait d'autre voix que celle de l'ours, encore était-ce rarement et dans les beaux jours, et ce cri sauvage, répété par tous les échos, effrayait la bête même qui l'avait jeté. On n'y voyait pas un oiseau, et le milan qui se perdait dans les nuages dédaignait d'y descendre.

Au bout de ce défilé, se trouvait la vallée du Désert, immense bassin creusé au milieu des montagnes, dont les flancs laissaient voir des rochers nus et livides, ou des bouquets de pins au feuillage noir et à l'aspect sinistre. De sombres vapeurs s'élevaient lentement et semblaient établir une communication aérienne entre les nuages et la terre. Là, tout était affreux et terrible; et cependant c'est là qu'un saint homme fonda un monastère devenu célèbre, et qu'on peut encore voir aujourd'hui.

Cet homme, c'est saint Bruno, qui naquit au commencement du onzième siècle, d'une famille noble et riche. Il fut s'établir au milieu du *Grand-Désert* accompagné de six amis dévoués. Ils commencèrent d'abord par bâtir quelques cabanes, qu'ils nommèrent des cellules, et ces cabanes furent l'origine de l'ordre célèbre des *Chartreux*, qui prit son nom de la vallée sauvage qui s'appelait la Grande-Chartreuse.

C'était en 1084, et bientôt on vit s'élever une église et un monastère.

L'ordre des chartreux s'étendit par toute l'Europe; et, avant la destruction des monastères, il comptait jusqu'à cent soixante-douze maisons, divisées en seize provinces. Dans toutes, les statuts étaient les mêmes, et chaque religieux, la tête rasée, portait la robe blanche ornée d'une longue croix noire. Le couvent de la Grande-Chartreuse, le plus ancien de tous, a contenu jusqu'à quatre cents religieux : aujourd'hui il n'en compte plus que quelques-uns.

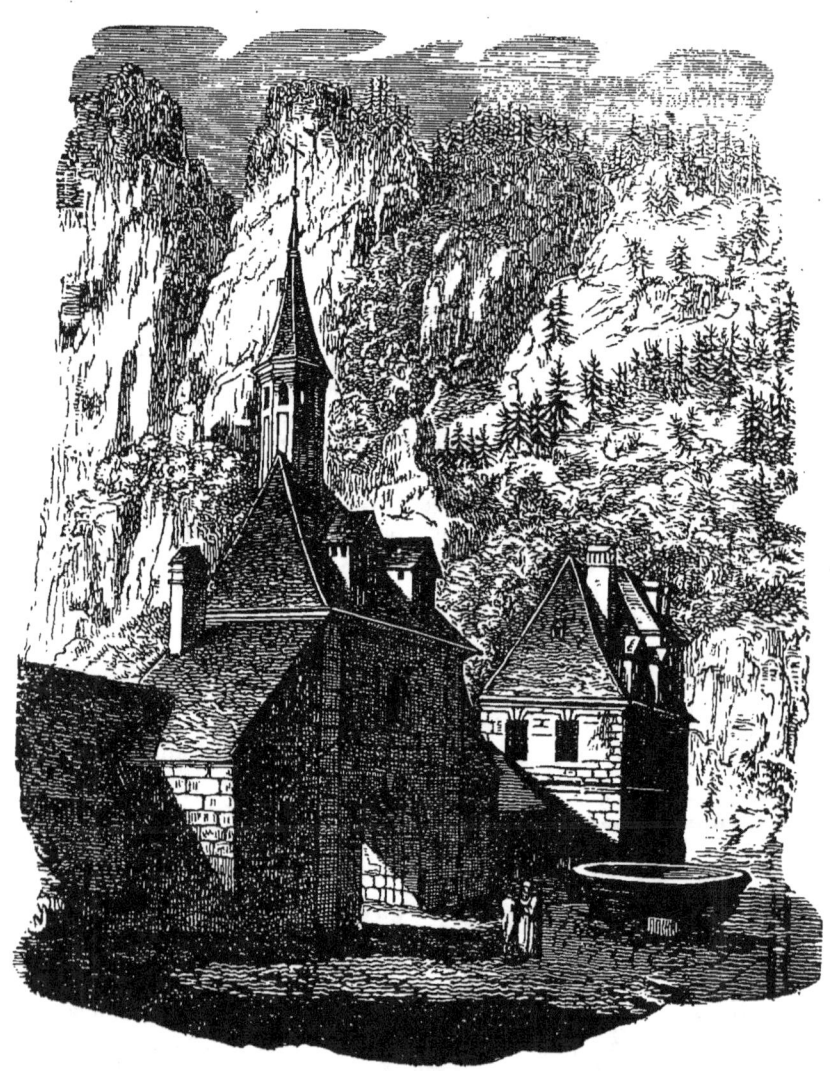

La Grande Chartreuse de Grenoble.

CHATEAU DE BRIE-COMTE-ROBERT.

La famille des Robert, comtes de Dreux, donna son nom à la petite ville de Brie-Comte-Robert, célèbre dans nos annales par de grands souvenirs historiques. L'un de ces comtes, frère de Louis VII, y bâtit un chateau qu'il appela de son nom.

Ce château forme une enceinte carrée, protégée à chaque angle par une tour ronde et dont la porte est défendue par une tour carrée de cent pieds d'élévation. Les murailles sont en outre flanquées d'autres tours qui maintenant tombent en ruine de toutes parts, mais dont l'aspect peut encore donner une juste idée de la force de cette place au temps où l'artillerie était inconnue.

En 1192, les juifs de Brie-Comte-Robert, qui étaient fort nombreux, accusèrent un chrétien de vol et d'homicide sur un de leurs coreligionnaires, et voulurent s'emparer de lui pour se faire justice. Le chrétien se réfugia dans le château; mais la comtesse Agnès, qui occupait alors cette forteresse, l'en fit chasser et ordonna qu'il fût livré à ses accusateurs : les juifs s'emparèrent donc de ce malheureux, et, par une horrible et sacrilége dérision, ils lui firent endurer tous les tourments de la passion du Christ. Cette atrocité fut signalée à Philippe-Auguste, qui se transporta incontinent à Brie-Comte-Robert, fit saisir les juifs du lieu, dont plus de cent furent livrés aux flammes. Le roi voulut aussi que l'on fît le procès à la comtesse, qui n'osa refuser d'ouvrir les portes de son château sur l'ordre du monarque, et qui expia par une détention perpétuelle l'acte de cruauté dont elle s'était rendue coupable.

Ce fut au château de Brie-Comte-Robert que le roi Philippe de Valois épousa Blanche de Navarre. Le roi avait cinquante-six ans et la reine dix-huit. Celle-ci était destinée au fils de Philippe; mais le monarque, éperdument amoureux, fit la folie de se marier. Un an après il n'était plus.

La ville et le château eurent beaucoup à souffrir des guerres religieuses du quinzième siècle, et cette forteresse, au temps de la Fronde, était encore assez importante pour que les parties belligérantes s'en disputassent la possession. Enfin, lorsque éclata la révolution de 1789, ce château servit de prison au baron de Bezenval, et lorsque la chute de la Bastille eut annoncé la régénération de la France, les habitants de Brie-Comte-Robert placèrent de l'artillerie sur les murs du château, pour repousser les hordes de brigands dont Mirabeau, du haut de la tribune, annonçait l'invasion prochaine, et l'on vit au sommet de ces murs gothiques flotter le drapeau tricolore, qui apparaissait sur ces ruines comme une fleur sur un tombeau.

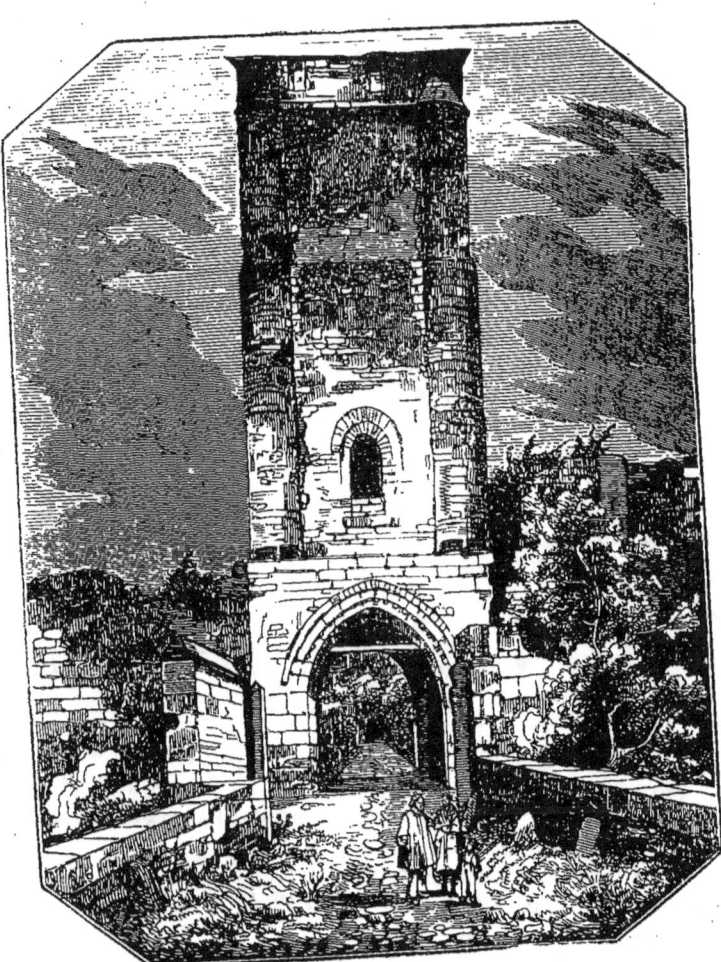

Château de Brie-Comte-Robert.

RUINES DU CHÂTEAU DE BOISSIRAMÉ.

Comme son nom l'indique, le château de Boissiramé s'élève au fond des bois. Ce sont trois masses de pierres blanches qui, dominant la cime des arbres, ressemblent à des tourelles dégarnies de toiture ; mais à mesure qu'on en approche, elles s'abaissent rapidement derrière le rideau de feuillage.

Ces ruines sont imposantes : fossés larges, profonds, hérissés d'arbustes sauvages, garnis de pierres éboulées ; murailles épaisses, murailles de guerre, sans ornements, nues jadis, aujourd'hui tapissées de mousses et de pariétaires ; demeure immense, propre à renfermer dans ses flancs une petite armée ; maintenant déserte et dévastée, sans toiture, sans portes, ouverte à tous les vents. Tout est gigantesque, belliqueux dans les ruines de Boissiramé, tout, excepté son nom ; ce nom, doux comme un rêve d'amour, frais comme la verdure environnante, put-il être inventé par un autre qu'Agnès Sorel, la favorite de Charles VII, qui habita le château pendant une époque de guerre et d'invasions ? Mais il s'applique mal à ce grand amas de pierres, dont les teintes crayeuses se détachent crûment sur le feuillage et sur le ciel. Quelques fauvettes nichées dans les crevasses des murailles semblent redire encore une vieille chanson d'amour : le paysage entier respire un singulier mélange de tendresse et de force.

Il faut se tracer une route au milieu des décombres pour visiter les salles immenses du corps de logis principal. Il n'existe plus aucune trace des plafonds qui coupaient en différents étages ces murs hauts de soixante pieds ; on voit encore aux flancs de ceux-ci des marches suspendues et des cheminées où se manifeste une certaine intention d'élégance ; de légères nervures en caractérisent le dessin, parfois une arabesque en décore le manteau.

Que l'imagination s'empare du château de Boissiramé, car on trouvera peu de chose sur son compte dans les archives où s'élabore sèchement l'histoire positive ; on ne saura même pas si le manoir fut bâti par Agnès Sorel ou par les antiques seigneurs du domaine de Bois-Trousseau, dont les terres l'environnent, et dont le roi Charles VII fit un présent à sa maîtresse. Il était dans la destinée de cette seigneurie d'avoir d'illustres propriétaires, car elle passa successivement entre les mains du grand Colbert, du marquis de L'Hôpital et du maréchal Macdonald.

Ruines du château de Boissirané.

CHATEAU DE HAM.

Lorsqu'il suit la route de Compiègne à Saint-Quentin, le voyageur traverse la ville de Ham ; et si ses regards se portent à gauche, il aperçoit une vaste construction à l'aspect sombre et triste ; ce sont de longues murailles, sur lesquelles apparaissent çà et là quelques restes de mâchecoulis, de sculptures et de fenêtres gothiques ; ce sont des tours couronnées de créneaux en briques rougeâtres, et dont la base semble plonger dans les eaux de la Somme qui coule alentour ; c'est, en un mot, le fort de Ham, vaste rectangle fortifié, autrefois château féodal, depuis longtemps prison d'État.

Sous l'Empire, sous la Restauration, et depuis 1830, le fort de Ham n'a point changé de destination.

En 1815, en cette année de désastre national, la garnison de Ham, forte de quatre-vingt-dix hommes, résista noblement aux sommations d'une armée prussienne. L'étranger fut forcé de s'arrêter devant les faubourgs, et, par sa glorieuse énergie, le commandant put sortir avec armes et bagages, le front levé et la tête haute, comme un soldat de l'Empire.

Sur la vieille histoire des prisonniers de Ham on ne connaît qu'une chronique, c'est-à-dire un récit mélangé de croyable et de merveilleux.

Dans l'un des plus bas, des plus étroits, des plus sombres cachots de la grosse tour, fut enfermé, à une époque ignorée, un prisonnier dont personne ne sait le nom. Ce prisonnier était un pauvre capucin austère de mœurs, digne et saint homme, sans cesse en jeûnes, prières et mortifications. Tant de vertus ne purent le sauver ; il fut persécuté et jeté dans cet horrible cachot, où il continua à prier Dieu avec une pieuse résignation. La nuit, lorsqu'il pouvait sommeiller quelque peu, il appuyait sa tête sur une pierre ; tant et si longtemps dura sa captivité, ajoute la chronique, qu'il avait creusé la pierre et laissé l'empreinte de son visage sur ce dur chevet. Les jeunes filles et damoiselles qui venaient visiter la pierre et qui en emportaient un morceau, trouvaient sûrement un mari dans l'année.

Inutile d'ajouter qu'aujourd'hui, sur la pierre indiquée aux curieux, l'empreinte du saint visage est invisible, et que bien des filles sont venues visiter cette pierre, qui sont filles encore.

Chacun sait que Ham a été le lieu où le prince Louis-Napoléon a médité les idées qui ont fait de lui le génie tutélaire de la France.

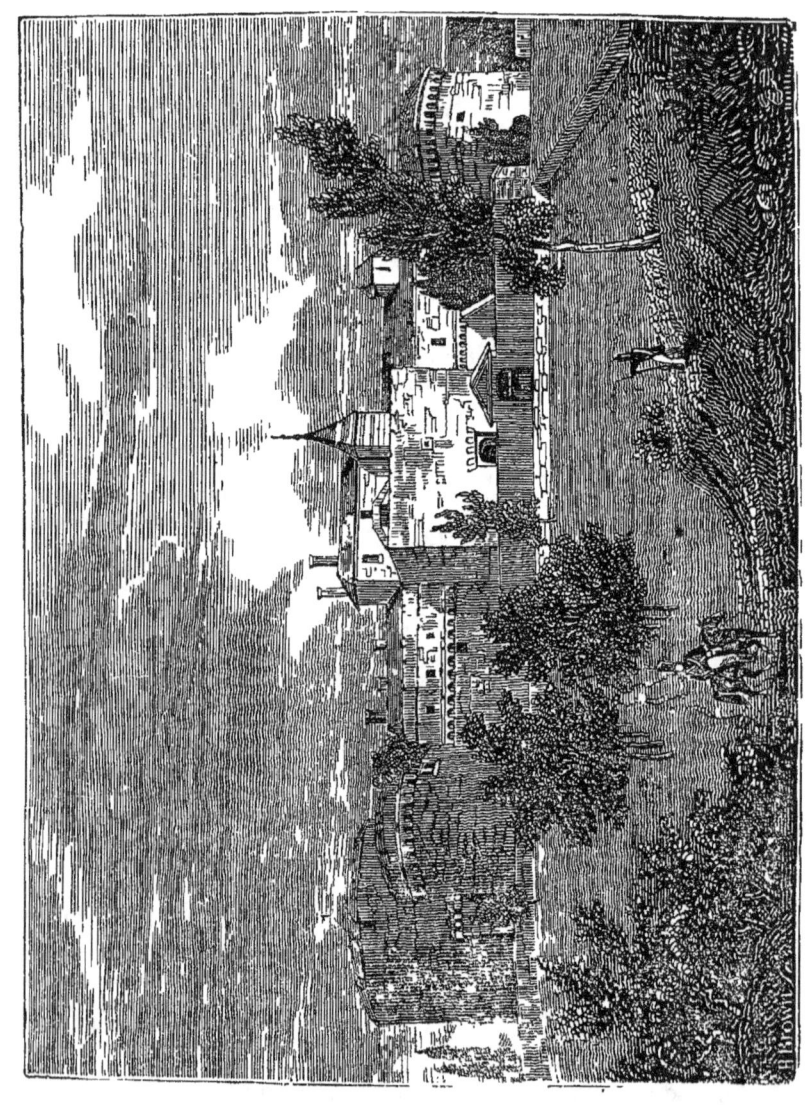

Château de Ham.

LE MONT SAINT-MICHEL.

Dans cette partie de la basse Normandie appelée l'Avranchin s'élève le mont Saint-Michel. Cette antique abbaye paraît sortir avec les bâtiments qui l'entourent du sein d'une vaste grève qui peut avoir sept ou huit lieues de superficie. Le roc tout entier de granit s'élève au-dessus du sol d'environ cinquante-cinq mètres, et l'on peut évaluer à cent dix mètres la hauteur des édifices qui le surmontent. Sa partie supérieure est occupée par le château ; la partie basse, du côté du sud, seulement est habitée par quelques pauvres pêcheurs. On a prétendu que du temps des Celtes, le mont Saint-Michel, sous le nom de mont Bellenus, possédait un collége de druidesses, et que, vers le siècle d'Auguste, il s'appela mont Jovis, à cause d'un temple à Jupiter que les Romains y firent élever. Ce qui est plus certain, c'est que, vers les premières années du quatrième siècle, plusieurs ermites s'y établirent et y fondèrent un petit monastère. Vers le commencement du huitième siècle, saint Aubert, évêque d'Avranches, y fit construire une petite église entourée de quelques cellules et dédia le tout à saint Michel. Dans les premières années du onzième siècle, l'église étant devenue trop petite, Richard II, troisième duc de Normandie, la fit bâtir sur une échelle plus grande. C'est aussi vers cette époque que le mont Saint-Michel acquit une importance militaire. Pendant l'invasion du quinzième siècle, les Anglais vinrent en grand nombre mettre le siége devant le mont Saint-Michel. Une troupe de cent vingt seigneurs s'enferma dans le château, le défendit vaillamment, et les ennemis furent repoussés. Deux grandes pièces d'artillerie restèrent au pouvoir des assiégés ; on les voit encore de chaque côte de la porte d'entrée du mont.

C'est probablement sous le règne de Louis XI que le mont Saint-Michel devint une prison d'État. François Ier y fit enfermer un syndic de la Faculté de Sorbonne, qui avait invective contre lui ; ce malheureux y mourut. Pendant la révolution, le mont Saint-Michel fut une prison d'État, particulièrement affectée aux prêtres non assermentés, trop âgés ou trop infirmes pour être déportés. En 1811, l'empereur y fit bâtir une maison de réclusion.

Par ordonnance royale, datée de l'année 1817, la maison centrale du mont Saint-Michel a été affectée aux condamnés à la déportation.

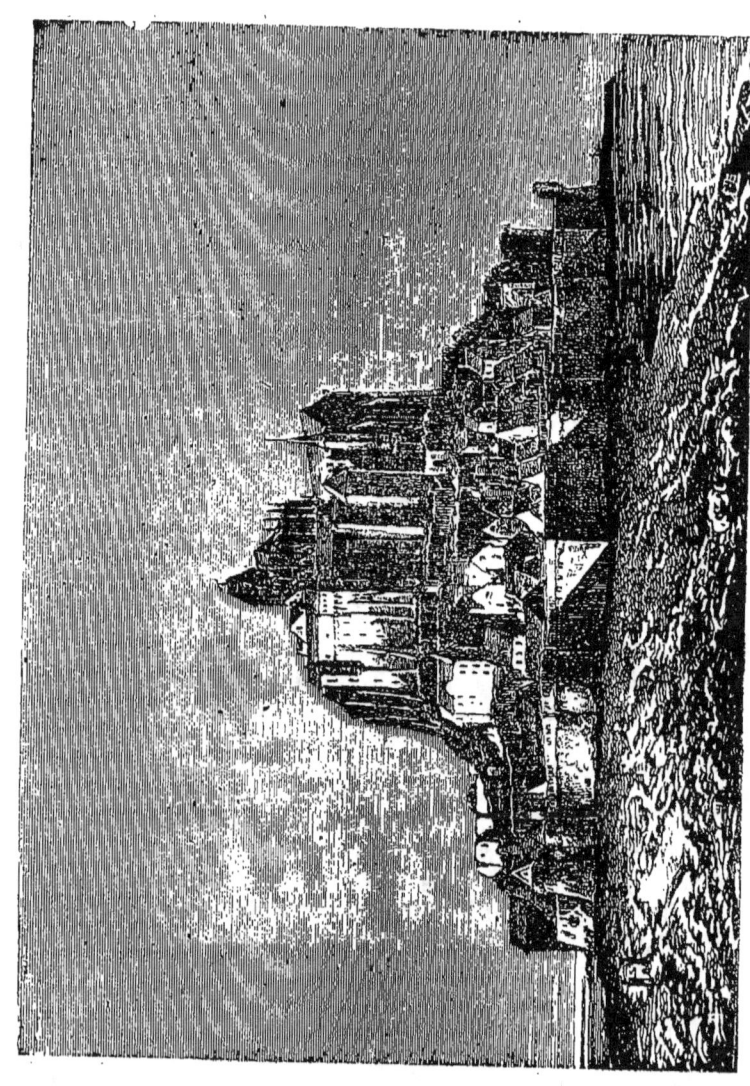

Le Mont-Saint-Michel.

LE CHATEAU D'AZAY-LE-RIDEAU.

D'où est venu à ce château le surnom le Rideau? On n'en sait rien. On suppose que c'est sa position dans une île et parmi les grands arbres qui lui a valu ce surnom. François Ier visita souvent ce manoir, où il avait sa chambre. C'était alors un lieu de plaisir. En effet, quoi de plus gracieux que la cour de ce roi, et le gentil usage des filles de la reine, nobles demoiselles qui servaient les intimités du palais? Lorsque le roi allait courre le cerf à Fontainebleau, à Azay, à Saint-Germain ou à Chambord, cette nombreuse suite de jeunes demoiselles l'accompagnaient, et Sa Majesté prenait avec elles ses ébats, sans trop se soucier de passer pour un prince sans mœurs; mais le courage galant du preux monarque se complaisait avec les fières prouesses, les bons coups d'épée, les combats à fer émoulu, qui s'unissaient si bien à l'amour des dames, à la douce licence des mœurs et des propos.

LE CHATEAU DE CHAMBORD.

Il y a du grandiose dans cette construction princière que l'on découvre des hauteurs de Blois, avec ses dômes, ses donjons, ses tourelles et ses terrasses, avec toutes ses formes de la renaissance, formes qui ne sont ni toutes gothiques, ni toutes grecques, ni toutes romaines; mais qui attestent, par leur singularité, une époque placée entre la barbarie et la civilisation complète de nos jours. Il faudrait des volumes pour dérouler l'histoire de toute cette architecture tout à la fois légère et imposante. Tous les ornements y sont prodigués avec une profusion presque sans exemple.

Le fils du duc de Berri, à qui il avait été donné par souscription en 1822, en a été dépossédé après la révolution de juillet. Le gouvernement laissera-t-il abîmer un monument qui fut, sous Louis XIV, témoin chaque année de brillantes fêtes? laissera-t-il l'œuvre de douze ans, de dix-huit cents ouvriers, de tant de talents réunis en architecture, en peinture et en sculpture, en permettant à de barbares spéculateurs de moellons, de ciment, de mettre le hoyau de la destruction sur ce qui coûta si cher pour faire un monument grandiose de plus à la France, un monument digne d'elle?

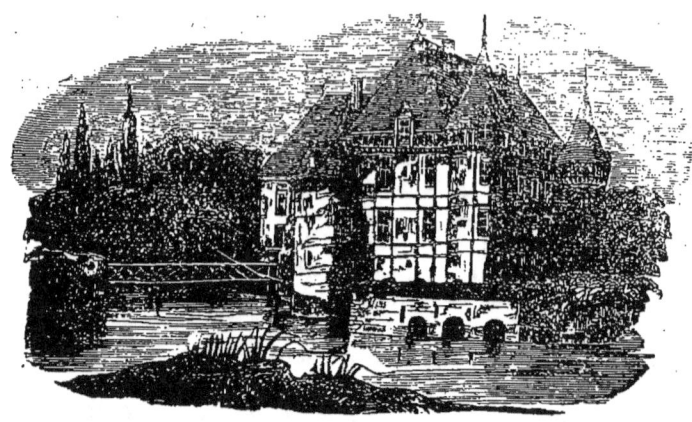

Azay-le-Rideau.

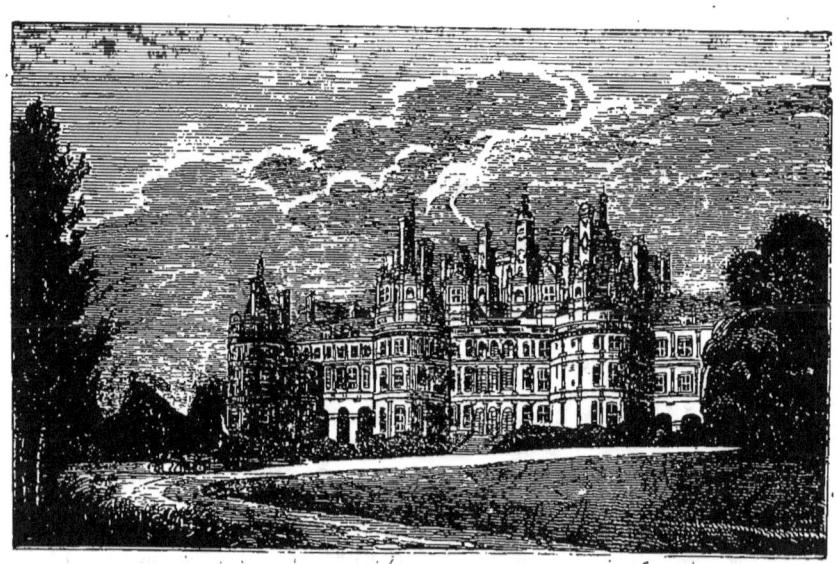

Château de Chambord.

CHATEAU D'ANET.

De vastes ruines s'étendent au fond d'un beau vallon qu'arrosent les eaux réunies de l'Eure et de la Vesgne.

La terre d'Anet avait fait partie des domaines que les princes de la maison de Navarre possédaient en France. Après que les Etats des rois de Navarre eurent fait retour à la couronne de France, le roi Charles VII donna la châtellenie d'Anet à Pierre de Brézé, sénéchal de Normandie, en récompense de ses services. Le fils de ce seigneur de Brézé épousa Diane de Poitiers, et lui laissa en mourant le domaine d'Anet, où elle fixa son séjour. Henri II s'étant pris d'un vif amour pour cette veuve, il ne lui manqua que le titre de reine. Créé en 1548 duchesse de Valentinois, elle obtint la concession d'un droit que François Ier n'avait octroyé qu'à sa mère, et dont elle consacra le produit aux embellissements du château d'Anet, que les poëtes célébrèrent sous le nom de Dianet.

Une opinion vulgaire supposait que la magie n'était pas étrangère à la prolongation de son empire sur le cœur du roi. Toute la magie de Diane consista dans le charme de l'esprit, des talents et des grâces. Suivant Brantôme, la nature l'avait douée d'un rare privilége; elle n'avait jamais été malade.

Le vieux castel des rois de Navarre n'était plus en rapport avec la brillante fortune de la toute-puissante favorite : il fut abattu, et sur ses débris s'éleva le château d'Anet, longtemps cité parmi les plus somptueux palais de la France. Après la mort de Henri II, Diane s'y retira, et y mourut à l'âge de soixante-six ans.

La splendeur du château d'Anet ne s'éclipsa pas à la mort de Diane de Poitiers; sa célébrité ne fit que s'accroître. Les princes de Vendôme y firent exécuter de grands travaux d'embellissement. Devenu la propriété et le séjour de la turbulente duchesse du Maine, le château d'Anet, succursale de Sceaux, fut encore mis en grand relief comme lieu de fêtes brillantes, de plaisirs, d'intrigues politiques. Un autre genre de célébrité lui était enfin réservé : passé aux mains du charitable duc de Penthièvre, il devint l'asile de la bienfaisance ; et si les grands seigneurs ne se souvinrent plus du château d'Anet, les pauvres durent apprendre à le connaître. Aujourd'hui le palais de Diane de Poitiers est morcelé, ruiné; le seul fragment qui ait assez heureusement conservé sa forme est le portique. Quoique dépouillé de ses ornements de bronze et de marbre, ce débris suffit cependant pour donner une haute idée de la magnificence architecturale de l'ensemble de l'édifice.

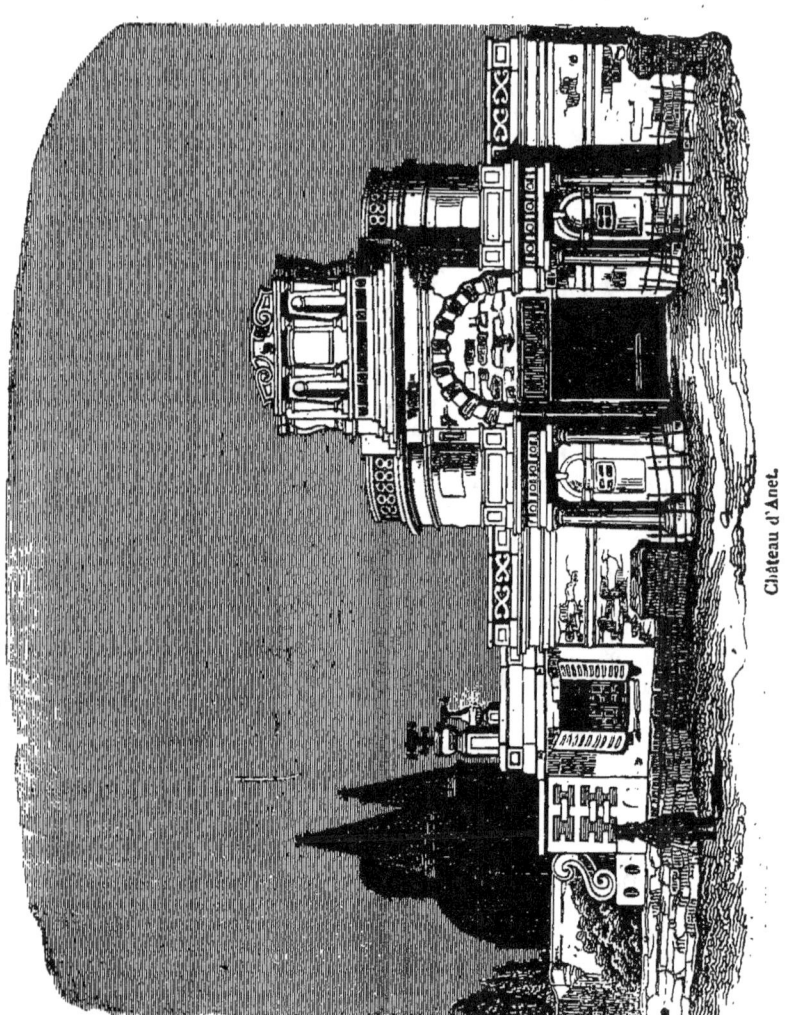

Château d'Anet.

LE CHATEAU DE BRAISNE.

Après avoir tenu une si grande place dans notre histoire, Soissons n'est plus aujourd'hui qu'une modeste et paisible cité, dont l'ancienne importance ne se révèle que par des fragments et des décombres. Outre les ruines de l'abbaye de Saint-Médard et de ses châteaux royaux, on y voit encore celle du château de Braisne, ancienne forteresse située près de la ville, et dont les hautes tours, noircies par le temps, les épaisses murailles et les larges fossés où se montre maintenant une végétation luxuriante, attestent l'ancienne puissance et la grandeur passée.

CHATEAU DE SAINT-FARGEAU.

Ce qui fait la célébrité de cet antique château, situé sur la place principale de la vieille et jolie petite ville de Saint-Fargeau, arrondissement de Joigny, vaste manoir bâti, vers 980, par Héribert, évêque d'Auxerre, c'est qu'après avoir appartenu à ce prélat et à ses héritiers, il passa dans l'apanage de grandes maisons comme les familles des barons de Toucy, de Thibaut de Bar, de Jacques Cœur, argentier de Charles VII, de Jean de Chabannes, de René d'Anjou, de François de Bourbon, duc de Montpensier, en faveur duquel cette résidence fut érigée, par François Ier, en duché-pairie.

Mais le principal personnage auquel ce château peut se glorifier d'avoir donné asile, c'est la fameuse Anne-Marie-Louise, duchesse de Montpensier, si connue sous le nom de Mademoiselle et comme fille de Gaston d'Orléans, frère de Louis XIII et époux de l'unique fille de François de Bourbon.

Quoique construit en briques, le château de Saint-Fargeau s'est très-bien conservé; il a l'appareil d'une maison royale par son étendue, par la division de ses nombreuses salles, par son parc immense, par une vaste pièce d'eau et de magnifiques jardins. Son entrée, qui donne sur la place principale de la ville, produit un superbe effet.

C'est une relique de féodalité par ses petites tourelles, par son large pavillon du centre, par sa salle d'armes avec ses râteliers, où les barons pendaient leurs énormes rapières et autres ornements qui se sentent de la chevalerie.

Le château dont il s'agit, vendu par le duc de Lauzun à la famille des Lepelletier, qui a fourni un conventionnel, régicide décidé, renferme, dans sa chapelle, le tombeau de ce dernier, assassiné par un garde du roi, le 20 janvier 1793.

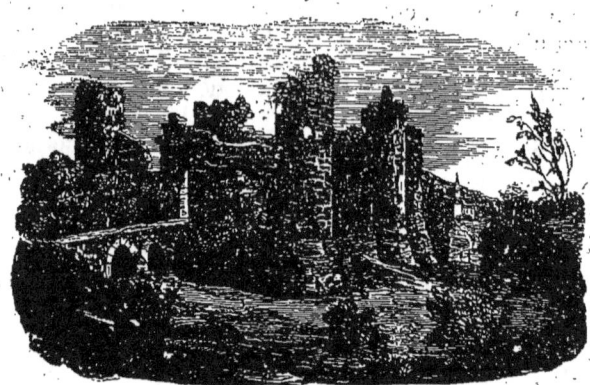

Château de Braisne.

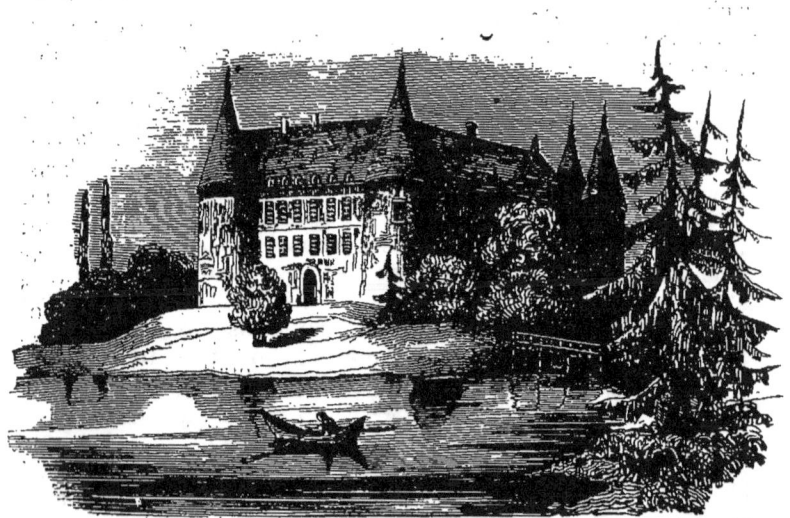

Château de Saint-Fargeau.

LE CHATEAU DE PLESSIS-LES-TOURS.

Ce château, nommé d'abord Montils-les-Tours, appartenait à Hardoin de Maillé, chambellan de Louis XI, lorsque ce prince en fit l'acquisition, le 15 février 1463, moyennant cinq mille cinquante écus d'or, ce qui faisait à peu près cinquante mille francs de notre monnaie. Le roi fit aussitôt abattre l'ancien château, et sur son emplacement il en éleva ensuite un autre, qui reçut de son fondateur le nom de Plessis-les-Tours. Ce palais n'avait rien de remarquable, ni dans ses distributions, ni dans son architecture, et ne doit sa célébrité qu'au séjour de Louis XI, dont il retraçait du reste assez bien par sa structure les goûts simples et le caractère ombrageux.

Le château du Plessis fut le théâtre d'une des vengeances les plus cruelles qu'ait exercées Louis XI. On sait que Jean Balue, qui de simple clerc était devenu successivement évêque d'Angers, d'Evreux, d'Arras, cardinal de Sainte-Suzanne et dépositaire des secrets du roi, en qualité de ministre d'Etat, poussa l'oubli de tous ses devoirs jusqu'à le trahir, en révélant au duc de Bourgogne tout ce qui s'agitait dans le conseil. Sa correspondance ayant été interceptée, le roi le fit mettre dans un des cachots du Plessis, renfermé dans une cage de fer où l'on ne pouvait se tenir ni couché, ni debout. On assure que cette terrible invention était due à Balue lui-même, qui fut le premier aussi à en éprouver le supplice.

Sur la fin de ses jours, devenu sombre et défiant à l'excès, dévoré de peur et d'ennui, Louis XI alla se confiner au Plessis-les-Tours, où il vécut jusqu'au dernier soupir, entouré de Tristan l'Ermite, son compère et son bourreau, et d'Olivier le Daim, son barbier. Il se traînait d'un bout à l'autre d'une longue galerie; dessous ses yeux, pour toute récréation, quand il regardait par les fenêtres, étaient des grilles de fer, des chaînes et des avenues de gibets qui menaient à son château, autour duquel étaient disséminées dix mille chausses-trappes. Tristan rôdait sans cesse dans ces avenues, et tout homme suspect était pendu ou noyé sans jugement.

Sous le règne de Louis XVI, en 1778, le château de Plessis-les-Tours, peu digne d'être conservé comme résidence royale, fut converti en dépôt de mendicité. Plus tard, en 1794, devenu propriété nationale, il fut acheté par des spéculateurs qui le détruisirent presque entièrement. Il n'en reste aujourd'hui qu'une faible portion, insuffisante pour donner l'idée de ce qu'il était à la fin du quinzième siècle.

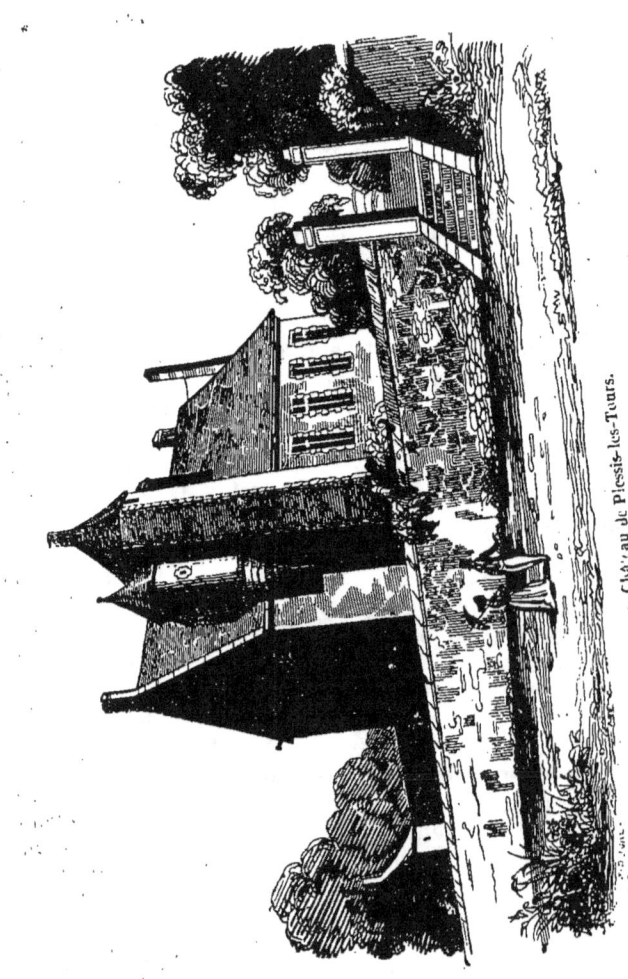

Château de Plessis-les-Tours.

LA CATHÉDRALE D'ALBY.

Alby, qu'un géographe appelle la plus laide ville archiépiscopale de France, n'en possède pas moins une des plus remarquables cathédrales de l'Europe. Les premières pierres en furent jetées en 1277, sur le terrain même qu'occupait une vieille église épiscopale, dite de la *Sainte-Croix*. Mais toutes ces pompes extérieures de la cathédrale d'Alby s'effacent devant la magnificence des décorations intérieures. De toutes parts, dès qu'on a franchi les portes, se déploient sous les regards d'immenses peintures qui, du plus haut intérêt comme objets d'art, excitent vivement la curiosité par leur composition et leur exécution. La représentation du jugement dernier, tableau obligé de toute église au moyen âge, étalait au fond de la nef tout ce que l'imagination si féconde des vieux artistes avait pu inventer de supplices; des explications placées au bas de chaque groupe venaient en aide aux spectateurs d'intelligence paresseuse. On a eu, à une époque moderne, la déplorable idée d'établir des orgues et une chapelle au beau milieu de ce tableau. Toutefois, telles sont ses proportions, qu'il déborde encore les travaux qu'on a jetés à la traverse.

L'intérieur de la cathédrale d'Alby possède une autre décoration que l'on admire encore, même après avoir contemplé le chef-d'œuvre que nous venons de décrire : c'est le chœur, dont le prodigieux travail porte la même date que celui de la voûte. On ne saurait décrire ce vaste assemblage de stalles, de faisceaux, de colonnettes, de boiseries découpées en dentelles si fines que l'on craindrait d'y toucher ; de clochetons élégants, de niches pleines de chérubins à la face réjouie, à la bouche riante. Toute cette composition est dominée par une grande et majestueuse image de l'Éternel, qui apparaît à la voûte, entouré des attributs symboliques des quatre évangélistes. Sur les portes latérales de ce chœur, dans lequel on pénètre par un somptueux jubé, sont représentées les deux figures de Constantin et de Charlemagne. Il était impossible, comme on voit, de créer un plus digne sanctuaire à sainte Cécile, devenue la patronne des arts, non-seulement parce que, suivant la tradition, elle les aurait aimés et cultivés pendant sa vie, mais aussi parce que les plus grands maîtres ont tenu à honneur de reproduire ses traits. Chaque année, au jour de la fête de cette sainte, que Raphaël a faite si divine, tous les musiciens du Midi se rendent en pèlerinage à Alby, et le chœur de Sainte-Cécile est le théâtre de la plus belle solennité musicale.

Cathédrale d'Albi.

LA CATHÉDRALE DE REIMS.

La cathédrale de Reims fut construite au commencement du treizième siècle, par deux architectes dont les noms ne sauraient rester en oubli : Libergier, l'un deux, avait fait le portail, les tours, la nef et les deux bas côtés; le second, Robert de Coucy, fit la croix, le chœur et les chapelles qui l'entourent. La hardiesse de la conception, la noble et imposante élégance des formes, la richesse des détails, le fini précieux de l'exécution, attestent tout à la fois le génie des architectes et celui de nos pères. On admire surtout l'art avec lequel Robert de Coucy sut faire poser sur des appuis aussi délicats que le sont les deux tours, dix pyramides en pierre, dont les deux grandes sont de cinquante pieds de hauteur sur une base de seize pieds. On a beaucoup vanté aussi le rapport singulier qui existait, dit-on, entre une des douze cloches de l'église et le premier des cinq arcs-boutants méridionaux. Ce rapport, qui était un véritable phénomène, consistait en ce que, quand on sonnait la cloche, qui se trouvait la cinquième au-dessus de la grosse, le premier pilier-boutant, quoique à dix pieds de distance de la tour, quoique près de quarante pieds plus bas que la cloche, et sans avoir aucune apparence de rapport avec elle, se mettait en branle en même temps que la cloche, et suivait tous ses mouvements. Le même effet n'avait pas lieu lorsqu'on sonnait les autres cloches. Les physiciens et les architectes qui l'ont observé n'ont pu en rendre raison ; et on dit que lorsqu'en 1717 le czar Pierre visita cette église, il s'arrêta stupéfait quand il sentit les marches de l'escalier trembler sous ses pas.

C'est Henri de Braine, archevêque de Reims, qui a posé la première pierre de cette cathédrale; Robert de Coucy a été trente ans à la bâtir, et les tours n'ont été entièrement achevées qu'en 1427.

Ce n'est pas seulement par son dessin noble et régulier, par ses magnifiques dehors, par la délicatesse et la perfection de ses ornements gothiques, que ce majestueux édifice mérite de fixer l'attention, il tient plus qu'aucun autre un rang dans notre histoire par les nombreux souvenirs qui s'y rattachent. C'est dans cette cathédrale, et là seulement, que, depuis l'origine de notre monarchie, a eu lieu l'importante cérémonie du sacre des rois de France. Celui de Louis XIV fut exécuté avec la plus grande exactitude selon les anciennes traditions. Les fêtes se terminèrent par une amnistie générale aux criminels de toute condition qui étaient venus se constituer prisonniers à Reims, et on en compta plus de six mille.

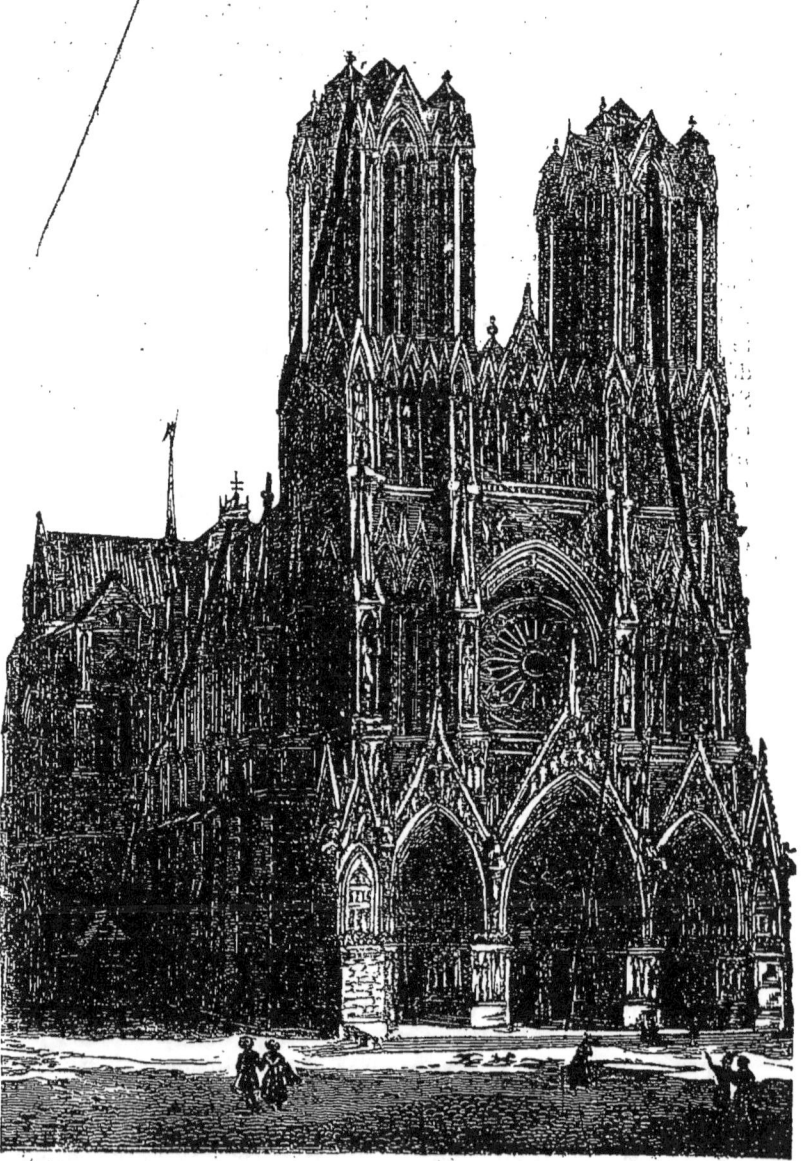

Cathédrale de Reims.

LA CATHÉDRALE DE STRASBOURG.

Avant la conquête romaine, le lieu où s'élève aujourd'hui la cathédrale de Strasbourg était couvert par un bois sacré, destiné à ces mystères religieux pour lesquels les peuples des Gaules et de la Germanie recherchaient les profondeurs solennelles des forêts. Le roi de France, Clovis, converti au christianisme, fit élever, vers l'année 504, une église en bois sur les débris du temple romain. Environ un siècle et demi après, Dagobert substitua des constructions en pierre à quelques parties de l'édifice; Pepin enfin et ensuite Charlemagne firent bâtir un chœur dont l'ensemble subsisté encore aujourd'hui. Deux incendies, allumés le premier par la main des hommes, et le second par la foudre, détruisirent, en 1002 et 1007, cette première cathédrale de Strasbourg. Les accidents, pour la plupart des monuments de cette époque, étaient des occasions de progrès et d'embellissement; ils renaissaient de leurs ruines plus vastes et plus magnifiques. L'évêque Werner, de la maison de Hapsbourg, fit jeter les fondements d'une nouvelle basilique, et l'architecte eut ordre de ne rien épargner pour qu'elle fût somptueuse. Deux siècles et demi s'écoulèrent (de 1015 à 1275) avant que le temple fût achevé, quoique pendant les seize premières années plus de cent mille personnes, mues par un sentiment religieux, eussent pris part aux travaux, suivant les chroniqueurs ; et encore n'avait-il point reçu dans ce premier plan la tour fameuse qui fait sa principale gloire. Ce ne fut qu'en 1276, sous l'épiscopat de Conrad de Lichtenberg, et d'après les dessins de Herwin de Steinbach, que les premières pierres de la tour furent posées. Herwin n'eut pas la joie de voir la réalisation de sa belle pensée; son fils, sa fille, passèrent encore sans pouvoir achever, malgré leur zèle filial, le monument qui devait immortaliser le nom de leur père ; la tour mit plus de cent soixante années à s'élever jusqu'à sa hauteur actuelle, et ce ne fut qu'en 1436 qu'elle atteignit sa dernière perfection.

Œuvre complète des siècles où florissait le style dit gothique, la cathédrale de Strasbourg appartient tout entière à cette élégante et audacieuse architecture ; elle en est une des créations les plus nobles et les plus renommées. Une seule partie fait disparate dans l'ensemble régulièrement majestueux de l'édifice : c'est le vieux chœur de Pepin et de Charlemagne. On se laisse aller presque à regretter, d'abord, que les incendies du onzième siècle ne l'aient pas compris dans leurs ravages ; mais, d'un autre côté, son âge et les grands souvenirs qu'il réveille rachètent la lourdeur et le mauvais goût de ses proportions. Toutes les parties

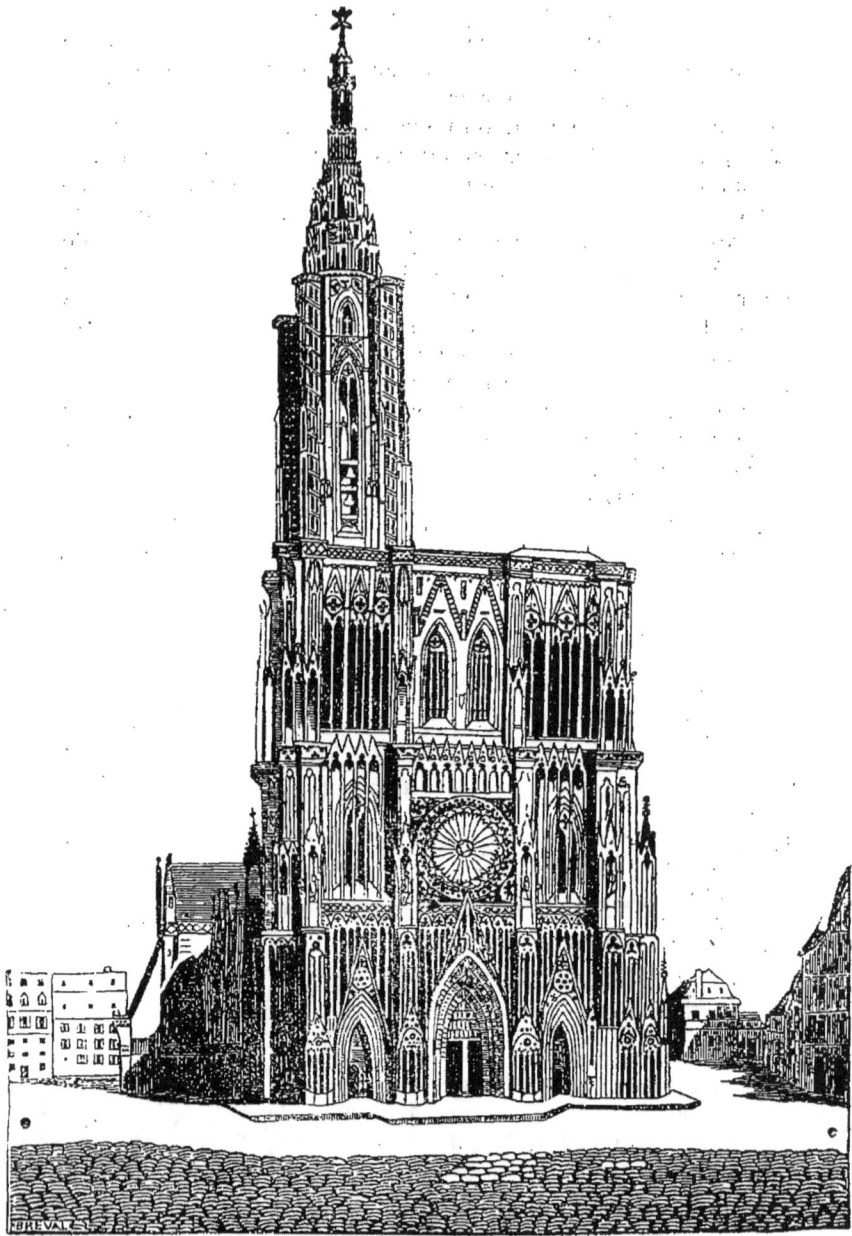

Cathédrale de Strasbourg.

du monument, découpées avec cette force et cette délicatesse, ornées avec cette abondance et cette variété qui caractérisent le ciseau gothique, mériteraient d'arrêter l'attention et d'avoir leur célébrité ; mais la tour prodigieuse accapare l'admiration et les éloges, et si, de loin, on ne voit qu'elle, de près encore on n'en peut guère détacher les regards pour les porter ailleurs.

La tour de Strasbourg est le point culminant de toutes les constructions humaines éparses dans l'univers. Le dôme de Saint-Pierre de Rome a six pieds de moins, la tour de la cathédrale de Vienne, dix, et la plus grande des Pyramides d'Egypte demeure de treize pieds au-dessous de la flèche aérienne, qui porte sa tête orgueilleuse à quatre cent trente-six pieds au-dessus du sol. Cette élévation est d'autant plus étonnante, que la tour, percée, ou plutôt criblée à jour de la base au sommet, et partout assez creuse pour pouvoir contenir plusieurs escaliers, n'a ainsi, pour supporter sa taille colossale, que de rares pleins de maçonnerie, que des membrures proportionnellement frêles et délicates.

Faisant corps avec le reste de l'édifice jusqu'à deux cents pieds du sol, elle s'en détache hardiment en arrivant à la première plate-forme, et, le laissant au-dessous d'elle, elle s'élance dans les airs absolument isolée et sans appui. Elle conserve, jusqu'à la moitié de ce second degré de croissance, sa forme de tour, et emporte avec elle dans l'espace quatre sveltes tourelles accolées à ses flancs ; puis, elle se change, après s'être reposée un moment sur une seconde plate-forme, en une pyramide que tailladent profondément sept ou huit étages posés les uns sur les autres. Cette pyramide se resserre et s'effile d'étage en étage ; elle n'est plus bientôt qu'une ligne légère qui, après avoir été croisée dans sa route par une ligne transversale pour former le symbole chrétien, va se terminer enfin par un bouton en pierre.

Gravir cette montagne d'architecture et son pic aigu, est une curiosité dont les difficultés et l'attrait manquent rarement de nombreux visiteurs. Tant qu'on a sous ses pas quelqu'un des 635 degrés qui mènent des pieds à la tête du géant, tant que l'on trouve des ponts pour franchir les précipices ouverts entre ses membres, les caravanes ne laissent guère de poltrons en arrière ; mais quand on arrive à la naissance de la croix, la route s'arrête, et les curieux modérés avec elle ; les forcenés seuls vont plus loin. Il faut, pour se donner la satisfaction de toucher le bouton, s'appliquer aux parois extérieures et se suspendre à des barres de fer ; des aventuriers intrépides ont cependant bravé les périls de cette dernière ascension, et le cicerone de la cathédrale raconte même que ses prédécesseurs ont vu des grimpeurs assez fous pour se poser debout, en statue, sur le bouton

(plate-forme octogone de quinze pouces au plus de diamètre) et pour y vider une bouteille, non pas à leur santé, ce qui eût été assez logique, mais à la prospérité de la ville et des badauds émerveillés qui les contemplaient d'en bas : la tradition ne dit pas qu'aucune de ces bravades au premier chef ait été punie.

Nous n'avons plus que quelques lignes à consacrer à un autre chef-d'œuvre, à peine moins renommé que le clocher. C'est une horloge d'un travail admirable et d'une complication effrayante, qui marque les révolutions du temps, annuelles, mensuelles, diurnes, les mouvements des astres, les phases de la lune, etc.

Elle se compose de trois parties respectivement consacrées à la mesure du temps, au calendrier et aux mouvements astronomiques.

Avant toutes choses, il a fallu construire un moteur central qui communique le mouvement à ce vaste mécanisme. Le moteur, qui est à lui seul une horloge complète d'une grande précision, indique, sur un cadran extérieur, les heures et leurs subdivisions ainsi que les jours de la semaine ; il sonne les heures et les quarts et met en mouvement diverses figures allégoriques qui seront remarquées avec intérêt. L'ancienne horloge offrait déjà de semblables figures, mais avec cette différence qu'elles se mouvaient d'une pièce et sans articulations. Une des plus curieuses est le génie placé

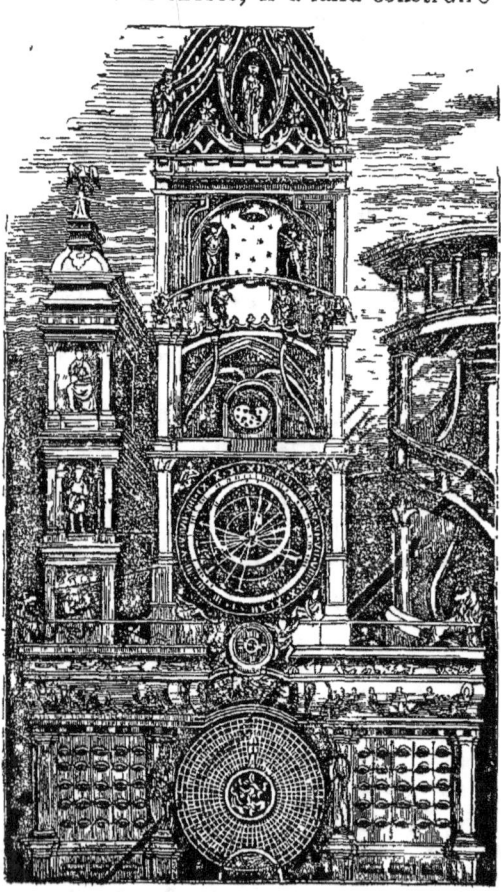

sur la première balustrade, et qui retourne à chaque heure le sablier qu'il tient dans ses mains.

Le chant du coq, qu'on n'avait plus entendu depuis 1789, a été reproduit, et la procession des apôtres, qui a lieu chaque jour à midi, a été ajoutée à cet ensemble de figures qui récréent la vue.

Vient ensuite le calendrier ; ici l'on trouve les indications des mois, des jours et de la lettre dominicale, ainsi que le calendrier proprement dit, qui fait connaître les noms des saints de tous les jours de l'année.

Le cadran sur lequel figurent ces diverses indications fait une révolution en 365 jours pour les années communes, et en 366 pour les années bissextiles, en reproduisant toutefois l'irrégularité qui a lieu trois fois de suite sur quatre pour les années séculaires.

Les fêtes mobiles, qui ne semblent réglées par aucune loi continue, sont obtenues par un mécanisme des plus ingénieux, dans lequel tous les éléments du comput ecclésiastique, le millésime, le cycle solaire, le nombre d'or (l'indiction), la lettre dominicale et les épactes se combinent et produisent, pour un temps illimité, le résultat qu'on a cherché à obtenir,

C'est au 31 décembre, à l'heure de minuit, que le jour de Pâques et les autres fêtes mobiles viennent prendre, sur le calendrier, la place qu'ils occupent jusqu'à la fin de l'année.

La troisième partie, qu'on peut appeler la partie transcendante de l'horloge, renferme la solution des problèmes les plus importants de l'astronomie. On y voit un planétaire construit d'après le système de Copernic, qui présente les révolutions moyennes de chacune des planètes visibles à l'œil nu. La terre, dans ce mouvement, emporte avec elle son satellite, la lune, qui accomplit sa révolution dans la durée du mois lunaire.

En outre, les différentes phases de la lune sont représentées par un globe particulier.

Une sphère indique le mouvement apparent du ciel ; elle fait une révolution dans la durée du jour sidéral. Son mouvement subit l'influence, presque insensible, connue sous le nom de précession des équinoxes.

Des mécanismes particuliers produisent les équations du soleil, l'anomalie, et l'ascension droite ; d'autres produisent les principales équations de la lune, qui sont l'érection, l'anomalie, la variation, l'équation annuelle, la réduction et l'ascension droite. D'autres enfin sont relatifs aux équations du nœud ascendant de la lune ; ainsi pour un temps indéfini, le lever et le coucher du soleil, son passage au méridien, les éclipses de soleil et de la lune, sont représentés sur le cadran du temps apparent, et complètent l'horloge de la manière la plus heureuse.

L'ABBAYE DE CLUNY.

Parmi tous les monastères anciens, un des plus illustres fut celui de Cluny. Saint Odon le fonda au commencement du onzième siècle ; il réunit sous son autorité abbatiale, et à titre de dépendances, plusieurs autres communautés qu'il créa dans divers pays. Le dernier abbé, le cardinal de la Rochefoucauld, présida l'ordre du clergé à l'Assemblée constituante, qui détruisit les ordres monastiques par un décret du 13 février 1790. Toutes leurs possessions accrurent le domaine des biens nationaux.

ANCIENNE CATHÉDRALE DE MACON.

L'antique cathédrale de Mâcon, plusieurs fois reconstruite, était magnifique et célèbre par sa sonnerie détruite par les Sarrasins et rétablie par Charlemagne. Ruinée de nouveau dans les guerres de religion, au seizième siècle, elle fut rebâtie quelques années plus tard ; on la flanqua de deux grosses tours, et les décorations intérieures étaient de toute magnificence. Elle a été dévastée de nouveau en 1793, et maintenant elle est bien déchue de son ancienne splendeur.

ABBAYE DE SAINT-BERTIN.

Fondée en 648, brûlée par les barbares en 861 et 881, renversée par un tremblement de terre en 896, un violent incendie consuma de nouveau, en 1020, presque entièrement et en un seul jour cette malheureuse abbaye. Après son quatrième rétablissement, elle soutint avec éclat sa première réputation, mais elle fut encore dévorée par un incendie, et reconstruite en bois, avec une mince couverture de chaume.

Le quatorzième siècle fut l'époque de la huitième et dernière réédification de l'église de Saint-Bertin. L'un des successeurs de l'*Abbé d'or* avait renversé le bâtiment colossal entrepris en 1255, et avait fait jeter, en 1326, les fondations du chœur d'un plus modeste monument. L'église abbatiale fut commencée en 1330. En 1406, disent les Annales de Saint-Omer, au moment où Jean sans Peur promettait de rendre Calais à la France, quelques misérables vendus à l'Angleterre mirent le feu dans les magasins de Saint-Bertin, qui renfermaient le matériel de l'expédition, et le monastère en souffrit beaucoup.

Le 16 août 1791, tous les religieux de Saint-Bertin furent obligés d'abandonner leurs cellules chéries, après onze cent quarante-trois ans d'une possession non interrompue.

L'abbaye de Saint-Bertin fut le théâtre et le témoin d'un grand nombre d'événements mémorables, et la résidence de plusieurs personnages marquants. Un puissant intérêt historique se rattache à son existence, et ce qui reste de cet édifice est digne de l'attention des artistes.

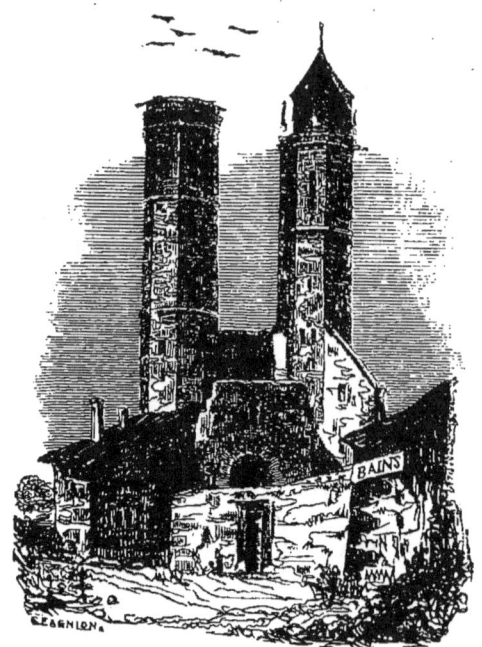

Cathédrale de Mâcon.

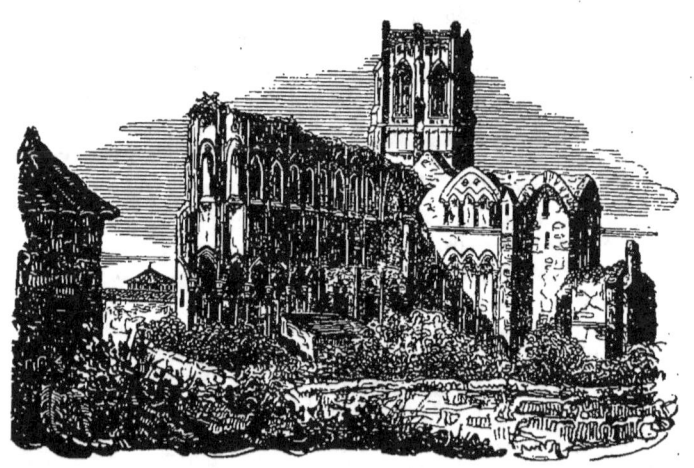

Abbaye de Saint-Bertin.

NOTRE-DAME DE PARIS.

L'an 1160, l'évêque Maurice de Sully fit construire, à la place d'une vieille église qui datait des fils de Clovis, la grande Notre-Dame, qui ne fut achevée qu'au bout de deux siècles. Quoique citée plus souvent pour les grands souvenirs qu'elle rappelle que pour le style et la magnificence de son architecture, cette église est, à juste titre, regardée comme un des plus beaux monuments de cette époque qui précéda la Renaissance.

Notre-Dame a eu sa part des déblayements de la Cité. Autrefois elle avait, sur ses flancs, d'un côté le cloître, de l'autre l'archevêché, outre les églises de Saint-Jean le Bon, qui lui servait de baptistère, de Saint-Denis du Pas, de Saint-Christophe, de Sainte-Geneviève des Ardents. Le cloître, ceint de murailles et fermé de portes, renfermait les écoles épiscopales et les maisons des chanoines. A la place du cloître est une rue; à la place de l'archevêché, reconstruit en 1670 et démoli dans un jour de fureur populaire, est une promenade : les petites églises vassales ont disparu, et aujourd'hui la vieille cathédrale, débarrassée de ses entours, s'élève tout isolée à la pointe de la Cité.

La longueur de ce majestueux édifice est de 130 mètres, sa largeur de 48, et la hauteur de la voûte intérieure d'un peu plus de 34 mètres. Sa façade a 40 mètres de développement. Le rez-de-chaussée est composé de trois portiques de forme et de hauteur inégales, décorés de sculptures dont la profusion n'est pas moins étonnante que la bizarrerie. La porte principale du milieu, originairement carrée et séparée en deux ventaux par un pilier, fut construite en 1771, sur les dessins de Soufflot.

Vingt-sept niches surmontant ce portail étaient autrefois garnies de vingt-sept statues plus grandes que nature, représentant vingt-sept rois de France, depuis Childebert jusqu'à Philippe-Auguste; elles ont été détruites en 1793. Au-dessus de ces niches est une fenêtre ronde d'environ 14 mètres de diamètre; une fenêtre semblable se trouve sur chaque face latérale de la basilique. Ces trois fenêtres, qu'on appelle *roses*, étant insuffisantes pour éclairer l'intérieur de cet immense vaisseau, cent treize autres baies ont été pratiquées et garnies par des vitraux dont les peintures remontent à l'enfance de l'art.

Au-dessus de la *rose principale*, et sur toute la façade, règne un péristyle dominé par deux rangs de galeries d'une structure légère et hardie, que surmonte la plate-forme des tours, à laquelle on arrive par un escalier construit en spirale dans la tour du nord, et composé de 389 marches. La hauteur de ces tours est de 68 mètres au-dessus du sol. Dans la tour du sud est placée

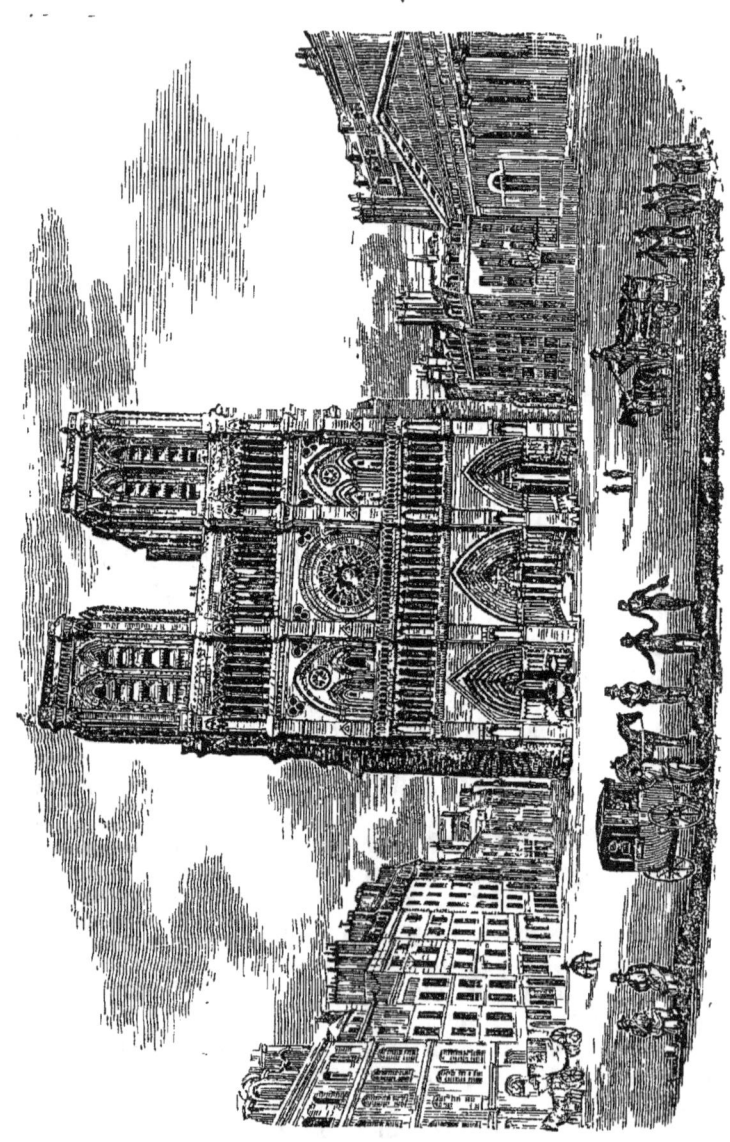

Notre-Dame de Paris.

la fameuse cloche appelée le *Bourdon*; le diamètre de cette cloche, à sa base, est de près de 3 mètres; elle pèse 16,000 kilos; le battant en pèse 1,000. Il ne faut pas moins de seize hommes pour la mettre en branle. Elle a été fondue en 1682, et refondue, en 1685, à la suite d'un accident.

L'immense toiture qui couvre l'édifice se compose de 1,336 lames de plomb, et est supportée par une charpente en châtaignier qu'on nomme *la forêt*, à cause des innombrables pièces de bois dont elle se compose; elle a 118 mètres de long, et elle s'élève de 10 mètres au-dessus de l'extrados des voûtes. Cette charpente, qui supporte un poids de plus de deux cent mille kilos, est un véritable chef-d'œuvre.

La nef et le chœur sont accompagnés de doubles ailes voûtées, au-dessus desquelles s'élèvent des galeries qui règnent tout autour de l'édifice. Toutes ces constructions sont soutenues par cent piliers et deux cent quatre-vingt-dix-sept colonnes, toutes d'un seul bloc.

Dans le vaste contour de cette admirable basilique, on comptait autrefois quarante-cinq chapelles; il n'y en a plus aujourd'hui que trente-deux. Tout l'édifice est pavé en marbre.

L'église Notre-Dame fut longtemps le lieu de réunion des *physiciens* (médecins), qui la plupart étaient ecclésiastiques. Vers les treizième et quatorzième siècles, ils s'assemblaient autour des bénitiers, et les malades les attendaient au parvis, ou bien sous la tour méridionale.

Ces consultations, qui n'excluaient pas les exercices ecclésiastiques, présentaient un spectacle singulier et quelquefois tumultueux. On voyait d'un côté des confesseurs appliqués à guérir les maladies de l'âme; de l'autre, des prêtres venant en aide aux maladies du corps, visitant et pansant des blessures dont le vice et la débauche étaient les sources les plus communes. De pareilles assemblées, bien que colorées par un sentiment de charité chrétienne, contrastaient néanmoins d'une manière si choquante avec les fonctions du sacerdoce et le respect dû aux temples, que les *physiciens* furent insensiblement éloignés de l'église de Notre-Dame. Cette réforme fut accomplie vers l'année 1474, époque où l'on établit les écoles de médecine.

De 1792 à 1796, Notre-Dame fut dépouillée de presque toutes les immenses richesses qui s'y étaient amoncelées pendant plus de cinq siècles. Depuis, des réparations plus ou moins importantes ont été faites. En 1845, les chambres ont voté deux millions pour réparer entièrement cet admirable édifice; les travaux ont été poussés avec autant d'activité que d'intelligence, et aujourd'hui cet immortel monument a recouvré toute la splendeur que le malheur des temps lui avait ravie.

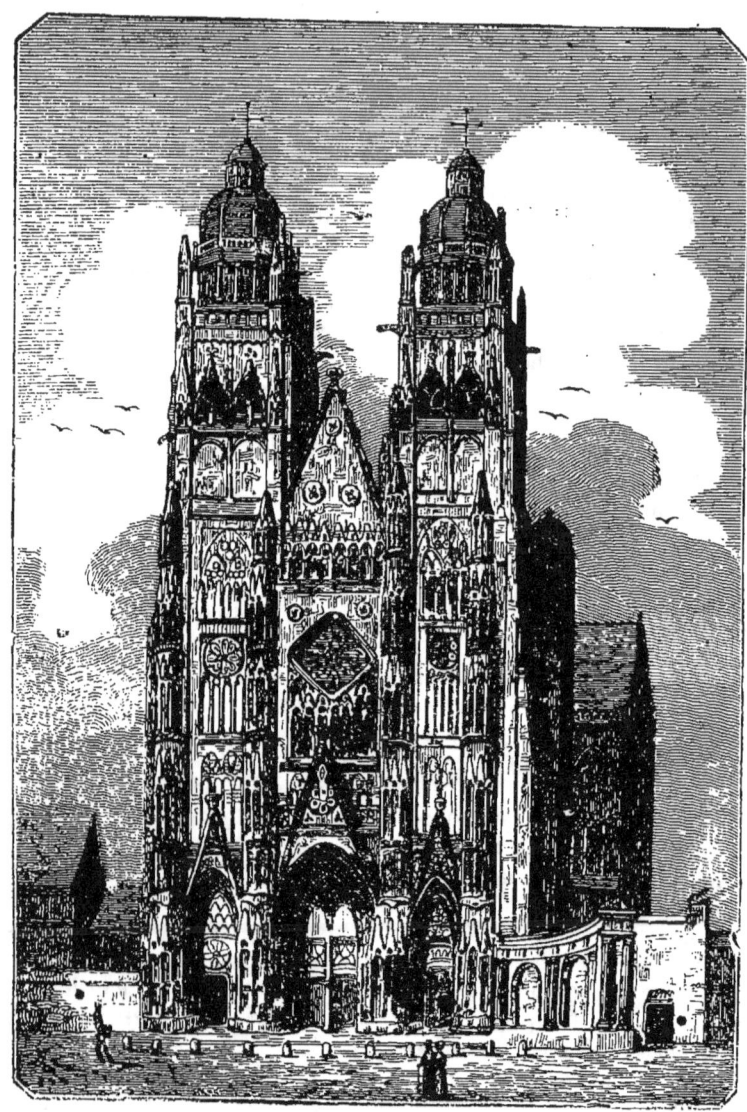

Saint-Gatien, à Tours.

Cette église, dont la date de la fondation est incertaine, mais qui existait déjà au temps du roi Henri Ier, qui disait, en parlant des tours, qu'on devrait leur faire des étuis, est construite

avec goût et élégance; sa nef est large et spacieuse et quelques beaux tableaux en décorent le pourtour; elle possédait jadis des vitraux assez remarquables qui furent mutilés lors de la révolution, qui mutila tant d'autres choses; les arcs-boutants qui soutenaient cet édifice ont été démolis, ce qui lui donne une allure maigre et mal assise; de plus, les abords en sont peu spacieux, et il est à regretter que l'on ait cru utile de mutiler et dégrader, sous le prétexte de les réparer, les figures qui ornaient les portiques; quoi qu'il en soit, et telle qu'elle est, l'église Saint-Gatien est encore un des plus précieux restes de l'architecture purement gothique.

CHATEAU DE PIERREFONDS.

Situé à l'extrémité orientale de la forêt de Compiègne, le château de Pierrefonds fut bâti lors des premières invasions des Normands, en vue d'arrêter les déprédations de ces barbares. Bâtie et scellée aux flancs d'un rocher escarpé, cette forteresse, après avoir longtemps résisté aux invasions successives qui désolaient la France et Paris lui-même, devint à son tour un monument d'oppression et de tyrannie. Enfermés dans ces puissantes murailles, flanquées d'énormes tours, entourées de profonds fossés, les seigneurs de Pierrefonds devinrent redoutables à leurs voisins; et bientôt leur puissance, appuyée sur la force, ne connut plus de bornes.

Recommençant sur une moindre échelle les premiers seigneurs de Pierrefonds, un capitaine de Villeneuve, qui gouvernait le château au moment de la petite guerre des mécontents, se mit à battre la campagne à la manière des anciennes compagnies franches, enlevant les coches et les convois, pillant les chaumières et rançonnant les voyageurs. Il fallut un siège en règle dirigé par un prince du sang, Charles de Valois, pour obliger le capitaine de Villeneuve à se rendre. C'étaient de fâcheux antécédents pour le château de Pierrefonds; aussi Louis XIII ordonna-t-il qu'il serait démantelé (1617). L'œuvre de destruction, ordinairement aisée et prompte, ne put cette fois s'accomplir que difficilement, qu'incomplétement. On ne put en abattre que quelques parties : on parvint à en dégrader d'autres; mais le fer et le feu furent impuissants pour détruire ces hautes murailles, dont les pierres, unies par un ciment indestructible, sont en outre attachées les unes aux autres par d'énormes crampons de fer. Il fallut renoncer à mutiler les principaux ouvrages taillés dans le roc; les tours formidables restèrent debout; et aujourd'hui le château de Pierrefonds domine encore les plaines environnantes de ses ruines majestueuses.

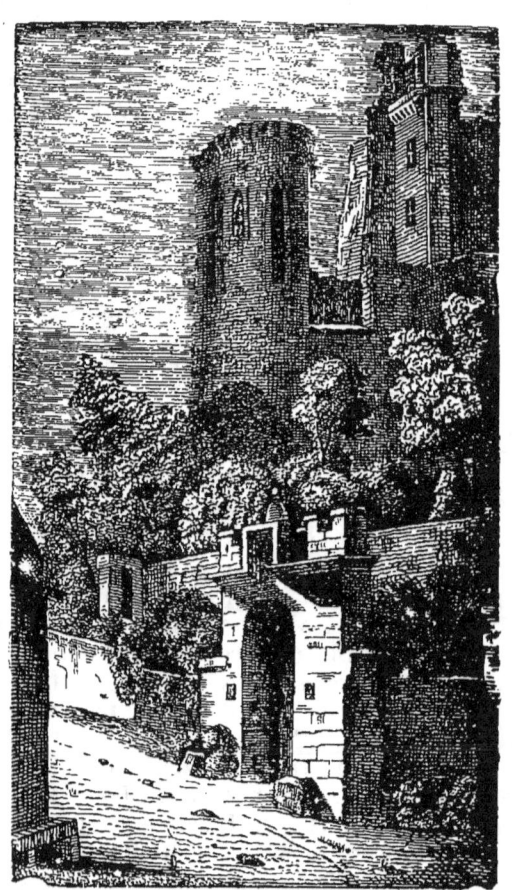

Château de Pierrefonds.

LE CHATEAU DE CLISSON.

Cette antique forteresse fut construite par Olivier I^{er} de Clisson, à son retour des croisades; mais, bâtie sur un rocher, en face du confluent de deux rivières, sa position était trop avantageuse pour qu'on puisse supposer que quelque édifice ne s'était pas déjà élevé sur l'emplacement qu'elle occupe. Elle remplaça, dit-on, un ancien castel, qui lui-même avait succédé à des fortifications romaines détruites par les Normands.

C'est à ce monument que se rattachent les souvenirs les plus illustres des annales bretonnes. C'est là que naquit Olivier de Clisson, cet ennemi irréconciliable des Anglais, ce rival de Montfort, ce frère d'armes de Duguesclin, qu'il fut jugé digne de remplacer.

Lorsque les guerres de la Ligue commencèrent à désoler la France, Henri de Bourbon, roi de Navarre, assiégea ce château en 1588. Ne pouvant le prendre, il se rejeta sur Beauvais, dont il s'empara. A la mort de Henri III, le duc de Mercœur, qui était le chef de la Ligue en Bretagne, et qui prétendait se rendre maître du duché, sur lequel il faisait valoir les droits de la maison de Blois, dont il avait épousé l'héritière, ne voulut plus reconnaître le successeur de ce prince. Les Etats de Bretagne se déclarèrent du parti contraire, et la plupart des places fortes de Bretagne furent fermées au prince rebelle. Il assiégea vainement le château de Clisson.

Depuis cette guerre, cet édifice était resté dans un abandon total. Déjà ses vieilles murailles, délaissées pendant deux siècles, commençaient à tomber en ruine lorsque la guerre de la Vendée a achevé de le rendre inhabitable. A cette époque, il servit de place d'armes à l'armée de Mayenne.

Aujourd'hui, le soleil pénètre dans ces murs qui ne recevaient le jour que par d'étroites ouvertures; le vent siffle dans ces salles désertes, où retentissait le bruit des armes; le lierre rampe sur ces créneaux brisés, où flottaient les nobles bannières. Ces tours, qui avaient résisté tant de fois aux attaques de l'homme, n'ont pu soutenir les assauts du temps. Vers le milieu du dix-septième siècle, la moitié du donjon s'est écroulée.

Les ruines du château de Clisson appartiennent maintenant à un amateur d'antiquités qui les garde pour l'amour de l'art. Malheureusement la vie de l'homme est courte, et les spéculateurs sans entrailles sont nombreux.

DE LA FRANCE. 73

Château de Clisson.

LE CHATEAU DE CRÉQUI.

Non loin de Montreuil en Artois, on distingue les ruines du château de Créqui, antique résidence des seigneurs de ce nom. Elles consistent en quatre tours délabrées et en quelques pans de muraille qui bientôt vont disparaître et laisseront la place du château vide, comme si la demeure seigneuriale n'eût jamais existé.

L'ancienne maison de Créqui remonte au neuvième siècle et s'est divisée en un grand nombre de branches qui ont fourni une foule de personnages distingués, de vaillants guerriers.

LE CHATEAU DE PAU.

Le château des d'Albret, dont l'origine va se perdre dans l'indécision des chroniques, fait aujourd'hui l'orgueil et l'ornement de la ville. Resté debout sur ses glacis, il se montre presque intact dans sa belle vétusté. Sa tour principale, carrée, spacieuse, s'élève à côté des ruines de l'ancienne porte d'honneur dans l'angle de la partie du bâtiment, qui conserve avec ses talus, ses meurtrières, ses galeries crénelées et ses poternes, toute sa physionomie primitive de château fort ; une seconde tour sans créneaux, sans nulle ouverture apparente, se montre tristement à l'angle opposé ; ses voûtes étaient autrefois les complices discrètes des exécutions de haute justice féodale. Henri d'Albret et Antoine de Bourbon, en réédifiant les autres pavillons, en abâtardirent le caractère, et l'on n'y reconnaît plus que la résidence d'un duc et pair du seizième siècle. Mais sur les façades de la cour intérieure, des ornements pleins de fraîcheur, des croisées élégantes et richement ciselées, et de nombreux médaillons dus à Marguerite de Navarre, témoignent de son bon goût en même temps que les quelques ogives, les figures bizarres et les mille caprices expressifs que le genre gothique est venu répandre jusque dans cette enceinte, font ressouvenir que c'était encore l'époque la plus brillante de ce système d'architecture. La pensée artistique de la reine de Navarre a également présidé aux heureux embellissements du grand escalier qui conduit par la salle d'armes dans la chambre où naquit le bon Henri.

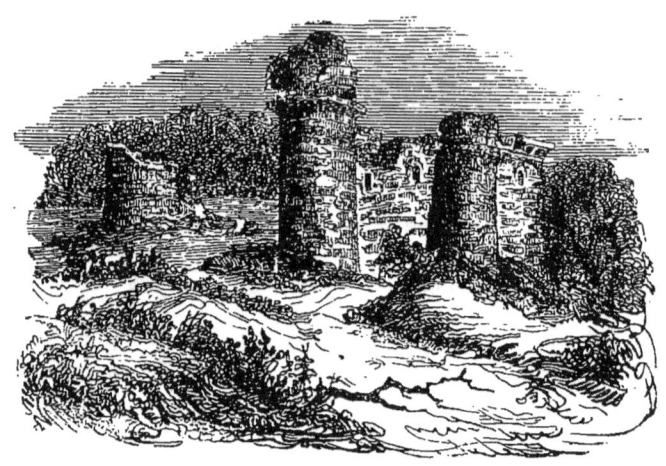

Château de Créqui.

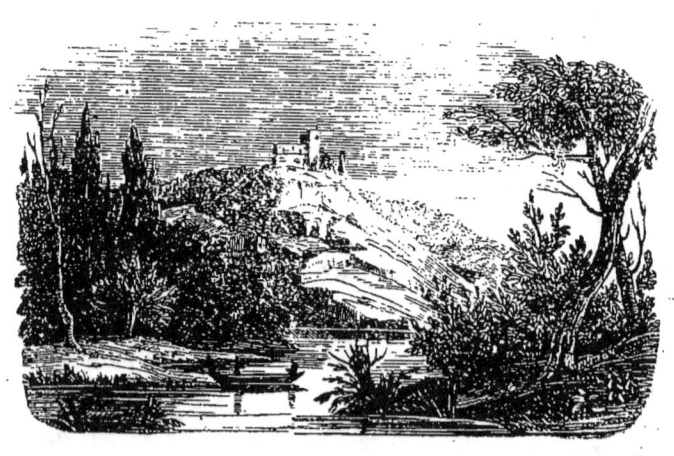

Château de Pau.

LE CHATEAU DE MAINTENON.

Le château de Maintenon n'a pas conservé la date où fut bâti le corps principal, la partie la plus ancienne de l'édifice qui a été augmentée de plusieurs constructions successives. Les différences de style de son architecture l'indiquent assez. Nonobstant les divers changements que le château a subis, il n'a pas perdu son vrai caractère. Il est constant que primitivement il était de forme carrée, comme tous les manoirs compactes bâtis à l'époque gothique et calculés pour la défense. Quand on aborde ce château on remarque une ceinture de fossés qui protégent son approche. Puissamment flanqué aux quatre coins de quatre tours armées de créneaux, il était au sud enveloppé dans une forte et large muraille qui allait d'une tour à l'autre et qui a été démolie pour rendre l'habitation plus agréable.

Toute l'aile gauche de l'entrée de la première cour est une œuvre commandée par Louis XIV. On voit encore l'appartement de madame de Maintenon dans l'aile de l'ouest qui est à droite en entrant dans la deuxième cour.

La seigneurie de Maintenon avait été érigée, en 1594, en baronnie, et, en 1641, en marquisat. Louis XIV l'éleva au marquisat-pairie, en 1688.

A l'époque où madame de Maintenon maria mademoiselle d'Aubigné, sa nièce, au duc d'Ayen, fils du maréchal de Noailles, l'épouse secrète de Louis XIV lui fit donner cette terre embellie par ses soins, et qui lui appartenait depuis 1674. Depuis ce moment la maison de Noailles n'en a pas été dessaisie. Cette famille agrandit même ce domaine par la réunion du comté de Nogent et du duché d'Épernon, sans compter plusieurs seigneuries des environs.

Un château qui a possédé un personnage comme madame de Maintenon est un château illustre, et ce n'est pas sans intérêt que l'on visite une demeure, propriété d'une femme qui appartint à Louis XIV.

Là, on peut retrouver l'appartement de ce roi, sa chambre, son cabinet. Là, on vous dira l'endroit où Racine méditait *Esther* et *Athalie*; l'allée du jardin que le poëte préférait pour se promener en composant ses beaux vers.

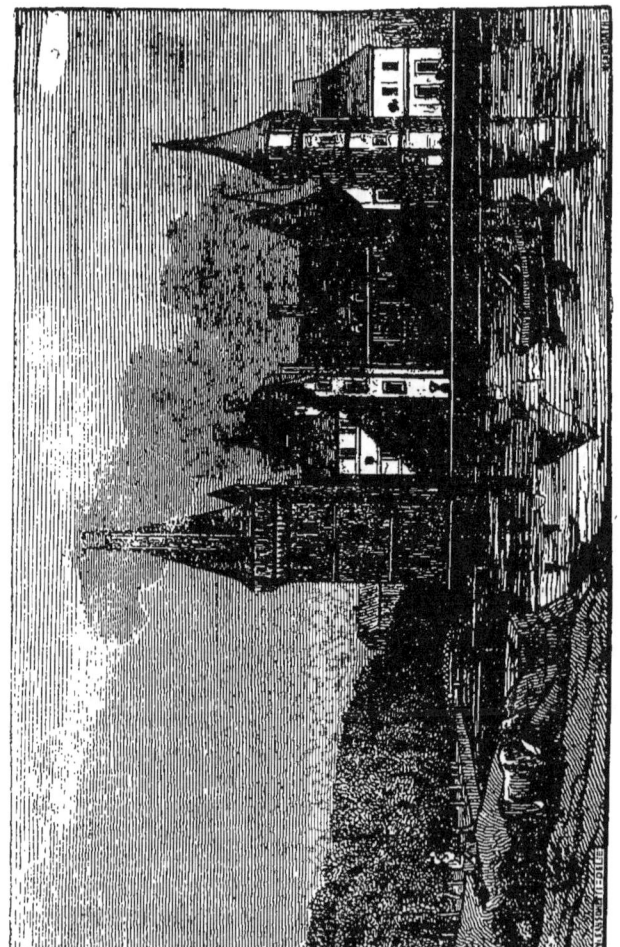

Château de Maintenon.

LE CHATEAU D'HARCOURT.

Le temps et les révolutions successives ont fait subir des changements à ce vieux manoir, attenant à la ville de Lillebonne, et dont la fondation est due aux Normands, attirés par la beauté de la situation de cette antique cité de la Normandie. Le style de chaque époque s'est emparé de lui tour à tour, et a rendu son origine presque méconnaissable.

Son enceinte vide ne présente plus qu'une cour immense dans laquelle on pénètre par une ouverture coupée en forme de guichet. Une nappe de verdure foncée qui couvre ces débris, leur prête un aspect solennel et imposant. A gauche de la porte d'entrée s'élève la tour de Guillaume, que l'on appelle aussi tour de Lillebonne. Elle est séparée du corps d'habitation par un pont-levis de trente-trois pieds, jeté sur un fossé très profond. Son diamètre, de cinquante-deux pieds, est partagé de la manière la plus égale entre le plein et le vide : les murs ont treize pieds d'épaisseur. Les fenêtres à pointes aiguës, les arêtes des voûtes, chargées de culs-de-lampe élégants, révèlent déjà cet âge de perfectionnement, ou, si l'on veut, d'ingénieuse imitation, dans lequel l'originalité des conceptions romantiques de l'architecture intermédiaire commençait à reconnaître et à subir l'influence d'une architecture plus classique. On parvient à son sommet avec un peu de difficulté, parmi des décombres que le temps accumule tous les jours ; et de ce point élevé la vue jouit d'une des perspectives les plus délicieuses de la Normandie. Mais ce château est surtout célèbre par ses anciens et intéressants souvenirs. Son histoire se trouve en quelque sorte liée à celle de Guillaume le Conquérant. Ce fut dans le château de Lillebonne qu'il fit tous ses préparatifs pour entreprendre la conquête de l'Angleterre, que la bataille de Hastings mit en sa possession. Les chefs des Saxons, Harold et ses frères, n'y combattirent pas pour vaincre, mais pour mourir. Guillaume fit élever sur le champ de bataille un couvent sous l'invocation de la sainte Trinité et de saint Martin, patron des guerriers de la Gaule. Ce couvent fut appelé, en langue normande : l'Abbaye de la Bataille. Des moines du grand couvent de Marmoutier, près de Tours, vinrent s'y fixer, et prièrent pour les âmes de ceux qui avaient perdu la vie à Hastings.

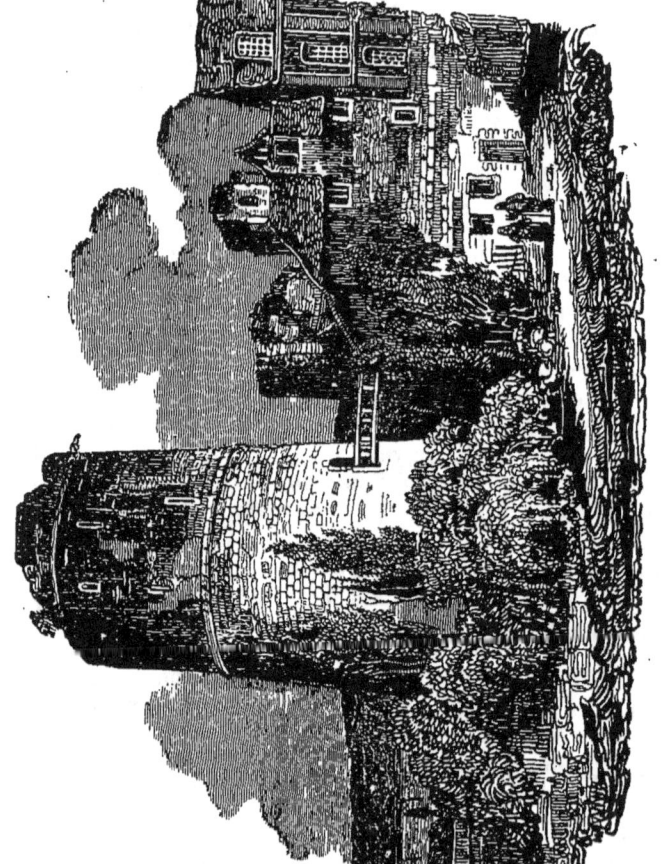

Château d'Harcourt.

L'ANCIEN CHATEAU DE COURTRAI.

S'il faut en croire divers auteurs, Lille devrait son origine à un château bâti par Jules César. On ignore où était ce château ; plusieurs le placent aux environs de l'église Saint-Maurice ; il paraît plus vraisemblable qu'il a été où est présentement le cirque ; son élévation et les fossés qui l'entourent désignent encore l'emplacement d'une ancienne forteresse ; sa position dans une île formée par la Deûle aura vraisemblablement donné le nom de Lille, *Illa*, à la ville qui s'est formée autour d'elle. Cette ville fut ensuite la demeure des châtelains que les Romains laissaient dans les pays qu'ils avaient conquis, et enfin des forestiers qui gouvernèrent la Flandre sous les rois de la première race jusqu'aux comtes de Flandre. Baudouin IV, dit *à la belle Barbe*, sixième comte, trouvant que la ville qui s'était bâtie autour du château pouvait faire un poste de résistance, la fit entourer de murs en 1030 ; son fils continua l'ouvrage ; en 1047, il termina l'enceinte, y fit percer quatre portes, et obtint le surnom de *Lille*, à cause des grands établissements qu'il fit dans la cité.

L'ancien *château de Courtrai*, à Lille, avait été construit en l'année 1300, par Jacques Châtillon, d'après les ordres de Philippe le Bel, maître depuis peu de la cité, et qui n'avait pas lieu de compter sur le dévouement des habitants. En effet, Jacques Châtillon fut expulsé deux ans plus tard, et la ville se retrouva au pouvoir de Jean de Namur, fils du comte de Flandre. En 1577, le château de Courtrai fut démoli par ordre des états-généraux assemblés à Bruxelles, ainsi qu'on l'avait fait de la plupart des citadelles des Pays-Bas, afin d'ôter aux insurgés l'occasion de s'en emparer et de s'y maintenir. Philippe II ratifia cette mesure, et accorda à la ville le terrain avec les matériaux provenant des démolitions ; une partie des fossés qui entouraient le château subsiste encore ; cet emplacement, ainsi que le faubourg de Courtrai, a été enclavé dans Lille par l'agrandissement fait en 1617.

Le gouvernement ayant reconnu que la ville de Lille, incessamment augmentée de constructions civiles pour les besoins de ses nombreuses fabriques, ne pouvait plus être renfermée dans son enceinte, il a été décidé qu'elle serait abattue et remplacée par une autre beaucoup plus vaste.

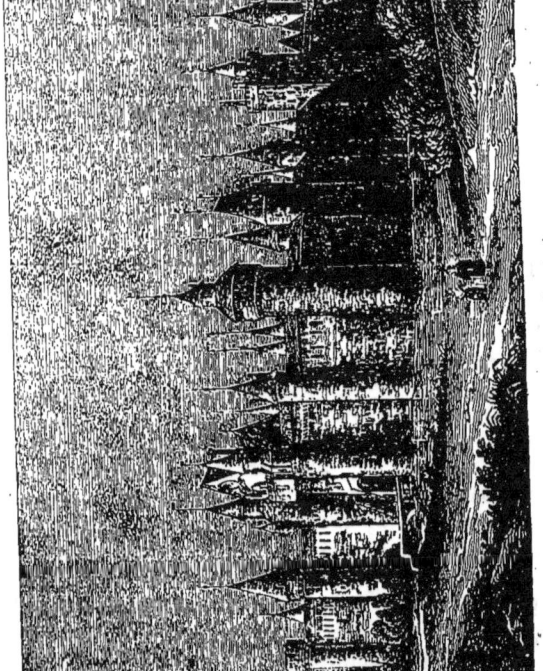

Ancien château de Courtrai.

LA TOUR DE CREST.

Ce qui sert de maison de correction à la ville de Crest est un monument d'architecture distingué par sa forme, son élévation, sa solidité, sa hardiesse; on l'appelle tour de Crest. Jadis prison d'État, cette tour est un noble débris du château qui dominait la petite cité et le passage de la Drôme. Cette même tour a été assiégée en vain, à différentes reprises, par les comtes de Montfort, au moment de la guerre des Albigeois. Ce qu'on rapporte de la bergère de Crest, connue sous le nom d'Isabeau Vincent, est digne de piquer l'attention.

Née en 1670, dans les principes de la religion protestante, la bergère de Crest fut conduite, conformément aux édits, à l'église catholique, où elle semblait profiter des soins qu'on prenait de l'instruire; mais elle revint bientôt à sa première croyance. Malheureuse du côté de sa famille pauvre, elle s'en alla chez son parrain, qui lui mit en main la garde de ses troupeaux. Un jour, comme elle était aux champs, un inconnu vint lui dire : « Tu es animée de l'esprit de Dieu, désormais tu peux prophétiser, et annoncer à tes frères en religion le jour prochain de leur délivrance. » La jeune fille, l'imagination exaltée, parcourait les hameaux, et là elle exhortait les paysans à saisir la vieille arquebuse des ancêtres pour la défense de sa religion.

La réputation de la bergère de Crest s'étendit bientôt dans les montagnes du Dauphiné; on accourait de plusieurs lieues pour l'entendre, et l'on s'en retournait rempli d'admiration. Son nom parvint jusqu'en Hollande ; le ministre Jurieu écrivit à tous ses coreligionaires que la bergère de Crest était suscitée par la Providence pour la consolation et le soutien de l'Eglise protestante. Cet enthousiasme pour les prédications d'une jeune fille s'explique par l'intelligence de l'époque où elle apparut.

LE CHATEAU DE LUYNES.

Le château de Luynes situé sur un rocher, près de la petite ville de ce nom, fut bâti, selon les apparences, vers le commencement du quatorzième siècle. Ses tourelles avec leurs fenêtres percées en meurtrières, leurs escaliers en colimaçon, appartiennent à cette époque, aussi bien que ses remparts en ruine et sa grande tour presque entièrement écroulée.

Ce château est une ancienne dépendance de la tour de Maillé, érigée par Louis XIII en duché-prairie, au mois d'août 1619, en faveur de Charles d'Albert, connétable de Luynes, son favori.

Tour de Crest.

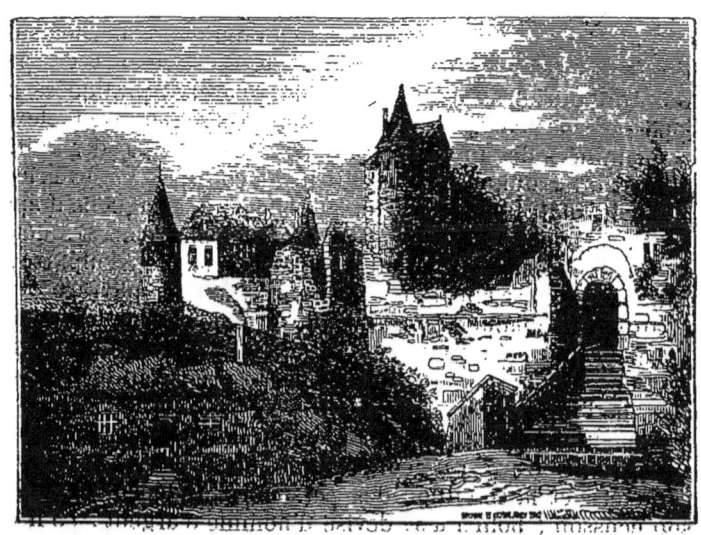

Château de Luynes.

LE CHATEAU DE CHENONCEAUX.

Ce château fut commencé par Bohier. Il lui coûta beaucoup de temps et d'argent, si l'on en juge par la devise qu'on lit en plusieurs endroits dans les ornements et les rinceaux : *S'il vient à point, il m'en soverra* (souviendra). Bohier n'éleva que le principal corps de logis, et la propriété passa dans les mains du connétable de Montmorency, puis dans celles de François I^{er}, qui en fit cadeau à la belle Diane de Poitiers. Catherine de Médicis échangea avec Diane le château de Chaumont contre celui de Chenonceaux; elle l'entoura d'un parc magnifique et fit de grands changements aux bâtiments. Cependant les obstacles qu'avait rencontrés Thomas Bohier vinrent aussi arrêter Catherine, et le château de Chenonceaux ne reçut pas tous les développements projetés. Il était devenu cependant plus vaste et plus riche lorsqu'il fut transmis à Louise de Lorraine, fille du comte de Vaudemont, que Henri III avait épousée en 1375 ; et tout entière à son affliction, elle ne songea guère à embellir sa demeure. Le château arriva enfin à la famille du fermier général Dupin, célèbre, avant tout autre titre, pour avoir eu Jean-Jacques Rousseau à ses gages.

Placé dans la situation la plus heureuse, le château de Chenonceaux est jeté à travers le Cher et s'appuie sur un îlot et sur les deux rives : tout autour de lui se déploient une riche vallée et les paysages si doux de la Touraine. Sa masse, imposante et irrégulièrement façonnée, présente à l'œil une confusion singulière, mais qui n'est pas sans charme. C'est un amas de pavillons, de tourelles, de piliers épais, d'arches pratiquées pour le passage des eaux, de fenêtres à formes saillantes et élevées, de cheminées dessinées avec recherche et de façades à lignes partout interrompues et brusquement coupées. Vu extérieurement, le château a le caractère de l'époque à laquelle il appartient, fortement et uniformément empreint dans ses détails. L'avant-cour, que décorent des morceaux de sculpture, est une vieille tour à apparence gothique, placée en ouvrage avancé et au haut de laquelle apparaît une grande cloche dont la corde se balance au gré du vent, en battant contre les murs. Toutes ces choses à physionomie du moyen âge préparent bien au spectacle de l'intérieur.

Chacun des possesseurs de Chenonceaux y a marqué son passage par des traces particulières qui offrent des rapports avec le caractère et la condition des personnes. Indépendamment de son écusson, Bohier a sa devise d'homme d'argent : « S'il vient à bien, il m'en soverra. »

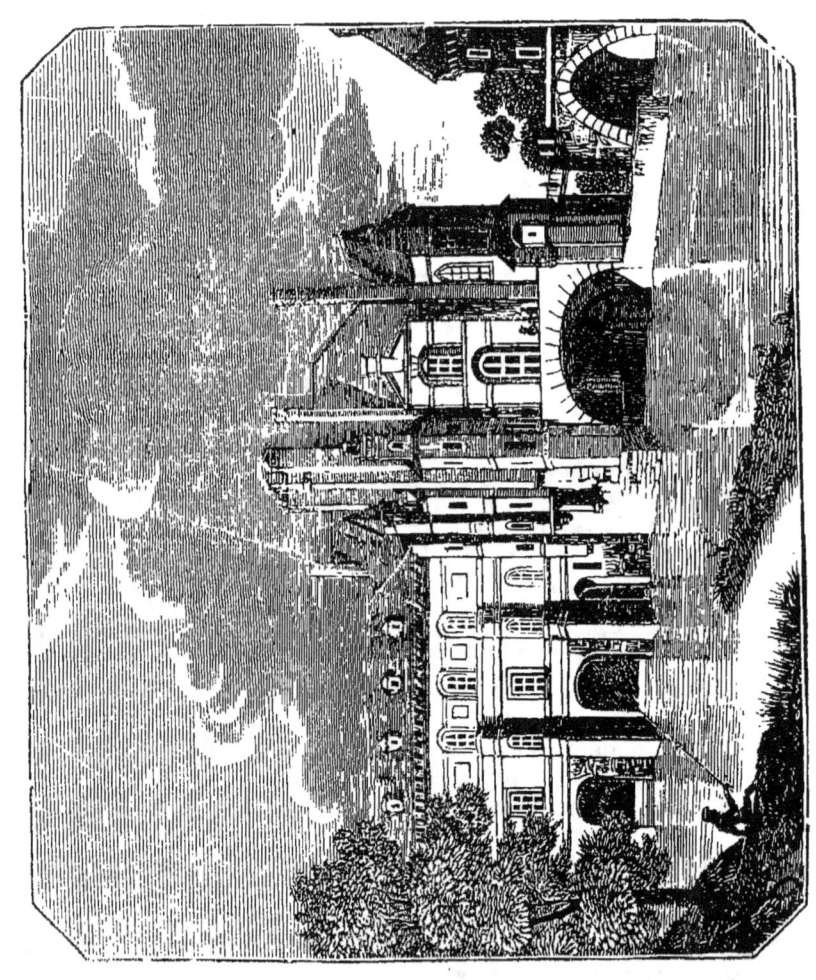

Château de Chenonceaux.

LE CHATEAU DE COUCHES (Saône-et-Loire).

L'origine du village de Couches remonte aux premières années de l'ère chrétienne. En même temps que les chaumières, s'éleva le château qui devait les protéger; car ces châteaux, que tant d'historiens présentent comme des monuments de despotisme et de tyrannie, avaient au moins cela de bon qu'ils protégeaient les demeures du pauvre, groupées sous leurs murailles.

Quoi qu'il en soit, le château de Couches devint un des plus beaux et des plus célèbres de la contrée, et il fut, au quinzième siècle, la résidence de Gontran, roi de Bourgogne.

LE CHATEAU DE CHAUMONT.

Le château de Chaumont, situé sur les bords de la Loire, a été construit sur les ruines d'un monument féodal dont la fondation est attribué à Gueldin, chevalier danois, à qui le fief de Chaumont fut concédé par Eudes II, comte de Blois, pour les services qu'il lui avait rendus dans la guerre qu'il eut à soutenir contre Foulques, comte d'Anjou, ce qui valut à Gueldin le surnom de *Diable de Saumur*; dont il était seigneur. Gueldin eut un fils du nom de Geoffroy, dit *la Fille*, à cause de sa beauté; et qui se singularisa par l'habitude qu'il avait contractée de ne jamais se couvrir la tête; il vécut cent ans. Ce seigneur fonda la maison d'Amboise de Chaumont, par le mariage de sa nièce avec l'héritier du vaillant Lysoys de Bazogues, surnommée *l'Homme de la noblesse du Maine*.

En 1153, Thibaut le Grand, comte de Blois, fit prisonnier le sire de Chaumont et l'enferma à Châteaudun, où il trépassa. Ses fils livrèrent alors le manoir de Chaumont à Thibaut, qui le fit démolir; mais ils conservèrent le fief et ses dépendances. Le château fut reconstruit par le seigneur d'Amboise, et c'est là que naquit le prélat connu dans l'histoire sous le nom de *cardinal d'Amboise*. Le château de Chaumont est construit sur une hauteur qui domine la ville de ce nom, a son entrée principale au midi, et donne sur une grande plaine. Les bâtiments, quoique peu réguliers et élevés à diverses époques, n'en sont pas moins remarquables dans leurs détails; les plus anciens sont ceux qui dominent la Loire. Au commencement du dix-huitième siècle, on voyait encore dans ce château des meubles parfaitement conservés ayant appartenu à Catherine de Médicis.

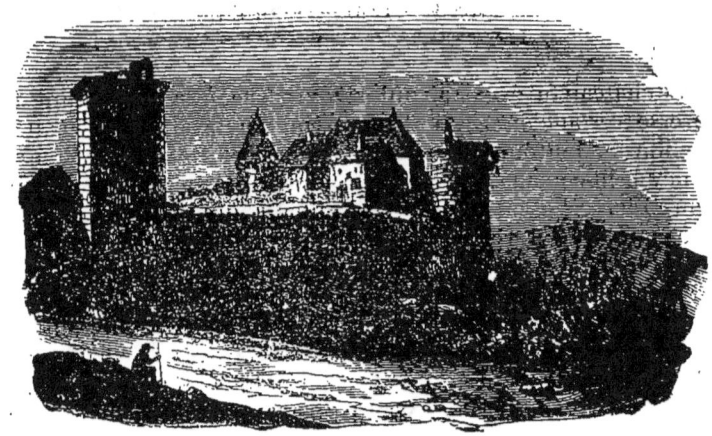

Château de Couches.

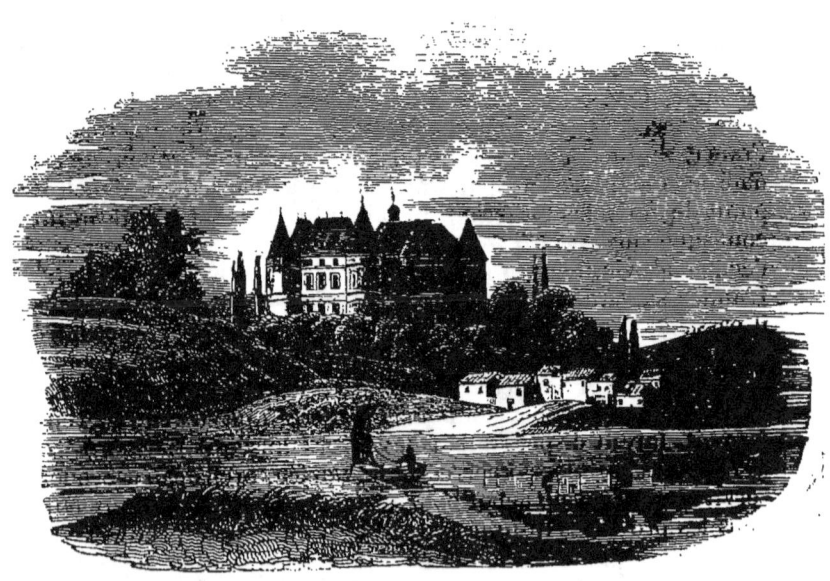

Château de Chaumont.

LE CHATEAU D'ÉCOUEN.

Ce château fut érigé, au quinzième siècle, à la place d'une forteresse très-ancienne qui, de temps immémorial, appartenait à la famille de Montmorency. Au seizième siècle, Anne de Montmorency le fit considérablement embellir par le meilleur élève du célèbre Pierre Lescot, l'architecte Bullant, qui le décora de sa propre main de sculptures et d'ornements pleins de goût et de délicatesse. Ce château forme un carré parfait de trente-deux toises de côté, composé de quatre corps de logis qui laissent au centre une vaste cour, dont le pavé à compartiments passait autrefois pour un chef-d'œuvre. Aux angles du château sont quatre pavillons plus élevés, et tout l'édifice est entouré d'un fossé sec. La façade du côté de Paris, présente un avant-corps décoré d'ordres ionique et dorique avec un attique surmonté d'une campanille. Dans un cintre se voyait autrefois une statue équestre du connétable Anne de Montmorency, l'épée à la main. L'intérieur de la cour présente deux autres avant-corps d'une grande richesse d'architecture. Celui de droite est formé des ordres dorique et ionique superposés ; celui de gauche, plus simple, mais aussi plus noble, se compose de quatre grandes colonnes corinthiennes, cannelées, élevées sur un stylobate et supportant un entablement, dont la frise est enrichie de trophées d'armes de la plus belle exécution. Ce château fut habité par plusieurs rois de France. François Ier y vint souvent, et c'est d'Ecouen qu'est daté le fameux édit du mois de juin 1559, par lequel Henri II punit de mort les luthériens. Sous Louis XIII, le château fut confisqué sur le malheureux duc de Montmorency, qui périt sur l'échafaud, victime de la haine de Richelieu, le 30 octobre 1632. L'année suivante, il fut donné à la duchesse d'Angoulême, puis il passa dans la maison de Condé, qui en resta propriétaire jusqu'à la révolution. Le prince de Condé ayant émigré, Ecouen devint propriété nationale ; les objets précieux, soit sous le rapport de l'art, soit sous celui de la matière, que ce château renfermait, furent dispersés dans les divers musées.

Lors des premières guerres de la Vendée, le château d'Ecouen servit un instant de dépôt pour les prisonniers principaux faits dans les provinces insurgées.

Créée par l'empire, soutenue par le triomphe des armes, la maison d'Ecouen partagea toutes les vicissitudes de Napoléon. Lorsqu'il tomba, sa fondation s'écroula avec lui,

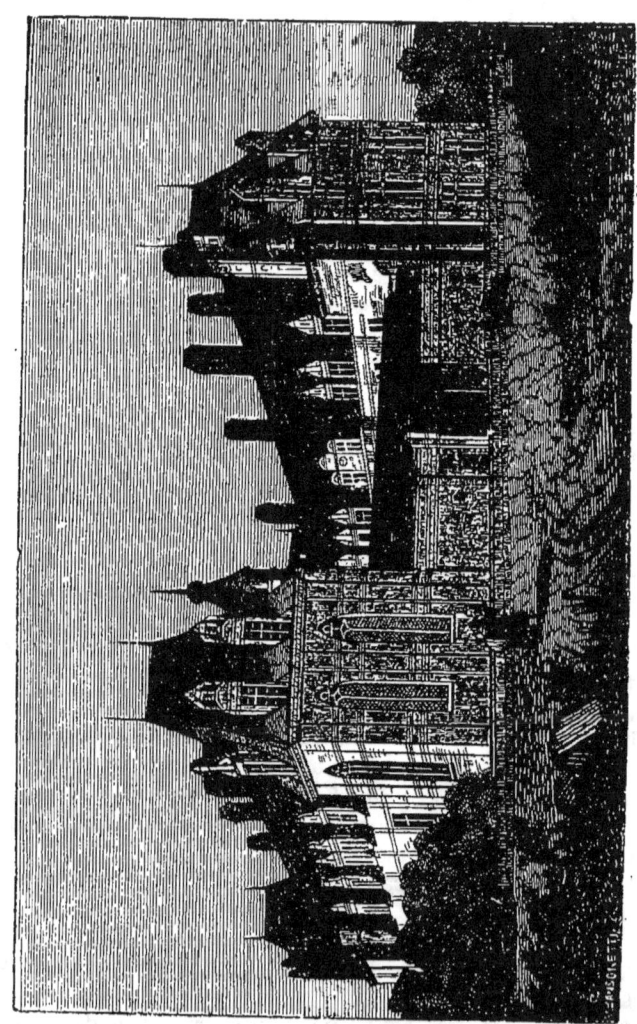

Château d'Écouen.

LE CHATEAU DE BLOIS.

Ce monument n'a aucun caractère d'architecture particulier; tous les styles s'y trouvent réunis et en quelque sorte confondus; et il est aisé de voir qu'il y eut de longs intervalles entre les constructions de ses diverses parties. Son origine est pourtant fort ancienne; mais, depuis près de deux siècles, les constructions primitives ont disparu. Déjà il n'en restait qu'une tour au commencement du seizième siècle, lorsque les princes de la maison de Champagne firent bâtir un nouveau château sur les ruines du premier. Louis XII, n'étant encore que duc d'Orléans, vint ensuite habiter ce palais, et y fit ajouter des constructions importantes.

L'aile du château située à l'orient fut bâtie à deux époques différentes: La partie la plus ancienne renferme la salle où se tinrent les États, sous Henri III, en 1576 et en 1588. Le reste de l'édifice fut achevé sous le règne de ce dernier prince. Tout le côté septentrional est du règne de François Ier. De grands souvenirs historiques se rattachent à cette partie du château de Blois : Henri II, Charles IX, Henri III y résidèrent, et ce fut là que le duc de Guise tomba sous les coups des assassins à la solde du roi.

Le château de Blois a servi de retraite à deux femmes d'un caractère bien dissemblable : à Isabeau de Bavière, femme de Charles VI, Messaline éhontée qui mit la France à deux doigts de sa perte, et à Valentine de Milan, épouse de Louis, duc d'Orléans, lâchement assassiné par les partisans du duc de Bourgogne. Retirée à Blois et sentant sa fin approcher, elle assembla ses enfants autour de son lit de mort; parmi eux se trouvait Dunois, que, suivant l'usage du temps, on appelait le bâtard d'Orléans. Valentine les exhorta à soutenir la gloire de leur maison, et surtout à poursuivre la vengeance du meurtre de leur père. Dunois répondit mieux que les autres. « On me l'a volé ! s'écria-t-elle, je devais être sa mère. » Cette princesse mourut en 1408, à l'âge de trente-huit ans, après avoir déployé les plus chastes vertus, le plus noble caractère, et conserve des mœurs pures sur une scène corrompue et dominée par les passions.

Les derniers grands personnages qui vinrent chercher un asile au château de Blois sont l'impératrice Marie-Louise, seconde femme de Napoléon, et le roi de Rome, son fils, qui s'y réfugièrent le 30 mars 1814, alors que le canon des alliés retentissait aux barrières de Paris.

Château de Blois.

LE CHATEAU DE SULLY.

Près d'Orléans se trouve le vilage appelé Sully, et dont le château tire une grande célébrité du nom de son ancien maître, Maximilien de Béthune, duc de Sully, qui y passa les dernières années de sa vie. Quand Sully fit l'acquisition de ce château, en 1602, il était fort peu considérable : mais il prit un accroissement successif et fut érigé en duché-pairie par Henri IV, le 12 février 1606. Cette érection changea le nom de l'ami du roi, et le marquis de Rosny devint duc de Sully. Le ministre du généreux roi Henri embellit le château : au dehors par des jardins, des cours d'eau, un parc : au dedans, par des boiseries, des peintures et des dorures.

Plusieurs augmentations sans utilité ne furent faites à l'édifice que pour faire vivre quantité de pauvres réclamant du travail dans un moment de cherté.

L'amitié que le roi montrait à Sully lui inspira de lui former un appartement proportionné au nom de ce potentat. Cet appartement était le principal du château, autrement appelé l'*appartement du roi*. Là se trouvait l'une des plus belles salles des châteaux de France, et dans laquelle on distinguait un superbe tableau de Henri IV, avec emblèmes et devises.

A le voir avec un grand nombre d'écuyers, de pages, de gentilshommes, de gardes avec leurs officiers, et une foule de domestiques, chacun songeait qu'il menait un train royal. En effet, tout annonçait autour de lui un caractère de grandeur et de majesté qui réfletait bien l'expression de son esprit grave et sérieux. Du reste, tout procédait de l'ordre dans sa maison.

Levé dès le grand matin, Sully, après ses prières et sa lecture, entrait dans son cabinet pour y travailler avec quatre secrétaires. Là il s'occupait à ranger ses papiers, à répondre aux lettres, à rédiger ses mémoires, à mettre ordre à ses affaires et à diriger celles de ses gouvernements et celles de ses fonctions. Vers midi, il sortait pendant une demi-heure. De retour de sa promenade, Sully entrait dans la salle à manger, vaste appartement orné de peintures retraçant ses actions mémorables, ainsi que les grands traits de la vie de Henri le Grand.

La magnificence régnait sur la table de Sully, qui était du reste servie avec un goût recherché.

Château de Sully.

LE DONJON DE VINCENNES.

Comme, déjà en 1557, et sous le règne de Philippe de Valois, ce château tombait en ruine, ce prince le fit raser et jeta les fondements du nouveau château que l'on connaît aujourd'hui sous le nom de donjon de Vincennes. La mort le surprit au milieu des premières constructions qu'il avait ordonnées. Jean, son fils, éleva le donjon jusqu'au troisième étage, et il fut définitivement achevé par Charles, régent du royaume et fils de Jean, alors prisonnier en Angleterre.

Le donjon de Vincennes fut une résidence royale, ou maison de plaisance des rois, jusqu'au règne de Louis XI. A cette époque, il commença à devenir une prison d'État.

Le château de Vincennes, tel qu'il était sous Charles V, présentait une étendue considérable, dont la forme est encore un parallélogramme régulier; il était entouré de fossés et de murailles flanquées de neuf tours. Le donjon était la résidence exclusive du roi et de la reine.

Le donjon de Vincennes s'élève dans la partie du parallélogramme opposée à l'ouest; il est défendu par un pont-levis et par des fossés particuliers d'environ quarante pieds de profondeur, et dont le revêtement est en pierre. Les fossés du donjon sont fortifiés par une galerie ouverte, bordée de meurtrières. La galerie est flanquée de quatre tours qui font saillie sur le fossé.

Pour pénétrer dans l'enceinte où s'élève le donjon, on rencontre deux ponts-levis : l'un construit pour les gens à pied, l'autre pour les voitures, et après avoir franchi trois portes épaisses, d'une fermeture très-compliquée, on se trouve dans une cour au milieu de laquelle le donjon fut construit. Il est de forme carrée; quatre tours sont posées aux angles du sommet de l'édifice; il est haut de cinq étages. Trois portes massives sont bruyamment ouvertes les unes sur les autres, et, franchissant les degrés d'un escalier en volute, on pénètre successivement dans la salle de chaque étage. Aux quatre angles de chaque salle on construisit quatre cabinets, qui devinrent les cachots de la prison d'Etat. Ils ont treize pieds carrés, et sont fermés par des portes doubles de fer garnies de deux serrures et de trois verrous. Le comble du donjon présente une terrasse cintrée; une guérite de pierre est hardiment posée sur un des bords de la terrasse.

Château de Étampes.

LA QUIQUENGROGNE.

Bourbon-l'Archambault, malgré son origine, serait aujourd'hui dépourvu d'intérêt sans ses eaux minérales. De son immense château il ne reste que des ruines. Ce manoir antique, situé sur des rochers, était entouré de trois côtés par des précipices creusés par la rivière de Bruges, qui forme là un étang remarquable par la beauté de ses eaux et la construction de la chaussée. Cette situation était formidable au temps où l'artillerie n'était pas inventée.

On aperçoit encore les débris de ce château, qui sont sur une hauteur. Vingt-quatre grosses tours en défendaient l'enceinte : il en reste encore trois debout. L'une d'elles, énorme et qui occupe l'angle méridional de cette masse confuse de constructions de toutes les époques, est assise sur des rochers hérissés : c'est la *Quiquengrogne*. L'accent de ce mot signifie une lutte, une colère, autant au moins le mécontentement et le murmure. En effet, quand le duc Louis 1*er* fit creuser les larges fondements de cette tour, les bourgeois, jaloux et méfiants, ou comprenant par cette construction une entreprise dangereuse pour leur sûreté ou leur liberté, se mutinèrent. Aussitôt le duc braqua ses couleuvrines sur le rempart et s'écria : « *On la bâtira qui qu'en grogne.* »

LE CHATEAU DE PONTGIBAUD.

Cette immense construction date, dit-on, du quatorzième siècle; elle forme dans son ensemble une espèce de citadelle où l'on distingue parfaitement la transition de l'ancien mode de fortifications à celui que l'on dut adopter depuis l'invention de l'artillerie. Ce qu'on appelle la tour carrée, qui constitue principalement l'ancien château, puisque toutes les autres constructions sont modernes, est l'ouvrage de la famille La Fayette, dont on voit encore les armes sur la porte d'entrée d'une tour intérieure. Les murs sont si solides que, depuis cinq cents ans, ils n'ont pas éprouvé de graves atteintes des injures du temps. Presque partout ils ont dix pieds d'épaisseur; en beaucoup d'endroits, ils en ont douze, en quelques autres jusqu'à quinze.

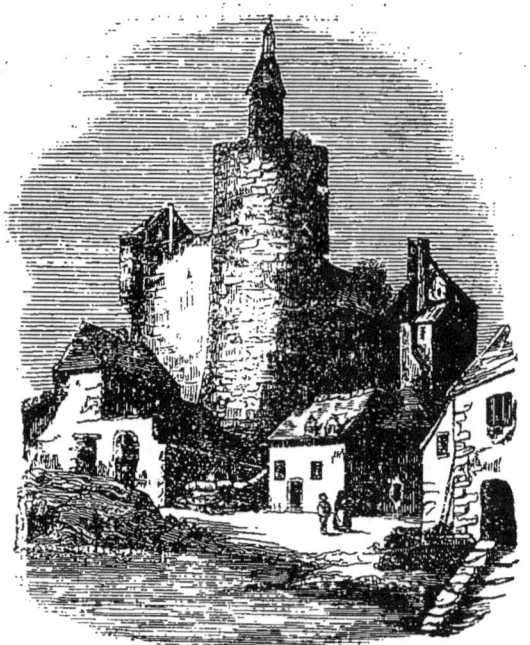

La Quiquengrogne.

Château de Pontgibaud.

LE CHATEAU DE PORNIC.

Sur un des coteaux qui forment le port de Pornic, on voit les ruines restaurées d'un ancien château qui appartenait jadis aux ducs de Bretagne, et dans lequel ils entretenaient garnison depuis Pierre Mauclerc. Ce Pierre Mauclerc, tige des derniers ducs de Bretagne, est regardé comme le prince le plus spirituel et le plus habile de son temps, mais ayant plus de penchant vers le mal que vers le bien ; et dans ce qu'il eut de bon, il se glissa toujours quelque vice pour en effacer le mérite ; inquiet et turbulent, il eut presque toujours les armes à la main, et les employa tour à tour contre les ennemis de l'État, contre ses sujets, contre son roi et contre les infidèles.

Le château de Pornic, abandonné depuis 1792, était dans un état complet de dégradation, car la guerre civile avait achevé la destruction de ce qui avait échappé au temps ; il ne restait plus que quelques masures, asile des reptiles et des oiseaux de proie, lorsqu'en 1824 un habitant de Nantes forma le projet de soustraire au vandalisme les restes de cet antique monument, qui était encore remarquable par son heureuse situation, et par les ruines d'une tour désignée sur les nouvelles cartes comme l'un des points les plus essentiels pour les marins qui fréquentent la baie de Bourgneuf. Depuis on y a fait quelques constructions dans le genre italien, en alliant autant que possible le goût moderne avec les débris de cet ancien édifice, qui doit dater du commencement du douzième siècle ; c'était l'une des nombreuses possessions de Gilles de Laval, seigneur de Retz, trop fameux sous le nom de maréchal de Retz.

LA TOUR DU DIABLE AU CHATEAU DE MONTFORT.

Il existe une légende provinciale du château de Montfort. C'est une des plus jolies et des plus remarquables du moyen âge ; elle est rapportée en différents termes par les chroniqueurs. Elle manifeste une croyance à une puissance supérieure sur les destinées humaines ; elle est en même temps dramatique et chevaleresque : elle représente un jeune homme égaré, enfant prodigue qui rougit de lui-même, et qui, à l'aspect de la demeure perdue de ses pères et de leurs portraits, source de remords pour lui, cherche un moyen de réparer ses pertes, fût-ce à l'aide d'une puissance infernale, tant il voudrait ne pas dégénérer de la puissance paternelle.

Château de Pornic.

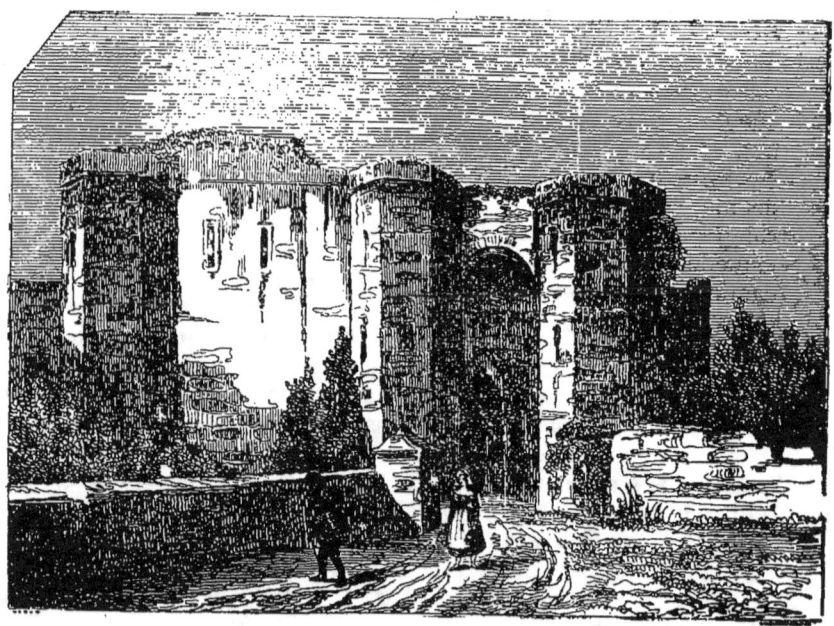

Château de Montfort.

LE CHATEAU D'AMBOISE.

Bâti par Jules César, détruit deux fois par les Normands, le château d'Amboise fut relevé de nouveau par les premiers comtes d'Anjou. Leurs descendants embellirent et augmentèrent successivement le manoir paternel, qui, passant en propriété, en 1341, à Philippe de Valois, devint alors une résidence royale. Louis XI et Charles VIII habitèrent souvent ce château ; mais ce fut sous le dernier de ces princes que ce séjour acquit un nouveau degré de splendeur.

Bâti sur une masse élevée de rochers, au confluent de la Loire et de la Masse, le château qui se dessine au bout d'un pont, dont une mention faite par Grégoire de Tours atteste l'antiquité, a ses approches défendues d'un côté par la rivière, et de l'autre, vers la campagne, par un large et profond fossé ouvert dans le roc. Ses murailles crénelées et soutenues par des contreforts massifs, carrés, ses tours rondes et ses toits arrondis, et s'élançant dans les airs en pointes aiguës, forment un ensemble gothique d'un effet pittoresque. Diverses parties de l'édifice méritent une attention particulière. La chapelle, remarquable dans la richesse de ses ornements et dans la délicatesse exquise de ses détails, rappelle, par son style quelque peu italien, que le jeune roi qui la fonda était tout préoccupé de cette Italie, à travers laquelle la victoire l'avait emporté si rapidement. Le morceau capital du monument est une puissante tour ronde, haute de quatre-vingt-quatre pieds. Dans sa cavité, monte lentement en spirale un escalier sans degrés, ou plutôt une rampe dont la pente est si douce et le plan si graduellement incliné, qu'une voiture le peut gravir jusqu'à la plate-forme, du sommet de laquelle l'œil charmé s'abaisse sur les rives tant vantées de la Loire. Cette rampe est pratiquée sous une voûte, d'assez belles proportions. Il exista longtemps une autre merveille ; c'était un immense bois de cerf, accompagné d'une tête et d'un cou gigantesques, œuvre d'une adresse habile et non point de la nature.

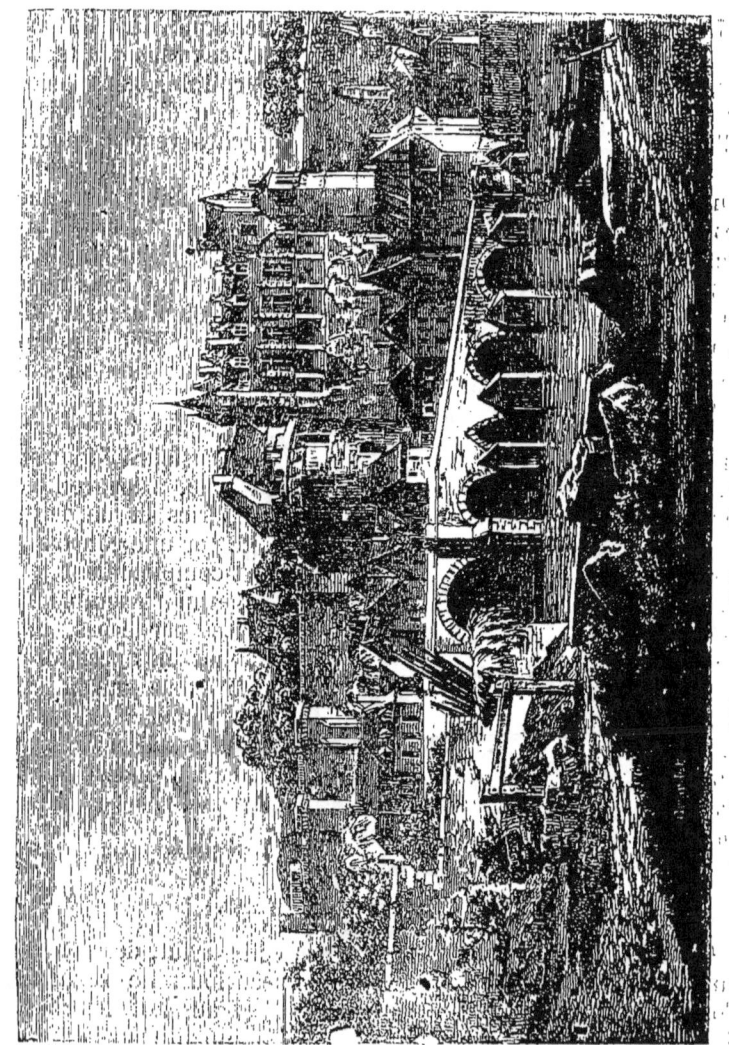

Château d'Amboise.

LA CATHÉDRALE DE RODEZ.

Rodez, dit un voyageur, au récit duquel nous empruntons quelques fragments, rappelle Genève, pour ses rues montueuses, car, comme elle, elle est bâtie sur une colline; Saint-Malo, pour le désordre de ses constructions et le peu d'espace laissé à l'air et à la lumière, et Dôle, pour ses porches venant encore assombrir les boutiques humides et malsaines; ce qui fait qu'elle réunit à elle seule toutes les difformités reprochées à chacune des autres. Ses maisons, la plupart en bois, indiquent la pauvreté des habitants en même temps que la stagnation de l'industrie et l'absence des beaux-arts. — Nous allions donc nous en éloigner le cœur triste, quand l'orgue aux longs accords, vibrant dans l'église, vint doucement s'harmoniser avec les pensées qui nous agitaient et, conduit par cette attraction mystérieuse, nous fûmes contempler le temple saint.

La cathédrale de Rodez, que les savants du pays disent être du style gothique, nous a paru appartenir à plusieurs époques. Jusqu'à la grande rosace du milieu de la façade, l'appareil est de style romain, sur lequel on a enté des galeries et de petits clochetons gothiques pour terminer ensuite par une construction grecque. La grande tour de gauche est complétement gothique et très remarquable; celle de droite ne lui ressemble en aucune façon; et les fenêtres ogivales, percées par le bas, ont été faites après coup; ce qui semble confirmer nos premières assertions et détruire la tradition que cette église aurait été élevée par les soins et aux frais d'un seul homme, Mgr François Destaing, l'un des évêques de Rodez. Orgueilleux de ce monument, les habitants y ont placé une inscription qui le dit aussi élevé que la plus haute pyramide d'Egypte! C'est un mensonge de soixante-six mètres!

NOTRE-DAME DE CHARTRES.

Comme toutes les églises des Gaules, celle-ci fut, dès sa naissance, en butte aux plus cruelles persécutions. Le règne de Constantin, où finit toutes ces calamités, et aussitôt les chrétiens s'empressèrent de bâtir à Chartres une église sur laquelle l'histoire ne nous a conservé aucun détail. Nous savons seulement qu'elle fut fondée dans le troisième siècle, incendiée en 858 par les Normands, brûlée encore par la foudre en 1020, et détruite alors avec presque toute la ville. Sa reconstruction dura

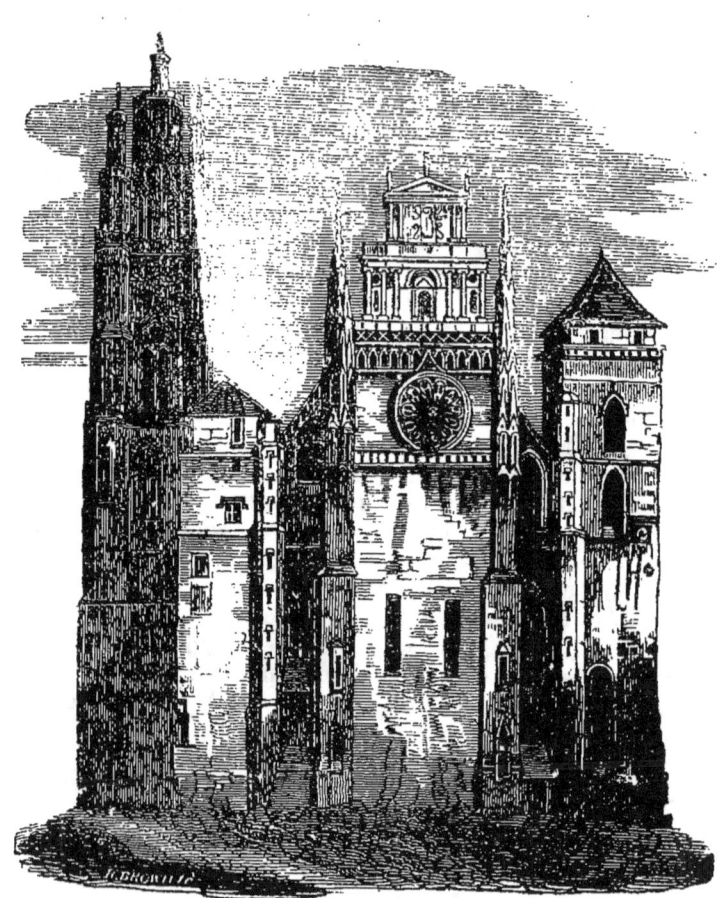

Cathédrale de Rodez.

jusqu'en 1145. Elle fut, en 1260, dédiée à la Vierge. C'est un chef-d'œuvre d'architecture gothique le mieux conservé qu'il y ait en France. Le monument réunit à la grandeur des proportions la hardiesse de la construction, l'élégance, l'harmonie de l'ensemble et la beauté des détails. Son plan est une croix latine, la façade a trois porches et deux clochers, superbes pyramides octogonales à base carrée, et dont l'une, dite le clocher vieux, s'élève à 342 pieds au-dessus du sol, l'autre à 378 pieds. Les voûtes des porches sont chargées de sculptures gothiques très-curieuses. Une haute fenêtre à vitraux brillamment peints repose à chaque porte; au-dessus est une magnifique rosace. Les façades de la croisière sont aussi très belles. L'entrée latérale de l'église est peut-être plus remarquable que la façade principale, mais on regrette que l'édifice ne soit pas entouré d'une place qui permette de la voir à une distance convenable. La couverture du grand comble, autour de laquelle on peut circuler au moyen d'une galerie en pierre, est tout en plomb; la charpente qui la soutient, remarquable par sa construction, se nommait autrefois *la forêt*, à cause de la grande quantité de pieux de bois qui le composait. — L'église a 396 pieds de long, 101 pieds de large et 106 de haut. — L'intérieur charme par sa majesté et son harmonie; les trois nefs sont divisées par des piliers élégants. Le chœur est extérieurement décoré de figurines gothiques d'un travail précieux et représentant la vie du Christ; intérieurement, de huit beaux bas-reliefs en marbre sur l'histoire de la Vierge. L'église souterraine de la cathédrale et les caveaux qui l'environnent sont aussi dignes de remarque.

Mais si quelque chose mérite à la cathédrale de Chartres un rang particulier, c'est le nombre, la beauté et l'étonnante conservation de ses vitraux, qui représentent une immense quantité de sujets de l'histoire sacrée, de l'ancienne et de la nouvelle loi; des saints, des patriarches, des prophètes, des apôtres, des martyrs, des pontifes, des évêques, des princes, des princesses, des chevaliers, des emblèmes de corporations de métiers, qui tous contribuèrent plus ou moins à la construction ou aux embellissements de l'église.

En 1836, un incendie, causé par la négligence de quelques ouvriers plombiers, dévora l'admirable charpente qui soutenait la toiture de l'édifice; mais ces désastres ont été réparés, et une charpente en fer a remplacé la charpente en bois, qui se composait de dix mille pièces de bois en cœur de châtaignier que la France et l'Allemagne réunies n'auraient pu fournir.

Notre-Dame de Chartres.

LA CATHÉDRALE D'AMIENS.

Commencé en 1220, l'édifice ne fut terminé qu'en 1288, sous l'épiscopat de Guillaume de Mâcon. Il présente une longueur totale de 450 pieds sur une largeur de 98 dans œuvre, est assis sur un coteau, au lieu même où s'élevait la seconde cathédrale. Deux tours, différentes entre elles de hauteur et d'ornements, et contrastant avec le reste du monument par leur style plus moderne, encadrent une riche façade, de laquelle se détachent trois portiques en avant-corps. Chacun de ces portiques est décoré de nombreuses statues et de vastes bas-reliefs où sont retracées diverses scènes. Celui du milieu, appelé la porte du Sauveur, offre ce tableau consacré que l'on retrouve dans les sculptures de la façade de presque toutes les églises gothiques, le Jugement dernier.

Si le côté septentrional de la cathédrale, peu favorisé par les travaux qu'il a fallu faire pour remédier aux accidents du sol, et entouré d'ailleurs de constructions étrangères, n'a que des beautés de détail et relativement inférieures, le côté méridional mérite à peine moins d'attention que la façade principale. Là encore les sculptures et les bas-reliefs offrent de précieux documents sur les croyances et sur les coutumes anciennes. Un saint Christophe colossal, portant le Christ sur ses épaules, et préposé, pour ainsi dire, à la garde d'une porte, constate la confiance particulière que le peuple avait alors dans le pouvoir de ce saint contre la peste, tandis que trois enfants dans un baquet, représentés auprès de saint Nicolas, rappellent que ce saint est devenu le patron des écoliers.

La flèche, qui s'élève à une hauteur de quatre cents pieds, est encore une des parties extérieures de la cathédrale d'Amiens sur lesquelles se porte principalement l'admiration des curieux. Fait en bois de chêne et de châtaignier, et revêtu d'une lame de plomb, sur laquelle sont frappées des fleurs de lis, ce clocher est disposé avec un tel art, dans la charpente, qu'il cède et plie comme les arbres sous les efforts des vents, et qu'il reprend sa position naturelle quand la brise a passé. L'aiguille elle-même et la base sur laquelle elle pose ont été travaillées avec goût et ornées avec recherche; et pour ajouter encore à l'opulence des décorations, des dorures furent appliquées aux parties hautes. La hardiesse avec laquelle s'élèvent les grosses colonnes des deux faces latérales de la nef, du chœur et de la croisée, lui donne un caractère d'élégance et de grandiose qui flatte les regards, en même temps qu'il étonne l'esprit, séduit par de longues files de colonnes à travers lesquelles l'œil cherche à se rendre compte de la pensée de l'architecte, dans la disposition générale de son plan.

Cathédrale d'Amiens.

LA CATHÉDRALE D'ARLES.

La cathédrale d'Arles, qui a reçu à diverses époques, et particulièrement sous l'archevêque cardinal Allemand, au commencement du quinzième siècle, de grandes modifications, est un vaste monument dont le fronton élégant, les trois longues nefs, les piliers massifs, le chœur séparé de l'église, et les détails d'ornement, rappellent par leurs formes empruntées aux architectures de l'Italie et de la Grèce, qu'Arles était voisine des deux contrées et qu'elle comptait des Romains et des Grecs parmi ses fondateurs : c'est un lien entre les antiquités de la ville et les ouvrages des époques modernes. Le grand portail est, par l'abondance et la combinaison des sculptures qui le décorent, la partie la plus remarquable de l'édifice; c'est aussi la plus précieuse pour la haute ancienneté. Ce portail présente d'abord un fronton dont les proportions agréables sont en parfaite harmonie avec le reste du monument. Les sculptures distribuées au-dessous sont, suivant l'usage rigoureusement observé dans les décorations des façades de cathédrale, consacrées à la représentation des diverses scènes du Jugement dernier.

Des colonnes et des pilastres supportent, de chaque côté, les parties où sont groupés les damnés et les bienheureux. Des bas-reliefs remarquables remplissent les intervalles laissés libres entre les chapiteaux, qui sont travaillés avec goût et élégance.

Ainsi que dans plusieurs autres églises, l'entrée principale de la cathédrale est divisée en deux ouvertures par une seule colonne dressée au milieu. Cette colonne, qui supporte le fragment du jugement dernier où siège le tribunal des saints, offre, à son chapiteau de forme singulière, un ange aux ailes entr'ouvertes, et à sa base deux figures dans l'attitude de la prière. Cette tige, parfaitement isolée de tout ce qui l'environne, et se détachant nettement, lorsqu'on la voit du dehors, du fond sombre que donne l'obscurité intérieure de l'église, est d'une apparence délicate et gracieuse qui charme tout aussitôt le regard. Quand on rapproche cet édifice des monuments que l'ère romaine a laissés dans la ville d'Arles, on voit que si les architectes de l'antiquité étonnaient l'esprit par la force, la grandeur et la simplicité de leurs œuvres, les artistes de l'âge chrétien intéressent et captivent l'imagination par la variété et le développement des idées qu'ils ont sculptées sur la pierre. L'Eglise d'Arles, si on ajoute foi aux annales arlésiennes, serait la plus ancienne des églises de la Gaule; elle aurait eu pour fondateur un disciple même de saint Pierre et saint Paul, saint Trophyne.

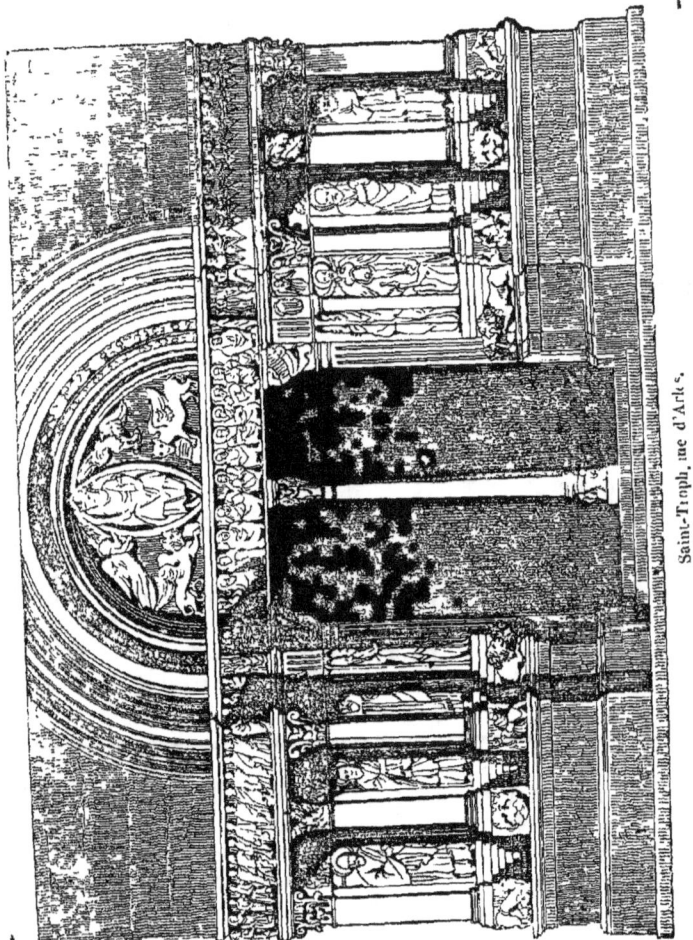

Saint-Troph, rue d'Arles.

SAINT-MAURICE, A VIENNE

Pour en donner au lecteur la description détaillée qu'elle mérite, nous mettrons sous ses yeux un extrait du curieux travail du célèbre et savant Chorier, qui a écrit sur les églises de France.

Voici comment il s'exprime :

« Superbe et royal édifice, qui peut entrer en une juste comparaison avec ce que la France a de plus magnifique, cette église Saint-Maurice, vraiment digne d'admiration, est l'ouvrage de la libéralité des princes et de la piété des anciens habitants de Vienne. L'art n'a point de secrets qu'il n'y ait déployés, et l'on remarque tant de symétrie en toutes ses parties qu'on ne peut se lasser de l'admirer, non plus que de la voir ; enfin elle seule est capable d'être l'ornement de la province, et lui peut tenir lieu de plusieurs merveilles. Une grande place s'étend au-devant et donne sur le Rhône. L'auditoire où s'exerçait la juridiction des cloîtres était en face de l'escalier, mais il n'existe plus. On monte à la plate-forme par vingt-huit degrés, et de là, à l'église, par trois autres, mais avant d'y entrer, son frontispice mérite une attention particulière. Deux autres tours qui servent de clochers donnent aussi beaucoup de grâce au frontispice ; elles se poussent bien avant dans l'air, étant élevées chacune sur quatre piliers qui les soutiennent, de même qu'ils aident à supporter la voûte de l'église ; ce qui, certainement, n'est pas l'entreprise d'un architecte peu habile. Au milieu de l'espace qui les sépare, éclatait de loin une grande statue de saint Maurice, composée de bronze doré. L'année 1567 lui fut fatale comme à toutes les autres desquelles nous avons parlé ; elle fut précipitée en bas ; mais la justice divine ne laissa pas impuni le malheureux qui commit ce sacrilége ; une volée de canon l'emporta en même temps et vengea ainsi l'injure faite à ce grand martyr. En entrant dans cette église, on est ravi de n'y voir rien que de beau et de riant ; elle est percée de tous côtés avec tant d'art et de bonheur qu'il n'y en a point de mieux éclairée dans tout le reste de la France, et peu qui le soient si bien. Sa longueur est de cent quatre pas, sa largeur est de trente-neuf ; sa hauteur est proportionnée à l'une et à l'autre. Sa voûte, autrefois azurée et semée partout d'étoiles d'or, est supportée par quarante-huit colonnes, dont vingt-quatre sont engagées dans la muraille ; elle est environnée de hautes galeries qui ont leur vue par plusieurs fenêtres sur le chœur et sur la nef. La tribune du chœur, sur laquelle est exposé le sacré signe de notre rédemption, est en partie d'une pierre fort belle, et si polie que le cristal ne l'est guère mieux. »

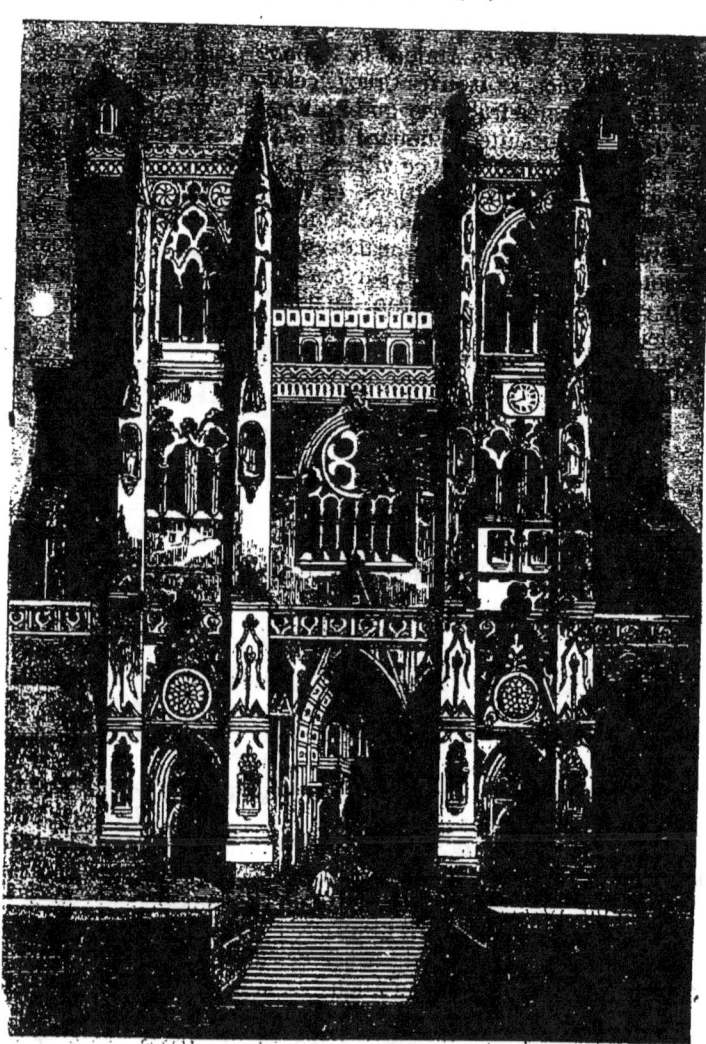

Saint-Maurice, à Vienne.

L'EGLISE DE SAINT-VULFRAN.

Abbeville est après Amiens la seconde ville de la Picardie. A peu de distance se trouve Crécy, célèbre dans l'histoire par la défaite de l'armée française que Philippe de Valois conduisit, en 1346, à la poursuite d'Edouard III d'Angleterre, retranché sur les hauteurs qui bornent ce village, La journée de Crécy prend place entre Azincourt, Poitiers, et Waterloo.

Abbeville est située à quatre lieues de la mer, dont le reflux fait remonter les eaux jusque dans son enceinte. Le mouvement de son industrie est favorisé par ces avantages. Son église principale est celle de Saint-Vulfran. Le portail de cet édifice est orné de deux hautes tours carrées qui sont d'un fort bel effet. Le roi de France, en sa qualité de comte de Ponthieu, nommait jadis à tous les canonicats du chapitre de cette église paroissiale.

LA CATHÉDRALE D'AUCH.

Le corps entier du bâtiment est bâti de pierres de grès, admirablement taillées ; son style est celui du quinzième siècle. Simple dans son ensemble et riche de détails, l'église d'Auch présente un caractère parfaitement conforme à l'objet de sa consécration ; elle est divisée en trois nefs, coupées par une allée, et forme une croix latine dont le sommet, terminé par un hémicycle, donne l'idée des anciennes basiliques. Les sculptures qui décorent extérieurement les renforcements des portes sont remarquables par leur travail, et dans quelques parties par la légèreté des formes. Une inscription placée dans les frises de la porte meridionale indique que c'est à l'archevêque François II de Clermont qu'est due la construction de ces portes, environ l'an 1513 ; on voyait autrefois ses armoiries sur presque tous les piliers du midi ; elles furent effacées pendant la révolution. La porte septentrionale était ornée des armoiries du cardinal de Tournon, auquel la ville d'Auch doit la fondation de son collége, qui fut longtemps célèbre. Les chapelles sont séparées les unes des autres par des murs auxquels sont adossés des autels en pierre, bois ou marbre, et décorées d'ordre d'architecture moderne, dans le goût des dernières années du règne de Louis XIII et des premières de Louis XIV.

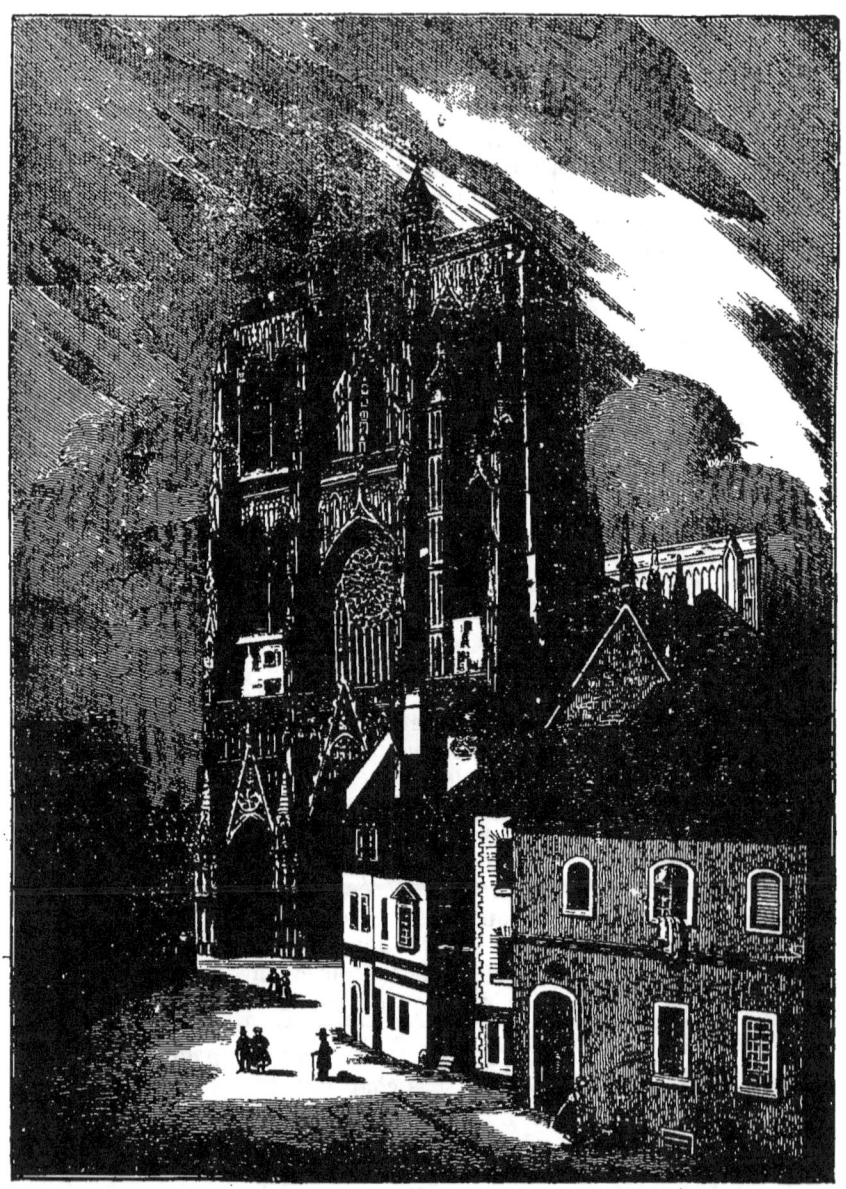

Eglise de Saint-Vulfran, à Abbeville.

L'intérieur de chœur de la cathédrale d'Auch est garni de deux rangs de stalles sur ses trois côtés, celui du jubé et ceux des basses nefs. Les stalles sont en chêne ; leur ensemble est un chef-d'œuvre de sculpture gothique moderne. Sur chaque haut dossier, on voit sculptée en demi-relief une figure de l'Ancien ou du Nouveau Testament, de quelque saint ou de quelque personnage symbolique du christianisme. Chacune de ces figures est posée sur un cul-de-lampe, décoré de petits bas-reliefs ou d'arabesques du plus joli travail. Les hauts dossiers sont séparés les uns des autres par des pilastres chargés de petits bustes placés dans les niches, surmontées de campaniles et d'autres ornements d'un fini précieux. La menuiserie de ce chœur fut achevée en 1529, ainsi que l'indique une inscription gravée sur la première basse stalle de gauche en entrant.

Les chapelles, la grande nef, le chœur et les deux branches de la croix sont éclairés par des croisées bordées d'arabesques; les couronnements sont en verres de couleur. Les vitraux des chapelles correspondantes aux nefs latérales du chœur forment de grands travaux représentant des personnages de l'Ancien et du Nouveau Testament; dans le soubassement du plan d'architecture qui fait le fond de chaque vitrail, se trouvent de petits cadres reproduisant des traits historiques relatifs aux personnages des grands tableaux.

LA CATHÉDRALE D'AUXERRE.

Auxerre n'a rien de bien remarquable sous le rapport des maisons particulières, ni même sous celui des monuments. De ses trois églises, celle qui est dédiée à saint Etienne, et qui a rang de cathédrale, est la plus digne de curiosité. Son portail est orné, comme tant d'autres églises gothiques, d'une multitude de figures et de sujets sacrés. L'intérieur du temple en impose par sa sombre majesté, et les vitraux, que le temps a épargnés, brillent des plus vives couleurs lorsque les rayons du soleil viennent en faire ressortir la richesse et l'éclat. Il y a dans cette église un trésor plus intéressant que l'église elle-même pour les amis de la bonne littérature et de l'antiquité : c'est un magnifique tombeau sur lequel repose une statue de marbre, aussi remarquable par la souplesse des vêtements que par la belle expression de la figure. Cette image est celle du bonhomme Amyot, qui nous a laissé des traductions si naïves des *Vies des*

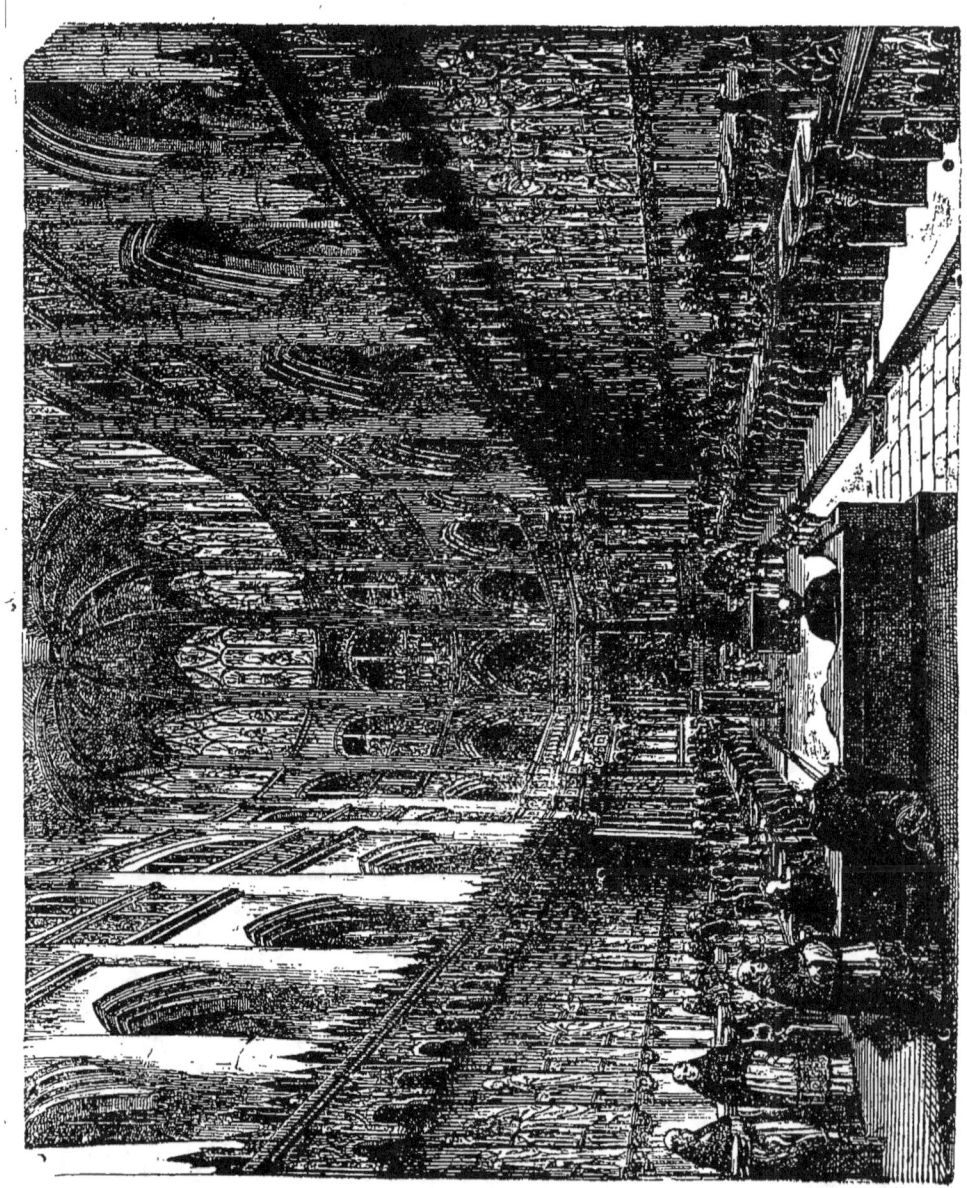

Cathédrale d'Auch.

grands hommes de Plutarque et des œuvres de plusieurs autres écrivains grecs.

Amyot avait été fait évêque d'Auxerre sous le roi Charles IX, dont il était en même temps le grand aumônier. C'était, comme on le sait, une récompense des soins qu'il avait donnés à l'éducation de ce prince et à celle de son frère, qui régna plus tard sous le nom de Henri III. Amyot vivait depuis quelques années à Auxerre, partageant ses heures entre ses études chéries et les saintes fonctions de son ministère, lorsqu'il y mourut en 1593. Sorti d'une pauvre famille de Melun, il avait dû à ses connaissances une fortune aussi rapide et aussi brillante. Il avait commencé par être précepteur d'un lecteur du roi François Ier, puis professeur de l'Université, député au concile de Trente, et enfin, comme nous l'avons dit, précepteur des enfants de France.

D'autres monuments s'élèvent dans la cathédrale d'Auxerre et rappellent la mémoire de plusieurs autres prélats ; mais pas un d'entre eux n'inspire autant d'intérêt que le tombeau de notre vieil auteur.

LA CATHÉDRALE DE ROUEN.

La cathédrale de Rouen, le premier des monuments de la cité par son importance, avait été complétement détruite par un incendie en l'an 1200. Malgré la gravité des événements qui, après trois siècles de séparation, replaçaient la Normandie sous la puissance immédiate des rois de France, il paraît que la nouvelle construction fut suivie avec une merveilleuse activité, puisque, dès l'année 1217, on ne s'occupait plus que des parties secondaires de cette entreprise gigantesque, dont l'immensité effraye aujourd'hui la pensée. L'église actuelle est donc, dans sa masse principale, l'ouvrage des premières années du treizième siècle, mais avec quelques parties plus anciennes, et beaucoup d'autres qui ont été ajoutées postérieurement, ou qui ont subi des modifications considérables.

Tous les portails de la cathédrale de Rouen sont dignes d'être remarqués ; mais c'est surtout sa principale façade à l'occident, due à la munificence éclairée de la famille d'Amboise, qui frappe les yeux par son étendue, sa riche décoration, l'incroyable variété des détails dont elle se compose, et l'aspect des deux belles tours qui la couronnent. Dans l'une d'elles se trouve une

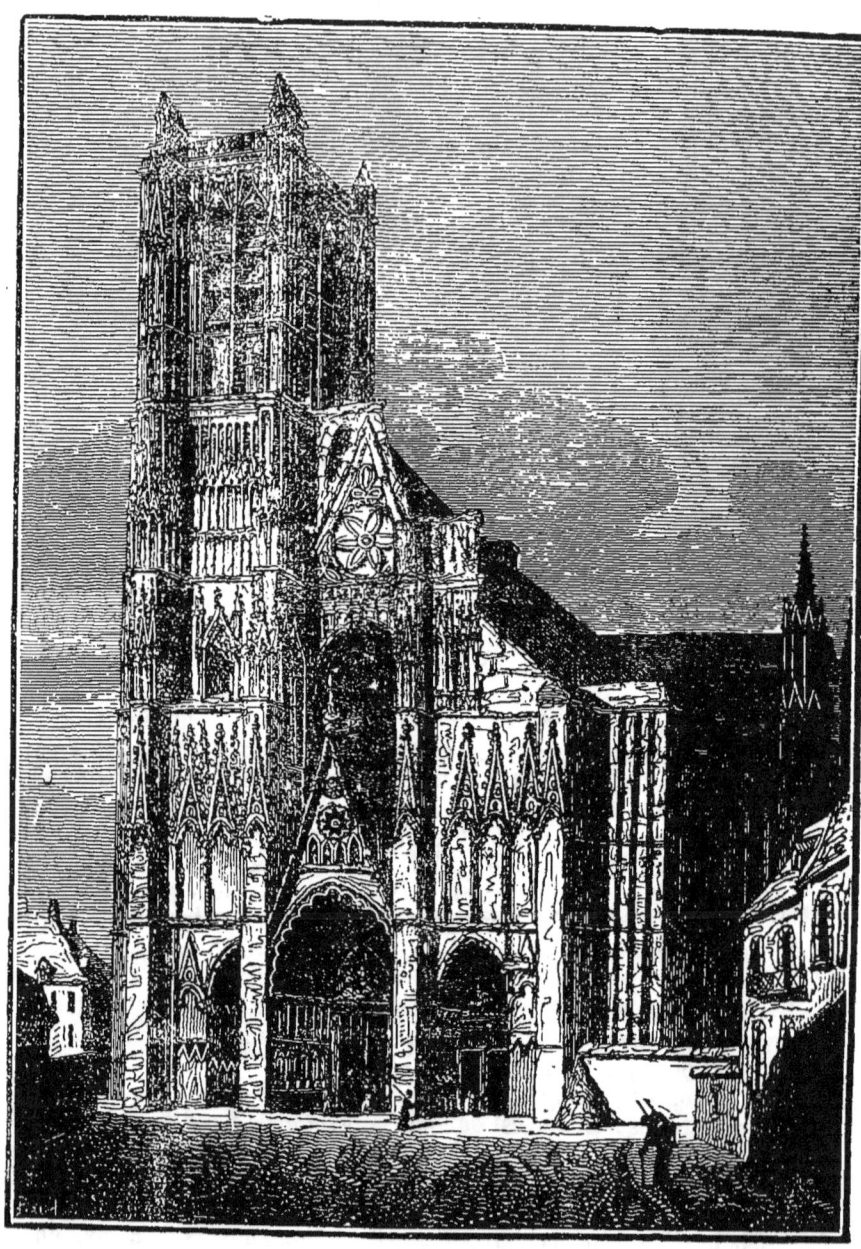

Cathédrale d'Auxerre.

énorme cloche, appelée *Georges d'Amboise*, qui a été fondue en 1501.

L'admirable flèche de la cathédrale de Rouen, construites sur les ruines de flèches encore plus élevées, comptait environ trois siècles d'existence, lorsque la foudre se rouvrit des chemins qu'elle avait déjà parcourus. Dans la soirée du 14 septembre 1822, de fréquents éclairs sillonnaient l'horizon; malgré la fraîcheur de l'air, le ciel, fort nébuleux, menaçait d'un prochain orage; pendant la nuit, le tonnerre se fit entendre dans l'éloignement, et le lendemain, à cinq heures du matin, au milieu d'une détonation épouvantable et d'une lueur extraordinaire, la foudre vint frapper la pointe de la pyramide; elle parut ensuite s'abîmer dans la partie inférieure des colonnades. Ceux mêmes qui remarquèrent la chute et la disparition du météore ne conçurent aucun soupçon de danger; mais vingt minutes s'étaient à peine écoulées, qu'un homme, entrant à grands pas dans la cathédrale, s'écria que le feu était au clocher. L'incendie se manifestait alors vers la base de l'aiguille, et son foyer apparent produisait à peine, à l'extérieur, l'effet d'une petite lanterne; mais le mal était déjà sans remède. La charpente se consumait à l'intérieur avec une effrayante rapidité.

A peine la partie culminante de la pyramide est-elle tombée, que, dégagées d'un obstacle qui réprimait l'action de l'air, les flammes se déploient avec fureur; les arcades se détachent, les galeries se déchirent. Entre huit et neuf heures, il ne restait plus rien au-dessus de la tour de pierre qu'un vaste bûcher, au milieu duquel bouillonnaient des torrents de métal, que l'oxyde des plombs en fusion colorait d'un vert livide. Un architecte habile, M. Alavoine, fut désigné pour réparer les désastres; il prit pour type principal la flèche pyramidale de la cathédrale de Salisbury, en Angleterre; et, après des études consciencieuses, cet artiste présenta deux projets, l'un conçu dans le style du moyen âge, l'autre dans celui de la renaissance. La préférence fut accordée au premier, comme se trouvant plus en harmonie avec le caractère général du monument. La charpente, en fer coulé, prend naissance dans l'intérieur de la tour, et se compose de quatre étages; ceux du corps pyramidal, au nombre de quatorze, sont évidés à jour, et réunis par des arêtes qui aboutissent à une élégante lanterne, à laquelle on parvient par un escalier en spirale situé au centre de la flèche. La lanterne est accompagnée d'une galerie en saillie bordée d'une balustrade, et surmontée par un couronnement au-dessus duquel s'élève une croix.

Cathédrale de Rouen.

SAINT-MACLOU, A ROUEN.

Saint-Maclou est remarquable par l'étendue et la belle proportion de sa masse imposante, et plus encore peut-être par le charme séduisant de ses détails. Les moindres sculptures sont d'un fini précieux. On admire surtout des portes d'un travail à la fois délicat et riche, qui ont mérité l'honneur d'être attribuées au célèbre Jean Goujon.

Mais, ce qui est au-dessus de tous les éloges, ce qu'aucune expression ne peut rendre, c'est l'effet, en quelque sorte magique, du superbe escalier qui conduit à l'orgue. Il est impossible de rien voir de plus délicieux que ce luxe d'ornements, dessinés et sculptés à jour avec une pureté et une souplesse inconcevables ; on peut citer ce morceau comme le chef-d'œuvre, le type idéal, pour ainsi dire de l'architecture gothique. Saint-Maclou tire encore un nouveau charme des superbes vitraux qui prêtent nu jour mystérieux à ses solennités religieuses. Tout, enfin, dans cette enceinte, invite à la prière et au recueillement.

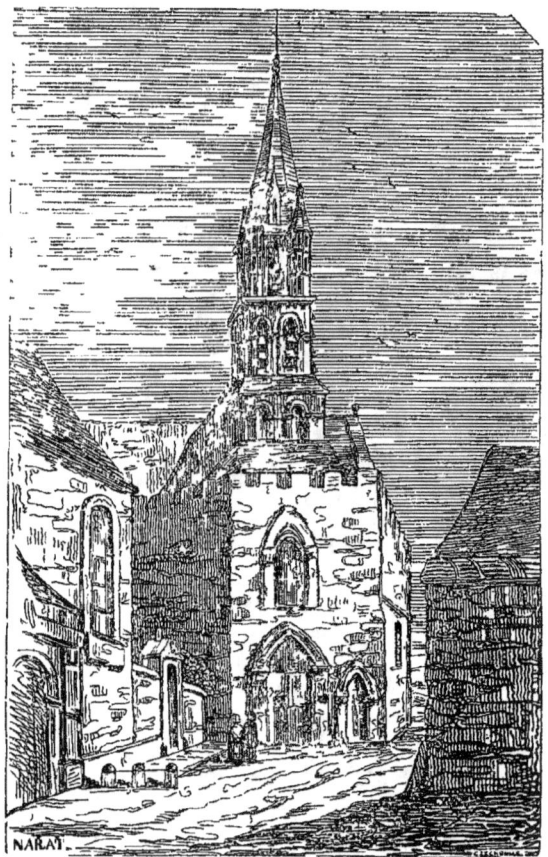

ÉGLISE DE NOTRE-DAME-DU-FORT, A ÉTAMPES.

L'église de Notre-Dame-du-Fort est un type byzantin parfait; tout y est confusion, à l'extérieur comme à l'intérieur; rien d'arrêté, de concis, de complet; mais çà et là des jets d'une vive lumière s'élançant comme du chaos, et un ensemble majestueux qui donne une juste idée du talent des architectes du douzième et du treizième siècle. La flèche qui couronne le grand portail d'orientation est fière et noble; elle se compose d'un cône entouré de tourillons aigus; c'est de l'école byzantine, dans le genre de Saint-Denis et de Saint-Germain d'Auxerre. Le portail latéral dirigé vers le midi est l'œuvre de la transition; ce morceau est d'une fabrique très-curieuse, et mérite la plus sérieuse attention.

L'ABBAYE DE SAINT-WANDRILLE.

Les ruines de l'abbaye de Saint-Wandrille sont dignes d'être comptées parmi les plus précieux restes du passé que possède la Normandie, si riche en monuments. La haute antiquité de ce monastère le recommande d'abord à l'attention ; le seul couvent de Saint-Ouen, à Rouen, est d'une date plus reculée. Saint Wandrille, qui en fut le fondateur, vers l'an 684, était du sang royal de France.

Une des parties les moins ruinées et les plus remarquables de l'abbaye de Saint-Wandrille est le cloître, qui s'étendait le long de la nef, et qui fut commencé vers le milieu du quatorzième siècle : il a été jugé digne d'être reproduit au Diorama. Ce cloître était le théâtre d'une des principales traditions qui enrichissent les chroniques de l'abbaye de Fontenelle. Un sacristain, nommé de Gruchy, avait introduit des voleurs dans le monastère ; ceux-ci avaient expié leur crime sur l'échafaud sans révéler la complicité du sacristain, et à sa mort, il avait obtenu les honneurs de la sépulture ; mais on l'inhuma non loin du lieu qui avait vu ses pilleries, « et chaque jour, dit un chroniqueur, on voyait naître et pulluler sur icelui tombeau une très-grande abondance de petits crapauds de différentes sortes et couleurs, et c'était pour nous, matin et soir, une perte fort notable de temps dépensé à les faire disparaître. »

L'abbaye de Saint-Wandrille a succombé à la révolution française, il n'en reste plus aujourd'hui que des ruines, mais ces débris sont encore pleins de grandeur et de beauté. De tous côtés abondent des monceaux de bas-reliefs travaillés avec un art et une délicatesse extrêmes, tandis qu'on découvre auprès des vestiges de peinture qui forment un piquant contraste par leur grossièreté même : on s'étonne qu'au temps où les tailleurs de pierre étaient tous des sculpteurs, les peintres ne fussent que des badigeonneurs. Quelques traits de mœurs intimes et de l'esprit des moines se sont aussi conservés parmi les ruines : ainsi l'on s'arrête avec curiosité devant une figure originale, qui, modelée en pierre, gardait jadis l'entrée du réfectoire. Ce personnage, que caractérisent les insignes de la folle gaieté et de l'ivrognerie, et que décorent des oreilles d'âne, recommandait tacitement aux moines la sobriété et le décorum, sous peine de mériter son ignominieuse décoration.

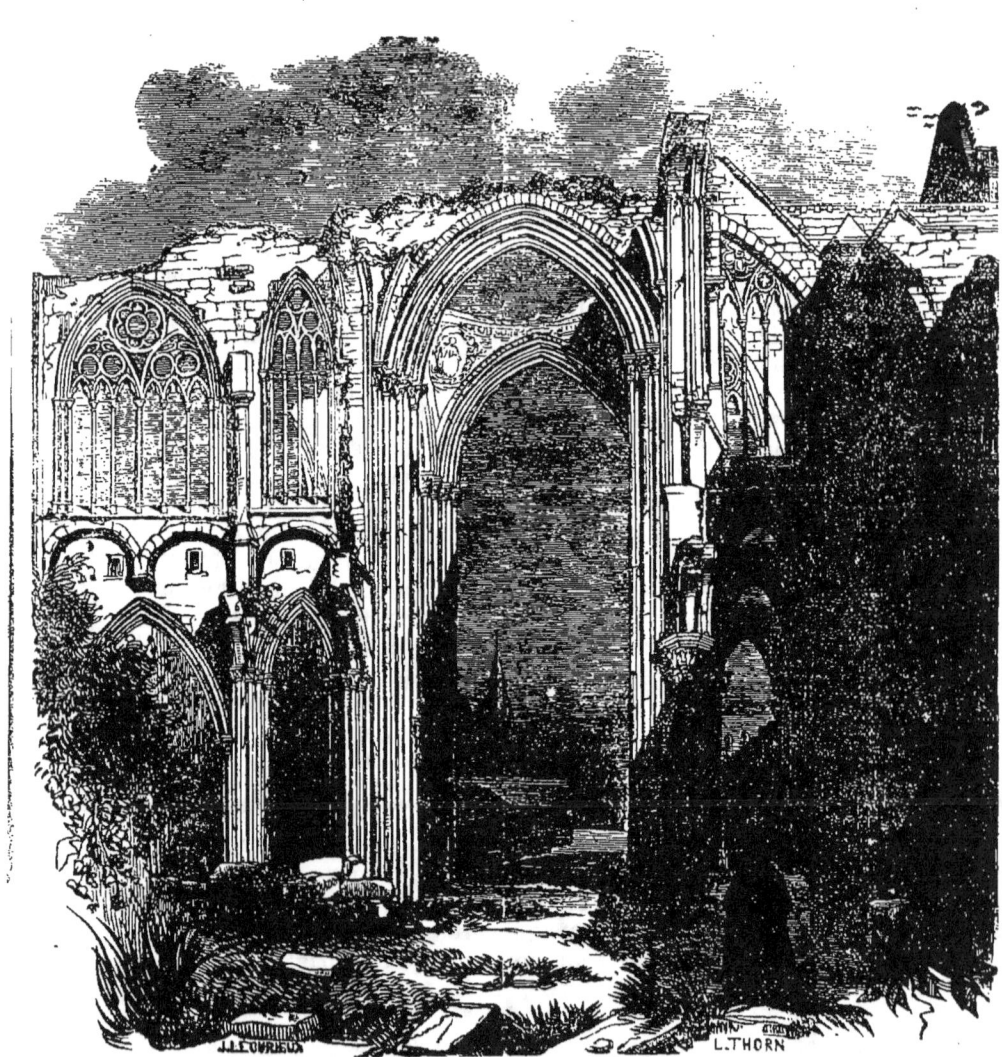

Abbaye de Saint-Wandrille.

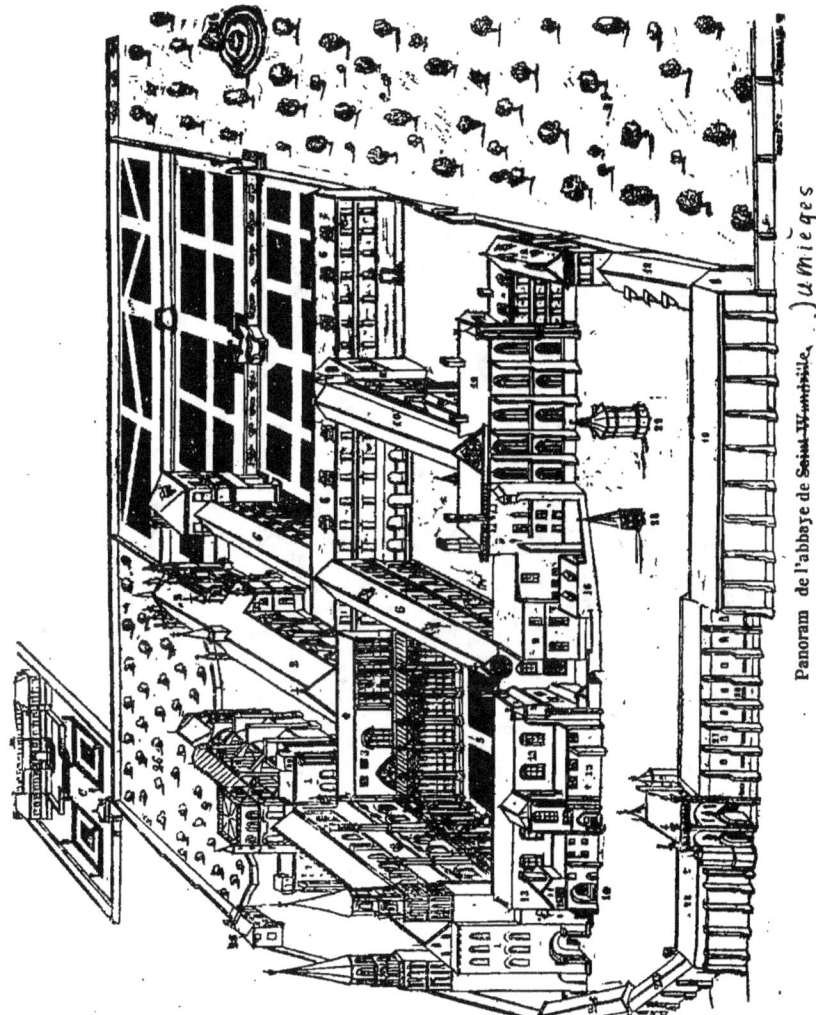

Panorama de l'abbaye de Saint-Wandrille, Jumièges

L'ÉGLISE DE SAINT-NIZIER, A LYON.

Cette église, bâtie au quatorzième siècle, se ressent de l'indécision artistique de cette époque; son architecture offre un mélange de différents styles : le gothique ne s'y trouve plus dans toute sa gracieuse naïveté; il y est çà et là tempéré par la noble sévérité des lignes grecques. Néanmoins l'ensemble de l'édifice est imposant, et sa situation sur un des points les plus élevés de la ville contribue encore à lui donner un air de grandeur et de majesté, qui en fait un des monuments les plus remarquables de la seconde ville de France.

LE CHATEAU DE COUCY, EN PICARDIE.

Les murailles et les tourelles de ce château datent de 1052. La grosse tour du milieu, haute de cent soixante-seize pieds, est un des plus beaux débris du moyen âge.

Au-dessus de la porte principale, on voit encore un chevalier armé de toutes pièces, visière baissée, qui s'élance vaillamment contre un lion furieux. Près de l'entrée se trouve un bloc de pierre soutenu par trois lions. « Icelui monument, dit un auteur de chroniques, fut bâti et dessiné en mémoire du grand et incomparable courage d'Enguerrand le troisième, lequel, averti par ses gens qu'un lion féroce et indomptable parcourait la campagne, mangeant et dévorant blés, froment, femmes et petits enfants, alla droit à lui, et le pourfendit d'un bon coup de sa longue rapière. »

Aussi, tous les ans, les bourgs voisins, délivrés de cette bête de grande force et hardiesse, députaient un manant, en habit de fête, qui, faisant claquer son fouet à trois reprises à l'entrée du pont-levis, venait offrir au seigneur certaine corbeille remplie de pains d'épices et autres gourmandises, en souvenir de la délivrance operée par la bonne épée d'Enguerrand, histoire qui a tout l'air d'être de la même famille que la gargouille de Rouen, la bête du Gévaudan et autres monstres dont on ne trouve plus traces que dans les légendes.

Si l'on visite les campagnes qui avoisinent le château, on entend ces récits merveilleux. Le descendant du pauvre serf vous contera, dans sa langue naïve et pittoresque, les faits et gestes des sires châtelains, leurs duels, leur vaillantise, leur guerre sainte, pour la gloire de Jérusalem. Chose singulière! ces pauvres gens prononcent respectueusement le nom de barons impitoyables qui pressurèrent sans pitié leurs pères, manants faibles et sans défense!

A la suite des troubles de la Fronde, Mazarin fit démanteler les remparts. Depuis Mazarin, les ruines se sont considérablement accrues; le tremblement de terre qui se fit sentir en France en 1692 fendit du haut en bas la grande tour, dont les murs sont pourtant d'une épaisseur de vingt et un pieds; les autres tourelles subsistent encore dans leur entier, mais les voûtes, qui formaient trois étages, se sont écroulées pour la plupart; de sorte que ce château célèbre, qui était, il n'y a pas deux siècles, une des merveilles de la France et peut être une des plus fortes places du royaume, n'est plus de nos jours qu'un triste monument de la magnificence de ses anciens seigneurs.

Ruines du château de Coucy.

LE CHATEAU DE TANCARVILLE.

Sur les rives de la Seine, non loin de son embouchure, à environ une lieue de Quillebœuf et à deux heures de Lillebonne, cette ville si fameuse par ses antiquités romaines, s'élèvent, sur le sommet d'une haute falaise, les ruines imposantes du château de Tancarville. Qu'elles sont nobles et pittoresques ces murailles menaçantes, ces tours démantelées, réfléchies dans les eaux de la Seine ! Quand on pénètre dans l'intérieur des ruines, le spectacle change ; le cœur se serre en parcourant ces vastes salles désertes, jadis retentissantes de l'orgie des chevaliers, ces restes d'ogives qui furent une chapelle, ces appartements en décombres où reposèrent les damoiselles et les guerriers. Ce morne silence n'est troublé que par les cris rauques du corbeau, la voix sinistre du hibou ou le sifflement de la couleuvre.

C'est surtout au clair de la lune que ces nobles ruines frappent l'esprit d'une plus vive impression. Combien de fois, assis sur le tronçon d'une statue ou sur un fût de colonnettes accouplées, je me suis plu à reconstruire ce vieux manoir féodal au gré de mon imagination ! Dans cette vaste cour, je voyais les piqueurs, les pages, les varlets, hâtant les apprêts d'une chasse ; la noble dame, l'oiselet au poing, s'élançant sur les haquenées, que retenait un chevalier. Sur les murailles crénelées, se promenait lentement l'archer, l'arbalète sur l'épaule, l'œil et l'oreille au guet, attentif au moindre bruit, à la moindre apparition. Tout à coup le cor sonne, un duc, un roi vaincu et fugitif, demande hospitalité et protection. Le pont-levis s'abaisse pour se relever derrière lui. Bientôt l'ennemi paraît : les hommes d'armes, abrités derrière les créneaux, lancent une grêle de traits ou font pleuvoir l'huile bouillante par les larges mâchecoulis. J'entends les gémissements des mourants, les blasphèmes des blessés. Puis, au moment où la victoire est le plus vivement disputée, où les deux partis font des prodiges de valeur, la chanson aux finales traînantes d'un pêcheur normand, ou un de ces orages si fréquents sur les côtes de la Manche, viennent me réveiller et me ramener à la réalité. Et c'est vraiment dommage ! car ici la réalité est pauvre et l'histoire ne nous apprend aucun fait important dont le château de Tancarville ait été témoin.

Château de Tancarville.

LE CHATEAU DE GAILLON, EN NORMANDIE.

Ce château date du douzième siècle. Il est situé à neuf lieues de Rouen, sur la rive gauche de la Seine et tout auprès des bords du fleuve. On ne trouve pas dans les annales de ce monument le nom de ses véritables fondateurs. Tout ce qui est dit sur son origine n'est que pures conjectures.

A l'époque de l'invasion désastreuse des Anglais, sous le déplorable règne de Charles VI, et au commencement du quinzième siècle, Gaillon fut saccagé, pour punir Louis d'Harcourt, archevêque de Rouen, d'avoir refusé obéissance au roi d'Angleterre. Ce n'était qu'un amas de décombres, quand le cardinal Georges d'Amboise monta, en 1493, sur le trône épiscopal de Rouen. Ce prélat, actif, éclairé, ami des arts, songea bientôt à relever les ruines de Gaillon. Il changea le plan sur lequel l'édifice avait été précédemment construit. Comme le cardinal avait rapporté de l'Italie, qu'il avait parcourue, de beaux souvenirs d'architecture, il voulut mettre dans le palais qu'il méditait toute la magnificence de l'art. Le château de Gaillon devint une des merveilles de l'époque.

Gaillon fut un musée, où les *taille-pierres* et les *imagiers* les plus renommés du jour s'empressèrent à l'envi d'exposer les plus heureuses productions de leur génie.

« Les murs du palais, dit un historien, se couvrirent d'arabesques d'une élégance exquise, de riches médaillons, de sculptures gracieuses, qui se multipliaient comme par enchantement sous la main de Jean Juste de Tours, et de Paul Ponce. »

L'ensemble des bâtiments du château de Gaillon formait un carré long dont la façade, d'une délicatesse de structure vraiment prodigieuse, dessinait au centre un arc de triomphe de peu d'élévation ; l'admirable légèreté de cet arc et les bas-reliefs dont il était orné en faisaient un véritable chef-d'œuvre. Entretenu avec soin par les successeurs du cardinal d'Amboise, le château de Gaillon était encore dans toute sa splendeur lorsque la révolution française éclata ; mais alors il tomba sous les mains de ces vandales, organisés en *bande noire*, qui l'anéantirent pour en vendre les matériaux. Il n'en reste plus aujourd'hui que des ruines que l'on conserve avec soin, mais qui ne peuvent donner qu'une idée bien incomplète de ce magnifique édifice.

Le plus précieux fragment de ces débris, l'arc de triomphe, a été transporté à Paris et placé au palais des Beaux-Arts, dont il partage la cour en deux parties ; dans la première les amateurs admirent également l'élégant *portail du château d'Anet*, bâti en 1548, par Henri II, pour Diane de Poitiers.

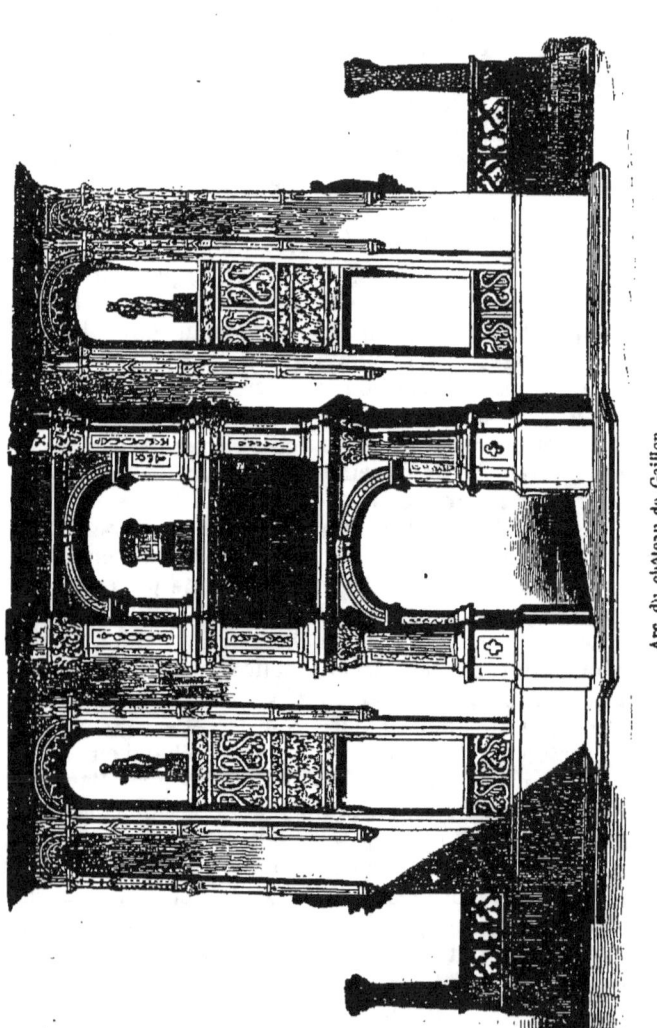

Arc du château de Gaillon.

LE CHATEAU DES DUCS DE LORRAINE, A LUNÉVILLE.

Sur la route de Paris à Strasbourg, un peu au-dessus du confluent de la Meurthe et de la Vezouze, à six lieues de Nancy, se trouve la jolie ville de Lunéville, aux rues larges, droites et bien bâties. Lunéville est célèbre par le traité conclu en 1801 entre la France et l'Autriche et par le séjour qu'y fit Stanislas Leckzinski, l'ex-roi de Pologne, le beau-père de Louis XV, ce prince que la douceur de son gouvernement et ses romanesques aventures ont fait vivre dans la mémoire du peuple lorrain. Vers le commencement du siècle dernier, Léopold, duc de Lorraine, fit de grands embellissements à Lunéville, et y bâtit un beau château, où ses successeurs fixerent leur résidence, et Stanislas y vint habiter à son tour, quand le traité de 1737, en assurant pour l'avenir à la France les duchés de Lorraine et de Bar, lui en eut cédé la possession à vie.

Deux fois renversé, par la force des événements et par le progrès de l'influence moscovite, du trône où l'avait porté deux fois l'influence des Polonais, Stanislas commença alors à jouir d'un sort digne de ses vertus. Conservant, avec le rang et les honneurs de la couronne, le seul véritable avantage dont elle offre l'espérance, le pouvoir de servir efficacement l'humanité, jamais prince n'en fit usage avec plus de succès que lui.

Après la mort du dernier et du meilleur des souverains de la Lorraine, la décadence du château de Lunéville a marché rapidement. Converti en caserne de cavalerie et les jardins devenus des promenades publiques, il ne reçut une destination nouvelle que sous la Restauration, où il fut de nouveau habité par un prince étranger, connu à des titres bien différents de ceux qui font encore aujourd'hui bénir la mémoire de Stanislas le Bienfaisant. Le fils de l'un des plus ardents ennemis de la révolution française, qui reçut les émigrés français dans sa principauté, et leur permit de s'y organiser en corps d'armée, Joachim de Hohenlohe, après avoir fait toutes les guerres de la révolution et de l'empire contre la France, n'en reçut pas moins de Louis XVIII le bâton de maréchal de France et le château de Lunéville pour résidence. Enfin un dernier désastre lui était réservé. Un incendie en détruisit dernièrement toute la partie faisant face aux jardins.

Château de Lunéville.

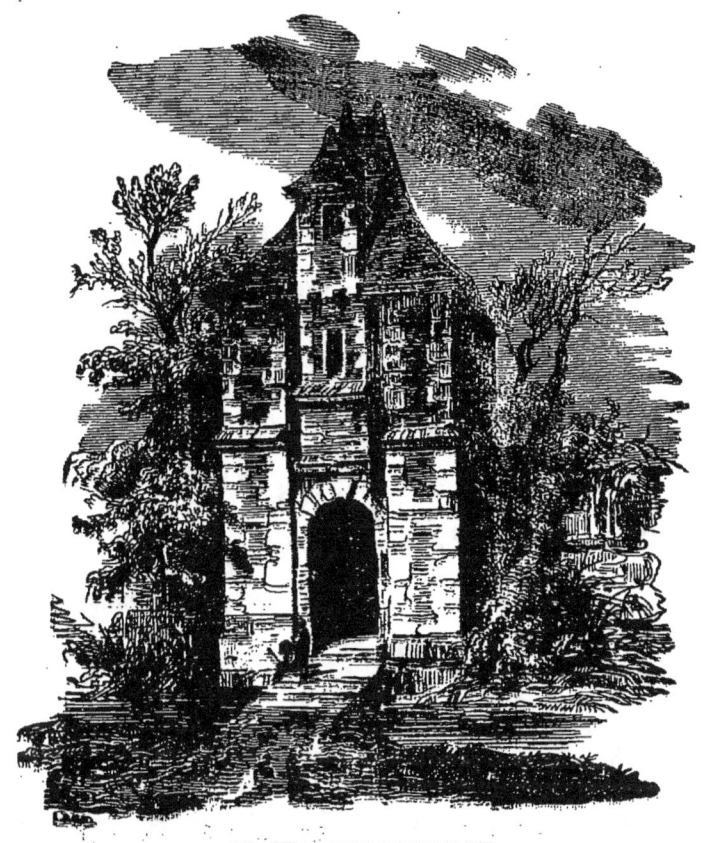

LE CHATEAU D'AUMALE.

L'histoire d'Aumale n'offre qu'une longue suite de siéges et de dévastations. En 1089, cette ville appartenait à Robert, duc de Normandie. Guillaume le Roux, roi d'Angleterre, s'en empara, et sa conquête est légitimée par un traité. — En 1092, Philippe, comte de Flandre, qui prêtait le secours de ses armes au fils révolté contre son père, Henry d'Angleterre, prend Aumale d'assaut, et fait sa garnison prisonnière. En 1189, Richard Cœur de Lion y met tout à feu et à sang. Reconquise en 1195 par Philippe-Auguste, elle retombe de nouveau au pouvoir de Richard en 1196, pour un an, ayant été reprise par le roi de France. La malheureuse ville, dévastée à chacun de ces siéges, n'offrait plus qu'un monceau de ruines, et depuis elle n'a jamais pu renaître à son ancienne prospérité. L'enceinte de ses murailles, désormais trop étendue, dut se rétrécir et se conformer au petit nombre de citoyens qui avaient échappé à tant de massacres.

LE CHATEAU-GAILLARD.

En 1188, Richard Cœur de Lion, ayant succédé à Henry II d'Angleterre, s'unit avec Philippe-Auguste pour la troisième croisade. Les deux rois s'embarquèrent à Gênes. L'entreprise ne fut pas heureuse : Philippe y perdit son armée, revint en France, et aida Jean sans Terre à usurper la couronne d'Angleterre en l'absence de Richard. Lui-même fit la conquête de la Normandie ; mais Richard, de retour, la reprit. Ce fut alors que ce prince conçut la pensée d'élever une nouvelle barrière entre lui et son suzerain, sur la limite orientale de son duché.

A la hauteur de l'île d'Andely (Eure), au bord de la Seine, une chaîne de collines qui dessine la vallée de Gambon se terminant brusquement par une masse de rochers nus, escarpés, de difficile accès, commandant la vallée et le cours de la rivière, dominant une vaste étendue de pays, faits tout exprès enfin pour porter une forteresse du moyen âge. Ce fut là que Richard Cœur de Lion voulut placer son château.

« Quiconque verra le château de la Roche, dit un historien, partagera l'enthousiasme de son royal fondateur. Jamais la terre de Normandie, jamais peut-être la terre de France ne se couronna de remparts qui alliassent tant de force à tant d'élégance ; jamais enceinte de murailles ne fut munie de renflements plus doux, jamais les mâchecoulis d'un donjon ne furent supportés par des contre-forts plus étranges à la fois et plus gracieux ; jamais enfin les regards des guerriers ne furent enchantés par un paysage plus ravissant. Admirable architecture militaire, qui n'avait point eu d'exemple, qui n'eut point d'imitation. »

La nature se joignait à l'art pour faire de ce château une forteresse véritablement inexpugnable : les murailles, qui étaient

d'une hauteur prodigieuse, s'appuyaient sur le rocher, dont elles étaient en quelque sorte doublées; des fossés profonds avaient été creusés dans le roc, et des ouvrages presque inattaquables, élevés sur le cours de la Seine, joignaient l'île d'Andely au château de la Roche, nom auquel Richard Cœur de Lion substitua celui de Château Gaillard.

Plusieurs années s'écoulèrent avant que la force de ce château fût mise à l'épreuve. Richard était mort, et Jean sans Terre lui avait succédé, lorsque en 1203, Philippe-Auguste, réveillant d'anciens griefs, déclara la guerre au comte de Flandre, qui s'unit à l'empereur Othon et au roi Jean d'Angleterre. Ces deux souverains marchent chacun de leur côté. Philippe envoie son fils Louis avec une armée contre Jean, et les Français viennent mettre le siège devant Château-Gaillard; mais malgré les forces imposantes dont ils disposaient, les assiégeants mirent plus de quatre mois à s'emparer de l'île d'Andely et des ouvrages avancés de la forteresse. Ils convertirent alors le siège du château en blocus, en établissant tout alentour une enceinte fortifiée, qui, rendant tout secours extérieur impossible, devait amener la famine dans la place et l'obliger à se rendre. Roger de Lasey, qui commandait la forteresse, résolut alors d'en faire sortir les bouches inutiles : une première troupe de femmes, d'enfants, de vieillards, se présenta aux assiégeants, qui en eurent pitié et les laissèrent passer ; mais une seconde troupe, composée de la même manière, ayant succédé à la première, n'obtint pas la même faveur. Ces malheureux retournèrent alors au Château-Gaillard, dont le commandant refusa de les recevoir, de sorte qu'ils furent contraints de se réfugier dans les fossés, où toutes les horreurs de la faim vinrent les assaillir. Ces infortunés en étaient réduits à manger les cadavres de ceux d'entre eux qui succombaient, lorsqu'enfin les Français, touchés de tant de maux, consentirent à recevoir les déplorables débris de cette troupe. Le fossé dans lequel se passèrent ces scènes de désolation existe encore aujourd'hui, et il a conservé le nom de fossé des *Affamés*. Enfin, après huit mois de siège, la garnison du Château-Gaillard, réduite à moins de deux cents hommes, se rendit aux Français. Quatre fois pendant la grande guerre que la première moitié du quinzième siècle vit prolonger avec tant de fureur entre la France et l'Angleterre, le Château-Gaillard eut à soutenir des sièges qui acquirent à sa renommée un nouvel éclat.

Ce fut dans cette forteresse que Philippe le Bel, au commencement du quatorzième siècle, fit enfermer ses belles-filles, Blanche et Marguerite de Bourgogne, qui scandalisaient la cour de France par leurs désordres, dont le théâtre ordinaire était la **Tour de Nesle**.

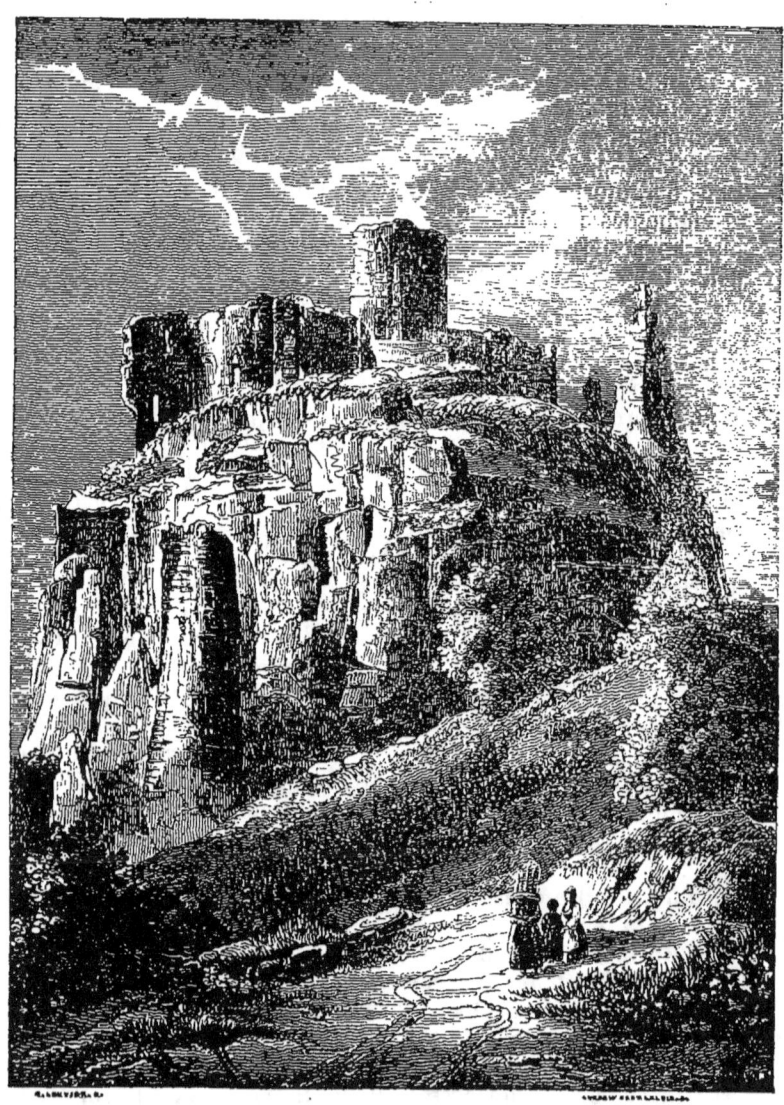

Le Château-Gaillard.

Le Château-Gaillard, illustré par tous ces souvenirs, arriva sans déchoir jusqu'au règne de Louis XIII, et il avait encore entendu quelquefois le bruit des armes pendant les guerres religieuses qui désolèrent la France sous les fils de Henri II et sous Henri IV. Ensuite, à la faveur des désordres qu'amena la minorité de Louis XIV, des bandes de partisans s'y cantonnèrent et troublèrent de leurs brigandages tout le pays d'alentour ; la force publique les en chassa, et le gouvernement fit démanteler la forteresse devenue inutile. Pour accélérer l'œuvre de destruction, on autorisa des corporations religieuses, des communes et même des particuliers, à y venir prendre des matériaux ; mais la carrière était si abondante qu'on n'a pu l'épuiser depuis deux siècles qu'on l'exploite.

CHATEAU DE NANTOUILLET.

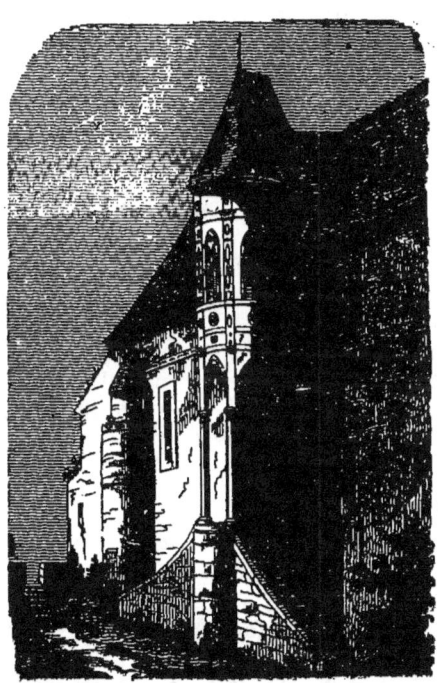

Dans les environs de Meaux et près de Juilly, se trouve le village de Nantouillet, célèbre uniquement parce qu'il plut au cardinal Duprat d'y fonder un magnifique château. Ce prélat, chancelier de France sous François Ier, à part quelques qualités, n'a pas édifié l'Église par de grandes vertus. Contrairement aux lois évangéliques, il employa tous les moyens pour s'enrichir et amassa de grands trésors, quant au siècle où il vivait. Le château de Nantouillet est aujourd'hui converti en ferme et dans le plus grand état de délabrement. On remarque pourtant encore un bel escalier à jour, une vaste cheminée ornée de trèfles et un charmant perron. Parmi les sculptures, domine partout la salamandre de François Ier. Les peintres, les amateurs des monuments de la renaissance trouveront dans diverses parties de ce château des détails du plus grand intérêt.

LE CHATEAU DE SAUMUR.

Le château de Saumur, plusieurs fois détruit, fut rebâti par saint Louis, qui lui donna le nom de *Salvus murus, Sauf mur*, dont on fit Saumur, et qui fut donné à la ville. Cette forteresse, qui a pu être redoutable autrefois, s'élève sur une roche crayeuse; ses murailles étaient flanquées de tours qui ont disparu. Charles VII habita ce château au temps où il travaillait à reconquérir son royaume, et plus tard Henri IV l'assigna pour résidence à l'illustre Duplessis-Mornay, qui y fonda une académie protestante. Ce château sert aujourd'hui de magasin d'armes et de munitions.

Saumur avait depuis longtemps perdu toute son importance militaire lorsque éclata l'insurrection vendéenne. Assiégée par l'armée royaliste, que commandait Henri de Larochejaquelein, elle se rendit à ce chef intrépide et devint le centre des opérations du corps commandé par Cathélineau, qui, de simple charretier était devenu général en chef de l'armée des insurgés. Le sang français coula plus d'une fois sous les murs de cette cité, pendant ces déplorables troubles.

LE CHATEAU DE TARASCON.

C'est une tradition généralement admise à Tarascon, que Marthe, sœur de Marie-Madeleine, vint avec sa suivante Marcelle dans cette ville, où elle apporta la foi chrétienne. Le pays était alors ravagé par un monstre qu'on appelait *la tarasque*, du nom de la ville; Marthe, dit-on, l'enchaîna avec sa ceinture et en délivra le pays.

Le château de Tarascon est le plus grand, le plus magnifique monument dont le quinzième siècle ait enrichi le Midi. Commencé en 1400, il fut achevé par le roi René, qui l'habita et

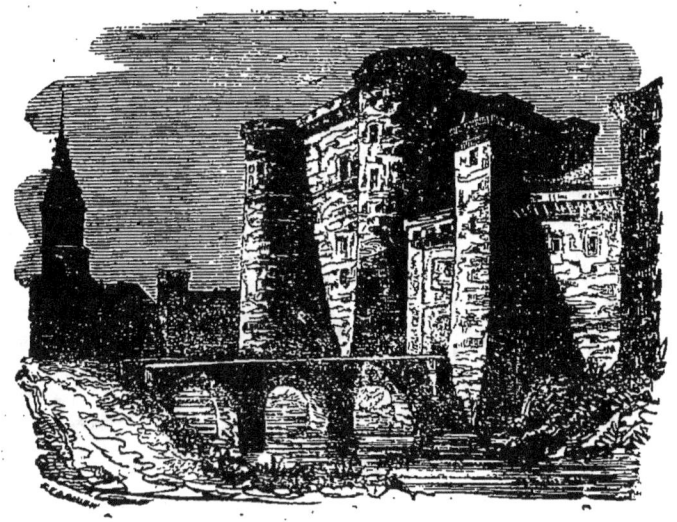

y donna des fêtes et carrousels superbes. Ce séjour royal est devenu une prison] dans cette triste métamorphose l'intérieur a perdu ses ornements, mais le dehors conserve sa majesté. C'est un carré d'une grande élévation, ayant du côté de la ville deux belles tours rondes, et du côté du Rhône deux tours carrées irrégulières. Une enceinte plus basse, flanquée d'autres tours carrées, s'étend vers le nord. Quand on est sur le pont du Rhône, on voit le château à découvert ; il élève sa masse imposante sur le bord oriental, tandis que l'autre rive présente les formes fantastiques des tours de Beaucaire. Quand on arrive du côté de terre, on l'aperçoit aussi de très-loin ; sa blancheur et son élévation le font remarquer au-dessus de la ville dont il dépasse tous les édifices ; il est d'une fraîcheur qui ne laisserait pas soupçonner son antiquité de quatre siècles. Les comtes de Provence ont tous habité ce château durant leur séjour à Tarascon, où ils venaient très-souvent ; ils y tenaient leur cour, y dansaient des ballets ; et c'est là qu'au mois de juin 1449, le roi René donna ce tournois célèbre, dont les historiens de Provence parlent avec tant d'enthousiasme.

Les jeux de la Tarasque furent célébrés plusieurs fois dans ce château, en présence du roi René et de sa seconde femme, Jeanne de Laval, et la Tarasque continua à s'y rendre chaque année ; mais depuis 1789, ces jeux ne sont plus exécutés que dans les occasions extraordinaires, et bientôt, sans doute, ils seront entièrement oubliés.

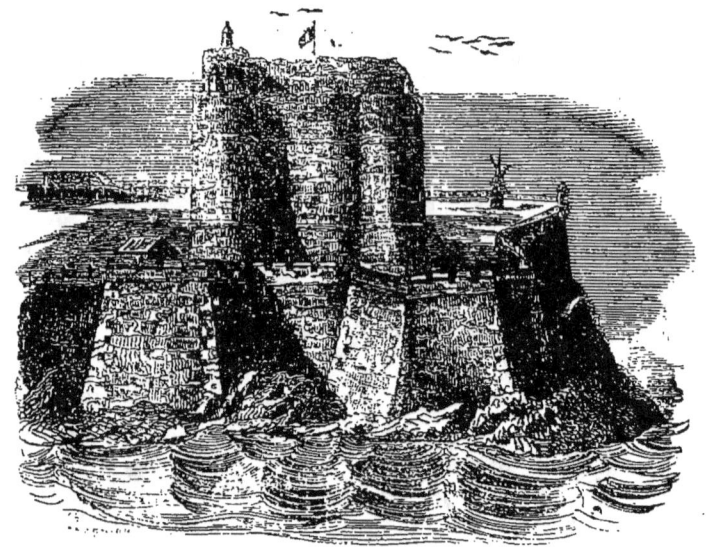

LE CHATEAU D'IF.

Le château d'If est situé dans l'île de ce nom, à une lieue de Marseille. Les rochers qui environnent l'île sont escarpés et élevés d'environ cinquante pieds au-dessus de la surface de la mer ; la longueur de ces rochers est de cent quarante toises ; leur largeur, de cinquante-cinq. Le fort qui les défend passe pour un des meilleurs de la Méditerranée. François Ier le fit bâtir en 1529. Il consiste en un donjon de forme carrée, flanqué de quatre tours. Le pourtour de l'île est fortifié d'angles rentrants et saillants conformes à la disposition du rocher, et formant une seconde enveloppe. Ce lieu n'était auparavant qu'une place semée d'ifs. L'accès de ce fort est presque impraticable ; même dans le calme, il est battu par la mer.

Le nom du château d'If était autrefois formidable comme ceux de Pierre-Encise, Vincennes et des autres prisons d'État. Plusieurs prisonniers célèbres y ont été renfermés ; le dernier que l'on cite est le comte de Mirabeau.

Le fort du château d'If garde et protége l'espace compris entre l'île de Ratonneau à droite, et celle de Pomègue à gauche, espace dans lequel on a construit en 1823 le fort Dieudonné. Vers le milieu de l'île Ratonneau, et sur le point culminant, est un château entouré de quelques fortifications.

LE CHATEAU DE SAINT-GERMAIN.

La demeure royale, que l'on voit aujourd'hui dans un état de ruine pire que l'abandon, a été construite par François Ier. Tous les arts, appelés alors en France, concoururent à son ornement. La salamandre, qui grimpe partout, apparaît encore sur les murailles, ainsi que les deux F. F. entrelacés et surmontés de la couronne royale. Immense espace, longues fenêtres, toits à perte de vue, bordés de cette haute plate-forme, vaste plaine apportée sur la montagne, d'où l'œil étonné découvre un horizon immense. Henri IV, pour complaire à la belle Gabrielle, fit bâtir sur la croupe de la colline une nouvelle et belle habitation dont les jardins s'étendaient, soutenus par des terrasses, jusqu'à la rivière. Le pavillon de Gabrielle disparut, et le vieux château fut embelli par Louis XIII. Louis XIV ne voulant pas se contenter de la maison de son père, l'augmenta de cinq gros pavillons flanquant les encoignures. Mais bientôt l'âme du grand roi, si petit devant la mort, fut épouvantée par la vue continuelle des clochers de Saint-Denis qu'on aperçoit de Saint-Germain et qui devait être sa dernière demeure, et la magnifique situation de Saint-Germain fut abandonnée pour la plaine sauvage de Versailles.

A Louis XIV succéda dans le château de Saint-Germain, la maîtresse délaissée La Vallière, puis un roi d'Angleterre, Jacques II, qui, deux fois précipité du trône, vint cacher en France sa honte et ses souvenirs.

Cet ancien palais est aujourd'hui devenu une maison de correction militaire. C'est ce que vous annoncent ces grilles, ces verrous, ces murs qui s'ajoutent à la profondeur des fossés. En pénétrant dans cette *maison de rachat*, on ne voit que des corps jeunes et robustes, apprenant à faire un emploi intelligent de leurs forces, des cœurs qui s'émeuvent à tous les nobles sentiments et qui travaillent à se réhabiliter assez pour être encore dignes de porter l'uniforme. Cette institution, qui, jusqu'à présent, a donné les plus heureux résultats, fut d'abord appliquée à l'armée, en 1832, dans les bâtiments de l'ancien collège Montaigu à Paris, mais, ce local étant devenu trop étroit pour le nombre des détenus, le pénitencier militaire fut transféré, en 1836, à Saint-Germain. Les vastes appartements, les galeries, avaient été distribués en rangées de cellules ordinaires, où chaque prisonnier se retire le soir. Les celliers avaient fait place à des cellules ténébreuses où sont renfermés ceux qui ne se soumettent pas à l'ordre de la maison. L'immense hauteur des salles d'armes, des salles de gala, fut coupée en plusieurs étages d'ateliers, et le château royal put recevoir cinq cents prisonniers.

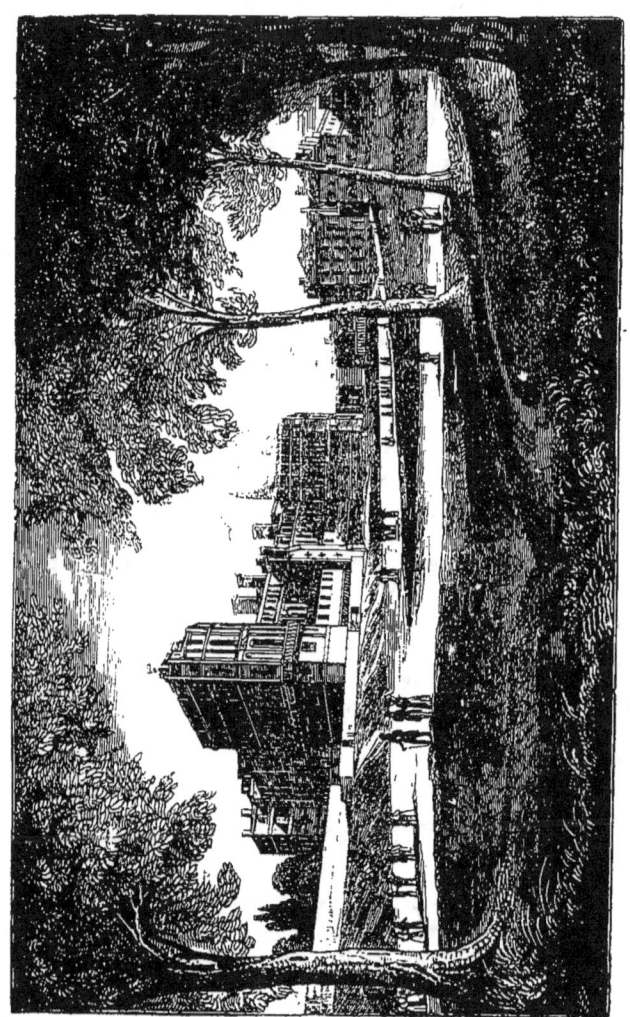

Le Château de Saint-Germain en Laye.

LE CHATEAU DE NANTES

En 930, Alain le Grand, duc de Bretagne, fit construire un château fort pour résister aux Normands, sur l'emplacement de la citadelle actuelle. Le château ainsi que la ville ne purent résister aux attaques des barbares; mais quand ils reparurent en 952, il avait été reconstruit; il résista à leurs attaques. Ses défenses furent augmentées dans le siècle suivant. Enfin, pendant l'occupation de la France par les Anglais, au temps de Charles VI et Charles VII, et pendant les guerres civiles du seizième siècle, la forteresse de Nantes subit tous les changements nécessités par les nouvelles découvertes de la révolution qui s'était opérée dans l'art de la guerre. Un incendie qui consuma une partie du château, en 1670, marque la date des constructions successives et récentes, dont le caractère moderne contraste avec les différents styles que présentent les vieilles faces de l'édifice.

La tour de Sainte-Hermine, ainsi transformée, est aujourd'hui une forteresse importante pour sa force militaire et un monument des plus curieux sous le rapport architectural; mais son principal intérêt est dans les traditions qui se rattachent à ses antiques murailles et dans le souvenir des événements historiques dont il a été le théâtre.

Palais des ducs de Bretagne et des comtes de Nantes, avant la réunion de la province à la France, séjour des gouverneurs, demeure des rois pendant leurs voyages, forteresse de la ville contre les ennemis étrangers, prison d'État, refuge des agents du pouvoir, lorsque l'émeute bretonne, jadis si prompte, si ardente, si opiniâtre, agitait la cité, le château de Nantes, à ces titres divers, a vu jouer dans son enceinte ces scènes dramatiques de tout ordre et toute nature que nouent et dénouent les passions des cours, les calculs de l'ambition et de la politique, les vicissitudes de la guerre, les actes de justice ou d'injustice, et les soulèvements du courroux populaire.

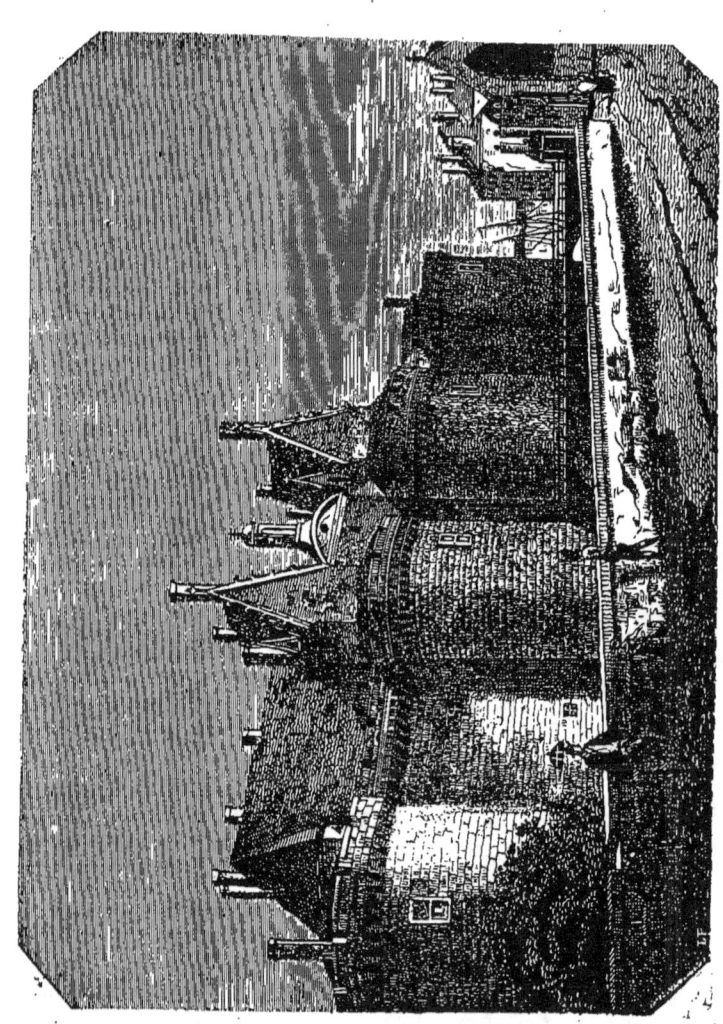

Le château de Nantes.

LA BASTILLE.

Vers le commencement du règne de Charles V, les Anglais inondaient la France. Leur présence sur le territoire inspirait des craintes continuelles; on résolut de prolonger les murs de Paris, afin de comprendre les faubourgs dans une enceinte de fortifications.

La première pierre en fut posée sous Charles V, mais on ne pensait pas alors à en faire un corps d'édifice. Il ne s'agissait que de deux tours qui flanquaient la porte Saint-Antoine. Quelques années après on bâtit de nouvelles tours, et les autres furent élevées sous Charles VI. Ce monument devint ainsi une suite de tours disposées en parallélogramme et jointes par des murs élevés surmontés de créneaux. Les bâtiments de l'intérieur étaient divisés en deux cours. C'est dans les tours qu'on logeait les prisonniers. Les murailles avaient douze pieds d'épaisseur à la base et six pieds au sommet. Des doubles portes de chêne, de trois pouces d'épaisseur, en défendaient l'entrée. Un escalier tournant conduisait aux chambres de la tour et descendait jusqu'aux cachots humides et infects, dont le séjour était toujours funeste aux misérables qui y étaient ensevelis. Trois chambres étaient superposées au cachot du rez-de-chaussée; l'intérieur était terminé, vers sa partie supérieure, par une quatrième chambre appelée calotte.

On distinguait plusieurs ordres de chambres à la Bastille; les plus horribles étaient les cachots du pied des tours et celles appelées cages ou cachots de fer; venaient ensuite les calottes, prisons obscures, étroites, brûlantes en été et glaciales en hiver. Les chambres hautes situées entre la calotte et le cachot du rez-de-chaussée étaient presque toutes octogones; la lumière y pénétrait tourmentée par une triple grille scellée à chaque croisée. Presque toutes les chambres, excepté les cachots, avaient des poêles et des cheminées barrés de fer; elles étaient numérotées.

Le château de la Bastille, longtemps après sa fondation, fut entouré d'un fossé de vingt pieds de profondeur, où il n'y avait de l'eau qu'à l'époque des pluies abondantes et des crues de la Seine.

Le château était gardé avec une extrême sévérité. La nuit, les sergents faisaient des rondes tous les quarts d'heure. A chaque heure, un coup de cloche sonné par le factionnaire de l'intérieur avertissait les officiers qu'il veillait à sa consigne. Les ponts une fois levés ne s'abaissaient que sur un ordre du roi. Le

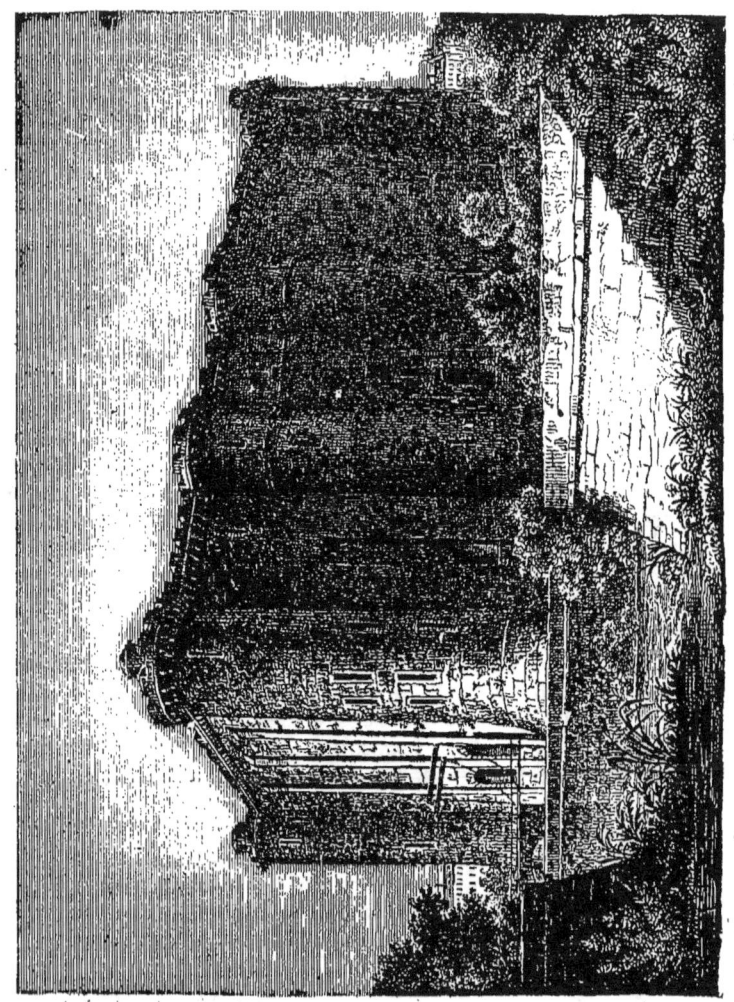

La Bastille.

lieutenant de police, les ministres avaient droit aux honneurs militaires. La garde présentait les armes, la grande porte s'ouvrait pour leur donner passage; un maréchal de France y entrait seul avec son épée.

Tout prisonnier amené à la Bastille était minutieusement fouillé. Les gens de qualité étaient quelquefois dispensés de cette formalité rigoureuse. Ainsi dépouillé, le prisonnier était jeté dans une chambre; trois portes se refermaient lourdement sur lui, six verrous étaient tirés, trois clefs tournaient dans trois serrures, et nul bruit du monde n'arrivait désormais à son oreille; il ne savait s'il devait vivre et mourir dans cette effroyable captivité.

La mort même des prisonniers était souvent un mystère; on les faisait inhumer à la paroisse Saint-Paul sous un nom supposé.

Lorsqu'un prisonnier sortait de la Bastille, on lui faisait jurer un silence absolu sur tout ce qui s'était passé au dedans.

Le serment était toujours bien gardé; car le misérable, accablé par ses souvenirs, craignait, à la moindre indiscrétion, l'apparition subite de l'exempt captureur muni d'une lettre de cachet : une parole inconsidérée eût été payée d'un nouveau martyre.

Une fois par jour chaque prisonnier venait respirer dans la cour du château, étroit espace enfermé entre quatre murs de plus de cent pieds de haut. Sur l'une des murailles, la grosse horloge, dont le cadran était soutenu par deux figures enchaînées, sonnait l'heure aux malheureux pour qui le temps n'était plus qu'une lamentable souffrance ; au-dessous, une inscription en lettres d'or, sur marbre noir, leur apprenait que l'horloge avait été placée là par ordre de M. Raymond Gualbert de Sartines.

Telle était la vie au fond de la Bastille. L'homme enlevé à sa famille accomplissait lentement son mystérieux supplice, souvent sans en savoir la cause, toujours sans en présumer la fin.

Tout le monde sait qu'en 1789 la Bastille fut attaquée et prise par le peuple de Paris. M. de Launay, le gouverneur, fut saisi, promené dans Paris, assassiné, puis décapité. Les portes des prisons furent brisées; mais on ne trouva que sept prisonniers, qui furent portés en triomphe par la ville. Quelque temps après, la démolition fut résolue, et les pierres servirent à la construction du pont de la Concorde.

Plusieurs squelettes enchaînés furent trouvés pendant les démolitions de la Bastille et pieusement inhumés dans le cimetière de Saint-Paul.

LE CHATEAU D'ANNECY.

Le château d'Annecy fut anciennement la résidence des ducs de Savoie-Nemours. Nul doute que ce singulier monument, isolé sur un immense talus, n'ait été le produit d'une inspiration militaire et inquiète. Sa construction, semblable à l'aire d'un aigle, donne une juste idée de ces barons de la féodalité, qui se bâtissaient des nids inaccessibles pour commettre impunément des déprédations.

Résidence des comtes génevois, le château d'Annecy lie naturellement son histoire à celle de la Savoie. Cette ville eut une large part dans la gloire et les revers de sa mère patrie. Elle fut brûlée par les barbares et ne se releva de ses ruines que pour être la proie des flammes, en 1412, 1448 et 1559; puis, par un autre sinistre opposé, comme si le sort eût voulu faire une ironie amère, Annecy fut menacé d'une submersion : la fonte des neiges fut tellement subite, que les habitants ne durent leur salut qu'à l'asile qu'ils trouvèrent dans l'enceinte du château.

ANCIENNE ABBAYE ET ÉGLISE DE SAINT-DENIS.

En 250, sept évêques vinrent prêcher l'Evangile dans les Gaules. Saint Denis, l'un d'eux, vint à Lutèce; mais, malgré son éloquence, il fit peu de conversions, et il fut décapité à Montmartre par les païens. Hilduin rapporte que ce saint évêque ramassa sa tête et marcha ainsi l'espace de deux lieues; il tomba, enfin, et en ce lieu fut élevée une chapelle appelée d'abord les Saint-Martyrs, et remplacée au septième siècle, sous le règne de Dagobert, par une église placée sous l'invocation de saint Denis, et à laquelle fut joint un monastère qui devint bientôt une des institutions les plus riches et les plus considérées du royaume.

Après sa mort, Dagobert fut enseveli dans l'église Saint-Denis; on imita cet exemple pour plusieurs de ses successeurs, et cette basilique finit par être en possession, à l'exclusion de toute autre, de recevoir la dépouille mortelle des rois de France.

Pepin, qui ne mit pas moins de zèle que tous ses prédécesseurs à enrichir et à embellir le monastère de Saint-Denis, fit abattre l'édifice que Dagobert avait élevé, et le remplaça par un nouveau, plus spacieux, achevé seulement sous Charlemagne. La dédicace en fut faite en 775, en présence de ce monarque, qui voulut entourer cette cérémonie d'une solennité extraordinaire. L'église bâtie par Pépin fut aussi démolie, en grande partie du moins, sous le règne de Louis le Gros, par les ordres de Suger, le plus célèbre des abbés de Saint-Denis, qui la fit ensuite reconstruire sur un plan différent (1137), et qui la dota des fameuses portes de fonte, travaillées au ciseau, dorées d'or moulu, et sur lesquelles était représentée la Passion. Il donna de plus à son église des vitraux peints à grands frais; un christ d'or massif du poids de quatre-vingts marcs, attaché à une croix magnifiquement émaillée, et ayant à ses pieds les quatre évangélistes; un lutrin garni d'ivoire où étaient sculptés des faits de l'histoire ancienne, avec un aigle d'un travail admirable, doré d'or moulu. L'église de Saint-Denis reçut ensuite de l'abbé Suger sept chandeliers richement émaillés, un grand calice d'or du poids de cent quarante onces, et orné d'hyacinthes et d'émeraudes, un vase précieux fait d'une seule émeraude, en forme de gondole, et qui avait été acheté pour la somme, considérable en ce temps-là, de soixante marcs d'argent, et enfin une foule d'objets rares et curieux, dont la liste, détaillée par les annalistes de Saint-Denis, est comparable aux merveilles des *Mille et une Nuits*.

Ce fut aussi à cette époque que l'oriflamme, petit drapeau dont se servaient les abbés de Saint-Denis dans leurs guerres privées, commença à devenir la bannière des rois de France.

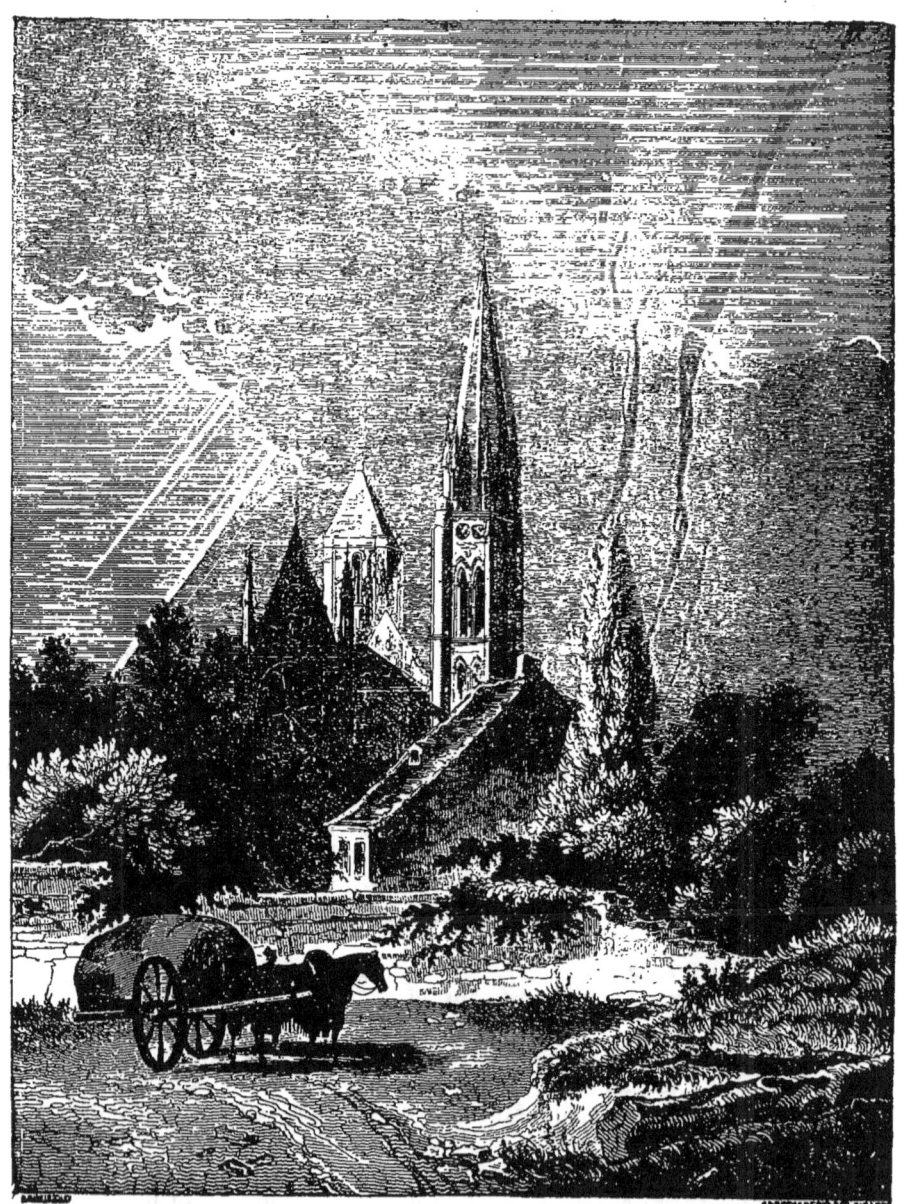

Eglise de Saint-Denis.

Un siècle plus tard, l'abbé Eudes Clément entreprit la reconstruction du chevet de l'église, qui ne fut terminé qu'en 1281, par Mathieu de Vendôme. C'est ce dernier abbé qui, lors des funérailles de saint Louis, en présence du nouveau roi et de tout le cortége royal, repoussa l'archevêque de Sens et l'évêque de Paris, venus pour assister à cette cérémonie funèbre, et leur ferma brusquement la porte de son église. Dès cette époque, l'abbaye de Saint-Denis était non-seulement la sépulture privilégiée des rois de France, mais elle entrait presque, avec l'église de Reims, en partage de la prérogative de les sacrer; elle était en effet dépositaire de la couronne, du sceptre, de la main de justice, des vêtements et ornements qui servaient au couronnement de ces rois. Ces objets étaient portés à Reims par l'abbé et les religieux de Saint-Denis, qui se les appropriaient dès que la cérémonie était terminée.

Les inhumations royales étaient encore un prétexte de largesses, de dotations de toute espèce. Ces inhumations se faisaient avec une splendeur extraordinaire, et dont le dernier exemple a été donné en 1824, lors des funérailles de Louis XVIII.

L'abbaye et l'église de Saint-Denis jouirent, dans une paix profonde, de leurs richesses et de leurs priviléges jusqu'en 1792 ; mais alors se levèrent pour elle les jours de deuil et de ruine. L'abbaye fut enveloppée dans la suppression générale des couvents. Quant à l'église, elle vit profaner toutes ses cendres royales, et détruire leurs tombeaux; il fut même question, en 1794, de la démolir elle-même de fond en comble. Bien que ce projet n'ait pas été exécuté, l'église n'en perdit pas moins sa couverture en plomb, qui servit à faire *des balles destinées aux ennemis de la République,* et ses vitraux. Sous l'Empire, cette église commença à recouvrer quelque chose de sa splendeur passée, car Napoléon avait décrété (20 février 1806) qu'elle servirait à la sépulture des empereurs de sa dynastie. Mais, lui aussi, il ne put pas même jouir de son tombeau, pour nous servir des expressions de Bossuet sur les rois d'Egypte et leurs pyramides. Quoi qu'il en soit, la réparation de Saint-Denis fut faite avec soin, et, sous la Restauration, on y poursuivit des travaux qui devaient la placer une seconde fois parmi les plus belles et les plus riches églises de France, et qui se continuent encore en ce moment. Déjà elle a recouvré quelques-uns de ses plus beaux tombeaux : tels sont ceux de Dagobert, de la reine Nantilde, de François I^{er}, de Louis XII, de Henri II; et, en outre, l'architecture, la statuaire et la peinture se sont depuis trente-quatre ans partagé l'honneur d'orner la célèbre basilique, rendue à son ancienne destination de sépulture royale.

L'EGLISE DE BROU, A BOURG.

Cette église, comme tant d'autres édifices religieux, doit sa fondation à un vœu fait dans le péril. Le duc de Savoie, Philippe II, étant un jour à la chasse, eut le malheur de tomber de cheval et de se casser un bras. Les suites de cet accident devinrent graves; Marguerite de Bourbon, craignant pour la vie de son époux, implora sa guérison du ciel, et promit, si elle l'obtenait, de faire bâtir une église et un monastère à Brou, près de Bourg, qui faisait alors partie du duché de Savoie. Brou était un lieu en grande vénération pour avoir servi de retraite à un saint évêque qui avait toujours lutté en faveur de la justice et de l'humanité contre les seigneurs tout-puissants du dixième siècle. Le prince guérit, mais la duchesse mourut avant de pouvoir accomplir son vœu, et ce fut Marguerite d'Autriche, épouse de Philibert II, leur fils, qui se chargea d'exécuter la pieuse promesse.

Cette église, bâtie avec une régularité et une élégance qui font le plus bel effet, est peut-être la dernière de cette beauté qu'on ait faite dans le genre gothique. Elle est en forme de croix latine, c'est-à-dire que la nef est plus longue que la croisée. Elle a deux cent dix pieds de longueur, savoir : depuis la principale porte jusqu'au jubé, cent douze pieds huit pouces; et depuis le jubé jusqu'au chevet, quatre-vingt dix-sept pieds dix pouces: Elle a de large cent sept pieds à la croisée, quatre-vingt-dix à la grande nef, en y comprenant les chapelles, et soixante de hauteur sous voûte.

La façade extérieure n'a point d'ordre particulier d'architecture; c'est un assemblage très-riche d'ornements gothiques et d'arabesques; elle est couronnée par trois frontons disposés en triangle, et ornés pareillement avec beaucoup d'art. Le grand portail se fait remarquer par la statue de saint Nicolas de Tolentino, sous l'invocation duquel l'église est placée; par celles de saint Pierre et de saint Paul, à droite et à gauche; de Jésus-Christ, de la princesse Marguerite et de son époux, de leurs patron et patronne, et enfin par les génies qui les accompagnent. Les piédestaux avec leurs bases, les niches, les feuillages, les chiffres, les bouquets y sont en nombre considérable et taillés avec la plus extrême délicatesse. Au-dessus du portail, sur la galerie à claire-voie qui le domine, est placée une statue colossale, fort estimée, de saint André sur sa croix. Derrière cette figure sont de grands vitraux destinés à éclairer la nef. Plus haut, on voit

une grande galerie également à claire-voie, surmontée de quatre vitraux. Enfin s'élève le fronton du milieu avec un beau et grand fleuron à son extrémité, et de chaque côté deux colonnes sur chacune desquelles est assis un lion portant les armes de Bourgogne.

L'intérieur de l'église offre le coup d'œil le plus gracieux, le plus ravissant, tant à cause de la clarté qui y règne, que par la majestueuse étendue de la nef principale, de la magnificence du chevet et des vitraux qui le terminent, de l'agréable proprortion et de l'exquise légèreté de tout cet édifice : on admire surtout la manière dont la voûte se repose sur les piliers, qui ont sept pieds de diamètre. Ceux qui s'appliquent à suivre les détails de la coupe des pierres reconnaissent ici un chef-d'œuvre de l'art pour cette partie : tout y est de la plus grande exactitude; les nervures et les arcs qui soutiennent et partagent la voûte viennent prendre leur naissance jusque dans la base des piliers, aux moulures desquels ils répondent avec la plus parfaite symétrie.

A la croisée de l'église se trouve le jubé, large de trente-cinq pieds, haut de vingt-quatre, et renfermant une multitude d'ornements, des groupes, des branches d'arbres, des bouquets, des fleurons, des guirlandes, des lacs, des chiffres travaillés à jour avec une grâce merveilleuse. Les stalles du chœur, en bois de chêne, sont ornées d'une foule de statues et de différents ouvrages aussi remarquables par leur exécution que par les symboles qu'ils expriment. Ici le bois a été façonné, évidé, découpé par le ciseau, comme la pierre dans les autres parties de l'église, avec une finesse, une légèreté, un soin qui ne s'expriment que par la patience la plus grande unie au goût le plus délicat.

Du côté de l'autel, dans le chœur, se présentent trois mausolées, les plus beaux morceaux que renferme l'église de Brou : ce sont ceux de Marguerite de Bourbon, dont la piété vota la fondation de l'église; de Philippe II, son fils, et enfin de Marguerite d'Autriche.

LA CATHEDRALE D'ORLEANS.

Si les cathédrales de Reims, de Paris, de Strasbourg passent pour les plus belles de France, on peut dire en toute assurance que celle d'Orléans est la plus jolie. Elle n'a peut-être pas ce caractère grandiose et majestueux qui distingue les autres, mais la délicatesse de ses ornements, le fini précieux des détails, la

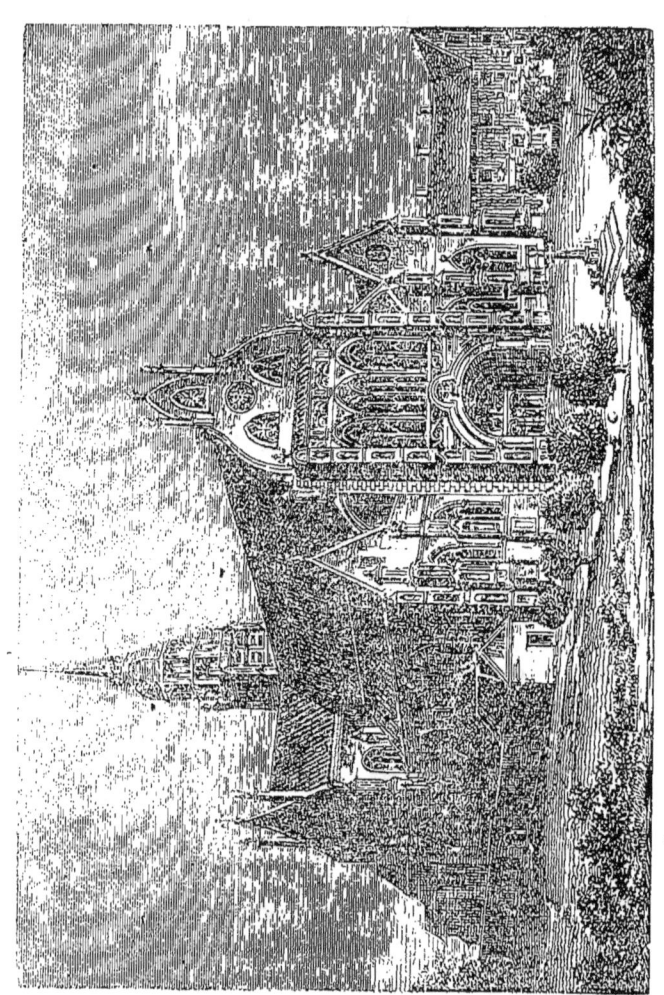

Église de Brou, à Bourg.

légèreté et l'élévation de ses tours, terminées par un espèce de couronnement de l'effet le plus pittoresque, en font un de ces édifices que l'œil ne peut se lasser de parcourir avec plaisir.

L'histoire atteste que de tout temps nos rois ont fait preuve d'une sollicitude particulière pour cette cathédrale. Ils ont sans cesse employé leur puissance et leurs trésors à seconder les efforts des évêques et le zèle des fidèles qni se réunissaient pour activer les reconstructions et les réparations ; mais, en dépit de tant de soins, l'église ne put jamais être entièrement achevée par ceux qui y travaillaient. Aussi ce monument présente-t-il, dans le genre gothique usité dans les douzième et treizième siècles, un fait très-remarquable, c'est que les architectes qui se sont succédé n'ont pas essayé de changer de système, et ont mis de côté cette vanité personnelle, pour ne songer qu'à finir dignement un monument si bien commencé.

Les anciens auteurs rapportent que la première pierre fut posée le 11 septembre 1287, par Gilles Pastay, évêque d'Orléans et successeur de Robert de Courtenay, qui avait fait d'immenses préparatifs pour la construction de cet édifice, et qui semblait y mettre toute sa gloire, lorsque la mort vint arrêter l'exécution de ses projets. En 1567, lors des guerres de religion qui affligèrent la France, des religionnaires s'introduisirent la nuit dans l'église, et minèrent les quatre piliers qui soutenaient le grand clocher élevé de trois cent vingt-quatre pieds au dessus du sol. Ce clocher, qui était surmonté d'un globe et d'une croix de cuivre, qu'on assure avoir été d'un poids considérable, s'écroula dès le lendemain de l'entreprise des religionnaires, et dans sa chute enfonça et détruisit une partie du monument. Treize années après, Henri III et la reine mère donnèrent des ordres et firent commencer les réparations qui parurent les plus indispensables.

En 1595, le pape Clément VIII ne consentit, dit-on, à relever Henri IV de l'excommunication qui avait été lancée contre lui, qu'à condition qu'il donnerait sa parole royale de rebâtir la cathédrale d'Orléans, ce qui détermina ce prince à faire commencer les travaux en 1601.

Il appartenait à notre époque d'achever ce superbe édifice, destiné à faire l'admiration des siècles. Les vieilles tours subsistaient encore en 1726 ; elles furent démolies pour faire place aux nouvelles et au portail qu'on voit aujourd'hui. Le plan de l'église est d'un ensemble harmonieux ; quant au style des ornements d'architecture, il est riche, fleuri et élégant. On admire les portails latéraux, l'audace irrégulière et gigantesque des voûtes, et l'aspect mélancolique de l'intérieur. Le chevet est orné d'une chapelle de la Vierge, dont les lambris, le retable et le pavé sont de marbre blanc et noir.

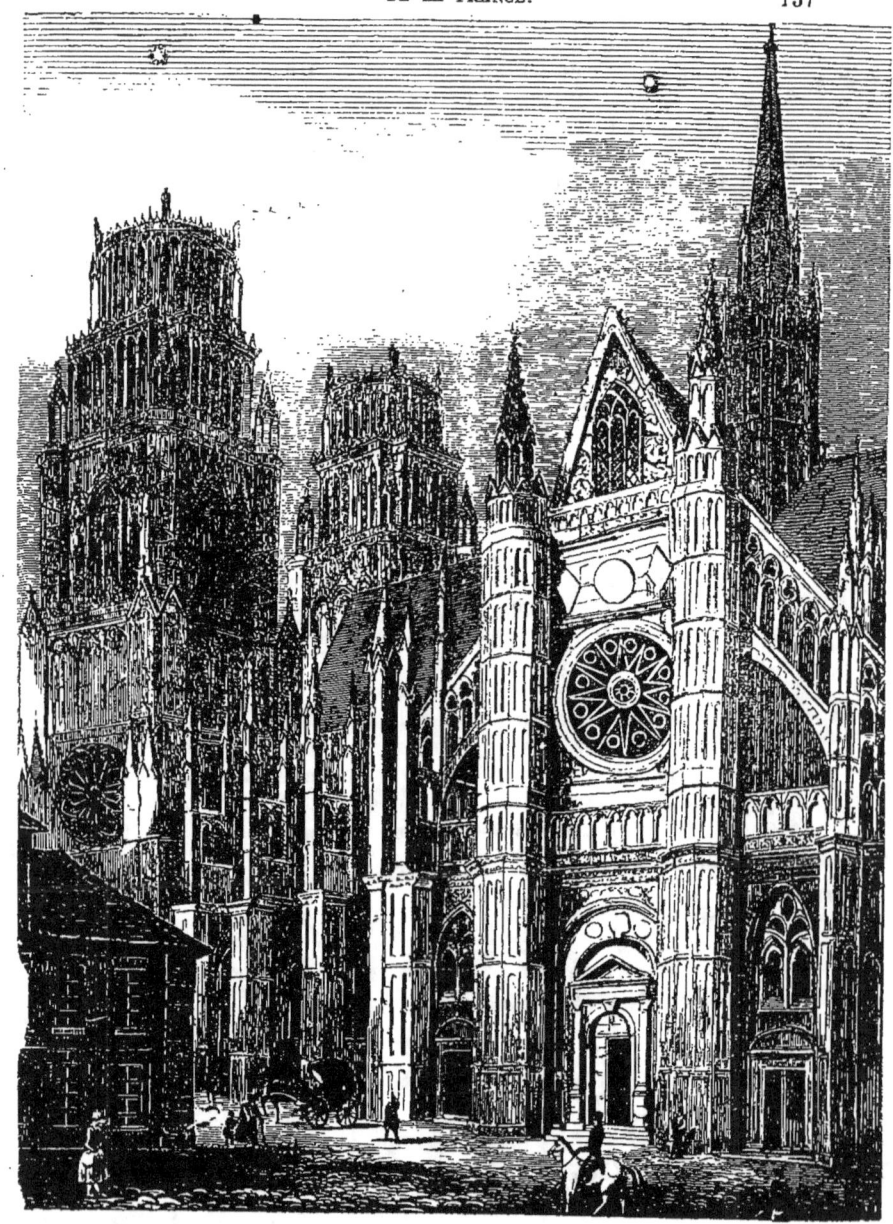

Cathédrale d'Orléans.

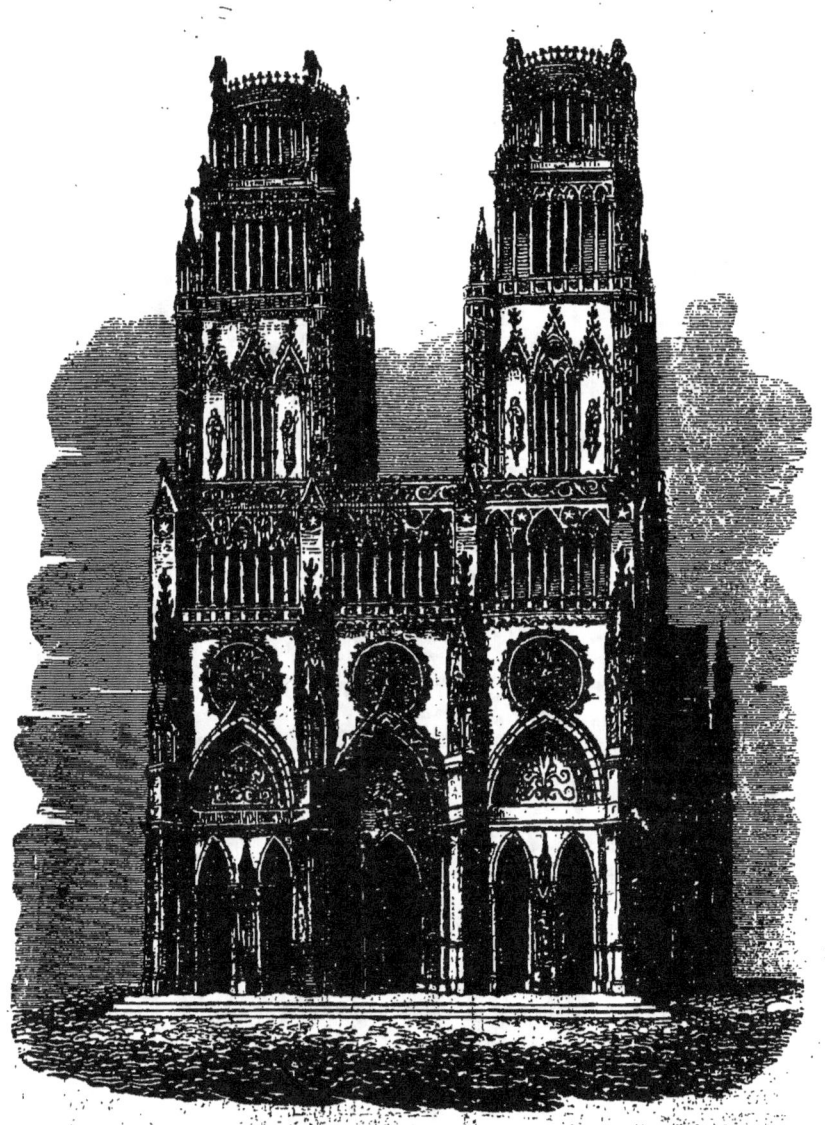

Cathédrale d'Orléans.

Abbaye de Saint-Germain-les-Prés.

L'ABBAYE DE SAINT-GERMAIN-DES-PRES.

L'église de Saint-Vincent et de Sainte-Croix était une des plus anciennes de Paris.

La main des déprédateurs, malgré quelques essais de réparation tentés sous Charles le Chauve (873), était encore empreinte de toutes parts sur ses murailles ruinées, lorsque Robert s'efforça, vers le commencement du onzième siècle, de la rétablir dans sa splendeur primitive. Mais l'entreprise du pieux roi ne fut achevée que plus d'un siècle et demi après sa mort. Le pape Alexandre III, chassé de l'Italie par l'empereur Frédéric Barberousse, et réfugié en France sous la protection de Louis VII, fit la dédicace (1163) de cette nouvelle église de Saint-Germain des Prés ; déjà depuis longtemps cette dénomination avait été substituée à celle de Saint-Vincent et de Sainte-Croix. Usé par le temps, l'édifice subit encore d'assez importantes modifications au milieu du dix-septième siècle, et tout récemment sous la Restauration. La forme caractéristique de chaque âge se retrouve dans chacune des parties de ce monument, et cette juxtaposition de tous les styles n'est pas sans intérêt.

Le plus curieux de ces fragments est la tour centrale, sous laquelle s'ouvre le portail. Seul vestige survivant des constructions primitives, elle représente, à l'exception de son toit moderne, l'architecture du sixième siècle, et sa triste et sombre nudité n'éveille plus guère aujourd'hui que des pensées de forteresse ou de prison. Cependant, à l'époque de la révolution française, un beau travail de sculpture ornait encore les faces intérieures du portail. On y remarquait huit figures de rois et de reines de la première race, qui, considérées par les érudits comme contemporaines de la tour elle-même, étaient de rares modèles du talent des statuaires gaulois. Quelques restes de bas-reliefs représentant la Cène ont seuls échappé.

L'église de Saint-Germain des Prés, grâce à l'importance de l'abbaye dont elle dépendait, était plus riche qu'aucun autre temple de la capitale en monuments funèbres. Des rois et des reines de la première race y avaient reçu la sépulture. Les plus précieuses de ces tombes pour leur travail et pour leur date étaient celles du roi Childebert et de la reine Frédégonde. Figuré en bas-relief sur la pierre tumulaire, Childebert tenait d'une main le modèle de la basilique qu'il avait fondée, et de l'autre le sceptre royal. Frédégonde, si fameuse par ses crimes

et morte en 597, était également représentée couchée sur la pierre de son tombeau; mais un autre procédé avait été employé pour dessiner les lignes de son corps. « C'était, suivant la description qu'en a donnée un vieil historien, un ouvrage composé de toutes sortes de petites pierres de marbre, de jaspe, et autres semblables, rapportées et jointes ensemble par de petits filets de cuivre doré, coulés entre deux pour marquer la différence des ornements. Frédégonde, dit-il, est représentée au milieu avec une couronne de fleurs de lis en tête et un sceptre à la main, au haut duquel est un lis champêtre. Elle paraît vêtue d'habits royaux avec une ceinture. On ne voit aucun trait à son visage ni à ses mains, dont le contour seul est tracé, et dont l'intérieur est rempli par une pierre plate et unie. » Enlevées de l'église pendant la révolution française, et déposées au Muséum des monuments français, ces pierres funéraires ont été transférées, sous la Restauration, dans les caveaux de Saint-Denis. Indépendamment de ces dépouilles royales, les restes d'un grand nombre de personnages recommandables par leur naissance, leurs dignités, leur vie pieuse, leur mérite ou leurs libéralités envers l'Église, avaient été inhumés sous les voûtes de Saint-Vincent et de Sainte-Croix. Saint Germain, le cœur de Jean Casimir, roi de Pologne, des membres de la famille des Douglas d'Écosse, plusieurs cardinaux, Mabillon, Descartes, Boileau, etc., y reposaient. Tous ces morts illustres n'ont pas été réintégrés à la Restauration; Boileau, Descartes, Mabillon ont cependant retrouvé leur place.

L'église Saint-Germain des Prés possédait d'innombrables reliques et une foule d'objets sur lesquels se portait la vénération populaire. Au fond du sanctuaire s'ouvrait un puits dont les eaux étaient réputées efficaces contre toutes les maladies. Le peuple adorait encore une vieille statue païenne placée près de l'église. Le clergé lui-même combattit ces croyances aveugles, en faisant combler le puits et abattre la statue.

Eglise paroissiale du faubourg Saint-Germain avant que Saint-Sulpice l'eût dépossédée de ce titre, l'église Saint-Germain des Prés était en même temps la chapelle particulière de l'abbaye du même nom, une des plus puissantes, des plus riches, des plus célèbres de toute la France.

L'ABBAYE DE SAINT-RICQUIER.

Deux moines, envoyés pour prêcher le christianisme en Irlande, vers la fin du sixième siècle, prirent leur route, au retour, par le comté de Ponthieu. La populace de la ville de Centule (aujourd'hui bourg de Saint-Ricquier), à quelques lieues d'Abbeville, les accablait d'outrages. Seul, un obscur et pauvre artisan, du nom de Ricquier, les prit sous sa protection et leur donna l'hospitalité. Les missionnaires, reconnaissants, lui racontèrent les merveilles de l'Evangile, et le jeune Riquier, dont l'âme était tendre et l'intelligence ardente, accueillit avec transport une religion qui parlait aussi vivement à son cœur et à son esprit. A peine converti, il s'efforça de convertir, et l'éloquence de sa parole, l'autorité de sa vie exemplaire, avaient déjà conquis au christianisme un grand nombre de ses concitoyens, lorsque, entraîné par son zèle vers les missions périlleuses, il passa la Manche pour aller porter la lumière en Angleterre. Son influence s'était accrue à Centule, et, à son retour, il compta bientôt presque tous les habitants parmi ses disciples. Il fonda alors un asile pour ceux qu'une foi plus vive appelait, loin du monde, à partager les rigueurs de la vie monastique. Telle fut l'origine de l'abbaye de Saint-Ricquier, une des plus puissantes et des plus célèbres de l'ancienne France. La ville avait pris, suivant la tradition, son premier nom de *Centule*, des cent tours qui dominaient ses murailles; elle l'abandonna pour celui de *Saint-Ricquier*, lorsque l'abbaye fut devenue sa plus grande illustration.

La réputation de Ricquier s'était bientôt répandue au loin, au grand profit de son abbaye, qui recueillait en donations le prix de la renommée de son fondateur. Le roi Dagobert lui-même, saisi parfois d'accès religieux au milieu de ses habitudes de luxe et de débauche, avait voulu le voir et avait pris rang, avec une magnificence toute royale, parmi les bienfaiteurs du monastère. La prospérité du couvent s'accrut si rapidement, qu'après quelques années, Ricquier, fuyant la mollesse que l'abondance commençait déjà à y introduire, s'était retiré, pour pratiquer ses austérités, dans la forêt voisine de Crécy, au lieu appelé depuis *Forêt-Montiers*, par corruption de *Forêt-Monstier* ou monastère de la forêt. Ce fut là qu'il mourut, en 646; mais les moines de Centule vinrent chercher son corps, qu'ils inhumèrent dans leur église. Cette relique allait être en quelque sorte le *palladium* de leur abbaye, et une des causes les plus actives de sa richesse future. Ricquier, béatifié, obtint en effet,

Abbaye de Saint-Ricquier.

après sa mort, une considération encore plus grande que celle qui lui avait été acquise pendant sa vie, et pas un autre saint ne fut placé aussi haut dans la vénération populaire de ces contrées. Chaque semaine, plus de dix mille livres en argent, sans compter d'autres offrandes de toute nature, étaient déposées sur son tombeau, auquel on attribuait des vertus miraculeuses. Souvent les moines de Saint-Ricquier, lorsque quelque désastre

avait frappé l'abbaye, allaient promener processionnellement la dépouille mortelle de leur patron à travers les villes et les villages du voisinage, et de toutes parts les fidèles répondaient abondamment à cet appel fait à leur piété.

La splendeur de l'abbaye de Saint-Ricquier, en rendant le titre d'abbé une dignité aussi honorable que lucrative, l'avait fait briguer non-seulement par des nobles de première classe, mais même par des princes du sang royal, et ces illustres patronages avaient accru son éclat et sa prospérité. Les prérogatives spirituelles des moines de Saint-Ricquier n'étaient pas moins étendues que leur pouvoir temporel : sept paroisses voisines relevaient de leur église; et quelques uns de leurs abbés, par autorisation des papes, purent porter la mitre, la crosse et l'anneau dans ces processions fastueuses où, de plusieurs lieues à la ronde, hommes et femmes, clercs et laïcs, nobles et vilains, venaient se ranger sept par sept à la suite du clergé de Centule. Pour compléter enfin cet exposé sommaire des brillantes destinées de l'abbaye de Saint-Ricquier au neuvième siècle, nous ajouterons : ses moines étaient alors des plus érudits, et sa bibliothèque des plus riches de la France; elle possédait deux cent cinquante-six volumes sur des matières sacrées et profanes.

Depuis cette ère de gloire, qui voudrait continuer l'histoire de l'antique abbaye aurait, de siècle en siècle, quelque trait à retrancher du tableau que nous venons de tracer. Toutes les calamités matérielles que les invasions des barbares, que les guerres étrangères, que les dissensions intestines multiplièrent sur le sol français, furent ressenties par elle ; toutes les révolutions sociales, toutes les agitations intellectuelles, qui changèrent les mœurs et les croyances des peuples, lui furent également funestes, et, par ces causes physiques, sous ces influences morales, elle perdit successivement tous les rayons de son auréole.

Aujourd'hui quelques vestiges rappellent vaguement les murailles et les cent tours de la belliqueuse Centule : à peine des deux mille cinq cents maisons en pourrait-on compter deux cents, pour lesquelles seraient peut-être trop lourdes les vieilles redevances de poulets et d'œufs. Le monastère, enlevé nouvellement aux jésuites, qui l'avaient, jusqu'à un certain point, rendu à sa primitive destination en y établissant une succursale de Saint-Acheul, n'est plus qu'une ruine, et, comme pour rendre ces vicissitudes plus frappantes, à deux lieues de là s'élève la belle et florissante cité d'Abbeville, que l'abbaye de Saint-Ricquier inscrivait encore, à la fin du dixième siècle, parmi ses moindres métairies.

L'ABBAYE DE LA CHAISE-DIEU.

Le fondateur de la célèbre abbaye de la Chaise-Dieu, en Auvergne, saint Robert de Brioude, vivait au milieu du onzième siècle, tandis que la plupart des autres solitaires appartiennent aux premiers âges de la religion chrétienne. Le chœur, plus grand que celui même de la cathédrale de Reims, réputé cependant le plus vaste de toutes les basiliques de France. était orné de cent cinquante stalles de bois, ciselées avec un art infini et une richesse admirable ; sur ses murs d'enceinte étaient représentées, dans une série de tableaux, les figures et les évolutions de la *danse macabre* ou *danse des morts*, sombre et terrible fiction qui agissait si fortement sur les imaginations aux quatorzième et quinzième siècles, que les lugubres personnages, peints, sculptés ou gravés, en étaient partout reproduits : sur le livre de prières de la châtelaine et sur la garde de l'épée du châtelain, la Mort apparaissait, dansant un pas de deux avec le nouveau venu dans son empire, comme pour le recevoir et l'initier, tandis qu'autour d'eux s'agitait l'immense ronde des vieux trépassés.

La Chaise-Dieu avait atteint le terme de ses grandeurs quand la statue de Clément VI, faite de marbre blanc, vint prendre place dans le chœur, sur un mausolée de marbre noir ; elle était depuis longtemps en décadence, lorsque les derniers coups lui furent portés par l'impitoyable baron des Adrets, pendant les guerres religieuses du quinzième siècle. Retirés dans une tour massive que Clément VI avait fait construire, les moines purent conserver leur vie ; mais ils eurent la douleur de voir l'abbaye et la ville de la Chaise-Dieu ravagées par le feu et par le fer. Le couvent ne se releva guère de ses ruines ; cependant il formait encore un bénéfice d'une importance telle que les fils des plus nobles familles se le disputaient ; on trouve des La Rochefoucauld, des d'Armagnac, des Rohan sur la liste des abbés de la Chaise-Dieu. L'église de la Chaise-Dieu, dit un voyageur, indigente, oubliée, noble seulement de sa grandeur, cachée au milieu des forêts, couronnée par les nuages, vêtue de la mousse et des lichens des ruines, chevronnée des mutilations de trois siècles, avec son pavé brisé et sa voûte ouverte au jour, saisit l'âme d'un plus profond respect que tous les trésors entassés dans Saint-Pierre de Rome.

La Chaise-Dieu est située dans le département de la Haute-Loire, à cinq lieues environ à l'est de Brioude.

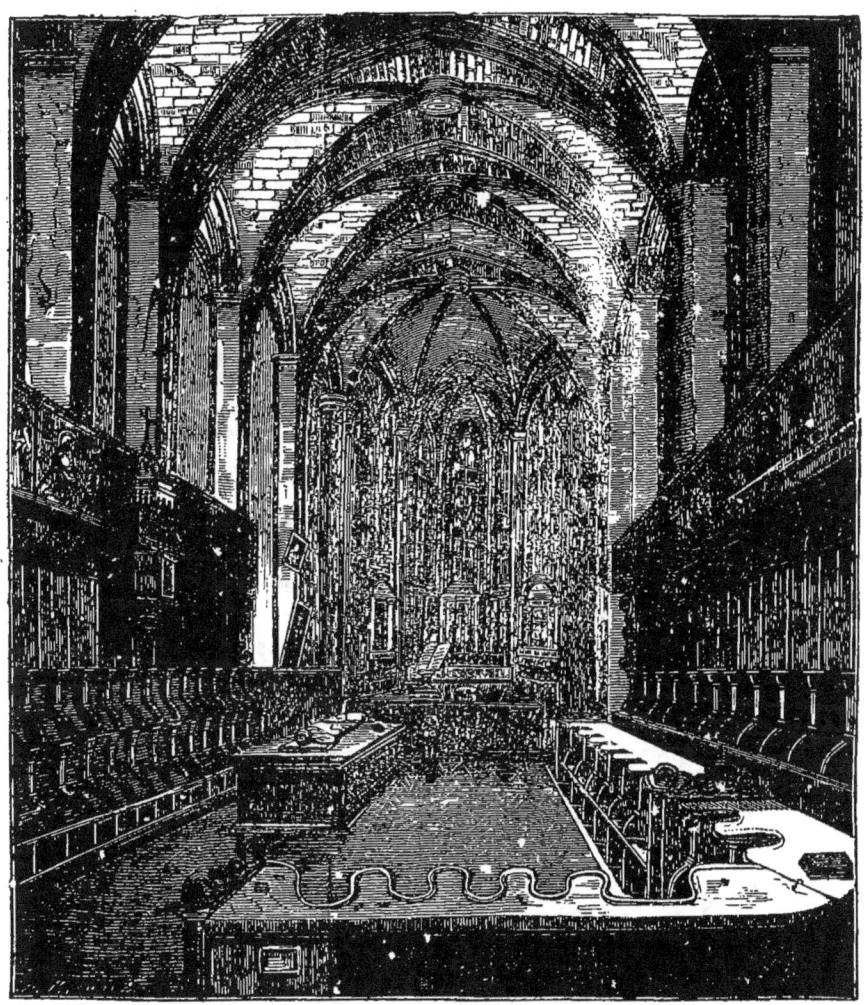

Abbaye de la Chaise-Dieu.

LE CHATEAU D'ERMENONVILLE.

La terre d'Ermenonville, à neuf heures de Paris, dans le voisinage de Senlis, fut, au commencement du treizième siècle, ensanglantée par le fanatisme; la guerre civile y laissa des traces horribles, à cette époque désastreuse où en France le frère s'armait contre son frère; mais, enfin, Henri IV triompha de ses ennemis, et le roi vint dans cette solitude chercher le repos et le bonheur près de sa chère Gabrielle. Le brave Dominique Devic reçut, en 1603, le domaine d'Ermenonville des mains mêmes de Henri pour récompense de ses services; et, par une suite d'héritages collatéraux, ce domaine passa en 1701 à *René-Louis de Girardin*.

L'on peut dire qu'Ermenonville fut créée par ce seigneur. Avant lui, cette terre n'était qu'un marais impraticable; elle devint, sous les yeux de son ingénieux et habile propriétaire, le plus beau jardin paysagiste de France. Les souvenirs de la Suisse et de l'Italie, longtemps visitées par le seigneur d'Ermenonville, le dirigèrent dans les embellissements qu'il fit à sa terre chérie. M. de Girardin l'appelait son Éden, et s'y trouvait le plus heureux des hommes. Il y conserva tout ce qui peut intéresser : la

tour de Gabrielle, son bas-relief et l'armure de Devic sont en ruine, mais ils ne sont pas abattus, et l'on peut encore, sous cette armure, lire avec un peu de peine des vers qui font allusion à la jambe qu'avait perdue le brave Devic à la bataille d'Ivry.

Près de cette tour gothique, on arrive au lac qui mène au bocage, réduit délicieux et fleuri; la nature est là plus calme, plus parfumée qu'ailleurs; les oiseaux y gazouillent doucement, les eaux y murmurent sans bruit. On ne se croit pas sur la terre, cet asile semble près du ciel; et pour ne pas détruire l'illusion, on lit sur un petit monument : *Ici repose l'amour.*

Dans le parc, le plus beau point de vue se fait admirer : l'île des Peupliers se découvre de la manière la plus pittoresque. La vue de cette île et du monument qu'elle possède rappelle les malheurs de celui qui y trouva son dernier asile, après un séjour de quelques mois seulement chez son bienfaiteur. Le grand philosophe, l'homme de la nature et du génie, l'auteur d'*Émile*, enfin, reposa sous l'ombrage des beaux peupliers d'Ermenonville, jusqu'au moment où l'Assemblée nationale ordonna la translation des restes de J.-J. Rousseau au Panthéon. Le monument, de style antique, est orné de pensées chéries de Rousseau ; une femme est assise près d'un palmier, soutenant dans ses bras son enfant qu'elle allaite, et, le livre d'*Émile* dans sa main, elle semble méditer sur ses devoirs; un autre groupe représente des femmes encore, déposant des fleurs sur l'autel de la Nature ; la devise que Rousseau s'était choisie est inscrite sur le fronton du monument :

Dévouer sa vie à la vérité.

M. de Girardin y fit ajouter ces mots :

> Ici repose l'homme de la nature et de la vérité.

On admire dans le parc le temple de la Philosophie, soutenu par six colonnes, sur lesquelles sont inscrits les noms de Newton, Descartes, Voltaire, W. Penn, Montesquieu, J.-J. Rousseau. Sous les noms de ces grands hommes sont les mots suivants : « Lumière. — Nul vide dans la nature. — La raillerie. — L'humanité. — La justice. — La nature » Puis, sur une septième colonne inachevée, ces mots : « Qui l'achèvera?... » Dans la forêt, on trouve encore des débris de cabanes, de grottes, des temples. Ermenonville a aussi son désert à pic et sauvage : il existe encore une chaumière très-anciennement construite. M. de Girardin l'a dédiée à Rousseau, qui se plaisait dans ce lieu sauvage.

Le village d'Ermenonville, baigné par la petite rivière de la Nonette, est peuplé de six cents habitants à peu près. Ce village est assez triste.

Le château coupe la vallée en deux parties; l'ancien manoir lui sert de fondation. Trois tours s'élèvent à trois extrémités, une quatrième est renversée; les fossés du château sont remplis d'eau, et lui donnent un aspect noble que n'ont pas les habitations privées de cette décoration féodale. Peu d'étrangers ont quitté la France sans avoir visité Ermenonville ; et la terre qui a vu mourir J.-J. Rousseau est peut-être celle qui laisse le plus d'émotions. En 1777, l'empereur Joseph II y vint; Gustave III lui rendit aussi visite en 1783; et la reine de France y fut reçue par M. de Girardin. Enfin, en 1815, lors de l'invasion de notre patrie, à cette époque désastreuse où les étrangers s'érigeaient en maîtres dans nos campagnes, on vit un des chefs de l'armée russe, qui avait établi son camp au *Plessis-Belleville*, donner l'ordre de respecter Ermenonville et décharger le village de toute corvée militaire, par respect pour la mémoire du philosophe qui l'avait habité, tant le génie inspire de vénération à tous les peuples ! On ne veut pas rougir de soi-même sous le toit qui a couvert un grand homme; on veut par quelque chose se rapprocher de lui; on veut pouvoir s'appliquer ces vers de *Régulus* :

> Un grand homme appartient à l'univers entier.

CHATEAUX ÉTRANGERS

CHATEAUX DES BORDS DU RHIN.

Parmi les sites pittoresques et sauvages que présentent les rives du Rhin, surtout depuis Mayence jusqu'à Cologne, l'œil du voyageur découvre à de fréquents intervalles, entre deux gorges étroites formées par l'écartement de hautes montagnes, plusieurs châteaux à demi ruinés, retraites de brigands fameux qui furent jadis l'effroi de la contrée; vous diriez des nids d'aigles suspendus entre deux gouffres. Il n'est pas surprenant que la poésie chevaleresque des siècles de superstition ait trouvé dans ces brillants et sublimes tableaux d'amples matériaux pour les légendes et les contes romanesques. Le nom seul de certains lieux célèbres annonce d'une manière expressive quelques traditions. Tels sont le *Treunfels* (roches de la Fidélité), *Drachenfels* (roches du Dragon), *Wolkenburg* (château des Nuages), *Loewenberg* (roche des Lions), *Ehrenbreistein* (pierre d'Honneur); *Ehrenbrestein*, fière de son imposante forteresse, de son griffon, de ce fameux canon qui peut porter jusqu'à Andernach; *Johannisberg*, fameux par ses vins, et enfin l'antique *Mayence* avec ses pompeux édifices.

Sur la gauche de la gravure ci-contre, au sommet d'une montagne, sont les ruines du *Rolandseck*, où *le coin de Roland*. Au milieu du fleuve est une île couverte d'arbres, où se trouve le couvent de *Nonnenwerther*; et plus bas, sur la rivière, à droite en descendant de Mayence à Cologne, est le roc appelé *Drachenfels*, couronné d'un vieux mur, qui faisait autrefois partie d'un ancien château. Voici une des légendes du Rhin qu'on ne lira peut-être pas sans intérêt.

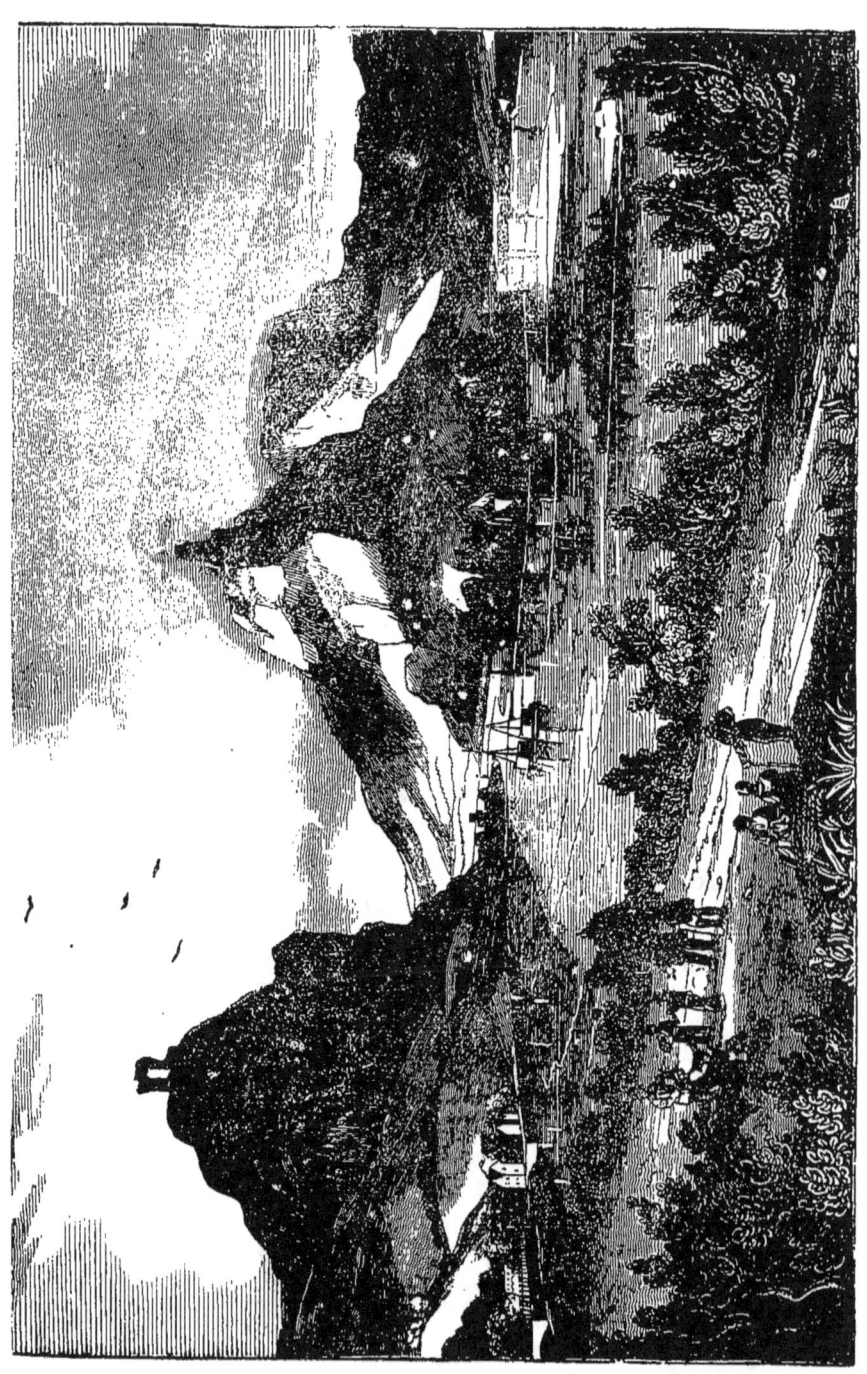

Roland ou Orlando, l'héroïque neveu de Charlemagne, était éperdument épris de la belle Hildegonde ; il venait de lui engager sa foi, lorsqu'il fut appelé aux combats. Bientôt la jeune fille apprit que son chevalier avait péri au milieu d'une bataille meurtrière. Cette nouvelle anéantit toutes ses espérances de bonheur. Elle renonça au monde et prit le voile. A peine le sacrifice fatal était-il consommé, que le son de la trompette annonça le retour de Roland, qui n'avait reçu qu'une légère blessure dans le combat ; mais il était trop tard. Hildegonde vécut religieuse dans le couvent de Nonnenwerther, et notre héros, afin de se rapprocher de la triste résidence de sa bien-aimée, bâtit un ermitage, dans le lieu qu'on appelle encore aujourd'hui *Rolandseck*. Après la mort de Hildegonde, qui arriva bientôt après, Roland hasarda de nouveau sa vie dans les combats, et périt dans la bataille de Roncevaux.

Drachenfels est la plus haute des *Siebengeburge*, ou sept montagnes. Ce château appartenait autrefois aux comtes de Drachenfels, dont la famille s'éteignit en 1580.

Quelque belles et pittoresques que soient les ruines de ces châteaux qui ornent les bords du Rhin, on ne peut oublier en les voyant qu'ils furent autrefois les repaires de la violence et de la tyrannie. Le pouvoir des seigneurs qui les possédaient devint si oppressif, que soixante villes sur le Rhin se liguèrent contre eux et attaquèrent leurs forteresses. Plusieurs châteaux furent détruits par les flammes, et aujourd'hui ces ruines et ces décombres sont tellement confondus avec les fragments de rochers, que souvent on ne peut distinguer les uns des autres. Nonnenwerther est une île d'environ cent acres de superficie ; elle contient encore un immense édifice, sur l'emplacement duquel s'élevait autrefois l'ancien couvent de Frauenworth, fondé en 1122. En 1775 ce couvent fut brûlé et rebâti sur un plan plus vaste. Napoléon, devenu maître du pays, voulut fermer ces établissements, et défendit qu'on y accueillît des novices. En 1815, cette île devint une des possessions du royaume de Prusse, auquel elle appartient encore aujourd'hui. A la mort des religieuses dont Napoléon avait limité le nombre, la maison fut vendue et devint un hôtel. Cette île et ses environs offrent beaucoup d'intérêt aux géologues, car elle renferme une grande quantité de colonnes de basalte. Une partie de ces curieuses colonnes est cachée dans l'eau en face du village d'Unkel, et rend dans ce lieu la navigation du Rhin extrêmement dangereuse.

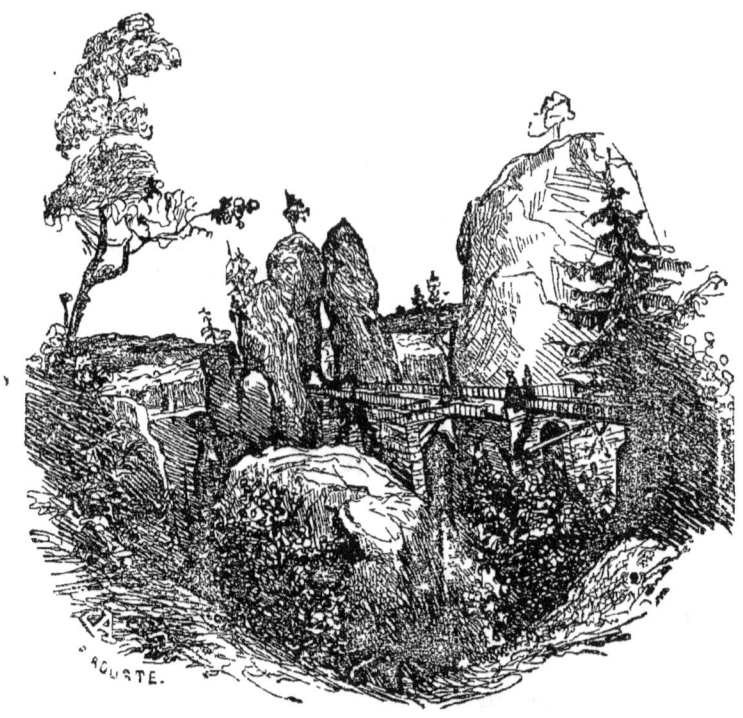

BADE.

A deux lieues du Rhin, au milieu d'une de ces belles vallées qui s'étendent de la forêt Noire jusqu'à ce fleuve, s'élève la ville de Bade, place forte autrefois, mais dont les vieux murs tombent en ruine, et dont les fossés sont à moitié comblés. Cette ville, résidence du grand-duc, et qui offre, avec ses châteaux et ses tours, un aspect des plus pittoresques, ne compte pas plus de trois mille habitants; ses maisons, au nombre de quatre cents environ, sont en général petites, mal bâties et plus mal entretenues; presque toutes sont en quelque sorte enterrées dans le sol, fort escarpé sur certains points, et il en est un assez grand nombre où l'on peut presque de plain-pied passer du grenier au jardin.

Les promenades les plus fréquentées sont la vallée de Mourg, le Houb, le Vieux-Château, les ruines d'Eberstein, les Rochers; on y fait des déjeuners, des dîners sur le gazon, dont le sans-façon n'exclut ni le confortable, ni le ton de bonne compagnie.

LE CHATEAU DE JOHANNISBERG.

Au sommet du Johannisberg, dans le duché de Nassau, s'élève une charmante habitation, des fenêtres de laquelle la vue embrasse le plus admirable paysage qu'il soit possible d'imaginer : c'est un château qui appartient au prince de Metternich. Tous les voyageurs qui veulent le visiter y sont parfaitement accueillis, et le nombre en est grand; car on chercherait vainement ailleurs un panorama plus merveilleux que celui qui, de ce point, se déroule aux regards. L'histoire de ce château a été faite par un vieux serviteur du prince, qui en est le gardien, et c'est toujours avec un nouveau plaisir et une grande satisfaction d'amour-propre que ce brave homme la raconte aux visiteurs. Cet amour-propre d'auteur est, à la vérité, bien justifié par l'œuvre ; il serait impossible de faire l'histoire du château de Johannisberg d'une manière à la fois plus simple, plus concise et plus exacte ; aussi nous garderons-nous bien d'y rien changer. La voici telle qu'elle a été recueillie par un voyageur doué d'une excellente mémoire.

« Dans l'origine, ce château n'était autre chose qu'un couvent de moines comme il y en avait tant alors dans ce pays ; sur un espace de cinq lieues carrées, il n'y en avait pas moins de douze, vrais paradis où les pères vivaient joyeusement ; car il y avait tel de ces couvents qui possédait plus d'or qu'il n'en faut pour entretenir une cour. Celui-ci fut construit vers la fin du onzième siècle, par Richard, archevêque de Mayence, qui pensait faire oublier ainsi les persécutions et les outrages dont il avait accablé les juifs. Il mit ce couvent sous l'invocation de saint Jacques, parce que c'était le jour de la Saint-Jacques que ces persécutions avaient eu lieu. De là le nom de Johannisberg donné à la montagne qui, auparavant, s'appelait Bichofsberg (montagne de l'Evêque). En 1138, le couvent, richement doté par les derniers rejetons de la famille de Rheimgrafen, qui en avaient été moines, fut élevé au rang d'abbaye, et ses richesses allèrent toujours en augmentant. Mais vint la Réforme, qui devait porter un rude coup à la domination ecclésiastique. A l'exemple du reste de l'Allemagne, les habitants des bords du Rhin et du Rhingau se levèrent, et le poignard à la main invoquèrent la liberté. Les moines du Johannisberg eurent beaucoup à souffrir. On les

Château de Johannisberg.

contraignit à payer des impôts, et, pour qu'après leur mort leurs biens revinssent au pays, il leur fut défendu de recevoir des novices. Cependant le temps arriva où le peuple, affaibli par ses propres excès, désorganisé par les querelles incessantes de ses chefs, ne put affronter davantage les puissances ecclésiastiques et les puissances profanes réunies contre lui ; il perdit un à un tous ses droits ; il se vit forcé de courber de nouveau la tête sous le joug. Quoi qu'il en soit, le couvent de Johannisberg ne recouvra jamais son ancienne splendeur. Beaucoup de moines avaient pris la fuite ; une bonne partie des richesses avait disparu. L'archevêque de Mayence résigna donc son abbaye, et fut administrer ses biens. Plus tard, en 1620, il la loua trente mille florins au reichspfennigmeister Bleymann, qui était le Rothschild d'alors. Les héritiers de celui-ci, esprits peu spéculatifs, rompirent le bail en 1710, et le Johannisberg passa en propriété à l'archevêché de Fulda. Ce fut ainsi que, pendant très-longtemps, les chanoines de Fulda jouirent seuls de l'heureux privilége de voir sur leur table le vin généreux de Johannisberg.

« Enfin éclata la révolution française, et les idées de liberté ne tardèrent pas à se réveiller sur les bords du Rhin. Malgré la sanction que leur avaient donnée les siècles, les vieux droits furent anéantis ; tout prit une face nouvelle.

« Ce fut à cette époque de sécularisation et de dédommagements que Fulda tomba dans le domaine de la famille d'Orange, qui occupe actuellement le trône de Hollande, et avec Fulda, le Johannisberg. Napoléon passa le Rhin, et, le Johannisberg changea de maître : le conquérant le donna au maréchal Kellermann. Puis enfin, l'empereur d'Autriche fit présent de ce beau domaine au prince de Metternich. »

C'est avec la même complaisance que le gardien lettré du Johannisberg conduit les visiteurs dans les appartements du château ; on veut tout voir, et l'on pénètre sans difficulté jusque dans le cabinet du prince. Il n'y a d'ailleurs rien de bien remarquable à l'intérieur de ce château ; mais lorsque l'on arrive sur le principal balcon, on est transporté d'admiration : devant le visiteur, ainsi placé, se déroule tout le duché de Nassau ; ce sont d'innombrables villes et villages réunis par de longs rubans de vignes, et au milieu desquels le Rhin serpente large et majestueux ; puis Mayence et ses jardins ; puis les plaines immenses du Palatinat, que borne à l'horizon le Donnersberg, dont le sommet se perd dans les nues. Enfin, à ses pieds, le spectateur a le vignoble du Johannisberg, dont le vin est renommé dans l'univers entier, mais dont il n'est donné qu'à un bien petit nombre d'élus de ressentir la généreuse influence.

LE CHATEAU DE HAUT-LANDSBERG.

Vues dans toutes leurs proportions colossales du fond de la vallée, les murailles puissantes de cette construction gothique lui impriment encore, malgré son état de complète dévastation, un caractère frappant de force et de majesté; examinées des autres points de vue, elles perdent de leur grandiose, mais elles prennent l'aspect le plus pittoresque en mêlant leurs lignes, que la dégradation a rompues et rendues irrégulières, avec les cimes des arbres et les masses de rochers que la nature a disposées et taillées en fortifications; l'œil se laisse aller volontiers à confondre l'œuvre des hommes avec les créations de la nature. Lorsqu'on monte vers le château à travers la forêt, on rencontre d'abord d'énormes blocs de maçonnerie qui formaient jadis les ouvrages avancés de la place, et on arrive, après les avoir franchis, devant la façade principale. C'est par là qu'on pénétrait jadis dans la forteresse; mais la destruction du pont-levis, en changeant en quelque sorte la porte en fenêtre, l'a

rendue depuis longtemps inaccessible, et a obligé de pratiquer ailleurs une autre entrée : on a percé un pan de muraille. Le Haut-Landsberg est tellement dévasté, qu'il ne reste plus aujourd'hui aucun vestige de ses distributions intérieures.

L'herbe et les bruyères ont envahi l'emplacement des salles, des appartements et des cours que renfermait une triple enceinte. Çà et là s'élèvent des montagnes de décombres, dont les plantes grimpantes commencent à prendre possession; et, comme pour faire ressortir encore par un contraste tous les détails de cette scène de désolation, du milieu de ces ruines jaillissent, toujours limpides et abondantes, les eaux d'une fontaine qui a désaltéré des générations d'hommes d'armes et de chevaliers, et qui avait été, peut-être, une des considérations déterminantes dans le choix de ce terrain pour y asseoir un château. Les murailles extérieures, les murailles d'enceinte, se sont seules soutenues debout; et, à voir leur solidité, on ne s'étonne pas qu'elles aient résisté au temps et aux hommes. Elles sont les seuls indices de la magnificence et de la grandeur de la noble forteresse; mais elles suffisent par leur immense développement, par leur hauteur effrayante, par leur épaisseur extraordinaire (épaisseur telle qu'elle renferme des salles d'armes et des galeries), et par les tours formidables qu'elles portent encore à leur sommet, pour en donner la plus haute idée. Le Landsberg était, en effet, un des châteaux féodaux les plus considérables de la contrée, et ses fastes militaires sont pleins d'intérêt.

Fondé, selon l'opinion la plus générale vers la fin du douzième siècle, sous le règne de l'empereur Frédéric Barberousse, il servait de résidence aux prévôts de la ville de Colmar. Conquis par la maison d'Autriche sur les habitants de Colmar, enlevé aux princes d'Autriche par des barons révoltés, changeant souvent de maître à l'amiable ou par le sort des combats, le Haut-Landsberg ne cessa pendant plusieurs siècles d'entendre le cri de guerre et le bruit des armes, soit que les seigneurs se le disputassent, soit aussi que des paysans insurgés y vinssent assiéger des maîtres trop tyranniques. Le plus célèbre de ses possesseurs fut Schwendi, qui gagna contre les protestants, contre les Turcs, contre les Hongrois, et aussi contre les Français, aux batailles de Saint-Quentin et de Gravelines (1557 et 1558), la réputation d'un des plus habiles hommes de guerre de son siècle. Il était encore entre les mains des descendants de ce grand capitaine, lorsque les Suédois y entrèrent, en 1633, quatre mois après qu'ils eurent pris possession de Colmar. Enfin Turenne, s'en étant emparé sous Louis XIV, lui fit subir le sort commun de la plupart des forteresses d'Alsace : il la démantela complétement.

LE CHATEAU DE HEIDELBERG.

Au pied d'une montagne et sur les bords du Necker s'élevait, vers le milieu du treizième siècle, un bourg assez peu important, mais que sa position géographique et topographique ne pouvait manquer d'en faire bientôt une ville de premier ordre. En effet, ce bourg, qui au quatorzième siècle, avait acquis un accroissement considérable, prit rang parmi les villes de l'Allemagne, et devint bientôt la capitale du Bas-Palatinat.

L'université de Heidelberg est à la fois une des plus anciennes, des plus renommées et des moins nombreuses de l'Allemagne. Sa bibliothèque, qui contient une des plus riches collections de manuscrits qui soient au monde, a subi de grandes vicissitudes. Transportée à Rome, au Vatican, par l'électeur de Bavière, Maximilien-Robert, elle vint, sous le règne de Napoléon, augmenter les trésors de la Bibliothèque impériale de Paris; mais, après le désastre de Waterloo, cette collection fut rendue à Heidelberg, où elle continue à faire l'admiration des savants.

Du château de Heidelberg, un des monuments les plus remarquables du moyen âge, qui servit pendant longtemps de résidence aux électeurs de Bade, il ne reste aujourd'hui que des ruines, mais des ruines imposantes, propres à donner une idée de la grandeur et de la majesté de ce palais, bâti au quatorzième siècle par l'électeur Otto-Henri, et auquel l'électeur Frédéric IV ajouta d'immenses et admirables constructions. Élevé sur un rocher, et suspendu en quelque sorte sur la ville de Heidelberg, ce château communiquait avec la cité au moyen de vastes souterrains assez bien conservés pour être, de nos jours, parcourus sans danger.

L'histoire de ce château offre de singulières péripéties : ainsi, en 1557, alors qu'on avait fait des anciennes constructions un magasin à poudre, et que le *palais nouveau* était occupé par l'électeur Louis V, la foudre tombe sur la principale tour, la renverse, met le feu aux poudres ; une horrible explosion se fait entendre; le vieux château est renversé, broyé ; des masses de pierres, des poutres sont lancées sur la ville, et particulièrement sur le château neuf, dont une partie fut également détruite. L'électeur, qui était dans son cabinet lorsque l'orage commença, venait d'en sortir au moment où l'explosion se fit entendre; cette circon-

stance providentielle le sauva ; il avait à peine quitté cette partie du château, qu'elle s'écroula, écrasant dans sa chute toutes les personnes qui s'y trouvaient. Il ne restait plus que quelques traces de ce désastre, lorsqu'en 1622 ce château fut pris et saccagé par les Espagnols ; puis vinrent les Français qui, sous le commandement de Turenne, le bombardèrent à deux reprises. Réparé à grands frais, cet édifice avait recouvré toute sa splendeur lorsqu'en 1764 il fut, pour la seconde fois, incendié par la foudre et presque entièrement détruit.

Abandonné depuis cette époque, le château de Heidelberg offre néanmoins encore un aspect imposant, et ses ruines peuvent donner une juste idée de sa grandeur passée. On remarque particulièrement, au milieu de ces débris, un tonneau d'une grandeur extraordinaire, orné de sculptures parfaitement conservées. Lorsque le château de Heidelberg servait de résidence aux électeurs, ce foudre énorme, qui contient plus de cinquante barriques, était constamment rempli de vin du Rhin, et aujourd'hui, bien que vide depuis plus d'un siècle, il est encore considéré comme une des merveilles de l'Allemagne.

« Le vieux château s'écroule, dit un voyageur français ; les magnifiques sculptures gothiques se dégradent de plus en plus ; vainement un dessinateur, qui, avec un zèle digne des plus grands éloges, s'est constitué depuis un temps indéfini le gardien et le *cicerone* de ce beau monument, sollicite du gouvernement badois, à qui le château appartient, quelques mesures conservatrices. Chaque année il y a de nouveaux désastres par le dégel au printemps, par les orages en automne ; et un jour le vieux château sera une masse informe, dont on vendra peut-être les pierres de taille à l'encan, et dont il ne restera plus que les dessins, heureusement nombreux, de M. Charles de Graimbert. La salle des chevaliers est sans plafond ; les voûtes qui supportent la superbe terrasse, d'où la vue s'étend au loin sur le cours du Necker et sur les jolies collines qui le bordent, ces voûtes ébranlées par les barils de poudre de Louvois s'affaisseront quelque jour.

« Les statues des électeurs palatins sont renversées dans leurs niches ; nul des fils de leurs vassaux ne prend la peine d'aller les remettre d'aplomb. Le vieux tonneau est vide depuis plus d'un siècle et demi ; les curieux peuvent y descendre et en mesurer les flancs. Une seule fois, M. Charles de Graimbert en a vu le vin jaillir ; c'était en 1813, pour l'empereur Alexandre et ses alliés, les souverains d'Autriche et de Prusse ; mais ce n'était qu'une fraude pieuse : le vieux tonneau n'était pas plein ; le vin qui coulait venait d'un baril honteux qu'on y avait glissé la nuit précédente. »

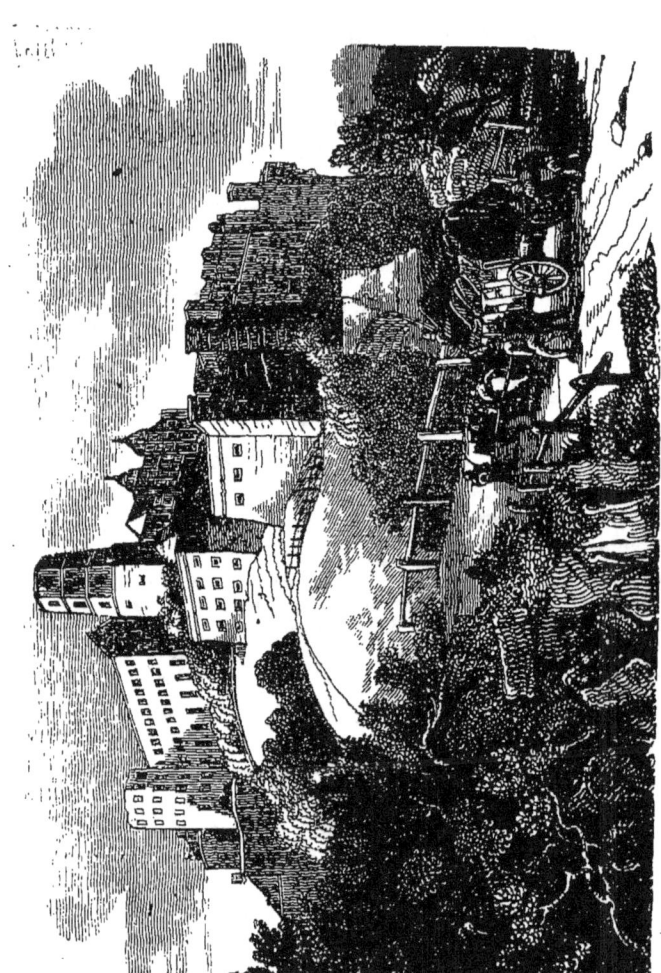

Château de Heidelberg.

LE CHATEAU DE MARIENBERG.

L'antique et pittoresque cité de Wurtzbourg est considérée, à juste titre, comme l'une des villes les plus riches et les plus importantes de la Bavière ; de riches coteaux environnent la charmante vallée au milieu de laquelle elle est située, et le Mein, qui la divise en deux parties, contribue à la fois à son embellissement et à sa prospérité. Un pont de quatre cent cinquante pieds est jeté sur le fleuve, vers le milieu de la ville, dont la partie située sur la rive droite est appelée l'Ancien-Wurtzbourg ; la partie bâtie sur la rive gauche se nomme quartier du Mein.

C'est sur la rive gauche du Mein, au sommet d'un rocher, qu'est situé le château de Marienberg, qui sert de citadelle à la ville de Wurtzbourg. Le rocher qui porte cette forteresse n'a pas moins de quatre cents pieds de haut. Rien n'est plus imposant que l'aspect de ce château fort, dont l'origine remonte à la plus haute antiquité, et au milieu duquel on conserve religieusement les ruines d'un temple de la déesse Frega, qui était la Vénus des Scandinaves.

C'est à Wurtzbourg que fut signé le traité d'alliance entre l'empereur Napoléon et l'électeur Maximilien. Profitant de la dispotion où la révolution française avait mis les esprits, le prince Maximilien avait tenté de dépouiller à son profit la puissance ecclésiastique ; il commença par faire détruire une foule d'ermitages, de chapelles, situés dans des endroits déserts, sous le prétexte, assez plausible d'ailleurs, que la plupart de ces retraites servaient d'asile aux malfaiteurs ; il s'en prit ensuite aux couvents, dont il diminua le nombre, et il finit par s'emparer et réunir à son domaine les biens du clergé et ceux des ordres mendiants. Les Bavarois voulurent résister ; l'électeur eut alors recours à la force, et fit occuper militairement les villages dans lesquels s'étaient manifestés quelques symptômes d'insurrection. La noblesse commença à s'agiter ; les états, composés d'évêques et de nobles, firent à l'électeur d'assez vives représentations ; le prince leur répondit qu'il ne dévierait point de la ligne de conduite qu'il s'était tracée. L'Autriche alors menaça l'électeur ; mais la France le soutint ; les soldats bavarois et ceux de Napoléon marchèrent contre l'ennemi commun, qui fut battu, et l'électeur prit le titre de roi de Bavière, et réunit à ses États la ville de Wurtzbourg et son territoire, qui formaient le grand-duché de Wurtzbourg, réunion qui fut depuis confirmée par les traités de 1814 et 1815.

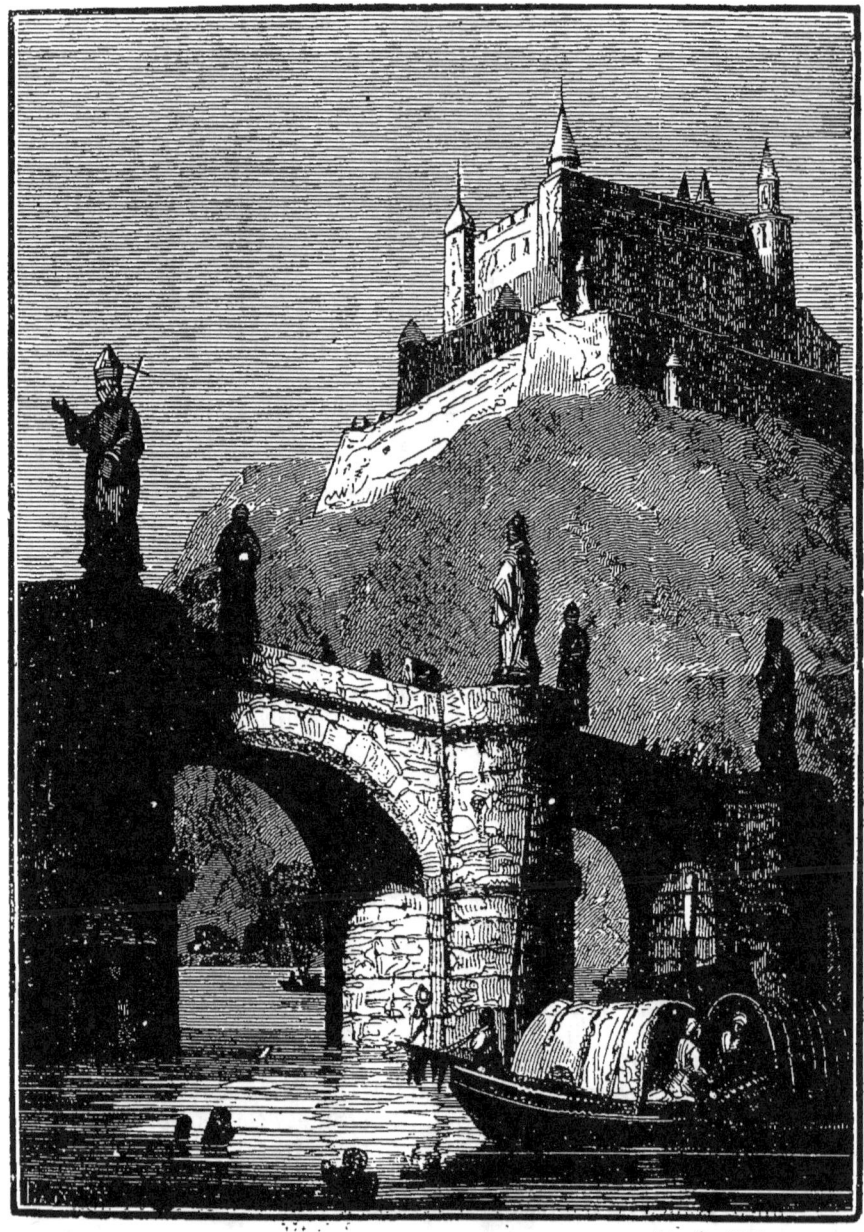

Château de Marienberg.

LE CHATEAU DE LAUSANNE.

Le château de Lausanne, résidence actuelle du gouvernement, est un grand bâtiment de forme carrée, commencé vers le milieu du treizième siècle par l'évêque Jean de Cossonay, et terminé, après soixante-dix ans de travail, par Guillaume de Challand. Jusqu'à l'époque de la Réformation, il servit de forteresse au prince-évêque ; depuis, les gouverneurs de Berne y ont résidé et y ont fait des augmentations considérables. Au commencement de ce siècle, et dans les dernières années qui viennent de s'écouler, il a été beaucoup agrandi. Dans une des salles de cet antique palais existait autrefois un pupitre, roulant sur des gonds, et qui masquait une porte de communication avec un souterrain. C'est par cette porte, dit-on, que Sébastien de Montfaucon, dernier évêque, se sauva, en 1536, lorsque le château fut assiégé par les troupes de Berne.

A l'extrémité du lac de Genève s'élève, du milieu des eaux, le vieux château de Chillon. Lord Byron le salue dans un de ses poëmes :

> Chillon ! thy prison is a holy place
> And thy sad floor an altar !......

« Chillon, ta prison est un lieu sacré, et ton triste plancher un autel ! »

Ce fut dans les souterrains humides de ce donjon, au-dessous du niveau des eaux du lac, que Bonnivard, le plus ardent défenseur de la liberté de Genève, expia, sous la domination du duc de Savoie, le tort glorieux d'avoir consacré sa vie à la prospérité de son pays. On voit encore dans ces cavernes affreuses les traces de sa captivité.—Le hameau de Gérignos a une position telle, qu'il voit le soleil se lever trois fois derrière les pics de diverses hauteurs situés du côté de l'est. Tous les habitants y mènent une vie presque nomade ; ils ont des maisons en bois, placées à des élévations plus ou moins considérables, qu'ils habitent successivement dans le cours des quatre saisons. C'est là que se trouvent les débris du château d'Aigremont, noble manoir féodal qui eut pour dernier châtelain Pontverre. Les montagnards des environs racontent qu'on le voit encore la nuit, assis sur un fauteuil, entouré de chaudières remplies d'or et d'argent, et comptant avidement son trésor, tandis que de jeunes filles, vêtues de noir et couvertes d'un voile blanc, font retentir ces ruines de leurs gémissements plaintifs.

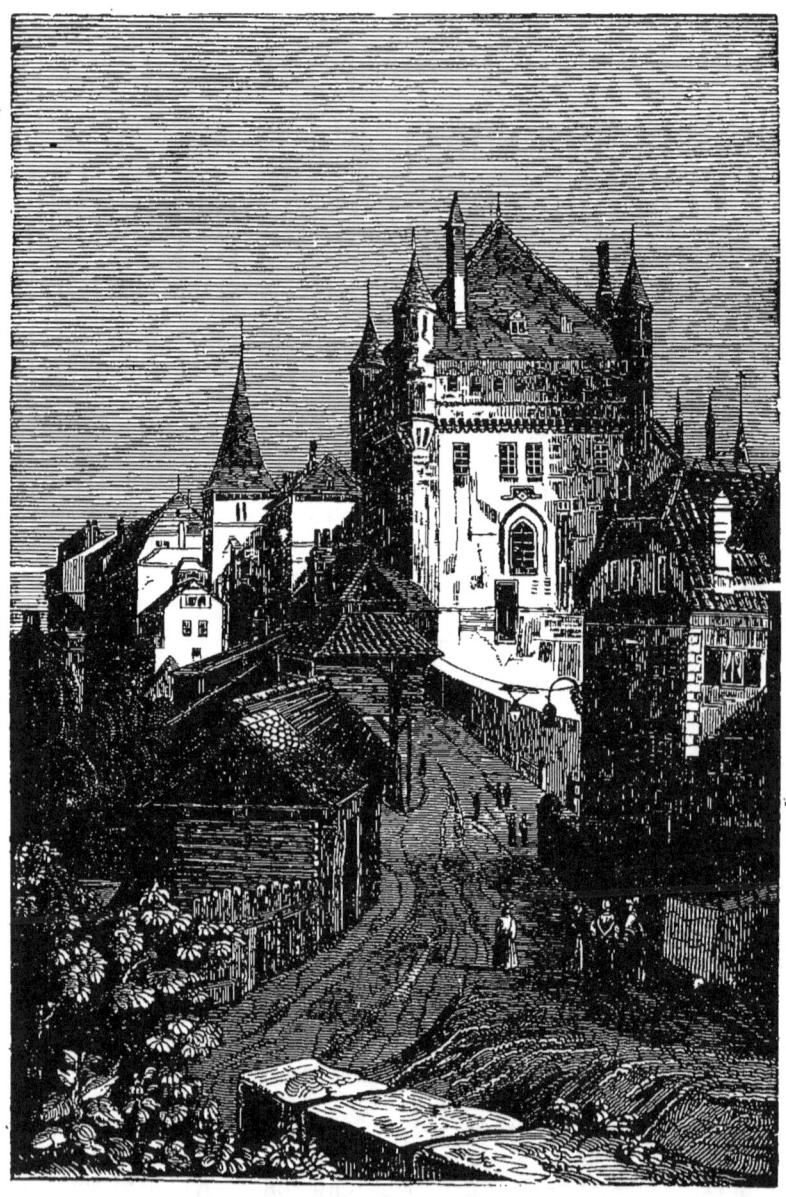

Château de Lausanne.

LE CHATEAU DE WERDENBERG, EN SUISSE.

En passant du canton d'Appenzell à celui de Saint-Gall, on voit changer subitement l'aspect des lieux et se transformer la nature; mais c'est surtout au génie de l'homme qu'est due ici cette brusque métamorphose. Au lieu de ces maisons de bois, isolées l'une de l'autre et disséminées sans ordre sur un sol ondulé, c'est une ville de briques, dont les habitations nombreuses sont si étroitement serrées, qu'elles semblent entassées dans un espace trop étroit pour les contenir; de même, au lieu de cette verte pelouse qui forme tout le sol de l'Appenzell, c'est une campagne entièrement couverte de toiles d'une éclatante blancheur; et ces deux cantons, si voisins l'un de l'autre, n'ont de commun que l'extrême propreté qui en décore toutes les habitations L'un des lieux les plus remarquables du canton de Saint-Gall est la petite ville de Werdenberg. Ce nom rappelle un trait honorable pour l'ancienne famille seigneuriale de ce domaine. C'était en 1403 ; les Autrichiens venaient d'envahir les cantons de Saint-Gall et d'Arbon. Les habitants d'Appenzell s'étaient réunis à la hâte pour délibérer sur les moyens de défense, lorsque tout à coup parut au milieu d'eux le comte Rudolf de Werdenberg, que les étrangers venaient de chasser de son château. A peine entré, le comte s'écria : « L'ennemi souille de sa présence nos frontières sacrées, apportant la terreur et la destruction dans nos foyers. Les biens des Werdenberg sont devenus la proie des Autrichiens, qui se livrent à la débauche au milieu des salles de mes aïeux. Dépouillé de mon héritage, je n'ai conservé que l'épée des Werdenberg et une fidélité à toute épreuve ; je viens vous les offrir. Voulez-vous m'admettre au nombre de vos concitoyens? » — « Nous le voulons! nous le voulons! » s'écria l'assemblée d'une voix unanime. Alors le comte, changeant son riche costume contre les vêtements grossiers d'un berger, s'écria : « Confondu avec les hommes libres et libre comme eux, je jure de consacrer ma vie à la liberté ! » Cet enthousiasme électrisa les patriotes, qui choisirent Rudolf pour leur chef, et, sous sa conduite, repoussèrent les étrangers.

Château de Werdenberg.

LE CHATEAU DE LA VALLÉE DE MÉRAN, DANS LE TYROL.

Comme la Suisse, le Tyrol présente une suite à peu près non interrompue de montagnes, de lacs, de cascades moins belles, il est vrai, moins grandioses et moins nombreuses que celles qui donnent à l'Helvétie un attrait si puissant. Mais cette infériorité est compensée, en quelque sorte, par un caractère pittoresque plus prononcé. Le Tyrol offre d'ailleurs quelques exceptions à cette règle générale : on peut citer, entre autres, la fameuse route qui conduit au mont Brenner, route où vous trouvez presque à chaque pas des sites vraiment sublimes.

La nature montagneuse du Tyrol exclut, en quelque sorte, les grandes propriétés ; aussi la noblesse de ce pays est-elle en général peu riche, ou, pour mieux dire, fort endettée. Ces âpres montagnes, qui surgissent de tous côtés, sont baignées par de longues traînées d'une neige éclatante ; souvent des nuages sombres les couvrent presque en entier ; plus souvent encore de vastes amas de vapeurs se roulent et se promènent sur les flancs de ces masses immenses, s'élèvent, s'abaissent ou disparaissent, cachant et découvrant successivement les diverses parties de ce sauvage et admirable panorama. Souvent, sur ces pics arides, sur ces rochers en pyramides isolées, vous trouverez les ruines d'anciennes forteresses qui ajoutent à l'effet du tableau.

C'est ce qui arrive surtout lorsqu'on est en vue du château de la Vallée de Méran ; les belles ruines de ce monument, la rudesse de sa construction, donnent au penseur de vives émotions, et quoiqu'il en reste peu de chose, ses débris suffisent pour faire naître l'inspiration dans le cœur du véritable artiste.

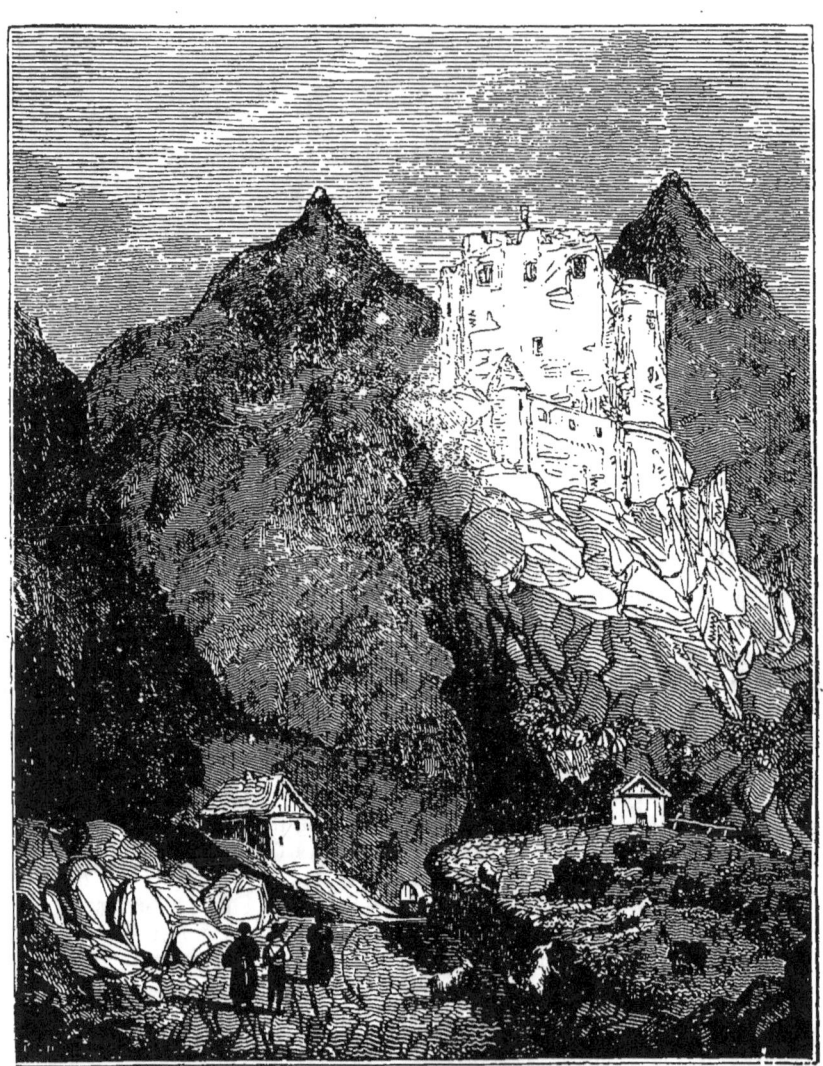

Château de la Vallée de Méran.

LE CHATEAU SAINT-ANGE, A ROME.

Il est digne de remarque que tout est majestueux dans Rome, jusqu'aux monuments qui servent à la détention. Tel est le château Saint-Ange. C'était le mausolée d'Adrien, bâti par cet empereur pour lui et ses successeurs, lorsqu'il abandonna le tombeau que Auguste s'était aussi élevé, ainsi qu'aux successeurs qui devaient le suivre. C'est ce tombeau d'Adrien dont les colonnes furent employées par Constantin à l'érection de l'église Saint-Paul, dont les statues si belles, suivant les contemporains, servirent de projectiles à l'armée de Bélisaire pour combattre les Goths. C'est ce tombeau qui fut transformé en forteresse par les papes Benoît XI et Urbain VIII, et qui reçut d'eux le nom de château Saint-Ange.

Il est étrange que les fortifications en furent commencées par Boniface IX, avec l'argent qu'il reçut des Romains pour venir à Rome célébrer le jubilé.

Les papes qui succédèrent à Boniface IX s'attachèrent à en faire une citadelle, dont l'aspect tout à fait imposant donne l'image d'une grandeur réelle.

Un long corridor couvert, dont la grosse maçonnerie est d'un assez bel effet à travers les colonnes de la place Saint-Pierre, communique du Vatican au château, afin que celui-ci, en cas d'émeute ou de révolte, puisse servir d'asile aux maîtres de Rome.

L'on vante les souterrains de cette citadelle.

C'est au château Saint-Ange que le magicien Cagliostro fut détenu. On dit que les murs de sa prison étaient chargés de caractères hiéroglyphiques. On rapporte aussi que cet homme, par ses artifices, abusa longtemps de la confiance que lui accordaient beaucoup de personnes d'un esprit exalté.

Quiconque visite le château Saint-Ange ne manque pas de monter sur la plate-forme, d'où la vue a le coup d'œil le plus admirable. De cette hauteur, si l'on descend son regard, on aperçoit les fouilles que l'on a faites au fond du château, fouilles qui ont amené la découverte de l'ancienne porte du mausolée, ainsi que le chemin en spirale, d'un travail extraordinaire, dont le pavé est une mosaïque précieuse, le fond blanc, et qui conduit à diverses chambres sépucrales.

Toutefois, il faut le dire, cette forteresse atteste que les Romains ont payé pour perdre les derniers restes de leur liberté.

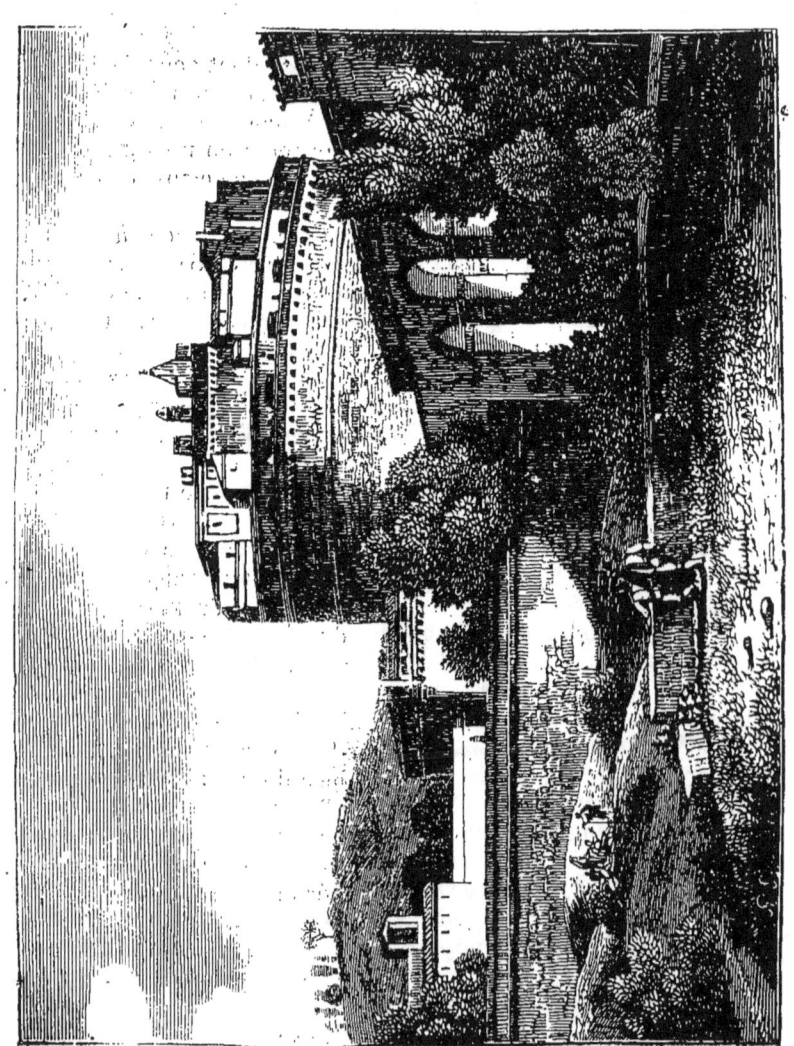

Château Saint-Ange.

LE CHATEAU SAINT-ELME, A ROME.

Naples compte trois principales forteresses, dont deux ont été construites pour préserver cette capitale des attaques par mer. Le château Saint-Elme a été élevé plutôt comme un instrument entre les mains du pouvoir, pour tenir en respect une population turbulente, que comme un moyen de défense contre les ennemis extérieurs.

Ce château, auquel la plupart des voyageurs donnent à tort le nom de Saint-Elme, porte réellement celui de Saint-Erme, diminutif de Saint-Érasme, nom qu'il a emprunté à une chapelle dédiée à ce saint, qui existait sur son emplacement. Il est construit sur un roc élevé, au nord-ouest de Naples, qu'il commande entièrement. Ce n'était autrefois qu'une tour érigée par les princes normands. Charles II la convertit en une forteresse, à laquelle on ajouta de nouvelles fortifications en 1518, lorsque Naples fut assiégée par Lautrec. Charles-Quint en fit ensuite une citadelle régulière, que Philippe V embellit de nouveaux ouvrages. L'ensemble de cet édifice présente aujourd'hui un hexagone d'environ cent toises de diamètre, composé de murailles fort élevées, avec une contrescarpe taillée dans le roc, ainsi que les fossés, mines et contre-mines qui l'environnent. Au milieu du château est une place d'armes très-vaste, avec une artillerie formidable ; on entretient là ordinairement une nombreuse garnison.

Attenant au fort Saint-Elme, est l'ancienne chartreuse de Saint-Martin, occupée aujourd'hui par les soldats invalides. La situation de cet édifice est vraiment magnifique : l'œil y embrasse à la fois tout l'ensemble de Naples, cet admirable golfe auquel rien au monde ne peut se comparer que le Bosphore à Constantinople ; ces belles collines de Pausilippe et de Capo di Monte, et cette campagne fertile, qui mérita le nom d'*heureuse*, et qui s'étend jusqu'à Caserte. On aperçoit dans l'éloignement les monts Tiphatins, et derrière eux la chaîne majestueuse des Alpes, sur laquelle se détache la cime fumante du Vésuve. Au pied du volcan, sur le bord du golfe, on voit se déployer les délicieux villages de Saint-Jean, Portici, Resina, de la Torre del Greco et de l'Annunziata. Enfin cette admirable perspective est terminée par les montagnes de Sorrente et de Vico, le cap Massa, et par les îles enchanteresses de Nisida, d'Ischia, de Procida et de Capri.

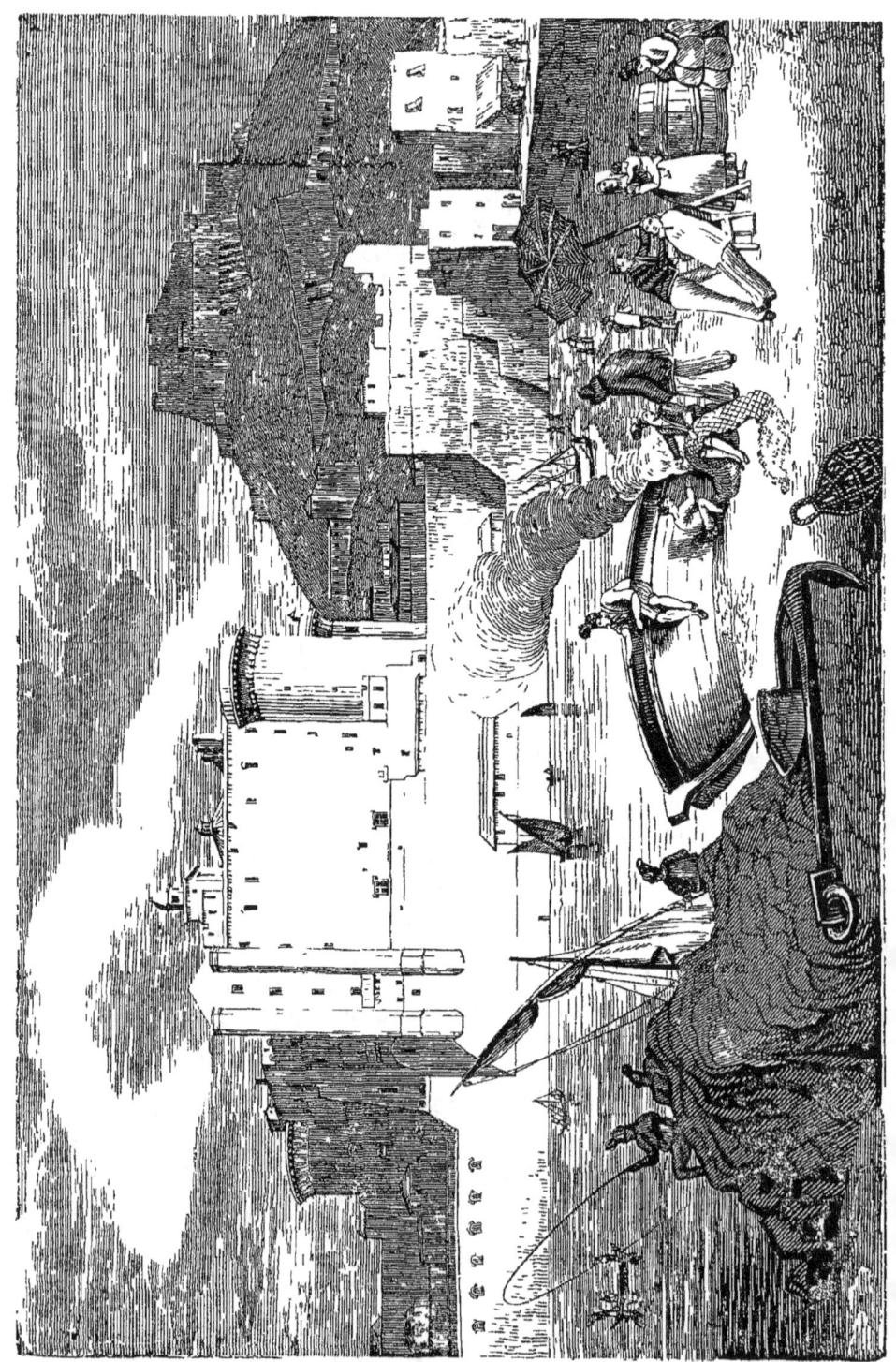

LE CHATEAU DE MURO.

Des souvenirs de malheur et de crime se rattachent au nom de la reine Jeanne de Naples, dont le château de Muro fut la demeure.

Robert d'Anjou, que la victoire de Bénévent (1266) plaça sur e trône de Naples, avait, avant de mourir, marié sa petite-fille Jeanne à André, frère du roi de Hongrie, dont l'humeur était sombre et brutale. Jeanne, devenue reine de Naples à la mort de son aïeul, n'avait donné que sa main à son mari : toutes ses affections appartenaient déjà au prince Louis de Tarente, son cousin. Cette passion adultère, un défaut absolu de sympathie, les intrigues des courtisans, allumèrent la haine et la discorde entre les deux époux : un événement tragique termina leurs dissensions : André fut étranglé dans le couvent d'Averse, dans l'antichambre de la reine. La reine épousa, au bout d'un an, le prince de Tarente, accusé par la voix publique. Le roi de Hongrie, Louis, vengea cruellement le meurtre de son frère. Rassemblant sa noblesse autour d'un drapeau noir, sur lequel était peinte la catastrophe du couvent d'Averse, il envahit le royaume de Naples et obligea Jeanne de fuir avec son nouvel époux dans ses Etats de Provence.

Abandonnée des Napolitains, jetée en prison par les Provençaux, dans cette situation désastreuse Jeanne, pour se rendre l'Église favorable, vendit à Clément VI la possession d'Avignon où siégeaient alors les papes. Pendant qu'on négocie ce sacrifice, elle plaide elle-même sa cause devant le consistoire, qui juge que, dans sa participation au meurtre, elle n'a agi que sous l'influence d'un maléfice et la déclare innocente.

La reine, rétablie par cet arrêt, auquel se soumit le roi de Hongrie, perdit son second mari et épousa un prince d'Aragon qui mourut bientôt après. Enfin, à l'âge de quarante-six ans, elle se remaria à Othon de Brunswick, soldat de fortune. Désespérant à cette époque d'avoir jamais d'enfant, Jeanne adopta son cousin Charles de Duras. Élevé à la cour de Hongrie dans la haine et le mépris des Napolitains, et animé d'ailleurs d'une ardente ambition, l'ingrat Duras n'attendit pas que la mort de sa bienfaitrice lui donnât le trône. Excité par le pape Urbain VI, contre le parti duquel s'était déclarée la reine Jeanne, dans la querelle qui commença le grand schisme d'Occident, Charles de Duras, après avoir été couronné à Rome par le pontife, pénétra aisément au cœur du royaume ; et, le 16 juillet 1381, Jeanne vit les derniers de ses sujets qui lui étaient restés fidèles ouvrir à son adversaire les portes du fort où elle s'était réfugiée. Charles de Duras la fit étouffer sous un lit de plumes dans le château de Muro, le 22 mai 1382.

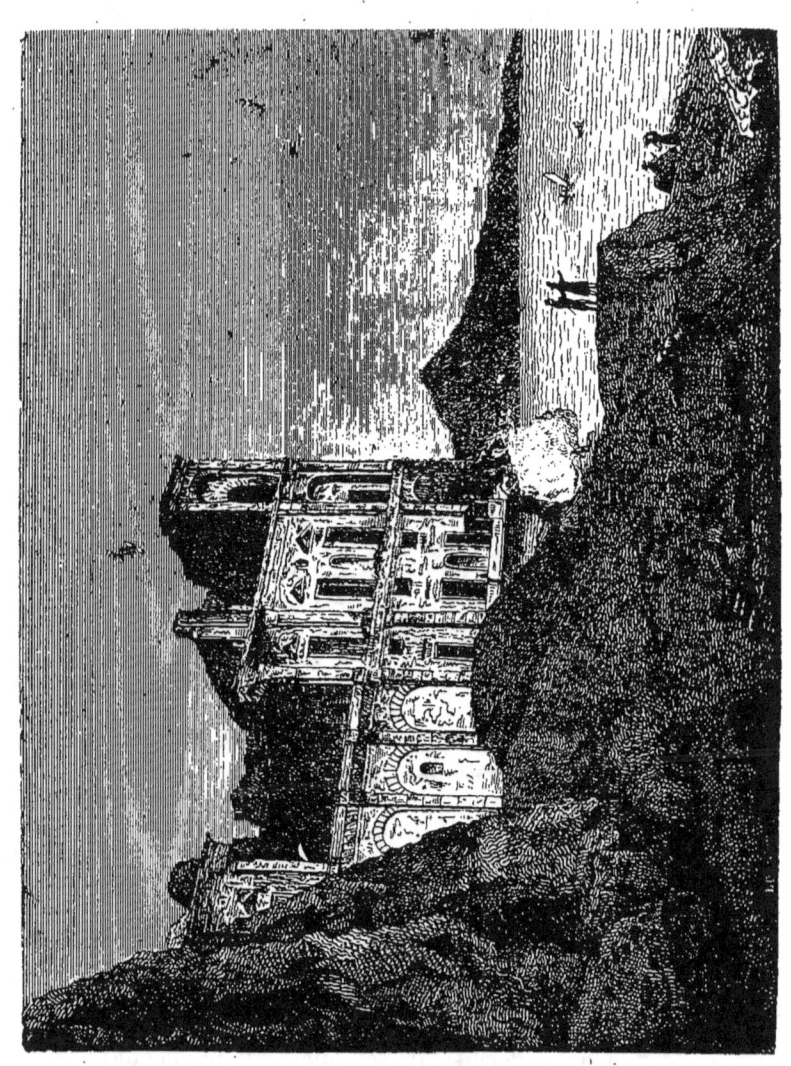

Le château de Muro.

LES CHATEAUX DE MALTE.

Au moyen âge, Malte, ce vaste rocher jeté au milieu des mers, passa des Siciliens aux Arabes, des Arabes aux Français normands, rois de Sicile, et des Français aux Espagnols. Charles-Quint, craignant que cette île importante ne fût quelque jour enlevée à ses descendants, la démembra de sa succession et voulut la remettre entre les mains d'une puissance spécialement occupée à la garder, qui, ne pouvant nuire à aucune, fût respectée par toutes. Il fixa son choix sur l'ordre de Saint-Jean de Jérusalem, et, en 1530, il céda la souveraineté perpétuelle de Malte à ces chevaliers, qui erraient de rivage en rivage depuis qu'ils avaient été chassés (1522) de l'île de Rhodes, *ce nid de vautours*, comme l'appelaient les Turcs.

La célébrité des chevaliers de Malte est universelle; cet ordre était tout à la fois hospitalier, religieux, militaire, aristocratique et monarchique. Sous leur pouvoir, Malte prit un aspect tout nouveau. Le château Saint-Ange, la seule forteresse de l'île, où naguère il n'y avait qu'un canon, fut bientôt hérissé de batteries. *Il Borgo*, situé non loin du château Saint-Ange, en est séparé aujourd'hui par un fossé plein d'eau; ce fut contre cette première habitation de l'ordre de Malte qu'échouèrent tous les efforts des Turcs conduits par Soliman, le vainqueur de Rhodes; Il Borgo résista à tous les assauts, et mérita le nom de cité victorieuse.

La cité Valette, élevée sur les ruines de l'ancienne ville, est encore un monument de ce triomphe, auquel toute l'Europe chrétienne s'associa par sa joie et son admiration. Ce fut alors aussi que les chevaliers de Saint-Jean de Jérusalem, confondant leur gloire avec celle de cette île, prirent le nom de chevaliers de Malte. Pendant longtemps encore, ils soutinrent leur réputation et continuèrent à bien mériter des puissances qui naviguaient dans la Méditerranée. Mais lorsque la déchéance de l'empire ottoman et son admission dans le droit commun de l'Europe les eut réduits, en leur enlevant l'ennemi qui stimulait leur courage, à n'avoir plus que des pirates à combattre, lorsque leurs richesses, considérablement augmentées, les eurent amollis, l'ordre se corrompit. Inutile et dégénéré, il n'excitait aucune sympathie en Europe, quand Bonaparte, dans sa route vers l'Egypte, le détruisit en passant.

L'île de Malte, sur laquelle flotte le pavillon britannique depuis le commencement de ce siècle, est devenue une des plus importantes stations militaires et commerciales de la Méditerranée.

Châteaux de Malte.

LE CHATEAU DE BELEM.

Les rivages du Tage sont magnifiques, et Lisbonne est une ville au gracieux aspect. Il est même peu de cités dont la vue soit aussi brillante que celle de Lisbonne. A mesure qu'on s'en approche, ses collines se développent et offrent un horizon ravissant. Aussi les Portugais, émerveillés de leur capitale, la proclament la plus belle ville du monde, et ils s'écrient avec enthousiasme : « Qui n'a pas vu Lisbonne n'a rien vu. »

Le château de Belem ressemble à un petit fort de peu d'importance, et seulement bon à repousser un coup de main. Belem est lié avec Lisbonne.

Un étranger qui va à Belem croit n'avoir pas quitté Lisbonne. On peut considérer Belem et ses dépendances comme une bourgade royale. La famille royale l'habitait autrefois. Le château fut incendié, et la famille royale se retira à Queluz. Belem a été reconstruit sur des bases solides. Situé près du port, il offre une charmante perspective. A Belem se trouve un couvent d'hiéronymites fondé par le roi don Manuel. C'est un monument original et bizarre, à cause qu'on a pris plaisir à y confondre tous les genres d'architecture. Il n'existe pas dans l'ensemble deux piliers semblables.

Au-dessous de Belem, on voit une tour carrée garnie de canons, et devant laquelle nul vaisseau ne passe sans subir une sévère visite.

Vers le nord-ouest de Lisbonne s'élève une chaîne de montagnes hautes et escarpées qui terminent l'horizon du beau paysage qui environne Belem. Nous voulons parler des montagnes de Cintra.

La route pour s'y rendre est aride, déserte, triste et sauvage ; mais l'aspect change quand on entre dans le bourg de Cintra.

Ce sont partout de délicieuses maisons de campagne, des forêts de citronniers au parfum enivrant; puis, de limpides ruisseaux sillonnent en tous sens des prairies émaillées de fleurs odorantes.

Au sommet d'une colline, un couvent est suspendu en quelque sorte dans les airs ; sur une autre hauteur, les ruines d'un vieux château maure bravent les coups du temps. Plusieurs souverains du Portugal ont habité le palais de Cintra, où fut signée, en 1808, la capitulation qui précéda l'évacuation du Portugal par les armées de Napoléon.

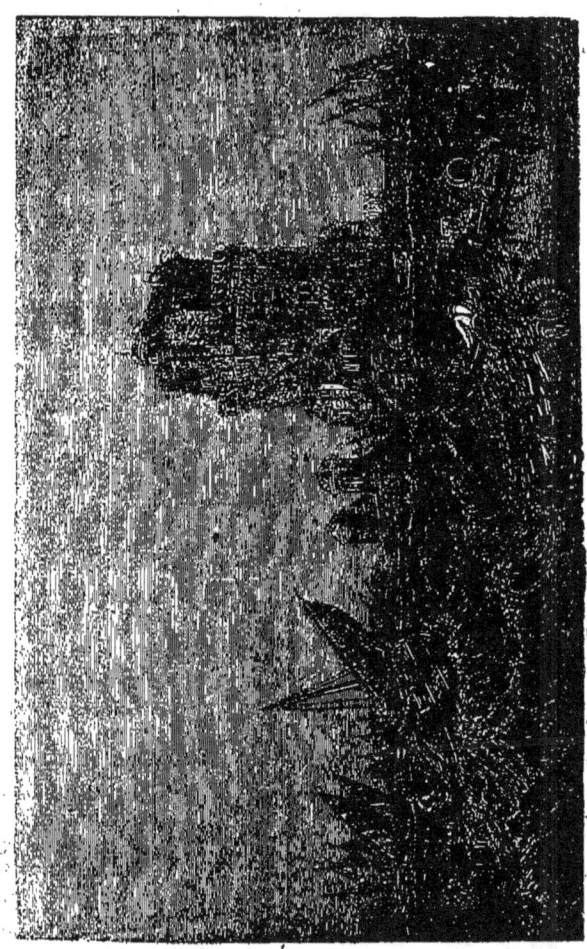

Château de Belem.

ANCIENS

CHATEAUX DE L'ANGLETERRE

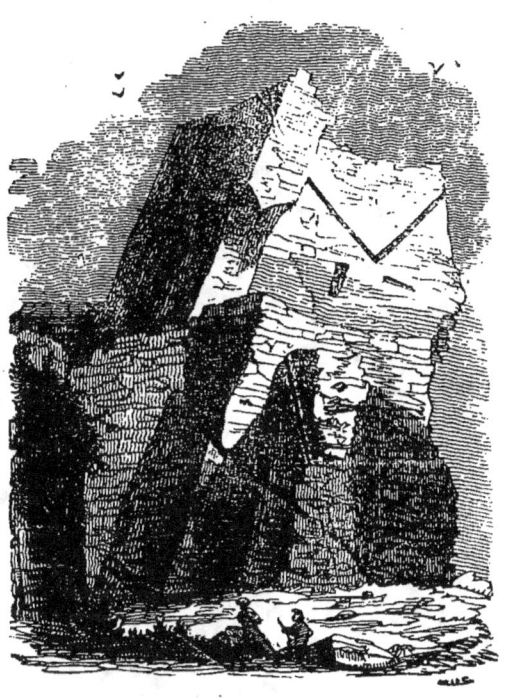

LES CHATEAUX DE CAERPHILLY ET DE BRIDGENORTH.

Le château de Caerphilly, dans le Glamorganshire, en Angleterre, fut construit en 1221, sur l'emplacement d'un autre château qui avait été rasé par les Gallois, dans une de leurs tentatives pour secouer le joug des Normands. Ce château, vers la fin du treizième siècle, était un des plus beaux et des plus étendus de la Grande-Bretagne; ses dépendances et ses fortifications couvrent près de onze arpents : il est dans une plaine peu spacieuse, bornée par des collines, à neuf milles de Cardiff. Ses ruines sont imposantes, et la salle de réception mérite d'être vue. La forme élégante de ses fenêtres gothiques, ses piliers, et la hardiesse de la voûte, répandent du charme sur cette architecture régulière et sévère. Le château de Bridgenorth, dans le Shropshire, possède aussi une tour penchée.

Château de Bridgenorth.

LE CHATEAU DE MONT-ORGUEIL, DANS L'ILE DE JERSEY.

Le château de Mont-Orgueil, à Jersey, est bâti sur un rocher qui s'élève au milieu de la mer. On ignore à quelle époque il fut construit : mais il est incontestablement d'une haute antiquité, et l'opinion de quelques historiens qui l'attribuent à Jules César paraît assez fondée. Ce qui est plus certain, c'est que son nom de Mont-Orgueil lui fut donné par le duc de Clarence, frère de Henri V, qui en fut le gouverneur.

Parmi les ruines, dont quelques parties sont encombrées, on remarque deux chapelles qui sont aujourd'hui tellement ensevelies dans les décombres, que l'on ne peut pénétrer dans l'intérieur qu'en passant par une des ouvertures pratiquées au toit, ce qui ne se fait pas sans péril. L'escalier et la galerie au moyen desquels ces chapelles communiquaient sont entièrement détruits. L'intérieur de ces monuments religieux est assez bien conservé; mais il est peu remarquable, et ne mérite guère la peine que l'on se donne et les risques que l'on court pour y pénétrer. Une partie des murs, des tours et des escaliers de ce château est taillée dans le roc, qui, vers le milieu de la forteresse, s'élève à une hauteur considérable. Après avoir passé la première porte, pourvue de tous les moyens de défense du temps, on traverse un étroit passage pratiqué entre le mur extérieur et le roc, et on arrive à une seconde porte au delà de laquelle est une cour, et en face un bastion d'une antique construction. A gauche est encore une autre porte conduisant au centre du château; au-dessus sont les armes d'Edouard VI, le lion et le dragon rouge, avec la date de 1553. Près de là, on voit une chambre obscure, et à droite une petite galerie à laquelle on monte par huit marches. Elle est entourée de bancs de briques, c'est dans ce lieu qu'on jugeait les criminels.

L'importance de cette forteresse était telle autrefois dans l'opinion des Anglais, qu'aucun Français n'y pouvait entrer sans avoir les yeux bandés. A raison de sa position, cette forteresse est encore aujourd'hui d'une grande importance; mais les hommes de l'art ne la croient pas capable de résister longtemps à une attaque sérieuse et bien dirigée.

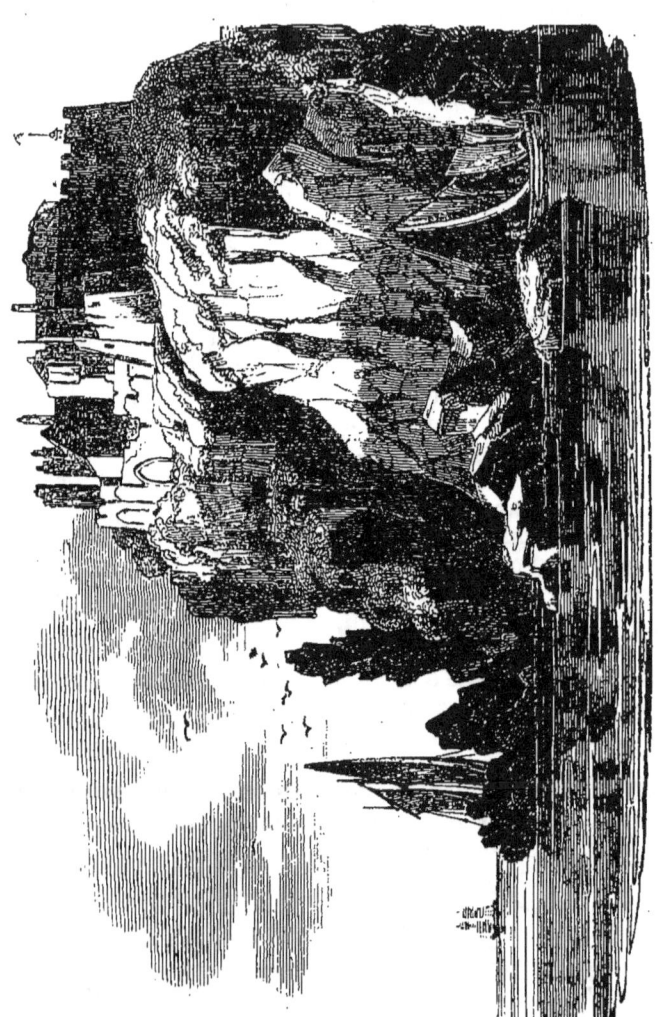

Le château de Mont-Orgueil.

LE CHATEAU DE DOUVRES.

Douvres a conservé jusqu'à nos jours son importance primitive ; cette ville est toujours un des cinq principaux ports de l'Angleterre ; c'est toujours de là qu'en cas de guerre avec la France partent les expéditions les plus redoutables ; et il serait impossible de trouver sur la côte un point plus propice à l'armement d'une flotte. C'est à Douvres qu'en 1189 s'embarqua Richard Ier, surnommé Cœur de Lion, pour entreprendre la conquête de la terre sainte. Plus tard, Jean sans Terre rassemblait toutes ses forces à Douvres pour s'opposer au débarquement de Philippe-Auguste. En 1216, Louis, dauphin de France, fils de Philippe-Auguste, auquel il succéda plus tard sous le nom de Louis VIII, débarqua, à la tête d'une armée formidable, sur les côtes de l'Angleterre, s'empara de plusieurs places fortes, et pénétra jusque dans la ville de Douvres ; mais le château résista aux attaques des Français, qui se virent forcés d'en lever le siége. Il en fut de même sous le règne d'Édouard Ier, époque à laquelle les Français se rendirent de nouveau maîtres de la ville, en incendièrent plusieurs quartiers, et furent néanmoins forcés de se retirer, après avoir éprouvé des pertes considérables sous les murs du château.

Douvres est bien bâtie. Du sommet des montagnes qui l'entourent, on aperçoit les côtes de France. Mais ce qui attire particulièrement l'attention, c'est la citadelle, bâtie sur l'emplacement de l'ancien château, au sommet du Shaskpeare, rocher qui n'a pas moins de cinquante pieds d'élévation au-dessus du niveau de la mer, et au milieu duquel est taillé, en forme de spirale, un double escalier en forme de puits, et par lequel le château communique avec la ville.

Cette forteresse fut emportée par surprise sous le règne de Charles Ier, par un chef de partisans nommé Drake, qui, à la tête de douze hommes déterminés, escalada le rocher, pénétra dans la place, et y répandit une si grande terreur, que la garnison, croyant avoir toute une armée sur les bras, se soumit sans résistance. Aujourd'hui que la citadelle est armée de manière à résister à la flotte la plus formidable, un pareil événement serait impossible, et, en cas de guerre, les habitants de Douvres, protégés par les canons du château, n'auraient rien à redouter des efforts de l'ennemi.

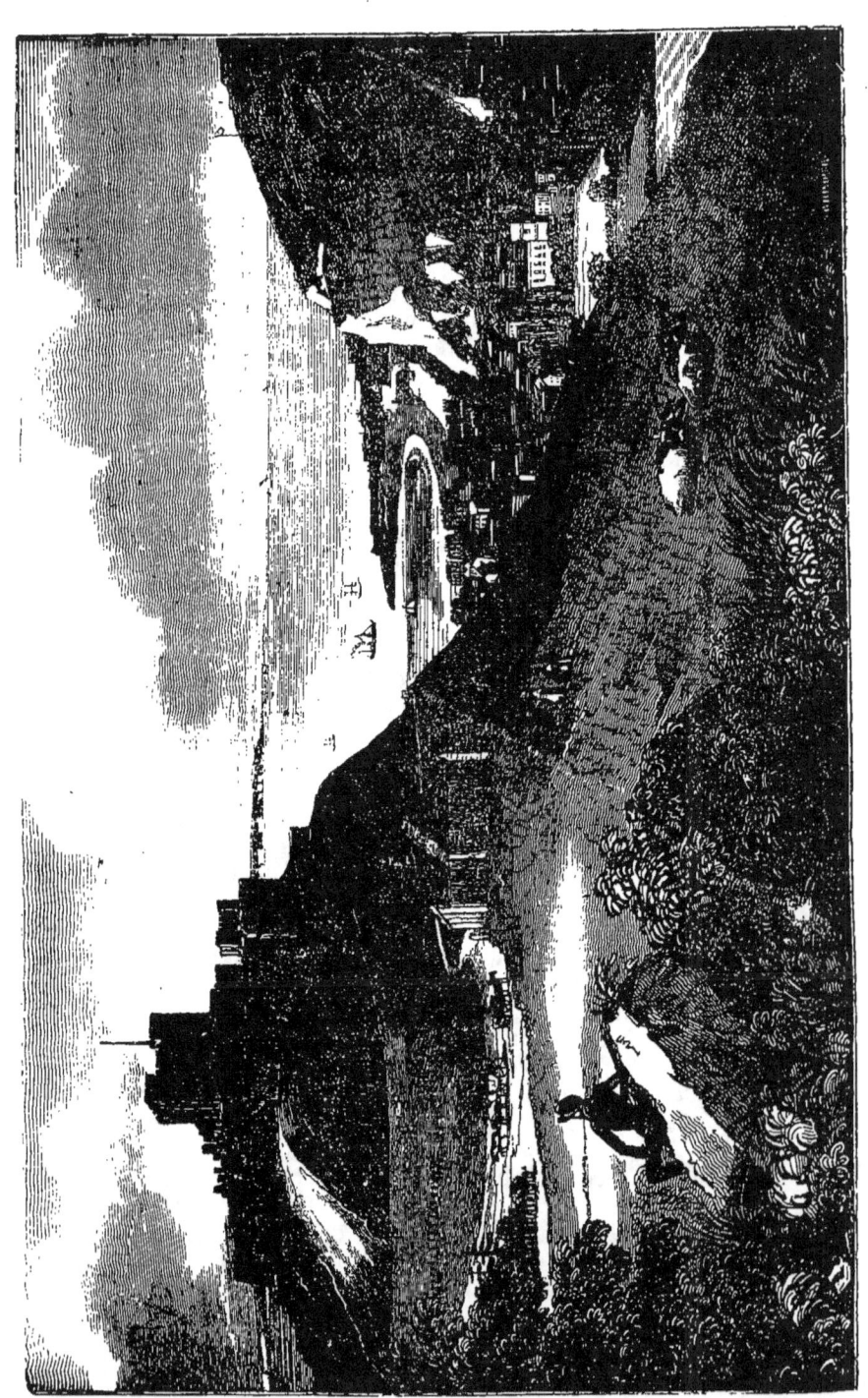

Château de Douvres.

LA TOUR DE LONDRES.

La tour de Londres, qu'un incendie a détruite presque complétement il y a quelques années, était sans contredit le monument historique le plus important de l'Angleterre. La partie la plus ancienne de cet édifice a été, selon les apparences, bâtie par Jules César. La tour Blanche, ou le donjon, élevée par le cardinal de Rochester, et dont il ne reste plus que des ruines, ne date que de la fin du onzième siècle. Soixante ans plus tard, en 1140, le roi Etienne y fixa sa résidence pendant les troubles qui désolaient ses Etats. A la fin du douzième siècle, Longchamp, évêque d'Ely, que Richard Cœur de Lion en avait nommé gouverneur, l'environna de fortifications formidables pour ce temps. Plus tard, ces travaux furent augmentés par le roi Jean, qui y tint sa cour pendant les dernières années de son règne, après lequel les barons révoltés s'en emparèrent et la remirent à Louis de France, qu'ils avaient appelé; elle fut rendue à Henri III en 1217. Ce fut lui qui construisit la chapelle, la grande salle et la chambre du conseil.

Pour faire l'histoire de la tour de Londres, il faudrait écrire celle des troubles civils de l'Angleterre, cet édifice ayant servi tour à tour, et souvent à la fois, de résidence royale, de forteresse et de prison d'Etat. Il serait aussi trop long de rappeler les noms de tous les personnages célèbres qui furent emprisonnés ou qui trouvèrent la mort dans sa redoutable enceinte.

La description suivante, que nous empruntons à un historien moderne, peut donner une idée complète de l'étendue et de l'importance de ce monument avant l'incendie qui le détruisit en 1842.

Le terrain occupé par l'édifice, les bâtiments extérieurs et un espace de quelque étendue, forment un district particulier appelé les franchises de la tour. Sa juridiction, ses priviléges, sont indépendants de la cité de Londres; mais ses limites et la nature de ses droits ont été une source continuelle de discussions interminables peut-être, car la question ne paraît pas encore éclaircie. Un constable, dont les fonctions sont aussi anciennes que la tour elle-même, commande la place : il jouit de priviléges et d'émoluments considérables, récompense de services importants, ou arrachés par l'ambition des gouverneurs à la faiblesse des rois au milieu des troubles.

Il existe une liste authentique de cent dix-huit constables,

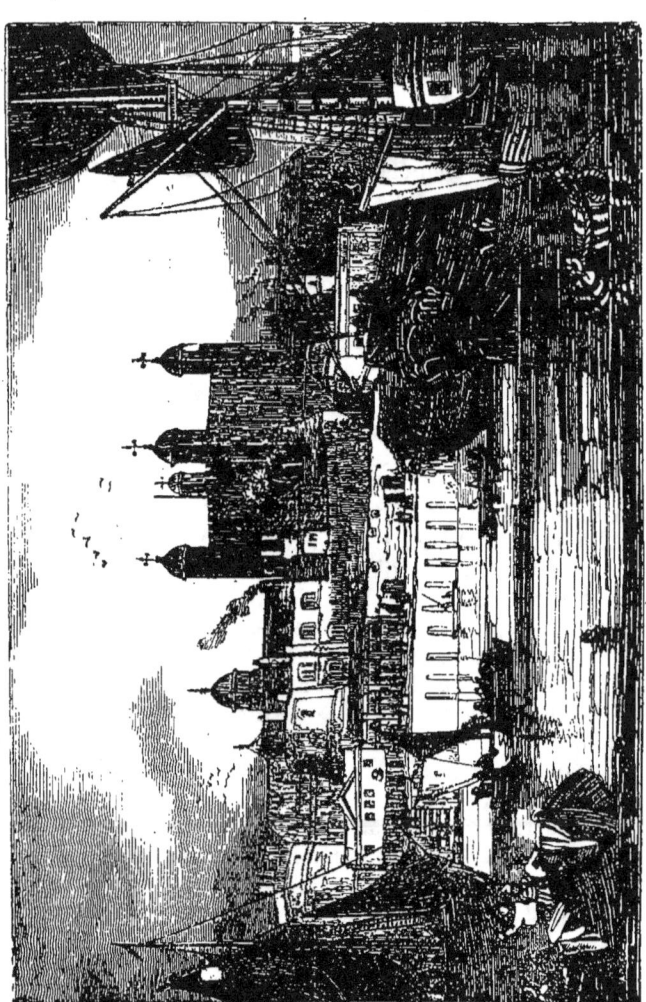

La Tour de Londres.

depuis Geoffroy de Mandeville, le premier de tous en 1066, jusqu'au duc de Wellington, en dernier lieu. On trouve parmi eux des seigneurs du plus haut rang. Une nombreuse garnison occupe toujours cette forteresse, et ses fortifications ont été réparées à la fin du dernier siècle, lorsqu'une terreur peu fondée fit redouter des agitations intérieures; toutes les précautions furent prises pour rendre inutiles les tentatives que l'esprit remuant de ce temps put faire pressentir. Plus de douze acres sont renfermés dans les murailles extérieures ; le fossé qui les entoure a trois cent trente yards (demi-toise) de circuit et de trente à cinquante de largeur en différents endroits ; il présente en général l'aspect d'un pentagone irrégulier : une spacieuse plate-forme ou quai le sépare de la Tamise. Du côté du midi, se trouvent les canons qui annoncent les réjouissances publiques. La principale entrée consiste en une porte en pierre défendue aux deux extrémités par de fortes tours. Il y avait en avant du pont quelques travaux formant ce qu'on nomme en langage d'ingénieur une barbacane : elle est remplacée par la ménagerie. Cependant, une cour entourée de murs précède encore le pont.

Dans le milieu de la façade du midi est la tour de Saint-Thomas, appelée la Porte des Traîtres, à cause d'un passage voûté qui communique avec la rivière en passant sous le quai, et par lequel on amenait les prisonniers ; il est assez bien conservé et offre un échantillon de l'architecture du temps de Henri III ; on y a placé une machine hydraulique pour le service de la garnison.

La tour Blanche est un bâtiment quadrangulaire de cent soixante pieds de long sur quatre-vingt-dix de large et quatre-vingt-quatre de haut : placé au centre de l'édifice, il en forme la portion la plus remarquable. Des tours carrées qui s'élèvent en tourelles fort au-dessus du toit sont aux angles nord et sud-ouest ; celle qui est à l'angle nord-est est circulaire, et contient le principal escalier ; le côté opposé se termine en un grand demi-cercle qui forme le bout de la chapelle. Il y a aussi dans cet angle une tour pour correspondre aux trois autres, et ce sont ces quatre sommets qui donnent aux vues de la citadelle un caractère si particulier. Son nom lui vient de l'usage où l'on était de la blanchir de temps en temps, ce qui est prouvé par un document très curieux de l'année 1241, écrit en latin, et qui renferme des règlements sur les réparations de cette tour. Elle se compose de trois étages ; mais les ravages du temps et des changements successifs ont presque fait disparaître toute trace de l'architecture primitive. Les murs ont quinze pieds d'épaisseur à leur base et douze aux deux étages supérieurs ; chacun des

étages est divisé en trois appartements; trois souterrains voûtés servent de magasins pour le salpêtre, et n'ont rien de remarquable. Le plus petit appartement du rez-de-chaussée est voûté; il est très-simple, mais curieux par son antiquité. Une porte dérobée conduit à une cellule obscure de dix pieds de long sur huit de large; elle est creusée dans l'épaisseur du mur. On assure que ces chambres ont été occupées par sir Walter Raleigh, et qu'il y composa son *Histoire du monde*. Il n'y a pas de doute qu'elles n'aient servi de prison. On distingue encore sur l'un des côtés de la porte secrète des inscriptions tracées par trois personnes arrêtées comme complices de la révolte de sir Thomas Wyatt en 1553. De vastes arsenaux sont placés au rez-de-chaussée et au premier étage; deux contiennent tout ce qui est nécessaire pour armer cinquante mille hommes. On y conserve une collection d'armures de différents siècles.

La chapelle royale, dédiée à saint Jean l'Évangéliste, est au premier étage; une de ses ailes est saillante sur l'épaisseur du mur et s'étend du nord au sud, entourée par le demi-cercle dont nous avons parlé, et qui est séparé de la nef par douze piliers massifs soutenant les arches; au-dessus est une autre arcade plus unie et qui se trouve de niveau au second étage du reste de la tour. Deux appartements du second étage méritent d'être remarqués; le plus grand se nomme la chambre du conseil; on suppose que le conseil y tenait ses séances quand le roi habitait la tour. Les poutres massives d'un immense plafond, soutenues par une double rangée de poteaux, le jour qui ne pénètre qu'à travers les arches ouvertes d'une étroite galerie, et les ogives fermées qui la séparent de l'autre pièce, tout respire un vernis d'antiquité bien en rapport avec le reste de l'édifice. La plus grande tourelle a servi d'observatoire avant la construction de celui de Greenwich, et elle en porte le nom. Il ne se trouve dans ce vaste bâtiment nulle trace de cheminée ni de puits.

Un grand bâtiment situé au nord dans l'intérieur de la cour d'honneur renferme le train d'artillerie et le petit arsenal. Au côté sud de la tour Blanche se trouvent rassemblées les armures des rois et chevaliers anglais, parmi lesquelles on distingue celles de Henri VIII, de Charles I*er*, du comte d'Essex, etc. L'arsenal de la reine Elisabeth est un bâtiment en face de la tour Blanche. On voit encore les restes des treize tours qui servaient à défendre la cour intérieure. Voici les noms des principales : la **tour de la Cloche**, la tour de Beauchamp, la tour de Devereux, la tour de l'Archer, la tour des Joyaux où est renfermé le trésor de la couronne, et enfin la tour Sanglante où l'on suppose qu'eut lieu le meurtre des jeunes princes Édouard V et le duc d'York.

14

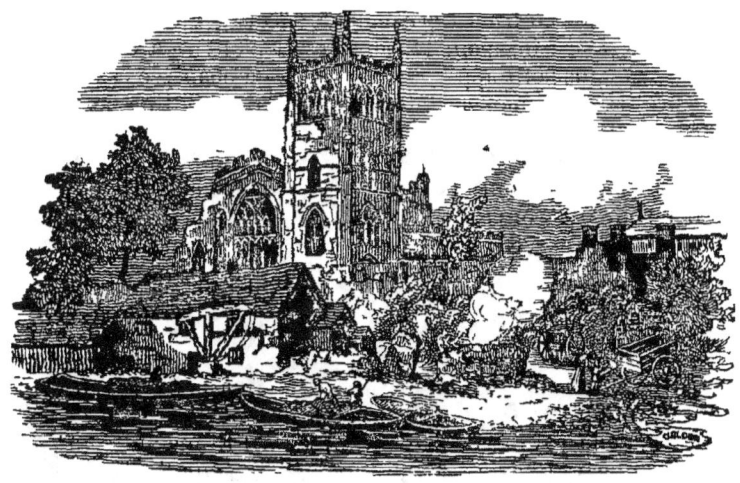

LE CHATEAU DE STIRLING.

Peu de vues rivalisent avec le coup d'œil qui vous est offert du haut d'une des tours du château de Stirling, manoir des monarques calédoniens et première capitale de l'Ecosse. A vos pieds, vous avez deux rivières qui coulent avec une rapidité impétueuse : l'une s'appelle la Reith, et l'autre la Forth. Ossian écoutait le bruit de leurs flots.

Un amphithéâtre de montagnes, presque toujours couvertes de la robe blanche de la neige, se déroule derrière la ville. Les cimes de ces monts se confondent avec un rideau de nuages transparents.

Voilà où jadis les rois d'Écosse passèrent les jours glorieux de leur puissance. Sur ce site charmant ils étendaient leurs regards; depuis ces murs, ils dominaient sur le royaume.

Stirling eut l'honneur, avec Dumferline et Linlithgow, d'abriter une partie de l'année la personne des souverains écossais, à partir de la conquête des Normands, jusqu'au retour de Jacques Ier de sa captivité.

Stirling était l'une des clefs du royaume ; aussi les Écossais et les Anglais se sont-ils livré de terribles et sanglants combats dans les plaines qui l'avoisinent. Les annales de ces deux peuples comptent plus de douze champs de bataille dans l'horizon pris du sommet du château.

En rappelant les annales glorieuses du Stirling, nous ne devons pas omettre de dire que les murs de ce château portent des ta-

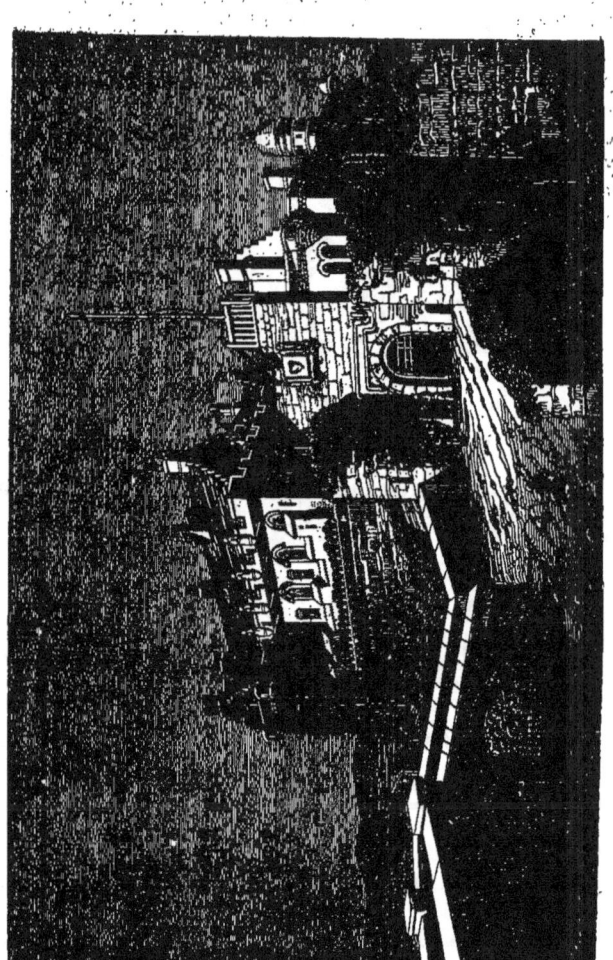

Château de Stirling.

ches de sang. Il s'y passa un de ces faits sanglants qui terminent l'histoire d'un monarque, et appellent une plume tragique.

* Ce fut dans les appartements de Stirling que Jacques II, dit Visage de Feu, à cause d'une large tache rouge qui couvrait sa figure, poignarda de sa propre main, en 1552, Archibald, comte de Douglas, pour s'être posé en rival du roi, et s'être revêtu de la dignité de lieutenant général du royaume, et parce que son élévation et son humeur remuante et farouche inspiraient de grandes craintes au monarque.

Conseillé par l'ancien régent du royaume et par sir Patrick Gray, qui voulait venger un assassinat dont le comte de Douglas avait été l'auteur, Jacques tendit un piége à Archibald, et l'invita à venir au château de Stirling.

A cette invitation, les amis d'Archibald s'émurent et soupçonnèrent une trahison. Le comte méprisa leurs avis et se rendit au château, comptant sur la foi du monarque. Celui-ci reçut son hôte avec un poignard qu'il lui plongea dans le sein. Le cadavre resta sans sépulture, tant on avait horreur d'Archibald. Il n'y a guère que cinquante ans que, dans le jardin du château, au pied de la croisée où le crime avait été commis, on retrouva les restes de ce conspirateur à qui son roi servit de bourreau.

Jacques V habita Stirling comme ses prédécesseurs. Il prenait un nom de montagne, et s'en allait, sous le travestissement d'un simple paysan, interroger ses sujets à leur insu.

Jacques VI habita également Stirling, où il avait été baptisé. Il embellit la ville, qui depuis est devenue le théâtre des guerres qui ont désolé l'Ecosse pendant plus de cent ans.

Il est impossible aujourd'hui de reconnaître, dans les débris de Stirling, l'ancienne capitale de la Calédonie.

Les palais sont déserts ou ruinés : on ne dirait pas qu'une magnificence royale s'y est étalée.

Le paysan habite sous des plafonds dorés ; il convertit en serres et en étables les salles de danse et de festins, sans respect pour aucun souvenir.

Le château ne renferme que d'imposantes ruines. A peine si le commandant de place peut y trouver un logement convenable.

La chambre où siégeait le parlement est toute dégradée ; seulement on remarque que les portes en bois de chêne sont couvertes d'inscriptions et de sculptures, difficiles encore à déchiffrer. On remarque aussi, près de ce château, des bas-reliefs et des statues qui rappellent le style égyptien, indice qui ferait croire que les Phéniciens sont venus jusqu'à l'embouchure de la Forth pousser leurs excursions aventureuses. Ce n'est donc plus qu'un débris que nous venons de nommer.

DE L'EUROPE. 213

Château de Saint-Jean d'Ulo.

LE CHATEAU DE SAINT-JEAN D'ULOA.

La jolie ville de la *Vera-Cruz*, un des principaux ports du Mexique, ne doit rien aux faveurs de la nature. Les rochers de madrépores dont elle est construite ont été tirés du fond de la mer; la seule eau potable est recueillie dans des citernes; le climat est chaud et malsain; des sables arides et brûlants entourent la ville au nord, tandis qu'on voit s'étendre au sud des marais desséchés. Le port, peu sûr et d'un accès difficile, est protégé par le fort de Saint-Jean d'Uloa ou d'Ulùa, élevé à grands frais sur un îlot rocailleux, et sur l'une des extrémités duquel se dresse un magnifique phare.

Les Espagnols restèrent maîtres du château d'Uloa plusieurs années après avoir évacué la terre ferme. Ce fort, que les Mexicains regardaient comme imprenable, parce qu'il était défendu par cent quatre-vingt-cinq pièces de canon, tomba au pouvoir des Français, le 27 novembre 1838, après un bombardement de quatre heures. Malgré les pertes causées par les troubles civils, la population de Saint-Jean d'Uloa est encore de seize mille âmes. Les riches habitants vont fréquemment chercher la fraîcheur et tous les charmes de la belle nature à *Xalapa*, ville presque aussi considérable, située sur une des terrasses par lesquelles le plateau central s'abaisse sur le golfe mexicain; cette ville a donné son nom à la racine médicinale appelée *jalap*. *Perote*, dont les maisons sont presque sans fenêtres, est au milieu de plaines stériles couvertes de pierres ponces. Dans les forêts épaisses qui environnent le village de *Papantla*, à quarante-cinq lieues au nord-ouest de la Vera-Cruz, s'élève une pyramide érigée par les anciens Aztèques : elle n'a que dix-huit mètres de hauteur sur vingt-cinq à sa base; mais elle est remarquable par la grandeur et la régularité des blocs de porphyre dont elle est construite, ainsi que par les hiéroglyphes dont elle est ornée.

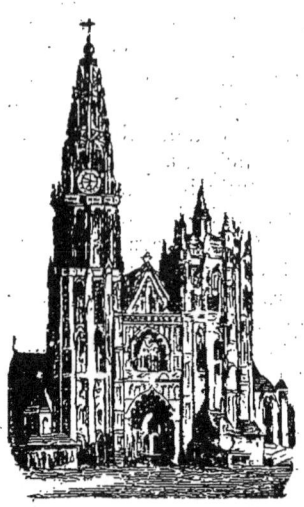

ÉGLISES DE LA BELGIQUE

CATHÉDRALE D'ANVERS.

Anvers, la grande cité, qui fut, pendant un temps, l'une des plus importantes et des plus belles villes de France ; Anvers, que nous autres Français ne cesserons de regretter, existe depuis si longtemps, que, faute de savoir quelque chose sur son origine, on en a inventé une toute fabuleuse. Il ne s'agit de rien moins, dans les anciennes chroniques, que de géants et de faits merveilleux. Ce qu'il y a de certain, c'est sa position admirable et ses magnifiques monuments, parmi lesquels on remarque surtout sa majestueuse cathédrale. Cette superbe église fut commencée à

la fin du onzième siècle et achevée au commencement du douzième; elle a été érigée en cathédrale en 1559, par le pape Paul IV, à la sollicitation de Philippe II; elle a cinq cents pieds de longueur, deux cent trente de largeur et trois cent soixante de hauteur; deux cent trente arcades voûtées sont soutenues par cent vingt-cinq colonnes; de chaque côté existe une double nef; il y a un demi-siècle qu'on y voyait trente-deux autels en marbre d'Italie. Cent gros chandeliers d'argent massif ornaient, les jours de fête, le principal autel, élevé en 1624, sur les dessins de Rubens. On admirait dans ce temple le magnifique ostensoir en or massif, enrichi de diamants et de pierres fines, présent de François 1er, roi de France. Ces richesses ont été enlevées en 1797 par les agents de la république française. Cette église présentait alors le triste spectacle des ruines. M. Herbouville, préfet du département des Deux-Nèthes, la fit restaurer en 1810, par ordre de l'empereur. Le chœur, que Charles-Quint fit construire en 1521, et dont il posa la première pierre, a été démoli en 1798.

La tour de Notre-Dame, en pierres de taille, a quatre cent soixante-six pieds de hauteur, quelques pieds de moins que celle de Strasbourg ; il faut monter six cent vingt-deux marches pour arriver à la dernière galerie. Cette tour est percée à jour en découpure, et va en diminuant d'étage en étage, avec des galeries disposées les unes au-dessus des autres ; sa prodigieuse élévation et la délicatesse avec laquelle elle est travaillée, fixent l'attention des voyageurs. Elle a été commencée en 1522, d'après le plan et les dessins de l'architecte Amelius, et totalement achevée en 1618. La tour qui devait être en parallèle n'a été terminée que jusqu'à la première galerie.

Pour donner une idée des proportions gigantesques de la tour Notre-Dame, il suffit de dire que le cadran de l'horloge n'a pas moins de quatre-vingt-dix pieds de circonférence, et que, dans l'intérieur, elle contient trente-trois grosses cloches et deux carillons complets.

En entrant dans l'église de Notre-Dame par la principale nef, on admire la magnifique coupole, éclairée latéralement. Le plafond représente la sainte Vierge environnée d'une troupe d'anges qui déploient leurs ailes. On monte au chœur, et l'on y contemple le superbe autel en marbre et le tableau de Rubens représentant l'Assomption de Marie. La mère de Dieu est portée dans le sein de l'Eternel par une foule d'anges ; quelques-uns voltigent autour d'elle. Le corps de la sainte Vierge est resplendissant de beauté et de fraîcheur ; le tombeau et le linceul que trois femmes en ont retiré, sont d'un coloris parfait.

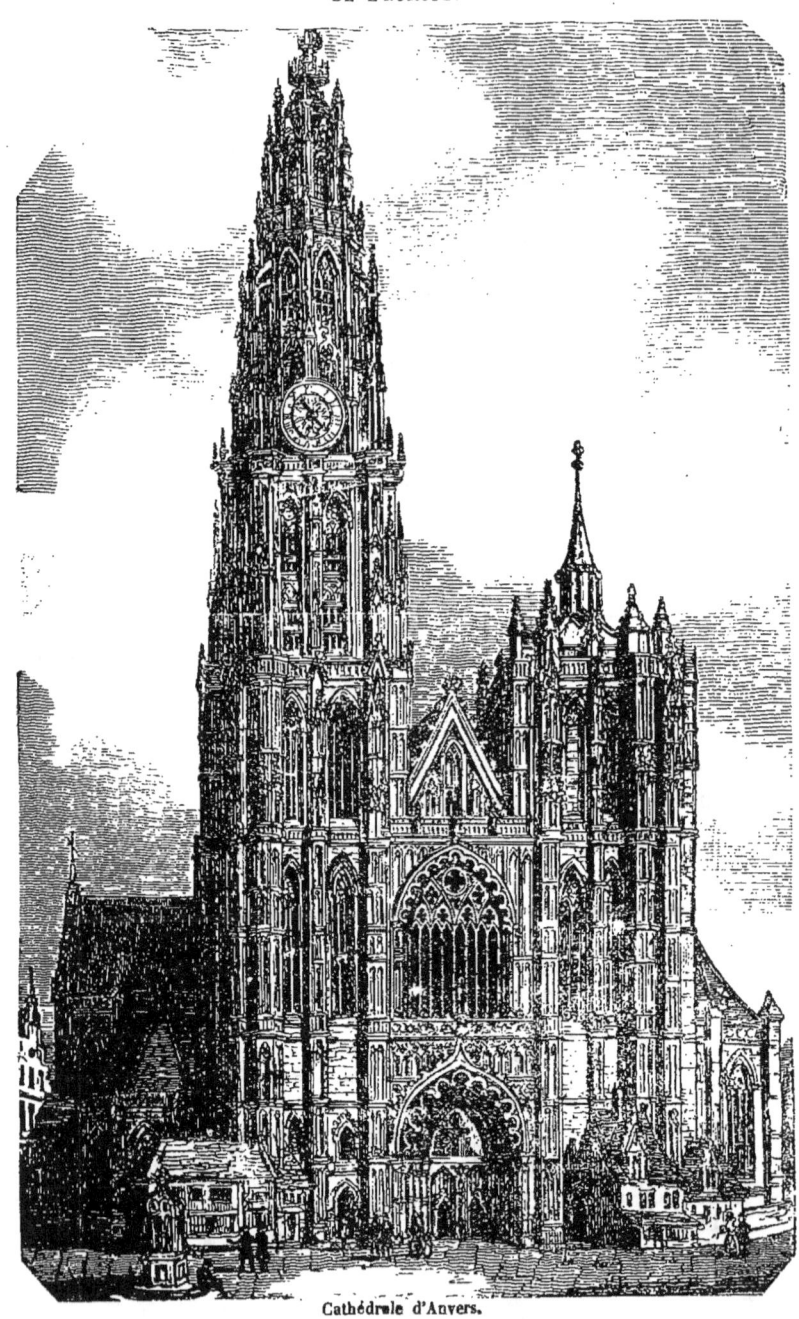

Cathédrale d'Anvers.

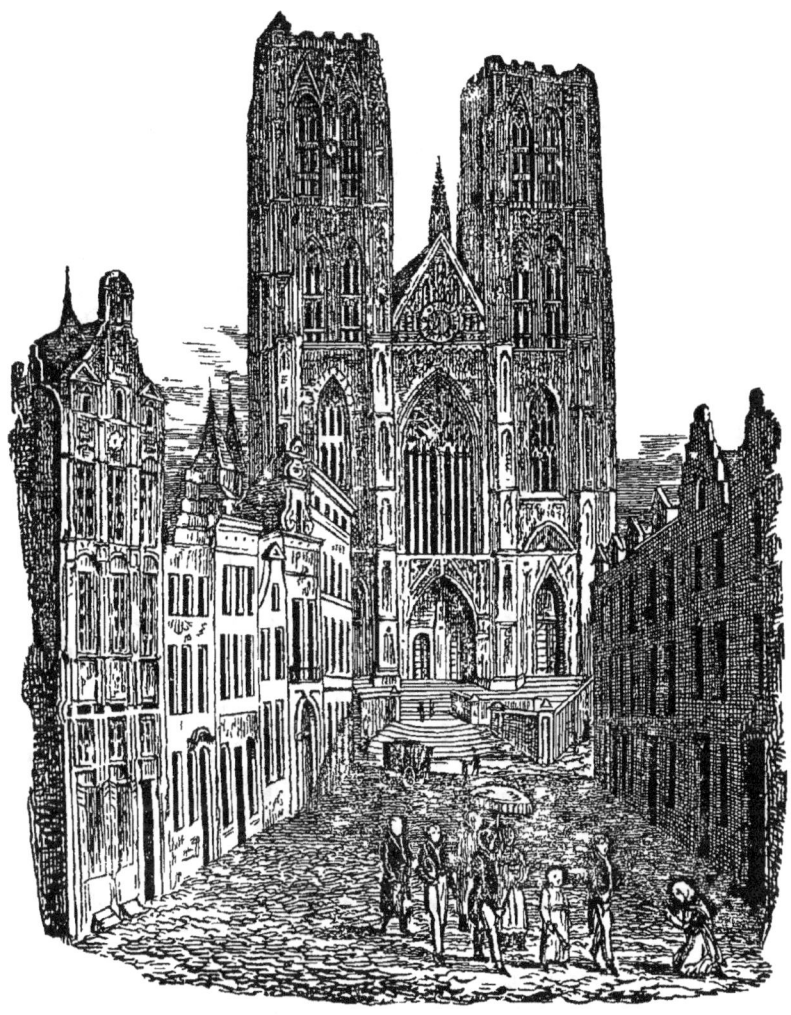

SAINTE-GUDULE, A BRUXELLES.

L'église de Sainte-Gudule est une des illustrations monumentales de la capitale de la Belgique. Fondée au milieu du onzième siècle, et placée sous l'invocation de saint Michel, elle prit son nom actuel lorsque, peu d'années après, les reliques de sainte Gudule y eurent été transportées. Sous la faveur toute spéciale et constante des souverains du pays, Sainte-Gudule avait

bientôt acquis sur les autres paroisses de la ville une sorte de suprématie, dont le temps ne l'a point dépouillée.

Quoiqu'elle soit fortement empreinte d'un cachet gothique, cette église a subi ces conditions d'agrandissement, de modification, d'altération, qui semblent soumettre les monuments, comme des choses animées et organisées, à des lois de naissance, de développement, de changement et de décadence. Peu d'édifices sont restés des modèles purs et sans alliage du génie architectural d'une époque, et les âges, en se succédant, portent la main sur ce qui les a précédés, et leur doit suivre, pour y laisser quelque souvenir d'eux, quelque révélation de leur goût, quelque trace de leur passage. Sainte-Gudule présente, dans l'aspect général de sa masse imposante, ces traits hardis, élégants, délicats et minutieux, qu'imprimaient à la pierre les artistes du siècle où elle fut bâtie; mais l'œil exercé peut lire une date différente dans chacune de ses parties, et reconnaître qu'elle n'a pas été enfantée tout entière par une seule et même pensée. Cependant, et malgré ces irrégularités et ces disparates, malgré les tours du seizième siècle et un escalier du dix-huitième, l'ensemble extérieur n'est pas sans majesté. L'élévation même du sol de l'église au-dessus du terrain qui l'entoure contribue à donner au monument un caractère de grandeur solennelle.

L'intérieur de Sainte-Gudule constate mieux encore les efforts successivement tentés pour embellir cette métropolitaine de Bruxelles. Peu d'églises possèdent des richesses d'ornement plus variées. Nulle part la peinture ingénieuse des vitraux n'offre un dessin plus exquis et de plus brillantes couleurs. La pompe des sépultures royales s'étale aussi sous les voûtes de Sainte-Gudule. Dans le grand chœur reposent des souverains et des gouverneurs du Brabant : l'archiduc Albert, fils de l'empereur Maximilien II, et sa femme, la fille de Philippe II, l'archiduchesse Isabelle, le pacifique Jean II, à côté de sa femme, la duchesse Marguerite, un prince électoral de Bavière, un fils de Philippe le Bon, et des grands de la terre qui forment encore une cour aux têtes couronnées. La sculpture n'a pas refusé à Sainte-Gudule le tribut de son génie, et l'on s'arrête avec étonnement à l'aspect d'une chaire, merveilleux produit du ciseau. « Je n'avais jamais vu, dit un voyageur, de morceau de sculpture en bois aussi singulier et aussi curieux par la hardiesse et le fini de la ciselure. A la base de la chaire on voit Adam et Eve de grandeur naturelle; l'un, avec l'attribut de l'aigle, l'autre, avec celui du paon : ils sont chassés du paradis terrestre par un ange flamboyant et par la Mort armée de sa faux. Au-dessus, et appuyé sur des rameaux, est un globe dont la concavité est destinée au

prédicateur. Ce globe est surmonté d'un baldaquin soutenu par deux anges et placé sur la cime d'un palmier, dont le tronc est enraciné dans la base de la chaire. Enfin, par-dessus tout, sont assis, sur un croissant, la sainte Vierge et l'enfant Jésus. Mille petits accessoires enrichissent, en outre, cette chaire extraordinaire, exécutée, en 1699, pour les jésuites, qui voulaient toujours du plus beau et du plus cher. »

La peinture a été également mise à contribution pour décorer Sainte-Gudule, dans laquelle on remarque quelques beaux modèles de l'école flamande. L'attention se porte particulièrement sur une série de dix-huit tableaux, placés dans les petites nefs et représentant les différentes scènes d'une des légendes les plus fameuses dans les annales brabançonnes. En 1369, un juif de la ville d'Enghien, nommé Jonathas, cherchait l'occasion, comme une œuvre méritoire, de commettre un attentat contre quelque objet voué au culte chrétien. Il associa à ses projets un de ses coreligionnaires, qui, moyennant une forte récompense, enleva, dans une chapelle de Bruxelles, seize hosties consacrées, et les remit à Jonathas. Celui-ci, avant d'avoir pu accomplir le sacrilége qu'il méditait, tomba sous les coups d'un meurtrier resté inconnu. Sa veuve, non moins fanatisée que lui, se rendit à Bruxelles pour arrêter, avec d'autres juifs, ce qu'il convenait de faire des hosties demeurées en son pouvoir. Ils décidèrent qu'elles seraient transportées dans la synagogue et livrées à toutes les profanations pendant la nuit du jeudi au vendredi saint. Mais à peine eurent-ils porté la main sur elles, que, suivant la légende, le sang jaillit sous les coups de poignard dont ils les perçaient. Frappés de stupeur et d'effroi, ils n'osèrent poursuivre, et chargèrent une jeune fille juive, nommée Catherine, d'aller remettre ces hosties à leurs frères de Cologne, pour que l'œuvre restée incomplète s'achevât par d'autres mains. Catherine, qui avait été secrètement convertie au christianisme, rapporta les objets sacrés au curé de l'église où ils avaient été dérobés, et lui raconta ce qui avait eu lieu dans la synagogue. Des mesures dignes d'un siècle d'ignorance et de barbarie furent prises aussitôt contre tous les juifs du Brabant, et la torture ayant arraché à trois d'entre eux l'aveu de leur attentat, ils furent tenaillés à tous les carrefours de Bruxelles, puis brûlés vifs, la veille de l'Ascension de l'an 1370. Tous les coreligionnaires de ces malheureux subirent une confiscation absolue de leurs biens et un bannissement à perpétuité. Le duc de Wenceslas, pour conserver la mémoire de cet événement, institua une procession, qui se fait le 13 juillet de chaque année, et dans laquelle sont portées trois des seize hosties miraculeuses.

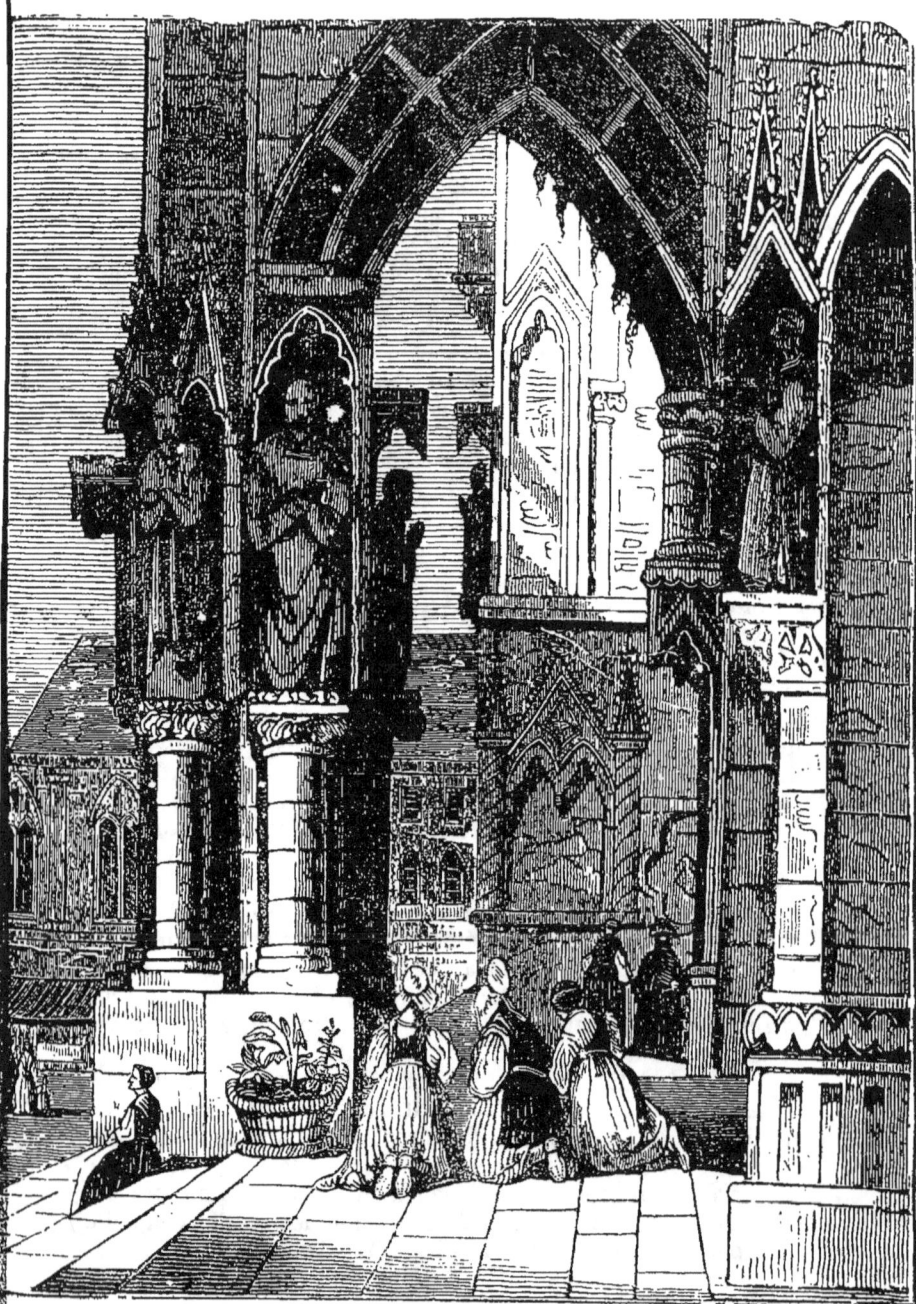

Cathédrale de Ratisbonne.

ÉGLISES DE L'ALLEMAGNE

LA CATHÉDRALE DE FRIBOURG EN BRISGAU.

Fribourg, capitale du Brisgau, dans le grand-duché de Bade, est assis au pied de la Forêt-Noire. Le pays qui l'entoure est pittoresque, industrieux.

La cathédrale de Fribourg est réputée la plus belle de l'Alle-

magne, et serait le chef-d'œuvre de l'architecture gothique si celle de Strasbourg n'existait pas. Elle est aussi ancienne que la ville même ; commencée sous Conrad, duc de Zæhringen, qui régna de 1122 à 1152, elle fut terminée quinze ans après, sous Conrad Ier, comte de Fribourg, mort en 1272. Quant à ce qu'elle coûta d'argent, ce furent les citoyens et non les ducs de Zæhringen et les comtes de Fribourg, qui le payèrent ; il y en eut même qui engagèrent pour cela leurs maisons. Aussi les Fribourgeois peuvent-ils hardiment dire : Notre cathédrale.

En 1146, saint Bernard vint prêcher la croisade dans cet édifice inachevé.

La tour fut terminée vers le milieu du douzième siècle, c'est-à-dire avant que l'on commençât la cathédrale de Strasbourg ; sa hauteur est de trois cent cinquante-six pieds.

Tout l'édifice est bâti en grès rouge. Il a, comme toutes les églises, la forme d'une croix et regarde l'orient. La partie la plus ancienne est du style byzantin et le corps de l'église du style gothique. La hauteur de la nef est de quatre-vingt-quatorze pieds ; elle a cent soixante-quinze pieds de long sur vingt-sept de large. Les murs ont six pieds d'épaisseur. La partie inférieure de la tour est carrée ; des colonnes de huit pieds de diamètre et de treize pieds de hauteur lui servent d'appui, ainsi que d'encadrement du portail, qui passe pour un chef-d'œuvre ; il est orné d'une superbe statue de la Vierge, placée entre ses deux battants, et d'une suite de sculptures représentant la vie de notre Seigneur ; en dessus des faces latérales, sont figurés l'ascension du Christ et le couronnement de la vierge Marie, patronne de la cathédrale. Un peu plus haut que le portail, est une galerie qui fait tout le tour, et que l'on prendrait pour une dentelle. Arrivée là, la tour prend la forme d'un dodécagone, et se transforme ensuite en une pyramide octogone qui se termine en pointe. Tout cela est d'une délicatesse, d'un fini vraiment admirables.

Le chœur de cette église est d'une hauteur prodigieuse ; il est fermé de cinq côtés ; la voûte fait l'admiration des connaisseurs. Parmi les six autels de la cathédrale, on distingue surtout le grand autel, qu'orne une suite d'excellents tableaux, production d'un peintre du seizième siècle, Jean Baldung, surnommé, en Souabe, Grien de Gmün. Ils représentent l'assomption de la Vierge, le crucifiement et les douze apôtres ; tous sont du commencement du seizième siècle. On voit aussi, dans la chapelle de l'université, deux fort beaux tableaux de Jean Holbein.

L'ÉGLISE DE SAINT-CHARLES-BORROMÉE, A VIENNE.

L'église de Saint-Charles-Borromée, à Vienne, est une construction moderne. Sa coupole est fort belle, mais l'ensemble de l'édifice est sans majesté. Son portique est grec ; il est placé entre deux portes latérales de structure différente et n'appartenant à aucun style. On vante beaucoup les colonnes qui les précèdent et dans lesquelles on monte par un escalier en spirale. Mais cela ne saurait racheter la pesanteur de l'œuvre, défaut capital de tous les monuments modernes, où domine la froide architecture grecque.

L'église de Saint-Charles-Borromée est vaste, mais elle n'a rien qui éveille le sentiment religieux ; elle manque de ce caractère mystique qui convient si bien aux temples catholiques. En somme pourtant, c'est un des édifices les plus remarquables de la capitale de l'Autriche, et, à ce titre, il mérite la mention que nous lui accordons ici.

LA CATHÉDRALE DE WORMS.

Worms, dans le grand-duché de Darmstad, sur la rive gauche du Rhin, est une ville riche en vestiges d'une ancienne splendeur, en souvenirs historiques et en traditions merveilleuses qui se sont peut-être entées sur des réalités. Worms fut fondé par les Vaugions. Plusieurs conciles et plusieurs diètes y ont été tenus ; parmi les premiers on distingue celui de 1122, où l'empereur Henri V et le pape Calixte fixèrent la juridiction des évêques. Les diètes les plus célèbres sont celle de 1495, qui prépara la paix générale de l'Allemagne ; celle de 1517, qui confirma cette paix ; celle de 1521, qui eut pour conséquence l'édit de Worms contre Luther. La ville de Worms fut une des premières à adopter la confession d'Augsbourg, elle la défendit avec opiniâtreté. Dès le treizième siècle, cette cité eut des différends continuels avec ses évêques ; elle a beaucoup souffert des guerres fréquentes dont elle n'a cessé d'être le théâtre ; ville impériale, elle a joué un grand rôle parmi les cités des bords du Rhin.

Sa cathédrale et le dôme qui la surmonte sont des monuments remarquables. Leur construction est d'un style mixte et l'on serait très-embarrassé de décider à quel genre d'architecture il se rapporte plus particulièrement. C'est une profusion de détails jetés sur une masse imposante.

Saint-Charles-Borromée.

Le Dôme de Worms.

LA CATHÉDRALE DE RATISBONNE.

Ratisbonne fut, depuis 1662, le siége de la diète de l'Empire, et lorsque le grand-duché de Francfort fut créé, cette ville fut comprise, ainsi que son territoire, dans les états de la Bavière.
Parmi les plus importantes constructions de Ratisbonne, il faut mentionner le fameux pont de quinze arches sur le Danube, qui a mille quatre-vingt-onze pieds de longueur, le beau château du prince de la Tour et Taxis, l'hôtel de ville, dans lequel s'assemblait la diète germanique, et l'église cathédrale, dont la construction remonte à la première année du quinzième siècle. Son porche est un des plus remarquables que l'on connaisse, et, bien que l'ensemble manque de régularité, quelques-unes de ses parties sont d'une pureté et d'une perfection de style qui permettent de placer cette église parmi les plus belles et les mieux conservées de la chrétienté.

ÉGLISES ET MONASTÈRES DE L'ITALIE

SAINT-PIERRE DE ROME.

Les abords de ce superbe édifice, sans contredit l'une des merveilles du monde, sont parfaitement en harmonie avec sa grandeur, et forment un ensemble imposant et majestueux. Au milieu d'une mosaïque à larges traits et d'un travail merveilleux, s'élève un obélisque ayant à ses côtés deux charmantes fontaines dont les eaux limpides et saillantes arrosent doucement la dalle échauffée par le soleil d'Italie et rafraîchissent l'atmosphère. La place est entourée d'une magnifique colonnade du Bernin qui ne le cède en rien en majesté à l'église elle-même.

Quand on a franchi la porte du milieu, l'harmonie qui existe entre les diverses parties de l'intérieur est si parfaite que là, où tout est immense, rien au premier coup d'œil ne paraît grand; et bien que la vue embrasse tout à la fois la nef, le sanctuaire et la voûte, on n'éprouve d'abord aucune surprise. C'est ainsi que, par un effet contraire, les objets grandissent dans un panorama. Quand on est parvenu au milieu de la nef, on se trouve près d'une balustrade de cuivre doré qui entoure la descente à une sacristie souterraine. Là on est aux pieds de saint Pierre, qu'un bronze antique représente de grandeur humaine; saint Pierre porte le pied droit en avant; les cinq doigts en ont été sensiblement usés par les baisers des fidèles. A cent pas du saint, sa figure paraît noire et son manteau vert foncé. Des antiquaires prétendent que cette statue fut la statue de Jupiter avant d'être celle de saint Pierre.

Saint-Pierre de Rome.

Après avoir dépassé cette statue, on touche au chœur. C'est là que l'étendue du monument se révèle au spectateur. Les personnes qui entrent dans l'église ont l'air de pygmées qui se traînent lentement sur les mosaïques et dont la petitesse contraste avec la hauteur prodigieuse des voûtes chargées de dorures, ornées de rosaces et de larges feuillages artistement sculptés. Dans les côtés latéraux de l'église, on admire une multitude de colonnes, de sculptures, de mosaïques, de tableaux, de fresques, de marbres précieux, de granits, d'agates, de porphyres, de bronzes, de stucs dorés; c'est là que sont les mausolées des papes, dont plusieurs sont d'un travail prodigieux. On s'arrête aussi devant le baldaquin du grand autel, élevé de cent vingt-deux pieds, que soutiennent quatre colonnes spirales, et que surmonte une croix accompagnée d'ornements. Chaque pape, à son élection, est porté sur cet autel, et à lui seul appartient le droit d'y célébrer la messe.

Si de ce point on élève les regards vers la coupole de Saint-Pierre, on aperçoit un chef-d'œuvre, auquel aucun autre ouvrage de l'art ne saurait être comparé. L'intérieur de ce dôme représente les hiérarchies célestes en mosaïque, enfin le paradis semé d'étoiles d'or. Cette coupole a quatre cent huit pieds d'élévation; au dehors elle est protégée par une enveloppe de plomb dont les zones sont divisées par des côtes de métal doré; et sur le sommet brille un énorme globe de cuivre que recouvre une dorure épaisse. Lorsque l'on monte à cette boule, on circule d'abord dans deux rangs de galeries, placés l'un au-dessus de l'autre. Huit cents marches larges et commodes conduisent à la partie inférieure de la boule, mais le dernier escalier par lequel on pénètre dans son intérieur n'est qu'une échelle de meunier qui n'offre d'appui d'aucun côté, et dont il faut gravir les degrés avec prudence. La boule peut contenir vingt-quatre personnes rangées debout les unes contre les autres.

En descendant de la boule, l'on manque rarement de parcourir les vastes combles de l'église, qui permettent de faire le tour du dôme supérieur et de deux autres dômes beaucoup moins élevés entre lesquels s'élève le premier.

Soufflot, en construisant le Panthéon, a certainement pris pour type l'église Saint-Pierre de Rome, le chef-d'œuvre de l'immortel Bramante; mais, soit crainte de passer pour plagiaire, soit orgueil, il s'est trop souvent écarté de son modèle. Au reste, ceux qui n'ont pas le privilège de pouvoir visiter la merveilleuse église peuvent, en contemplant le Panthéon et en ajoutant les détails qui précèdent, se faire une idée assez exacte de la basilique de Rome.

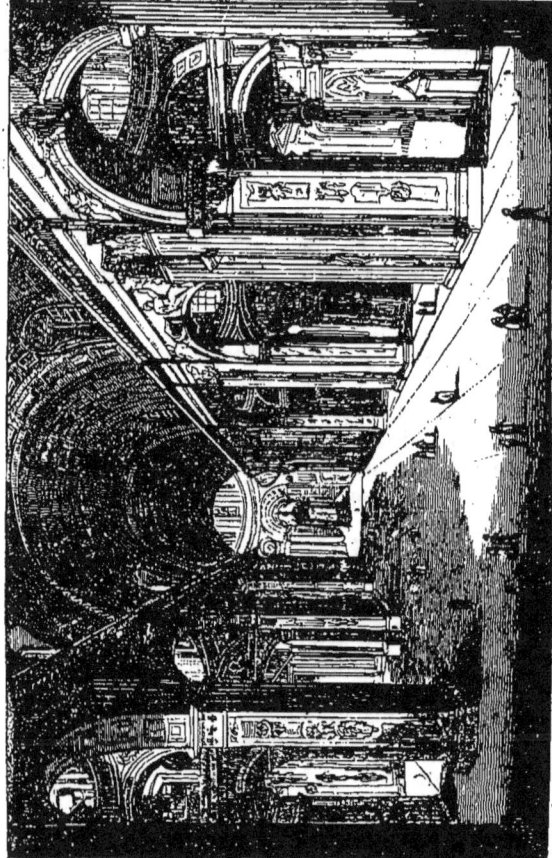

Intérieur de Saint-Pierre de Rome.

LE PANTHÉON D'AGRIPPA.

« Simple et majestueux, sévère et sublime dans son architecture, consacré à tous les saints, et temple de tous les dieux, depuis Jupiter jusqu'au Christ ; épargné et embelli par le temps, tu restes inébranlable, tandis que tout, arcs de triomphe, empires, chancelle ou tombe autour de toi ; tandis que l'homme se trace toujours à travers les ronces un sentier vers sa tombe! Edifice glorieux! subsisteras-tu à jamais? la faux du temps et le sceptre de fer des tyrans se brisent contre toi, sanctuaire et asile des arts et de la piété, Panthéon, orgueil de Rome!

« Monument d'un âge plus glorieux et des arts les plus nobles, dégradé, mais parfait encore, une majesté religieuse qui parle à tous les cœurs respire dans ton enceinte. Tu es un modèle pour l'artiste : celui qui vient chercher à Rome le souvenir des siècles écoulés peut penser que la gloire ne répand ses rayons que par l'ouverture de ton dôme sacré ; les hommes que la piété y conduit trouvent ici des autels où déposer leurs prières ; et ceux que l'admiration pour le génie y attire peuvent reposer leurs yeux sur les images vénérées des grands hommes dont les bustes ornent ce temple. »

Ce temple est un vaste dôme plus grand même que celui de Saint-Pierre, et qui repose sur le sol. Il a cent trente-deux pieds de diamètre, ainsi que de hauteur. Il n'y a pas de fenêtre dans tout l'édifice, et le jour n'y pénètre que par une ouverture circulaire au sommet de la coupole, laquelle a vingt-six pieds de diamètre. Les murs intérieurs sont de marbre ou incrustés de matières précieuses. Le pavé, composé de granit et de porphyre, le plus admirable des pavés du temple et le seul qui ait subsisté jusqu'à nous, suffirait seul à donner une idée de la magnificence romaine, ainsi que de la beauté et de la solidité des matériaux qu'elle employait dans ses œuvres.

Un portique aussi simple que noble, et composé d'un double rang de huit colonnes énormes, en marbre d'Egypte, d'une seule pièce, ne contribue pas peu à embellir le Panthéon.

Quoique dépouillé de quelques accessoires, le Panthéon, d'ailleurs intact, n'en paraît que plus remarquable par sa beauté et sa majesté. L'ombre que le portique projette sur l'entrée fait ressortir la douce et pure lumière qui descend dans l'intérieur par l'ouverture pratiquée au sommet de la coupole. L'effet du clair de lune, à travers cette même ouverture, et des nuages légers qui fuient dans le ciel en passant devant l'astre argenté, forme un spectacle magnifique qu'on ne se lasse pas de contempler.

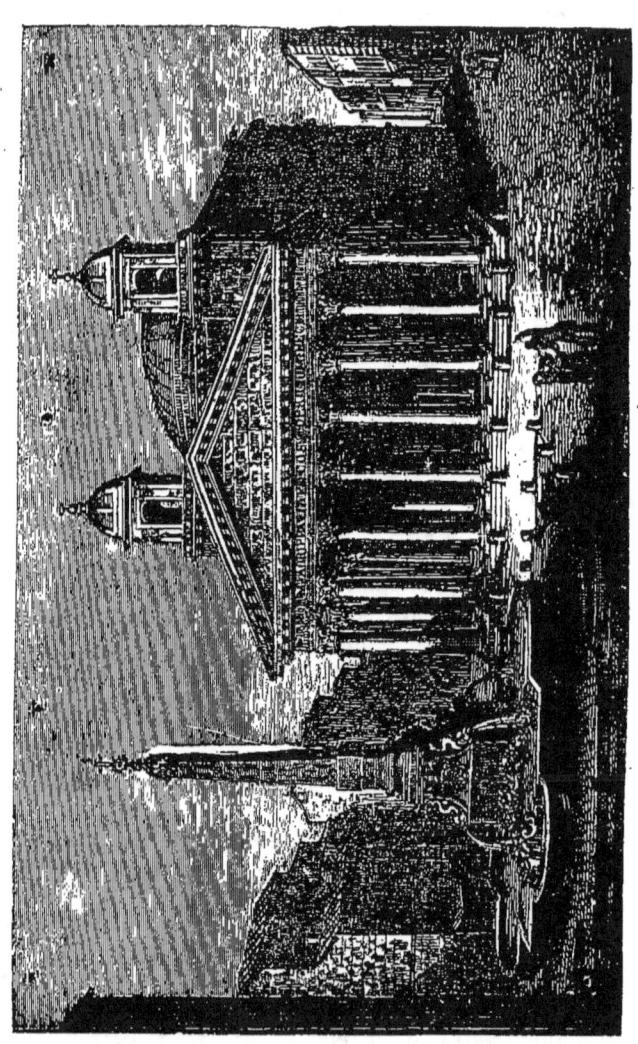

Panthéon d'Agrippa.

LE TEMPLE DE BRAMANTE.

Chacun sait que l'Italie est redevable de ses plus remarquables monuments à l'immortel Bramante, qui comptait parmi ses chefs-d'œuvre le cloître des Pères de la Paix, la fontaine du Transtevère et un autre que l'on admirait à la place de Saint-Pierre, et enfin, nous l'avons déjà dit, la basilique de Saint-Pierre.

Bramante (François-Lazzari) naquit en 1444 à Castel-Durante, dans l'état d'Urbin, de parents honnêtes, mais sans fortune; son père, cependant, lui fit apprendre la peinture; l'on connaît plusieurs tableaux de sa main. On lui attribue en outre des fresques dont quelques-unes subsistent encore dans le Milanais; il reste aussi à la chartreuse de Pavie une chapelle que l'on dit avoir été peinte par lui. Les proportions y sont robustes, et quelquefois même semblent un peu trop massives; les visages sont peints et les têtes de vieillards d'un haut style; le coloris, entaché d'ailleurs de quelque excès de crudité, est vif et bien détaché du fond. Une manière exactement semblable a été observée dans plusieurs tableaux du Bramante. Son chef-d'œuvre en peinture est un saint Sébastien dont il orna l'église de ce nom à Milan, et dans lequel on découvre à peine les traces du quinzième siècle.

Mais c'est surtout par ses travaux architectoniques que Bramante a mérité de passer à la postérité. Lorsque l'Italie eut vu renaître l'architecture, Bramante fut le premier qui lui rendit la noblesse dont elle était déchue depuis les anciens. C'était cet art qui occupait toute sa pensée; ce fut par amour pour lui qu'il abandonna sa patrie et vint en Lombardie, où il parcourut plusieurs villes, faisant, le mieux qu'il pouvait, des ouvrages de peu d'importance, jusqu'à ce qu'étant arrivé à Milan, vers 1476, il fut frappé de la majesté du dôme de cette capitale. S'étant alors lié avec les architectes de ce bel édifice, il prit la résolution de se livrer tout entier à l'architecture. Après avoir étudié les règles de la perspective et les mesures de l'antiquité, sur les meilleurs dessins qui eussent été faits de son temps, il se consacra à l'étude des beaux morceaux d'architecture dont l'Italie est remplie. C'est ainsi que Naples, Rome, Tivoli et la villa Adriana attirèrent successivement son attention.

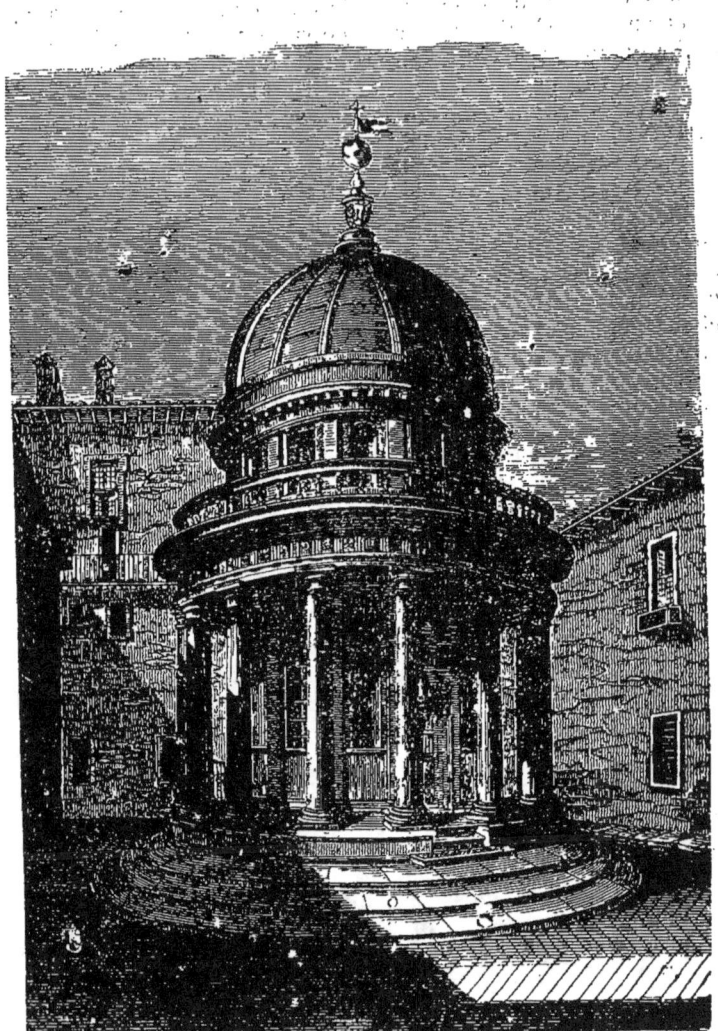

Le temple de Bramante.

Quoique les édifices qu'il avait déjà fait construire eussent beaucoup étendu sa réputation, quoique sa facilité à inventer et à faire exécuter fût telle qu'on ne lui connût point de rivaux, Bramante dut s'estimer heureux de vivre sous le pape Jules II, qui avait autant de goût pour les grandes choses, que son architecte avait de mérite et d'activité pour les réaliser. Sans Jules II, peut-être ne connaîtrions nous pas tout le génie du Bramante. Il réussit d'abord, au gré de ce pontife, à joindre, par un édifice somptueux, le Belvédère au palais du Vatican, dont un petit vallon le séparait. A cet effet, Bramante construisit de magnifiques galeries autour de ce vallon, dont il fit une esplanade superbe, et au milieu duquel les eaux du Belvédère venaient alimenter une très-belle fontaine. Le pape, à qui Bramante était cher, le récompensa en lui accordant l'office de scelleur à la chancellerie, ce qui donna lieu à l'artiste d'imaginer une machine pour sceller les bulles par le moyen d'une vis de pression.

Elevé au milieu du cloître de Saint-Pierre *in Monterio*, à Rome, le temple de Bramante doit intéresser à plus d'un titre les amis de l'art et surtout les chrétiens, car il occupe la place même où, suivant la tradition, l'apôtre bien-aimé du Christ reçut la couronne du martyre. Malgré des critiques trop acerbes, il peut à bon droit passer pour l'un des plus élégants, des plus légers et surtout plus gracieux chefs-d'œuvre d'architecture du temps.

Sa forme est circulaire et l'on y arrive après avoir monté trois marches d'un marbre précieux ; les colonnes qui l'entourent et supportent la galerie à jour qui ceint la coupole appartiennent à l'ordre grec et sont supportées par des chapitaux moulés et du plus joli effet ; le dôme est léger et hardi : il rappelle celui de Saint-Pierre, et il est percé de fenêtres tour à tour rondes et carrées. Enfin, ce temple, par sa noble simplicité et la régularité de son architecture, élève l'âme en la faisant penser aux vertus de celui en l'honneur de qui il fut édifié.

Bramante mourut en 1514 ; il avait toujours vécu honorablement et en homme de bien. Il faisait son amusement de la poésie et improvisait avec facilité. On a aussi de lui des ouvrages sur l'architecture, sur la structure du corps humain et sur la perspective, qui ont été retrouvés manuscrits, en 1756, dans une bibliothèque de Milan, et imprimés la même année.

ABBAYE DU MONT-CASSIN.

L'abbaye du Mont-Cassin, fondée vers l'année 529, fut le berceau de la plupart des ordres monastiques de l'Occident. Un jeune homme du duché de Spolette, saint Benoît, dédaignant, dans son ravissement religieux, les jouissances mondaines que lui promettaient la fortune et le rang de ses parents, s'était enfui au désert de Subiaco, auprès de Palestrine, pour y dévouer sa vie à des œuvres de piété. La caverne qu'habitait saint Benoît ne tarda pas à être le centre d'une colonie chrétienne, dont le temps se partagea exclusivement entre la culture de la terre et des exercices de dévotion : la règle de l'ordre bénédictin fut ainsi mise en pratique avant d'avoir été formulée en code. Le paganisme, encore armé de pouvoirs matériels, se défendait par des violences et des persécutions. Saint Benoît fut obligé d'abandonner Subiaco, trop voisin de Rome; il conduisit son troupeau sur une des cimes des monts Apennins, dans la ville de Casinum, à quelques lieues de Gaëte. Les habitants de Casinum, encore attachés au culte des faux dieux, adoraient Apollon, mais leur humeur était douce et tolérante; ils accueillirent donc les réfugiés, et bientôt même, convertis au christianisme, ils les aidèrent à construire un vaste monastère. Telle fut l'origine de la

célèbre abbaye du Mont-Cassin; tel fut le commencement de l'ordre puissant des bénédictins, qui vit sa règle devenir la loi commune des corporations religieuses, et du sein duquel sont sortis quarante papes, deux cents cardinaux, cinquante patriarches, seize cents archevêques, quatre mille six cents évêques, et trois mille six cents saints canonisés.

L'abbaye du Mont-Cassin, placée dans la contrée de l'Europe, la plus ravagée par la guerre, à une époque où l'épée du soldat et du maraudeur ne rentrait jamais dans le fourreau, et mise en évidence par ses richesses et sa renommée, eut plus qu'aucune ville d'Italie sa part de calamités à subir. Saccagée par les Lombards en 589, par les Sarrasins en 884, par les Normands et par d'autres déprédateurs, elle fut forcée de se faire aussi guerrière pour se défendre et se conserver. Elle s'entoura donc de fortifications, les moines apprirent à manier l'épée en même temps que la bêche et la plume, et leurs abbés, qualifiés évêques, auxquels leur haute dignité et l'immensité des domaines relevant féodalement de l'abbaye avaient fait donner le titre de premiers barons du royaume, furent des chefs de soldats non moins que des supérieurs de religieux. Ce n'étaient pas seulement leur vie et leurs biens que les moines du Mont-Cassin avaient à mettre à l'abri des barbares derrière les murailles de leur couvent, c'étaient aussi des reliques de la civilisation passée et les éléments de la civilisation future. Leur règle les astreignait à des travaux intellectuels autant qu'à des occupations manuelles, et après avoir labouré les champs et taillé les vignes, ils devaient se livrer dans leur cellule à l'étude des lettres sacrées et profanes. Ainsi, pendant que les barbares de tout nom et de toute race, Goths, Francs, Italiens, Sarrasins, Normands, éteignaient la lumière dans le sang, les bénédictins la rallumaient au fond de leurs cloîtres, et préservaient les sources des lettres, des arts et des sciences. Tandis que les monuments et les bibliothèques périssaient de toutes parts sous le fer et le feu, les moines du Mont-Cassin faisaient orner leur couvent de sculptures, de peintures, de mosaïques, et multipliaient, en les copiant, les œuvres des philosophes, des historiens et des poëtes de l'antiquité. Quand la tempête commença à s'apaiser, ce fut dans les monastères, presque exclusivement, qu'on retrouva les matériaux, les écrits de l'antiquité. Aux religieux du Mont-Cassin revient la plus large part de la reconnaissance due pour ce grand bienfait. Pendant longtemps les générations se succédèrent sur la docte montagne sans dégénérer ni en savoir ni en zèle; le titre de bénédictin valait un brevet d'érudition. L'abbaye du Mont-Cassin, jusqu'à une époque rapprochée de nous, resta la cité sainte des lettres.

Intérieur de l'abbaye du Mont-Cassin.

Ainsi consacrée par la mémoire de vertus chrétiennes, de combats et de siéges, de travaux littéraires, l'abbaye du Mont-Cassin mérite encore d'attirer l'attention par son caractère monumental et par les nombreux objets d'art qu'elle renferme. L'édifice, dont la façade principale se développe sur une longueur de cinq cent vingt-cinq pieds, est de l'effet le plus imposant. A l'intérieur sont partout exposés des morceaux de peinture, de sculpture, de ciselure, de mosaïque. L'église surtout est enjolivée avec une profusion excessive. L'apparition de cette brillante basilique, dit un voyageur, au sommet d'une montagne et dans la solitude sauvage de l'Apennin, est tout à fait merveilleuse. Lorsque, après avoir franchi une porte en lames de bronze, ouvrage curieux des onzième et douzième siècles, et sur lesquelles sont écrits en lettres d'argent les noms des châteaux et domaines que possédait l'abbaye, on pénètre dans l'enceinte, tout, de la voûte au pavé, est marbre rare, granit, albâtre, lapis, vert antique, améthyste, bronze, dorure et peinture. L'œil ne sait auquel s'attacher d'une foule de tableaux, précieux non-seulement par leur ancienneté et par leur exécution, mais encore en ce qu'ils sont, pour ainsi dire, par les sujets qu'ils retracent, des pages de l'histoire du Mont-Cassin. Les uns font voir les actes miraculeux de saint Benoît, les autres les principales scènes de la vie du fils aîné de Charles Martel, du roi Carloman, qui abandonna la pourpre royale pour la robe de bénédictin, et qui mourut dans l'Abbaye : d'autres rois, des princes, des ducs, des comtes, des personnages illustres qui préférèrent également la vie claustrale aux pompes du monde sont aussi représentés accomplissant le sacrifice.

Tous les arts ont été mis à contribution pour rendre hommage au fondateur de l'abbaye; son image, sa mémoire, ses traces sont partout sur le Mont-Cassin. Dès le pied de la montagne, on montre, à la chapelle de la *Crocella*, l'empreinte de la cuisse du saint; plus loin, au lieu dit *il Genocchio* et marqué par une croix, est l'empreinte de son genou. Une voûte profonde, par laquelle on pénètre dans le monastère, est précieusement conservée, parce qu'elle faisait partie, dit-on, d'une grotte qu'il habita; sa statue colossale garde l'entrée de l'édifice; le pinceau a reproduit sa figure sur toutes les murailles; une église souterraine, *il Tugurio*, a été construite et décorée avec magnificence pour recevoir sa dépouille mortelle; enfin une partie de bâtiments, que l'on considère comme un reste de l'abbaye primitive, est l'objet d'une vénération particulière, sous le nom de tour et de chambres de saint Benoît. Là les arts et le luxe ont redoublé d'efforts, et leurs merveilles contrastent étrangement avec les souvenirs d'humilité qu'a laissés le pieux anachorète.

L'abbaye du Mont-Cassin possède encore dans ses archives des trésors du plus grand prix ; ce sont des chartes, des diplômes, des priviléges, des bulles, toutes pièces originales émanées d'empereurs, de rois, de papes, de princes, de ducs ; des manuscrits de l'époque la plus reculée et du travail le plus remarquable ; quelques chefs-d'œuvre de la plume patiente des moines, et des lettres innombrables écrites par des correspondants de toute classe, de tout siècle, de tout pays, par des papes et des grands-turcs.

Le monastère du Mont-Cassin offre aujourd'hui l'aspect mélancolique de ces grandes villes qui, à moitié vides, semblent désertes, et qui, comme Versailles, ont encore des habitants, mais n'ont plus de population. De rares moines rompent la solitude et s'y engourdissent dans l'oisiveté ; leurs mains ne fatiguent pas plus maintenant la plume que la bêche, et les occupations, les intérêts d'une vie ordinaire et doucement mondaine, ont remplacé les pratiques de leur règle.

A un quart de lieue du monastère de Saint-Benoît, s'élevait le petit couvent de l'Albaneta, fondé dans le dixième siècle par un pèlerin revenu de la Terre-Sainte. Ce fut là que le fameux patron des jésuites, saint Ignace de Loyola, jeta, en 1538, les bases de la règle de son ordre. Ainsi, par un bizarre rapprochement, le mont Cassin a vu s'organiser, après des siècles d'intervalle, deux des plus célèbres ordres religieux : les bénédictins et les jésuites.

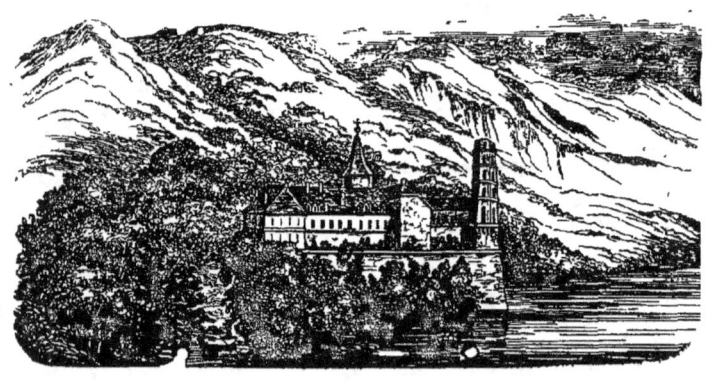

L'ABBAYE D'HAUTECOMBE.

Cette abbaye fut fondée par le comte Humbert, qui, après la

16

mort de sa deuxième femme, avait pris le monde en dégoût. Il éleva cette demeure à Hautecombe.

Depuis le douzième siècle, ce royal monastère servit souvent d'habitation et toujours de tombeau aux princes de la maison de Savoie, aussi longtemps qu'ils résidèrent dans leurs Etats. Il donna à la patrie des historiens, à la chrétienté des papes, et avait porté son illustration à son comble, lorsqu'en 1793 il tomba sous la même dévastation qui enleva saint Louis et Henri IV aux voûtes sépulcrales de Saint-Denis. Une douzaine d'années plus tard, l'abbaye fut transformée en ateliers et en magasin de faïencerie. Les travaux qui s'exécutèrent à ce sujet accumulèrent une grande quantité de décombres vers le chœur de l'église et dans les chapelles, et comme c'était dans ces emplacements que se trouvaient les sépultures, elles furent protégées.

Son église a conservé la configuration d'une croix; la nef, dans son état actuel, a la forme d'un carré long, accompagné de deux bas côtés très-étroits. La croisée est surmontée d'une coupole. A droite et à gauche du chœur, et sur le même front, sont deux chapelles. Le grand autel est à la romaine; le plafond, les médaillons et les vitraux représentent les traits principaux de la vie de saint Bernard, sans doute par gratitude, et parce que ce saint a parlé de l'abbaye d'Hautecombe dans ses épîtres 28 et 142 ; les pendentifs de la coupole sont remplis par les quatre évangélistes. Toute la longueur de la nef abrite vingt-quatre monuments funèbres : ils commencent à Philippe de Savoie, prévôt de Bruges et évêque de Valence, et finissent à Charles-Félix, roi de Sardaigne, mort à Turin, en 1831 ; huit de ces monuments possèdent leurs sarcophages.

La partie la plus saillante de l'édifice de l'*abbaye d'Hautecombe*, réunion d'architectures diverses, est une tour de construction gothique, bâtie sur la pointe même du rocher le plus avancé vers le lac; elle le domine d'une manière pittoresque, et s'y reflète incessamment. Du pied de cette tour, on découvre un paysage de la plus riche variété et de la plus majestueuse étendue. On voit s'élever à sa droite une des plus hautes montagnes de la Savoie, qui a dû à la conformation de sa cime le surnom de *Dent-d'u-Chat;* pour la gravir on suit à pied un sentier roide, devenu assez difficile depuis un incendie qui a dévoré les arbres et les broussailles qui masquaient les précipices, et auxquels le voyageur le plus intrépide ne manquait guère de se cramponner prudemment.

LA CATHÉDRALE DE SIENNE.

Cette église est le plus beau monument de Sienne, ou, pour parler exactement, le seul qui mérite ce nom; c'est un magnifique édifice ogival, digne en tout point de l'ancienne magnifi-

cence italienne. Dans cette œuvre capitale, rien n'a été jeté au hasard ; tout, au contraire, révèle la méditation qui prépare, le soin qui accomplit.

La cathédrale (*le Dôme*) est bâtie sur une petite élévation, et domine une place qui l'entoure de trois côtés. On y monte par des degrés de marbre qui annoncent la grandeur et la magnificence de ce bâtiment ; c'est un vaisseau vaste et majestueux, d'architecture gothique, revêtu, tant au dedans qu'au dehors, de marbres blancs et noirs symétriquement rangés par assises. Sa fondation remonte à l'an 1250. Le portail, reconstruit en 1333, a trois portes et un bel ordre de colonnes. La partie supérieure est décorée de statues, de bustes et d'autres ornements. On estime beaucoup les deux colonnes qui supportent le fronton. L'église a trois cent trente pieds de long, son intérieur plairait davantage s'il était plus large. Les piliers, qui tiennent de l'ordre composite, ont beaucoup de légèreté. Les fenêtres, formées d'une multitude de petites colonnes qui avancent les unes sur les autres, ressemblent à des perspectives de théâtre. La voûte est azurée et parsemée d'étoiles d'or. La coupole repose sur des colonnes de marbre ; la coupole de la chapelle de la Vierge est dorée, et l'autel incrusté de lapis-lazuli ; cet autel est encore orné de bas-reliefs dorés et de colonnes de marbre vert de mer, d'ordre composite. Les sculptures en bois qu'on voit tout autour du chœur sont des chefs-d'œuvre de travail et de patience. Dans la chapelle de Saint-Jean, entre plusieurs belles statues, on admire celle de ce saint, en bronze, par Donatello. Le pavé de l'église est un des plus beaux ouvrages de ce genre ; il représente plusieurs histoires de l'Ancien Testament, exécutées en marbres blancs, gris et noirs ; ce sont des tableaux de clair-obscur et en mosaïque, dessinés avec des caractères de tête non moins admirables que les chefs-d'œuvre de Raphaël.

Il est impossible de contempler ces peintures et ces sculptures sans éprouver ce bien-être qu'inspire au cœur l'affinité mystérieuse des bonnes et belles pensées.

Une chose assez singulière et qu'on voit dans la cathédrale de Sienne, c'est la suite de tous les bustes des papes jusqu'à Alexandre III, placés dans une espèce de galerie qui règne tout autour de la nef, et de retrouver, dans l'une des principales églises de la dévote Italie, les figures des plus voluptueuses divinités du paganisme ; mais, à part cette petite aberration, tout est d'accord et s'harmonise dans cette superbe cathédrale, où le beau, le divin, la force, la science et la toute-puissante expression des sujets chrétiens viennent sans cesse convier l'âme à s'élever vers l'immortel créateur de tant de belles et magnifiques choses.

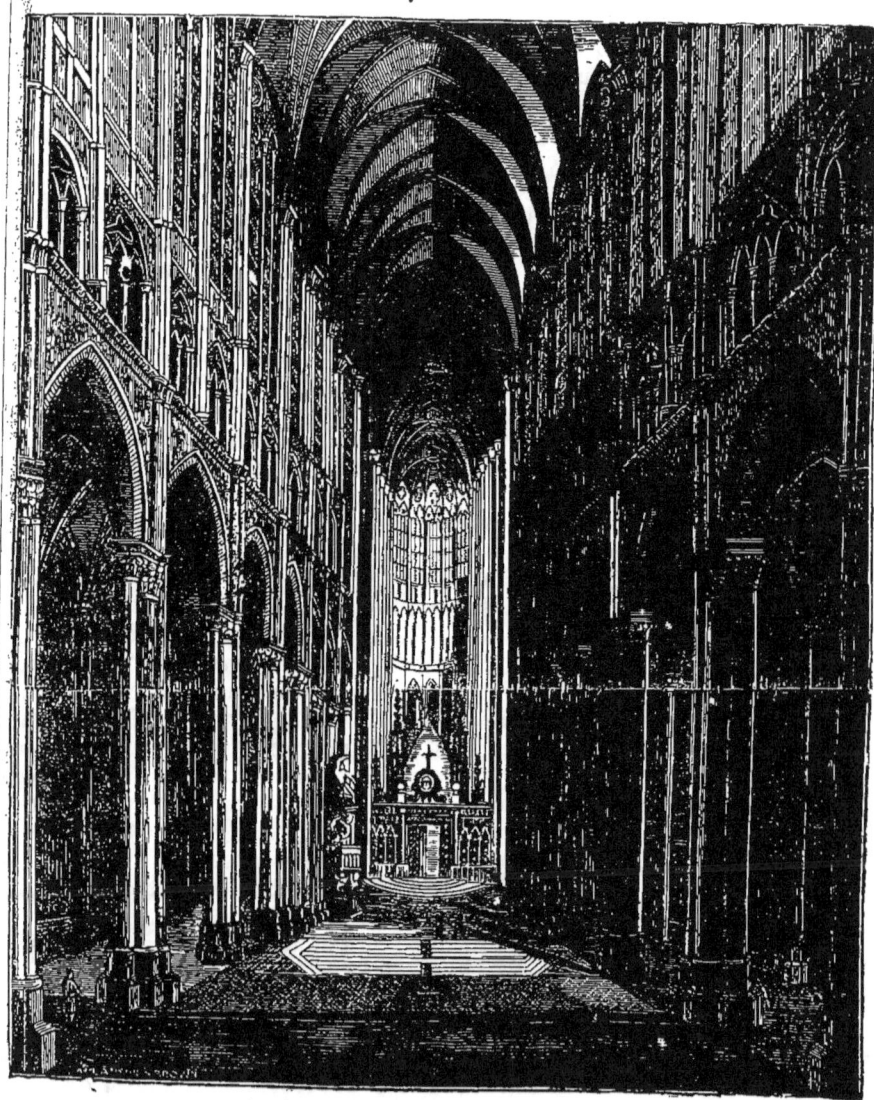

Intérieur de la cathédrale de Sienne.

SAINTE-MARIE DU SALUT.

Santa-Maria della Salute, l'un des plus majestueux monuments de Venise, élevé à grands frais pour accomplir un vœu fait par la république de Venise à l'occasion de la peste de 1630, qui fit dans cette ville plus de 44,000 victimes. L'architecte Balthasar Longhena, inspiré par ce même génie de grandeur qui caractérisait la république, décora extérieurement ce temple d'un ordre composite, d'un majestueux escalier, et couronna l'ensemble par deux hautes coupoles couvertes en plomb. Tout est chargé d'ornements et embelli par cent vingt-cinq statues. Il est peu d'édifices dans lesquels on ait apporté tant de soin dans l'exécution. L'intérieur présente un octogone circonscrit par un autre ; au sommet du premier s'élève la principale coupole ; le second renferme six autels secondaires et un maître-autel en face duquel s'ouvre la grande porte d'entrée. Les autels, le chœur et surtout la sacristie contiennent des peintures très-remarquables du *Titien*, de *Tintoretto*, de *Palma*, de *Giordano*, de *Padovanino*, etc. Un objet non moins curieux, c'est un grand candélabre de bronze de six pieds de hauteur, ouvrage qui passe pour le plus admirable qu'il y ait dans ce genre, toutefois après celui de *Padoue*.

Il est à remarquer qu'entre tous les monuments construits par les hommes, n'importe dans quel temps et pour quelle spécialité, il n'en est pas qui ait rassemblé plus de grandeur, de richesse, d'élévation et de magnificence que les églises. Les idées religieuses ont toujours exercé sur les masses une telle influence qu'elles attiraient dans leur cercle toutes les gloires comme toutes les médiocrités. C'était le centre éternel et immuable autour duquel gravitaient tous les êtres de la création. Les admirables chefs-d'œuvre du moyen âge, temps de misère et de malheur, qui devait pourtant laisser bien peu de loisirs à l'art, sont une preuve monumentale de cette assertion, et quand, au goût de cette époque, un autre goût a succédé, la forme dans l'idée a pu varier, mais l'idée elle-même a conservé sa toute-puissance.

Sainte-Marie du Salut.

LA BASILIQUE DE SAINT-MARC.

Ainsi que le tombeau du cardinal Jean-Baptiste Zéno, également en bronze, c'est l'ouvrage de l'architecte fondeur Alexandre Léopardi et de P.-J. Campanato. Le plafond du vestibule est couvert en entier de mosaïques dont nous parlerons plus loin ; la plupart ont été exécutées par les Zuccati, Bozza et Banchini, leurs ardents rivaux, et d'après les dessins du Titien de Pordenone et d'autres grands peintres. On admire aussi la chapelle de la Madone des Mascoli, dont les statues et les sculptures sont très-précieuses; elle est enrichie de quatorze belles statues et d'une croix en métal d'un grand prix ; les stalles du chœur, l'autel, situé derrière le maître-autel, les pupitres et deux petits autels qui s'élèvent auprès, sont en marbre. On y voit aussi une tribune soutenue par quatre magnifiques colonnes torses d'albâtre oriental, de huit pieds de hauteur ; deux de ces colonnes sont blanches et diaphanes; on croit que ce sont les seules qu'il y ait au monde.

Le clocher de cette basilique a quatre-vingt-dix-neuf mètres de hauteur et treize à la base. Une foule d'architectes y ont travaillé. Commencé en 911, il était déjà parvenu, en 1111, jusqu'à l'emplacement destiné pour les cloches, qui fut élevé en 1115. Mastro Buono le reconstruisit en 1510, et l'embellit par des colonnes et des marbres grecs et orientaux. La terrasse, qui, du côté de l'est, est adossée au clocher, est riche et superbe; elle est l'ouvrage de Sansovino, auquel on doit les quatre statues de bronze qui brillent au milieu des marbres, des sculptures et d'autres ouvrages en bronze dont ce petit édifice est abondamment pourvu.

Les battants des trois portes qui du vestibule donnent accès dans l'église sont en métal et ornés de marqueterie en argent; les unes ont été exécutées à Venise, les autres à Constantinople. Le péristyle de Saint-Marc a l'air d'un palais ; mais l'intérieur du temple est plus magnifique encore. Les voûtes, les arcs, les coupoles sont toutes couvertes de mosaïques sur champ d'or. Le bénitier est en porphyre, et est soutenu par un autel antique de sculpture grecque. La chapelle des fonts baptismaux est aussi richement ornée ; le couvercle de bronze qui est sur le bassin de marbre est un fort beau travail dû aux élèves de Sansovino. La chapelle de la Croix est soutenue par six colonnes précieuses, dont l'une est de porphyre noir et blanc, ce qui est très-rare, aussi regarde-t-on cette colonne comme la plus belle de toutes celles qui embellissent Saint-Marc. On remarque encore la chapelle Saint-Zéno, dont l'autel, en bronze, est un véritable chef-d'œuvre.

Intérieur de l'église Saint-Marc.

LA CATHÉDRALE DE MILAN.

Cet édifice, le seul monument remarquable d'architecture gothique qui se trouve en Italie, est peut-être, après Saint-Pierre de Rome, le premier temple du monde par sa grandeur et sa magnificence. Il est tout entier de marbre blanc. Une multitude innombrable d'ornements gracieux, de flèches élégantes, de sculptures, de bas-reliefs, de statues, de colonnes, décorent les façades, les voûtes, les nefs, les galeries et les combles. Cent trente cinq aiguilles, d'une délicatesse de travail merveilleuse, surmontent l'édifice; chacune d'elles porte vingt-sept statues. Au sommet de la flèche principale est placée une statue colossale de la Vierge, en bois doré : depuis le sol jusqu'à la tête de cette statue, l'élévation du monument est de 335 pieds.

La vue, du haut de ce dôme, énorme pyramide, espèce de montagne de marbre, est vraiment admirable. C'est d'abord la ville, dont les superbes édifices s'étendent de tous côtés ; puis, les plaines immenses de la Lombardie, qui apparaissent sous l'azur des cieux comme un océan de verdure, et, par delà ces plaines, les Alpes et les Apennins.

L'intérieur du dôme répond à la magnificence de l'extérieur. Il est difficile de n'être pas fortement ému, lorsqu'on entre sous les voûtes immenses de cette colossale basilique.

Le vaisseau figure une croix latine. La voûte est soutenue par cinquante-deux piliers gothiques, d'une hauteur et d'une grosseur prodigieuses: les chapiteaux de ces piliers, qui tous diffèrent par le dessin, sont ornés de frontons ogives, et de riches arabesques. Des deux côtés de la porte principale s'élèvent deux colonnes de granit d'un seul bloc : on les regarde comme les plus hautes qui aient jamais été employées dans aucun monument.

Les dix-sept bas-reliefs de la partie supérieure de l'enceinte du chœur sont d'une finesse de ciseau rare : ils représentent l'histoire de la Vierge et sont dus à François Bambilla. Le même artiste a fait les statues des quatre évangélistes et des quatre pères de l'Eglise qui ornent les deux chaires, ainsi que le modèle du grand et riche tabernacle de bronze doré du maître-autel.

Quant à la décoration des autels (on sait que, sous ce rapport, le luxe des églises italiennes est vraiment merveilleux), ils sont pour la plupart garnis d'agates, de cornalines, de rubis et d'autres pierres précieuses. La cathédrale de Milan, qui est encore loin d'être achevée, et qui rappelle, par la multiplicité de ses aiguilles, la nouvelle église de Cologne, fut commencée par Jean Galéas Visconti. L'empereur Napoléon, dans l'espace de sept années seulement, fit beaucoup avancer la construction.

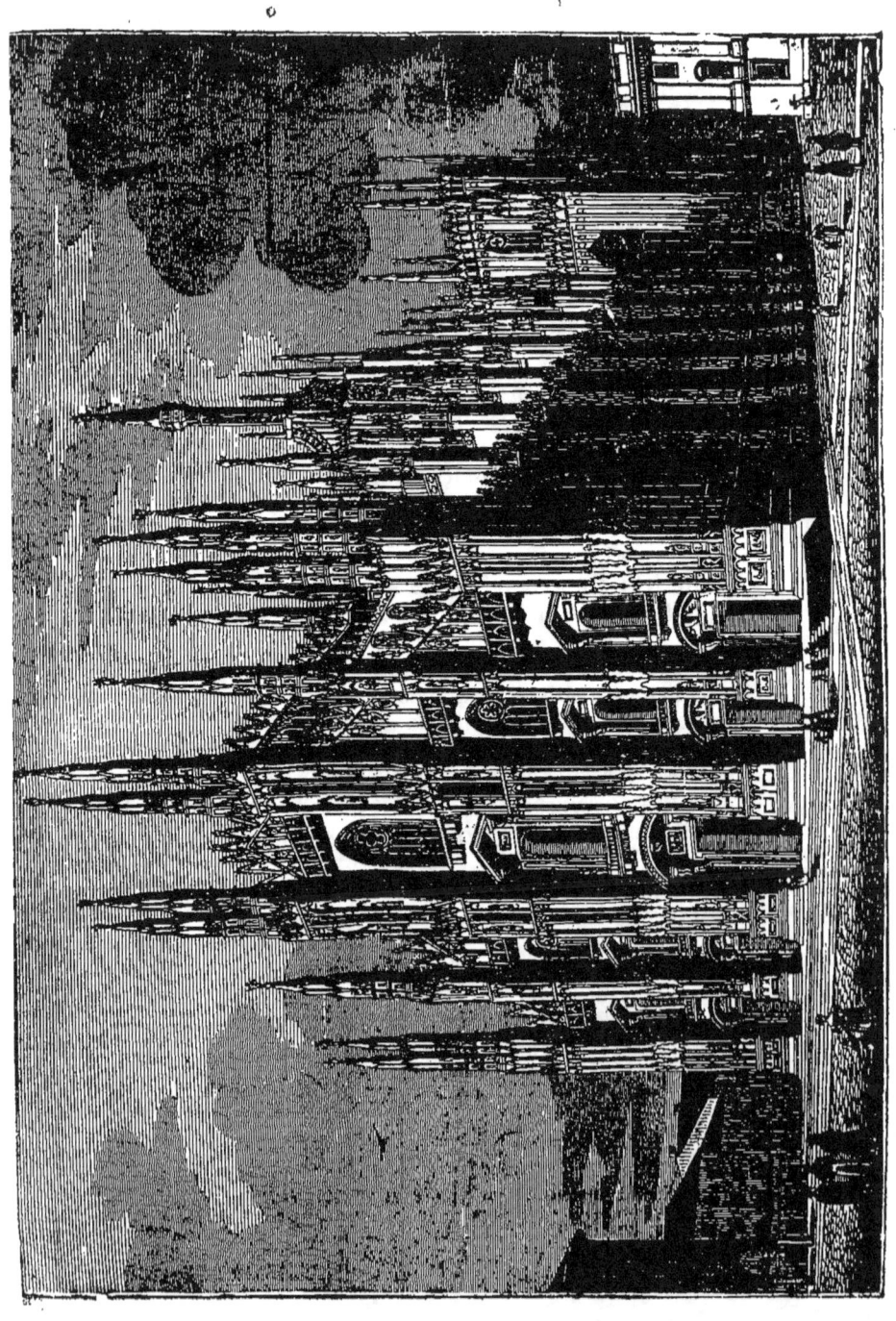

Cathédrale de Milan.

LA CATHÉDRALE DE MESSINE.

Le style ogival, qui avait parcouru ses diverses périodes de perfectionnement et de dégénération, touchait à son terme vers la moitié du quinzième siècle ; une révolution allait s'opérer dans l'architecture, et, flottant entre les divers genres auxquels ils donneraient la préférence, les artistes prirent un terme moyen, ce qui donna naissance à un croisement de style parfois original et d'un assez bon effet, mais mal vu des amis de l'art.

La cathédrale de Messine est néanmoins remarquable et fort curieuse, bien que d'une forme irrégulière ; mais les monuments qu'elle renferme, ou qui la circonscrivent, en varient l'aspect, et indiquent, par leur style différent, le goût des siècles qui les ont vu construire. On reconnaît, dans l'élévation de la façade de l'église, la disposition habituelle des monuments sarrasins. Elle se compose en effet d'un massif divisé en zones par des bandeaux incrustés de mosaïques et de dessins de couleurs variées. Ces divisions régulières et horizontales de la muraille rappellent les bandeaux de briques qui, dans la plupart des constructions romaines, séparent la maçonnerie réticulaire ou en réseaux. Trois portes, d'un très-ancien gothique, semblent, par leur caractère particulier, avoir été rajoutées sur la première ordonnance plus simple de l'architecture. La principale porte est surchargée d'ornements et d'ogives compliquées, et accompagnées de clochetons très-travaillés, placés les uns au-dessus des autres, et renfermant des figures de saints et d'apôtres. Ce mélange de styles et la découverte de quelques médailles du règne de Justinien, trouvées récemment dans les fondations, avaient porté à penser que peut-être cet édifice remontait au règne de cet empereur ; mais on sait positivement qu'il a été bâti par le comte Roger, et consacré en l'an 1197. La partie supérieure du portail a été détruite presque entièrement par l'affreux tremblement de terre de 1753 ; on l'a réparée à peu près dans le même style. La grosse tour qui flanquait le portail, et qui supportait le clocher, a été tronquée par la chute du campanile et de la flèche qui le surmontait ; elle est restée dans cet état. C'est à Messine, et presque vis-à-vis de la cathédrale, que s'élève la statue équestre en bronze de don Juan d'Autriche, enfant naturel de Charles-Quint. Plusieurs autres monuments ornent la ville de Messine, qui possède aussi l'ancien château de Matteigriforne, tant de fois disputé par les Sarrasins, les Normands et les Siciliens, et qui, à moitié ruiné, sert aujourd'hui d'asile à des religieux dont un tremblement de terre a détruit le couvent.

Cathédrale de Messine.

CATHÉDRALE DE FLORENCE.

Florence possède plusieurs monuments remarquables, mais le plus beau monument de sa couronne est la cathédrale Santa-Maria del Fiore, vrai chef-d'œuvre d'architecture large et hardie.
Le décret qui confia à Arnolfo di Lapo la construction de ce magnifique temple nous apprend que l'église portait le nom de Santa-Reparata, et qu'il fut changé en celui qu'il porte aujourd'hui, à l'époque de la fameuse conjuration des Pazzi. L'église est située sur une place dont l'étendue ajoute encore du prix à l'édifice, en permettant d'en apprécier mieux l'ensemble. Les travaux de construction durèrent plus de cent soixante ans, et après le premier architecte Arnolfo, Giotto, Taddeo Gaddi, Orgagna et Brunellesco travaillèrent successivement à ce somptueux bâtiment. Brunellesco éleva la coupole ; Bacio d'Agnolo y plaça la lanterne, et André Verocchio, la croix. La largeur intérieure de l'église est de soixante-sept brasses ; la longueur de deux cent cinquante-sept. La coupole, à partir du pavé de l'église jusqu'à la lanterne, exclusivement, a cent cinquante brasses de hauteur; le petit temple de la lanterne, trente-six ; la boule, quatre, et la croix, huit. L'ensemble du monument embrasse une étendue de deux mille cent dix-huit brasses carrées. Les murs de cette cathédrale sont extérieurement revêtus d'incrustations de marbre; mais ce qu'il y a de plus admirable, et qui fait en quelque sorte oublier le reste, c'est la coupole, ouvrage d'autant plus extraordinaire, qu'il est double, qu'il fut élevé sans cintres, sans noyau, sans armature et avec le seul secours d'un échafaud très-ingénieusement inventé par Brunellesco, qui avait imaginé cette grande machine, et qui conduisit son ouvrage à terme par des procédés pour lesquels la tradition de son art le laissait sans ressource. Comme tous les édifices religieux qui ont coûté plusieurs siècles à construire, l'église de Santa-Maria del Fiore n'a pas de style uniforme et bien tranché, car chaque artiste y a apporté sa fantaisie, chaque règne son école. Eh bien ! loin de nuire à l'effet général, cette confusion des genres présente un aspect pittoresque et original qui, à lui seul, ferait admirer le monument si chacune de ses parties n'était un chef-d'œuvre.

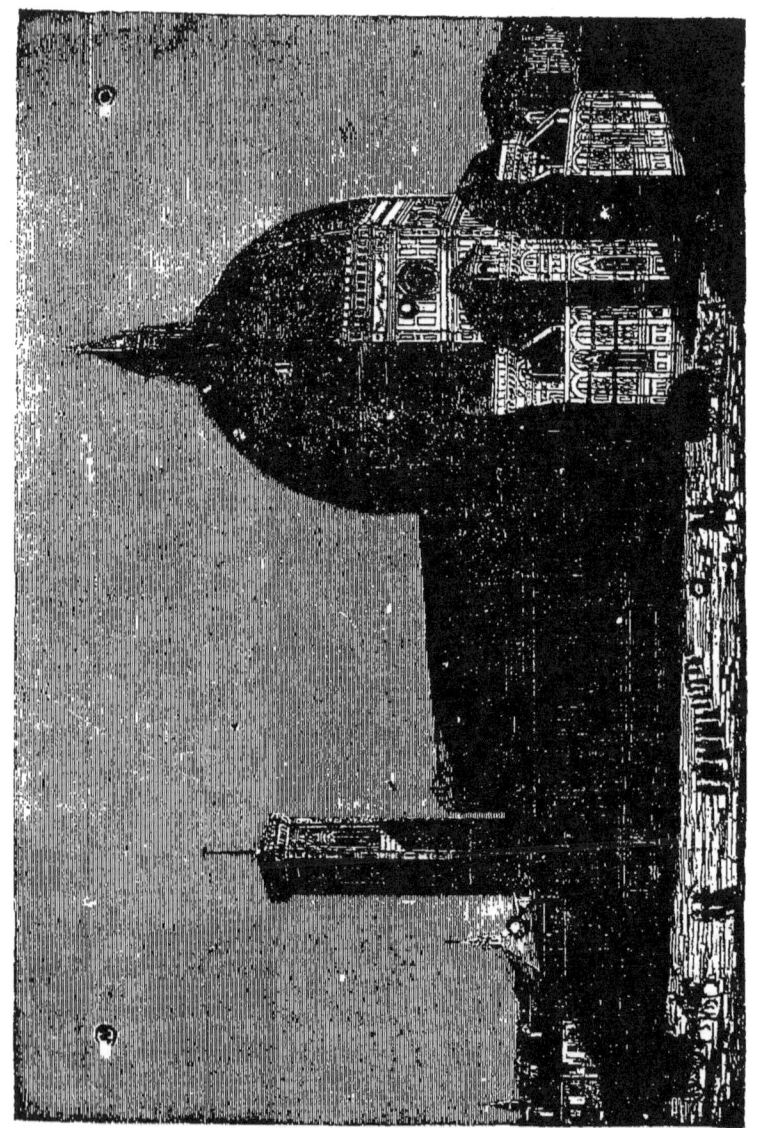

Cathédrale de Florence.

CHARTREUSE DE PAVIE.

La fondation de la célèbre Chartreuse de Pavie est, dit-on, due à un préjugé de la barbarie et de l'ignorance. Les grands criminels ou les grands coupables croyaient racheter l'oubli de leurs méfaits en élevant des églises ou en fondant des monastères. Ce préjugé avait du moins son beau côté, puisqu'il a produit la Chartreuse. En effet, Jean Galeazzo Visconti ayant traîtreusement empoisonné, dans le château de Trezzo, Bernabo, son oncle et son beau-père, qui y périt avec ses deux enfants, songea à expier ce crime en construisant un monument religieux dont la magnificence égalât au moins l'immensité de ses attentats. Il ne crut point avoir assez fait en fondant le Dôme de Milan, il fit construire la Chartreuse, dont la première pierre fut posée le 8 septembre 1396. Galeazzo lui-même prit la truelle pour cette pose, à laquelle assistèrent plusieurs évêques et grands personnages du pays. Trois ans après, elle était déjà occupée par les chartreux, dont l'industrie agricole, jointes aux libéralités de Galeazzo, accumula des revenus considérables. Le duc, dans l'acte de donation qu'il fit en faveur des religieux, leur imposa l'obligation d'employer annuellement une certaine somme à l'achèvement définitif de la Chartreuse, laquelle somme devait être distribuée aux pauvres, l'édifice terminé. Cette distribution eut lieu en 1542. Jusqu'à cette époque, c'est-à-dire depuis plus de cent quarante ans, la somme fixée par Jean Galeazzo, et augmentée annuellement par des économies faites sur les rentes particulières des chartreux, fut dépensée non-seulement en travaux d'utilité, mais à des travaux d'embellissement et de décoration, qui firent de la Chartreuse un monument d'une magnificence inouïe, et le plus curieux, sans contredit, de toute l'Italie supérieure.

L'église, comme celle de Milan, offre un curieux mélange d'architecture ogivale avec celle de la Renaissance. La façade, d'un aspect gracieux, forme un carré long, avec deux ailes de moindre hauteur que le corps du milieu ; elle est couverte de sculptures. Quarante-quatre statues et une multitude de bas-reliefs historiques la décorent. L'intérieur de l'église est d'une somptuosité éblouissante. Ce ne sont qu'incrustations de marbres de toutes couleurs, que sculptures, que bas-reliefs, que

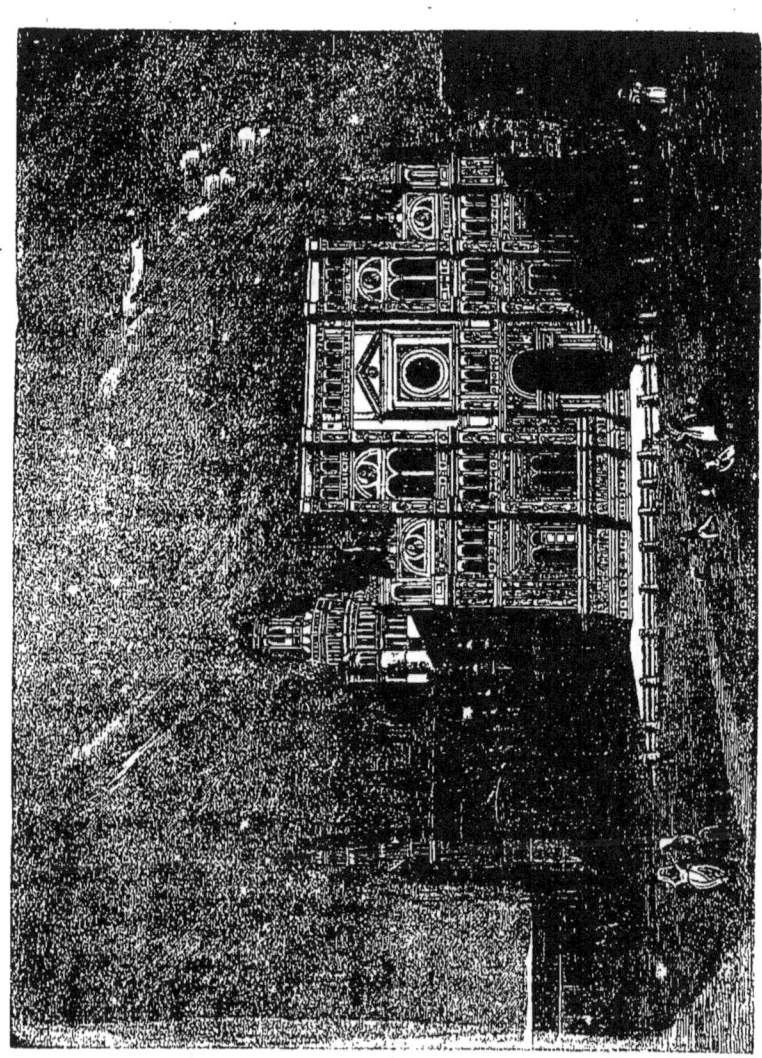

Chartreuse de Pavie.

statues, que voûtes peintes à fresque, ornements, voussoirs, qui se détachent sur un fond d'azur ou d'or. L'ordonnance de l'église est belle ; sa forme est celle d'une croix latine surmontée d'une majestueuse coupole. L'édifice a deux cent trente-cinq pieds de longueur sur cent soixante-cinq de largeur ; il est divisé en trois nefs qui renferment quatorze chapelles, sans y comprendre le maître-autel. Les chapelles sont closes par de riches grilles, et communiquent les unes aux autres par des ouvertures pratiquées dans les murs latéraux. La profusion des marbres les plus beaux, des pierres précieuses, des sculptures, des mosaïques et de tous les objets curieux, excite au plus haut degré l'admiration et l'étonnement, surtout lorsqu'on examine avec attention la pureté du goût qui a présidé à toutes ces choses, et la somme considérable qui a été employée dans la construction de cet édifice. Le maître-autel est composé de marbres précieux, de marqueteries d'un travail exquis, d'ornements en bronze doré, de pierreries et de raretés de toutes sortes. Quatre petites portes en bronze doré ouvrent le tabernacle, orné d'un grand nombre de statuettes finement exécutées ; des anges soutiennent les degrés de l'autel.

Au bout du bras gauche de la croix latine, à côté de l'autel dédié à saint Bruno, le patron et le fondateur des chartreux, se trouve le tombeau de Jean Galeazzo ; la disposition et les ornements de ce tombeau rappellent celui de François Ier à Saint-Denis.

Du tombeau de Jean Galeazzo on va au lavabo des moines par une porte de marbre de Carrare, embellie de sculptures et surmontée de sept portraits représentant sept duchesses de Milan. Un grand bassin de marbre s'étend le long du mur, contre lequel sont adossées des figures qui lancent de l'eau. A gauche est un petit puits en marbre blanc, sculpté avec beaucoup de délicatesse. Des bas-reliefs reproduisant des sujets religieux forment la decoration des murailles.

Une porte de sortie de l'église conduit dans le portique de la fontaine, vaste cour, autour de laquelle règne un portique en terre cuite sculptée, soutenu par d'élégantes colonnes ; des eaux jaillissantes tombant dans un bassin, au milieu de la cour, répandent la fraîcheur dans un premier cloître destiné à servir de promenade pendant la chaleur du jour.

De ce cloître on passe dans un autre non moins orné, dont les murs sont peints à fresque ; au centre s'étend une pièce de gazon, qui était autrefois le cimetière des chartreux. Les cellules des moines, disposées symétriquement au-dessus du portique de cette seconde enceinte, avaient vue sur ce cimetière.

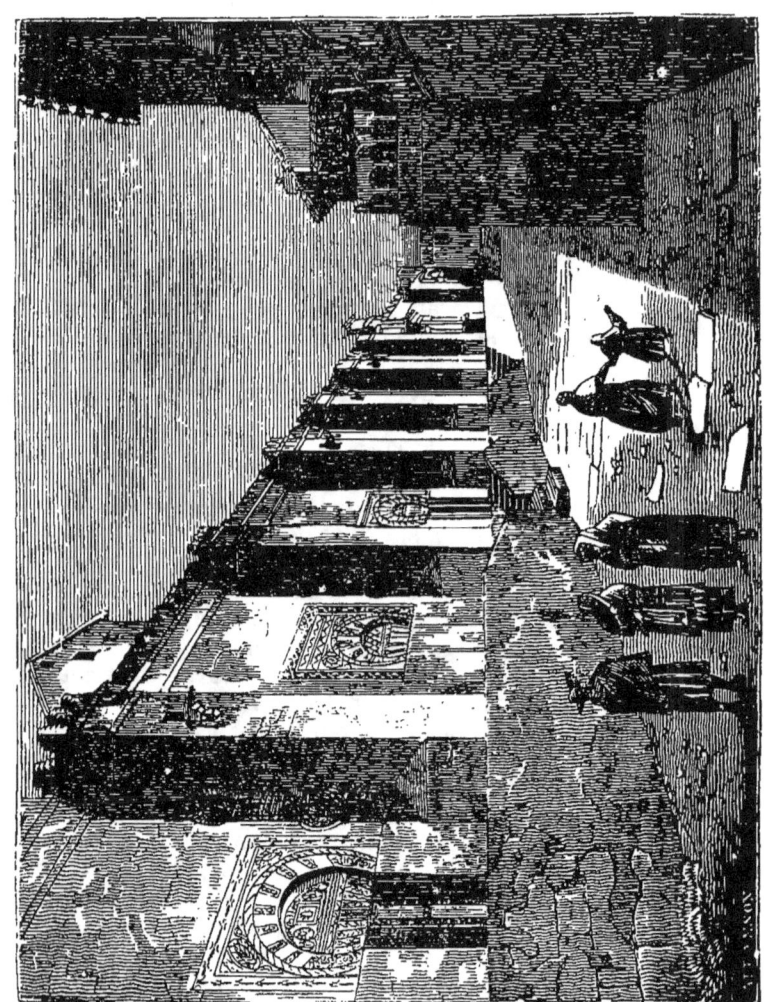

Cathédrale de Cordoue.

ÉGLISES D'ESPAGNE

LA CATHÉDRALE DE CORDOUE.

Figurez-vous une vaste construction formée d'un grand nombre de nefs, remplies d'une infinité de colonnes faites de magnifiques marbres de diverses couleurs et de jaspe imitant la turquoise. Telles sont la multiplicité et la disposition de ces colonnes, qu'elles interceptent la vue dans bien des directions, en laissant néanmoins, pour chaque position, des échappées auxquelles la perspective donne une immense profondeur. Sur les nefs, pas de voûte; mais, en quelques endroits, de simples arceaux en pierre: et avec cela des planchers en bois habilement ajustés. Ces nombreuses nefs donnent sur une cour fort curieuse qui précède le temple, et est entourée, sur trois côtés, d'un beau portique. Au milieu de cette cour, un beau bassin de marbre avec un jet d'eau au centre; c'est là que les Maures faisaient leurs ablutions. La cour est plantée de citronniers, d'orangers et d'autres arbres dont la verdure est ombragée par des palmiers africains, et trois autres fontaines y répandent une fraîcheur continuelle. Cette enceinte est, pour ainsi dire, un jardin en l'air; car elle est portée sur une immense citerne, dont la voûte est soutenue par des colonnes. Cette cour a près de deux cents pieds de longueur.

Pour achever la description sommaire de la cathédrale de Cordoue, disons que son extérieur, quoique imposant, n'a pas la richesse et l'originalité de l'intérieur: au nord la façade est chargée d'ornements en stuc d'une grande délicatesse: à côté de la porte, embellie par de petites colonnes d'un beau jaspe imitant la turquoise, s'élève une grande tour de plus de cinquante pieds de côté, ornée de cent colonnes fort petites, mais fort belles, d'un marbre blanc mêlé de rouge, et placées soit sur les fenêtres, soit au sommet de la tour, où elles supportent des arcs festonnés élégamment.

Telle est la multitude des colonnes qui remplissent les nefs, qu'elles cachent entièrement, à un spectateur placé à quelque distance, une grande chapelle bâtie fort mal à propos au centre du temple, et qui en dépare le caractère.

Il y a, dans cette cathédrale, des chapelles aussi remarquables par leur genre oriental que par la richesse des marbres, des albâtres et des ornements qui les décorent; on y trouve aussi de eaux tableaux de l'école espagnole.

Intérieur de la cathédrale de Cordoue

LA CATHÉDRALE DE SÉVILLE.

La cathédrale de Séville est une des merveilles du monde; elle est dans le style des derniers édifices gothiques, et son extérieur n'a rien d'extraordinaire, à moins qu'on ne la contemple de loin. Du milieu de la promenade plantée sur le bord du Guadalquivir, les innombrables pyramides qui dominent les toits et terminent les pignons de cette cathédrale ressemblent à une forêt de pins plantée sur une chaîne de collines aux cimes aiguës. C'est étonnant, c'est imposant. Mais l'intérieur de ce monument, qu'on peut appeler moderne, puisqu'il n'a été terminé qu'au quinzième siècle, est un prodige. L'édifice entier est dû au riche et puissant chapitre de Séville.

On y travailla pendant plusieurs règnes; au bout de quatre-vingt-dix ans, l'Espagne et le monde eurent un édifice aussi étonnant que Saint-Pierre de Rome, plus pur de style que le dôme de Milan, plus complet que la cathédrale de Cologne.

L'intérieur de cette église est composé de cinq nefs du plus beau gothique. Celle du milieu est d'une monstrueuse élévation : on est sous une montagne creuse. Tout ce qui décore ce temple produit sur l'âme une impression de respect et de recueillement. Là tout est grand, sévère, étonnant, sublime.

Nulle part, pas même à Rome, le culte catholique n'est aussi majestueux que dans ce sanctuaire vraiment chrétien. La population s'y perd.

L'archevêque de Séville a environ huit cent mille livres de rente; ce siége fut érigé du temps des Goths. La cathédrale a quatre cent vingt pieds de longueur, sa largeur est de deux cent soixante-trois, et la hauteur de la nef principale est hors de toute proportion avec ce qu'on voit ailleurs. Quatre-vingt fenêtres, d'une prodigieuse élévation, éclairent l'édifice entier. Ces fenêtres sont en vitraux coloriés, d'un prix inestimable, puisqu'ils ont été peints par Arnold de Flandre.

On dit cinq cents messes par jour aux quatre-vingt-deux autels que contient cette église; ce qu'on y consomme de cire, de vin, d'huile, est fabuleux. Un clergé considérable, assisté de beaucoup de personnes subalternes, est employé au service de Dieu dans cette république religieuse. On compte parmi les lévites attachés à ce temple merveilleux, onze dignitaires portant la mitre, quarante chanoines supérieurs, vingt autres chanoines

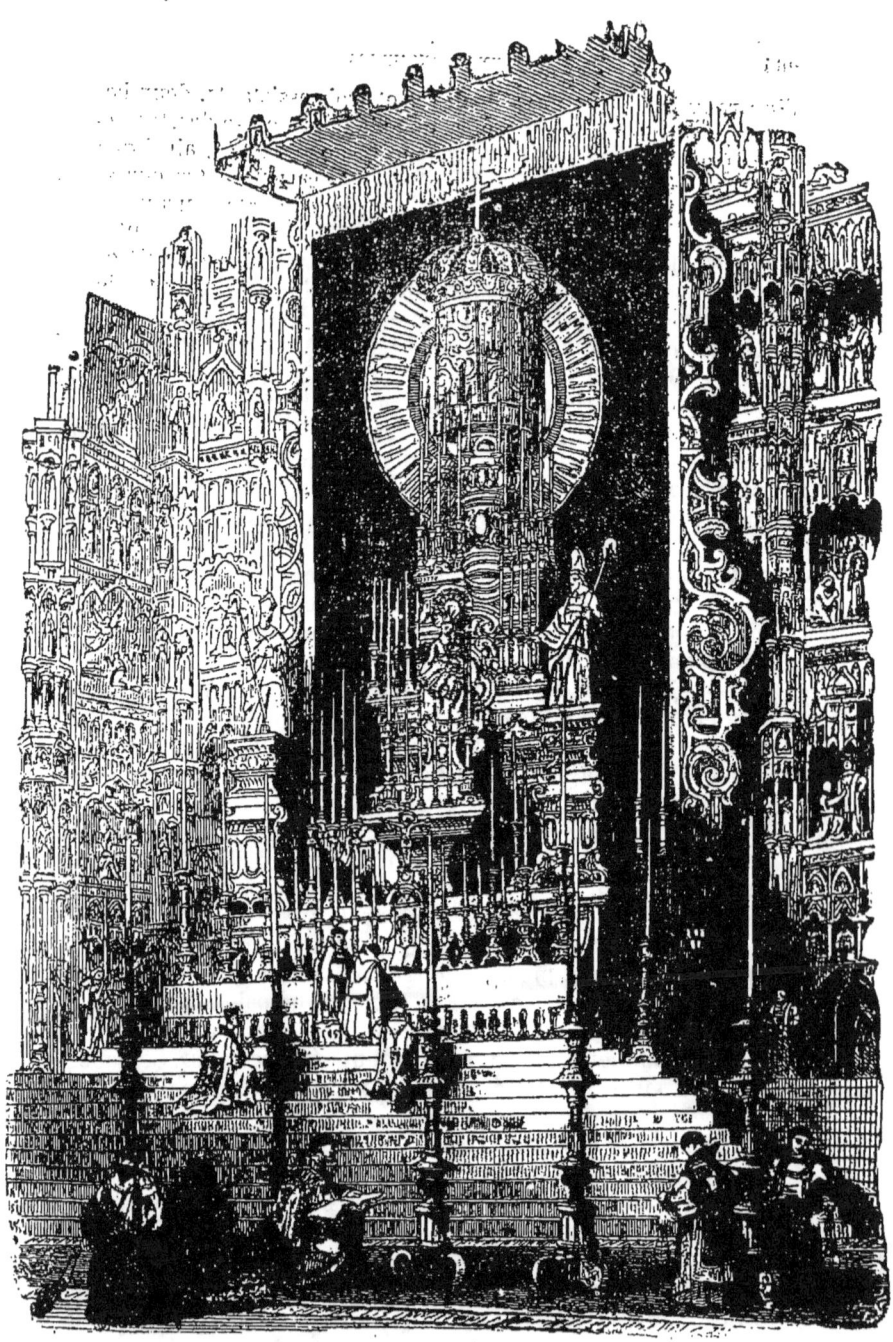
Maître-autel de la cathédrale de Séville.

d'un rang inférieur, vingt chantres et trois assistants, deux bedeaux, un maître de cérémonies, un aide, trois sous-aides, trente-six enfants de chœur et leurs recteurs, sous-recteurs, ainsi que leurs maîtres de chapelle ; dix-neuf chapelains, quatre curés, quatre confesseurs, vingt-trois musiciens et quatre surnuméraires. C'est un peuple entier qui sert Dieu dans cette enceinte. Il faut joindre à l'énumération ci-dessus une légion de prêtres séculiers, qui, chaque jour, disent la messe à quelque autel de l'église métropolitaine.

L'orgue de Séville est un des plus fameux, des plus grands et des plus sonores de l'Europe : il a des soufflets qui ressemblent à des machines à vapeur.

Outre les cinq nefs dont il a été parlé plus haut, une multitude de chapelles ont été accolées intérieurement aux murs de l'édifice. Ces retraites précieuses sont comme autant de petites églises renfermées dans l'enceinte principale. Le dimanche, au matin, elles sont remplies de groupes de femmes prosternées sur le pavé.

Les églises d'Espagne ne sont jamais regardées comme des objets de curiosité, et lorsqu'on y vaque aux saints mystères, les étrangers n'y sont admis qu'en qualité de fidèles ; on les expulserait, s'ils s'annonçaient comme de simples spectateurs. Voilà ce qui fait que les voyageurs ont quelque peine à voir les monuments religieux de l'Andalousie. Dans ce pays, tout est arrangé pour les gens du pays même, on n'y fait rien pour les passants.

La chapelle des rois renferme plusieurs tombeaux remarquables, entre autres celui de Ferdinand III, dit le Saint, qui reprit Séville contre les Maures, en 1248. L'Espagne et la France, avaient, l'une et l'autre, à cette époque, un roi qui fut canonisé (saint Louis, qui régna et vécut jusqu'en 1720). Dans ce temple est le tombeau d'Alphonse X, surnommé le Sage, fils de saint Ferdinand. Près de là se trouve celui de Christophe Colomb, avec cette inscription :

> A Castilla y Leon,
> Mundo nuevo diò Colon.

A la Castille et à Léon, Colomb donna un monde nouveau.

Le fils de ce grand homme est enterré sous une des chapelles latérales de l'église. Les noms les plus glorieux de l'histoire sont gravés sur les parvis et sur le pavé de cette cathédrale, qu'on devrait surnommer le Panthéon de la chevalerie.

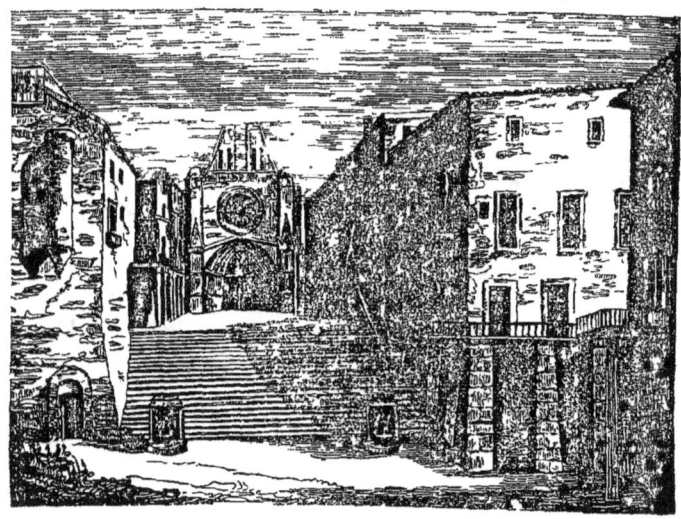

LA CATHÉDRALE DE TARRAGONE.

L'église cathédrale de Tarragone est la plus belle, la plus importante de la Catalogne; elle s'élève majestueusement au milieu de la ville, et sa situation ajoute encore à sa beauté. On y arrive par un escalier magnifique; des deux côtés sont des fontaines alimentées par les eaux de l'aqueduc reconstruit. Béranger, nommé par le pape Urbain II à l'archevêché de Tarragone, pendant que cette ville obéissait aux Maures, fut, dit-on, celui qui commença la construction de l'église métropolitaine. Si ce fait est exact, il faut en fixer l'époque à la fin du onzième siècle. Orderic Vital assure qu'en 1116, lorsque saint Oldegaire, Français de nation, fut appelé à l'archevêché de Tarragone, l'enceinte de l'église était remplie de grands arbres que la négligence y avait laissés croître. Un des premiers soins d'Oldegaire fut le rétablissement de son église; tous les suzerains, tous les personnages riches de la province, toutes les cathédrales qui dépendaient de la métropole, contribuèrent à sa restauration. Ceci résulte d'une bulle du pape Innocent II, bulle qui prouve qu'en 1138 l'édifice n'était point achevé.

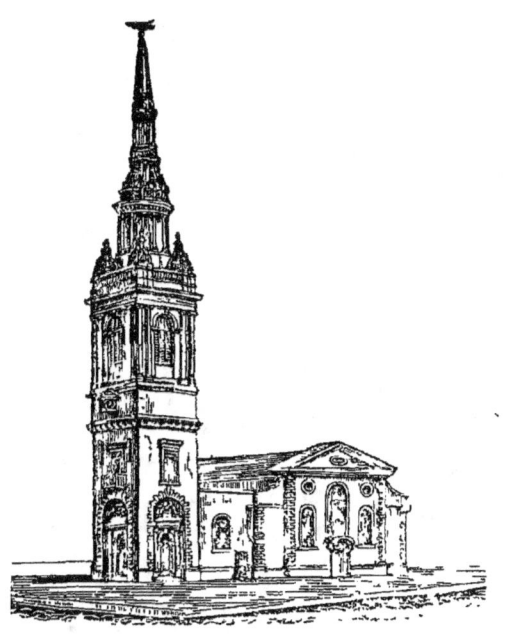

ÉGLISES ET ABBAYES DE L'ANGLETERRE

Le premier coup d'œil pour un Français, habitué au caractère grandiose et sévère des vieilles cathédrales de France, lui fait prendre les églises anglaises pour des salles de spectacle. Dans l'église de Sainte-Mary-le-Bow, particulièrement, un parterre et deux rangs de loges, ou pour mieux dire, deux grandes et belles galeries parfaitement décorées et régnant tout autour de la salle, confirment cette opinion. On rencontre peu d'artisans dans les églises de Londres, et ceux qui les fréquentent y sont rarement conduits par un esprit de dévotion. Ils sont obligés de se tenir debout, dans un espace étroit qui règne autour des murs. Un grand nombre d'entre eux se réfugient dans les chapelles des méthodistes, des anabaptistes, des frères moraves et des autres sectes si multipliées à Londres et qui les accueillent avec plaisir. Quoique toutes les distinctions humaines s'anéantissent devant la Divinité, jamais on ne verra en Angleterre les rangs confondus dans les temples, comme ils le sont dans les pays catholiques. L'orgueil anglais s'offenserait de ce mélange.

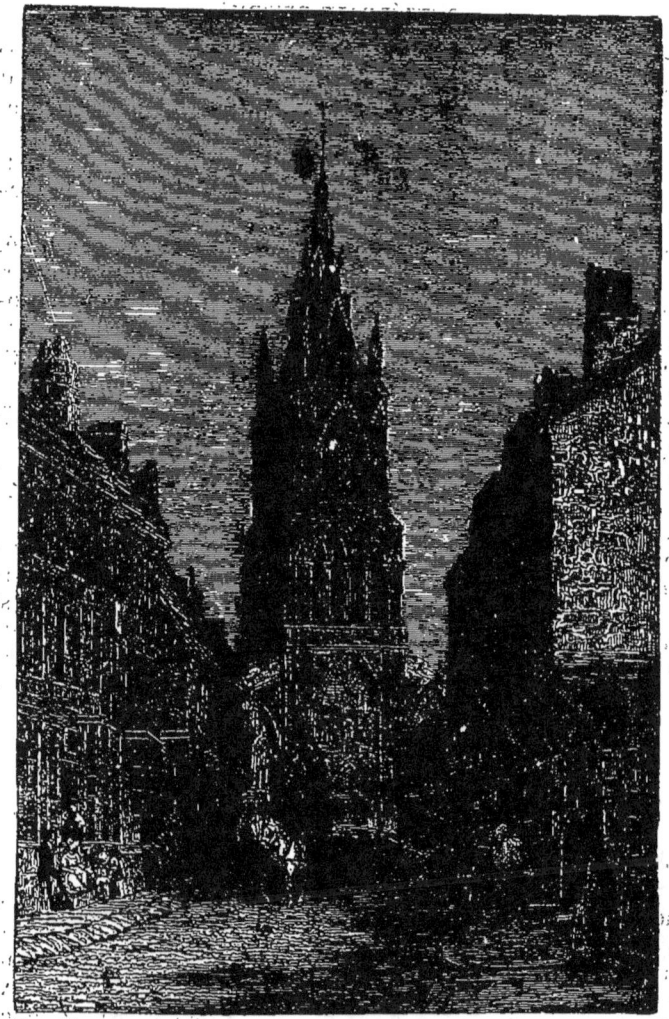

ÉGLISE DE NEWARK (COMTÉ DE NOTTINGHAM).

L'église de Newark offre un aspect des plus majestueux ; elle est particulièrement digne de l'admiration de l'antiquaire, à cause des différents styles d'architecture ogivale dont on a fait usage en Angleterre, à diverses époques, et que l'on remarque dans la construction de ce monument.

CATHÉDRALE D'YORK.

La célébrité de la ville d'York, capitale du Yorckshire (située sur l'Ouse, à cinquante et quelques lieues de Londres), est tout entière dans les souvenirs et les monuments d'un autre âge, dont un seul, la cathédrale, suffirait pour attester toute son antique splendeur. C'est là, en effet, un de ces édifices qui ne peuvent s'élever que dans les cités royales, dans les cités de premier ordre.

Commencé en 1227, pendant le règne de Henri III, et achevé, soixante-sept ans après, sous Edouard Ier le *Minster*, est une des plus belles créations du style gothique, qui était, à cette époque, la forme architecturale de toute l'Europe. L'édifice immense, se développant sur une longueur de cinq cent vingt-quatre pieds, et sur une largeur de plus de cent, couvre deux acres de sa masse, que ne coupent ni interrompent aucune cour, aucun cloître. Imposant, gracieux, et semblable, pour des yeux de poëte, à un vaisseau voguant en pleine mer, il offre dans son ensemble, suivant un voyageur, toute l'élégance et la chaste symétrie des monuments grecs. Cependant, la tour centrale, qui élève sa tête à deux cent treize pieds au-dessus du sol, semble peut-être un peu lourde; mais ce défaut n'est perceptible que parce qu'on la compare aux deux tours latérales, si sveltes, si élancées, presque transparentes même, tant leurs ornements sont légers et exquis. A l'intérieur se déploie toute l'opulence qu'annonce la majesté de l'extérieur, et l'œil étonné ne sait laquelle embrasser des merveilles sévères et délicates entassées avec profusion dans cette magnifique enceinte. La nef s'ouvre en huit arcades que forment des piliers, à cent pieds de hauteur, en épanouissant leurs chapiteaux. Sur un mur qui la sépare du chœur, sont rangées quinze statues grossières de rois, dont le temps a rongé la figure en pierre. Lorsque, après avoir contemplé cette galerie d'images royales, on pénètre dans le chœur, en marchant vers l'autel élevé de seize marches, l'art multiplie tellement ses chefs-d'œuvre sur la pierre transformée en dentelles, que la description la plus abondante ne saurait suffire à les indiquer. Le travail de la sculpture est ici prodigieux, dit un narrateur auquel nous avons déjà emprunté quelques mots; les fenêtres, chargées de brillantes peintures, n'excitent pas moins d'étonnement; et lorsqu'en vous montrant la plus vaste, ornée de figures de la Vierge, angéliques comme celles de Raphaël, le sacristain vous a dit : Voilà la merveille du monde, vous vous surprenez à être de son avis, et vous répéteriez ces paroles d'un moine, tracées en latin sur un mur : « Comme la rose est la fleur des fleurs, ce temple est l'édifice des édifices. »

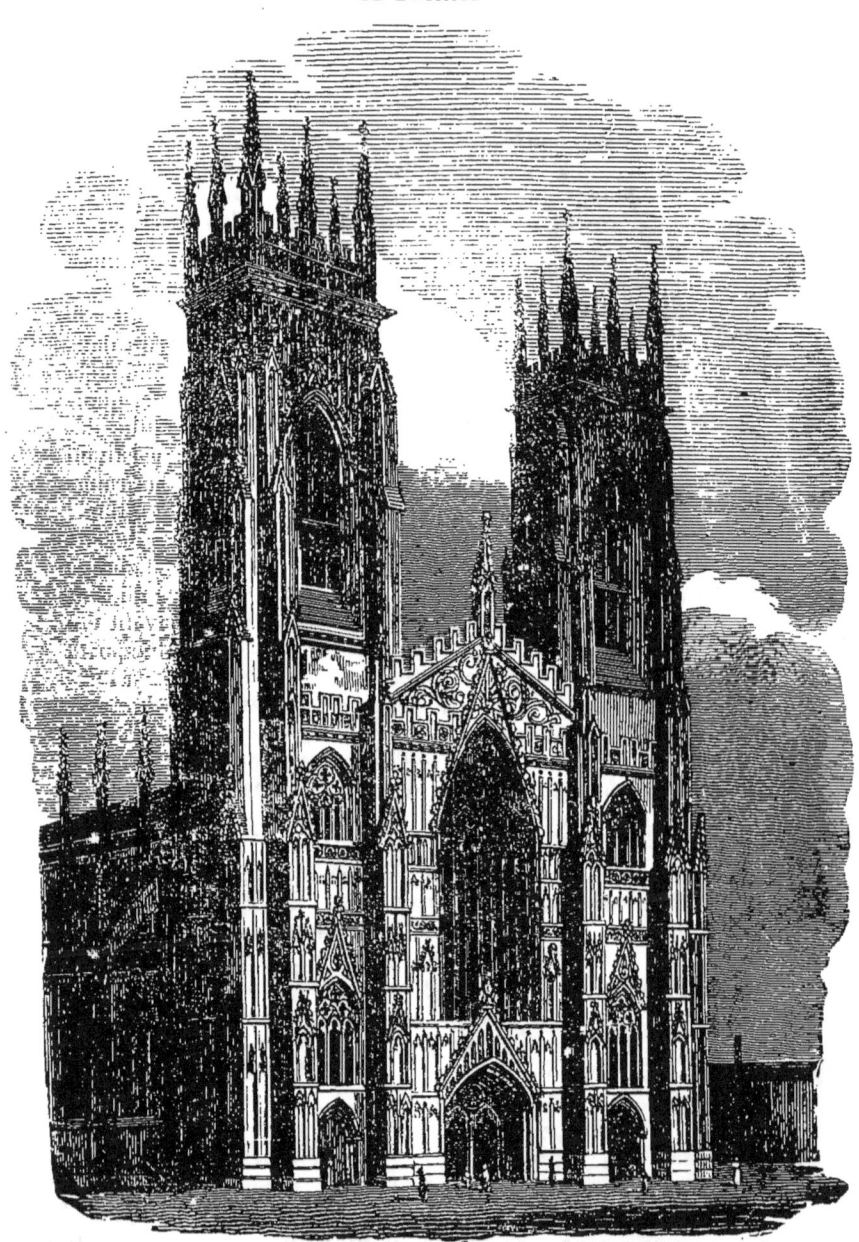

Cathédrale d'York.

WESTMINSTER-ABBAYE.

Westminster, l'un des plus anciens monuments de Londres, fut fondé, dit-on, par Sebert, roi des Saxons de l'Est, au commencement du septième siècle.

L'extérieur de Westminster ne présente pas un monument uniforme, mais ses façades, celle surtout du côté de l'ouest, sont belles et majestueuses ; le magnifique portique qui conduit à la croix du nord est surtout digne d'admiration. En entrant dans l'église par la porte de l'ouest, on est étonné de la légèreté, de la symétrie et de l'élégance qui règnent dans cet intérieur, quoique les monuments de toutes sortes qu'on y a introduits détruisent un peu l'harmonie de l'ensemble. L'église consiste en une nef et en deux ailes, dont le toit est soutenu par deux rangs d'arcades l'un sur l'autre, appuyés sur des faisceaux de piliers ; chaque faisceau est composé d'un gros pilier arrondi, et de quatre plus petits de la même forme qui l'entourent. Le chœur a une forme demi-octogone ; il était auparavant entouré de huit chapelles, mais il n'y en a plus que sept ; l'une d'elles ayant été destinée à servir de porche à la chapelle de Henri VII. Une porte en fer sépare le chœur des autres parties de l'église, et, à l'extrémité, se trouve un autel de marbre blanc, donné par la reine Anne. Le pavé du chœur, tout en mosaïque, est regardé comme un chef-d'œuvre. Ce pavé, exécuté en 1272, aux frais de Richard Ware, abbé de Westminster, consiste en une quantité innombrable de morceaux de jaspe, d'albâtre, de porphyre, de marbre, de lapis, rangés en dessins les plus variés et les plus curieux. C'est dans le chœur que se fait le couronnement des rois et reines d'Angleterre.

Dans les bas côtés du sud, deux portes conduisent aux cloîtres qui subsistent encore dans leur intégrité, et qui forment quatre longues avenues, recouvertes par des arcades et entourant un grand carré. Les murs sont presque complétement recouverts de petits monuments, et le pavé n'est composé que de pierres tumulaires. Un portique de la plus grande richesse mène à la salle du chapitre, qui date de l'année 1220. En 1377, la chambre des communes y tint ses séances, du consentement de l'abbé, et ce ne fut que sous le règne de Henry VI, qu'elle transporta le lieu de ses délibérations dans la chapelle Saint-Etienne, devenue la proie des flammes. Les archives de la couronne sont déposées à Westminster.

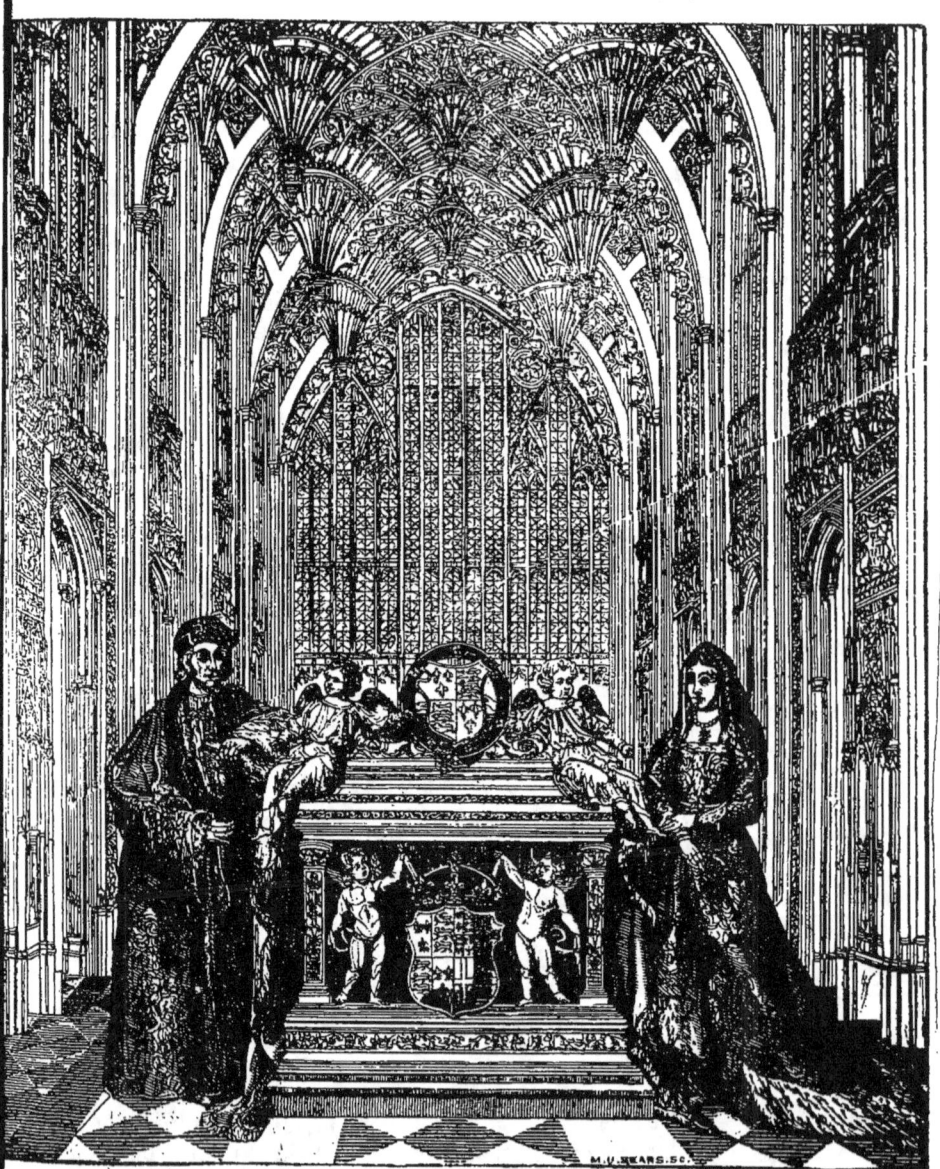

Chapelle et tombeau de Henri VII dans l'abbaye de Westminster.

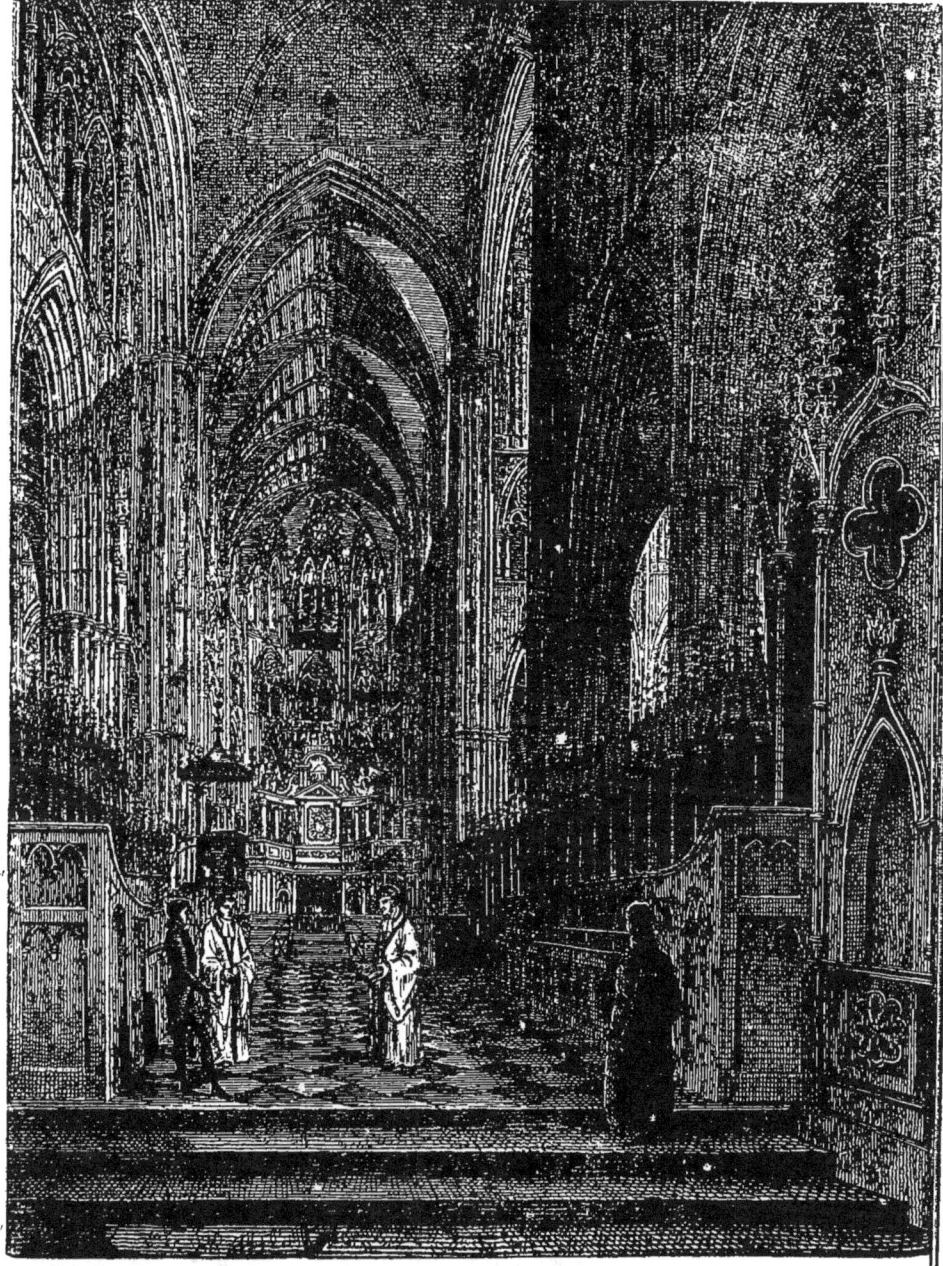

Chœur de la cathédrale de Westminster.

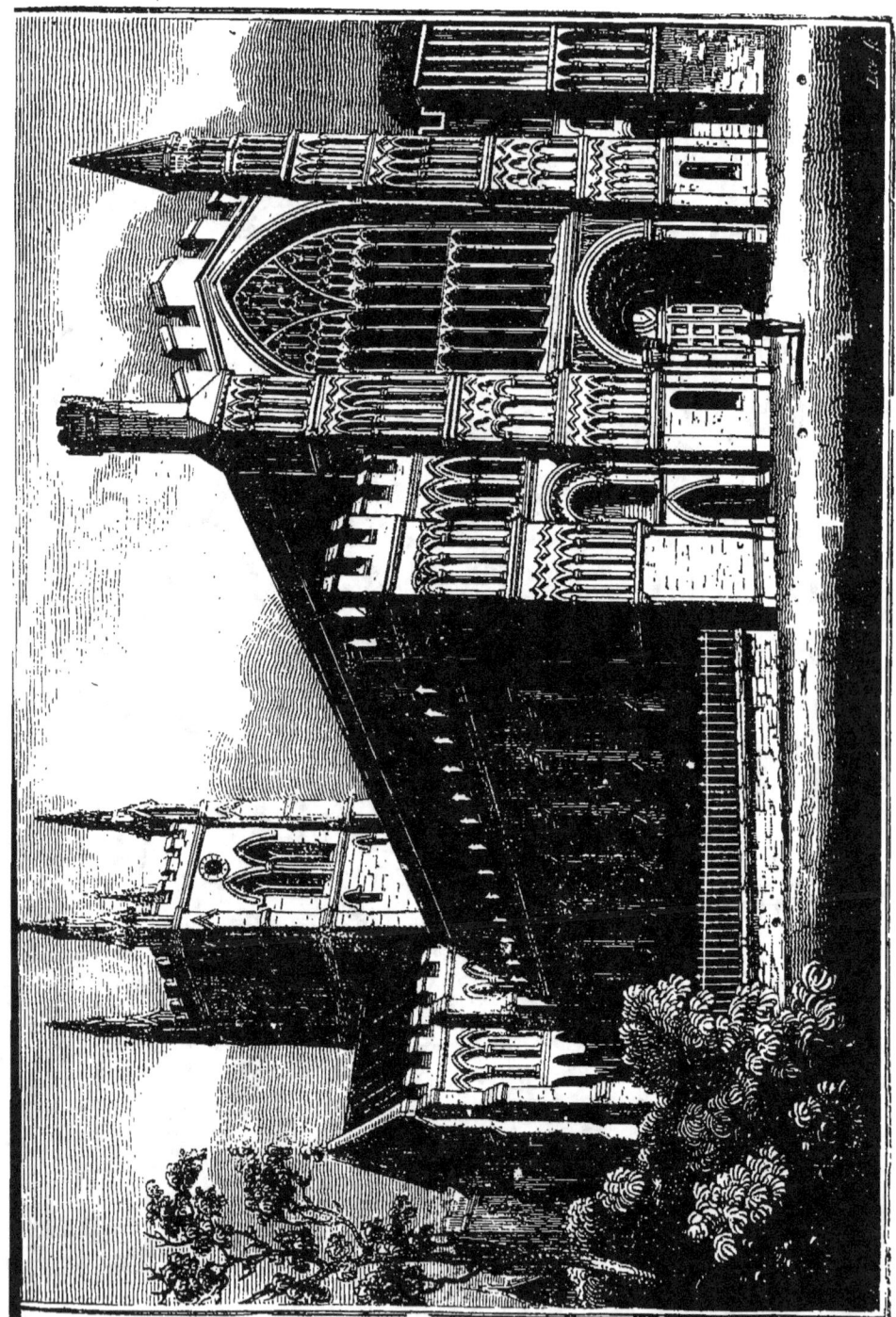

LA CATHÉDRALE DE ROCHESTER.

Cette cathédrale fut fondée par Ethelred, le Saxon, roi de Kent, peu de temps après sa conversion au christianisme. Cette église a la forme d'une double croix. On compte cent cinquante pieds depuis la porte de l'ouest jusqu'aux marches du chœur, et, depuis le chœur jusqu'à la fenêtre de l'est, cent cinquante-six pieds; en tout, trois cent six pieds. A l'entrée, dans le chœur, est une aile sur le centre de laquelle est une tour dont l'apparence est moderne; la longueur de cette aile, depuis le nord jusqu'au sud, est de cent vingt-deux pieds. A l'extrémité supérieure du chœur est une seconde aile à l'orient, d'environ quatre-vingt-dix pieds. Entre ces deux ailes, au nord, et joignant l'église, est une vieille tour en ruine dont la hauteur ne dépasse pas celle de la cathédrale. On l'appelait autrefois la *tour des cinq cloches*.

En entrant par la porte de l'ouest, on descend quelques marches jusqu'à la nef, dont la plus grande partie a conservé son caractère primitif. Les arches, à l'orient de la nef, sont d'une architecture moins ancienne, leurs colonnes sont plus légères et mieux ciselées; la voûte en bois est supportée par des anges armés de boucliers.

Dix marches conduisent au chœur, sous une arche sur laquelle est placé l'orgue. Au-dessus des ailes orientales sont des appartements auxquels on monte par un escalier tournant construit dans la muraille. On trouve dans cette cathédrale beaucoup de monuments anciens et curieux, parmi lesquels on doit remarquer un simple tombeau de pierre contenant, dit-on, les restes de l'évêque Gundulph. Il y a encore plusieurs monuments dignes d'exciter la curiosité, entre autres celui de Richard Watts, *Esquire*, qui était greffier de Rochester et membre du parlement sous Elisabeth. Il mourut en 1579, et fonda un hospice à Rochester. Voici les termes et les conditions étranges écrites sur la façade de la maison qui est au milieu de la ville :

« Richard Watts, *Esquire*, par son testament, daté du 22 août 1579, fonda cet hospice pour six pauvres voyageurs, à la condition qu'ils ne soient ni fripons ni *procureurs*; ils recevront, pendant une nuit, le logement, la nourriture, et huit sols chacun, etc. »

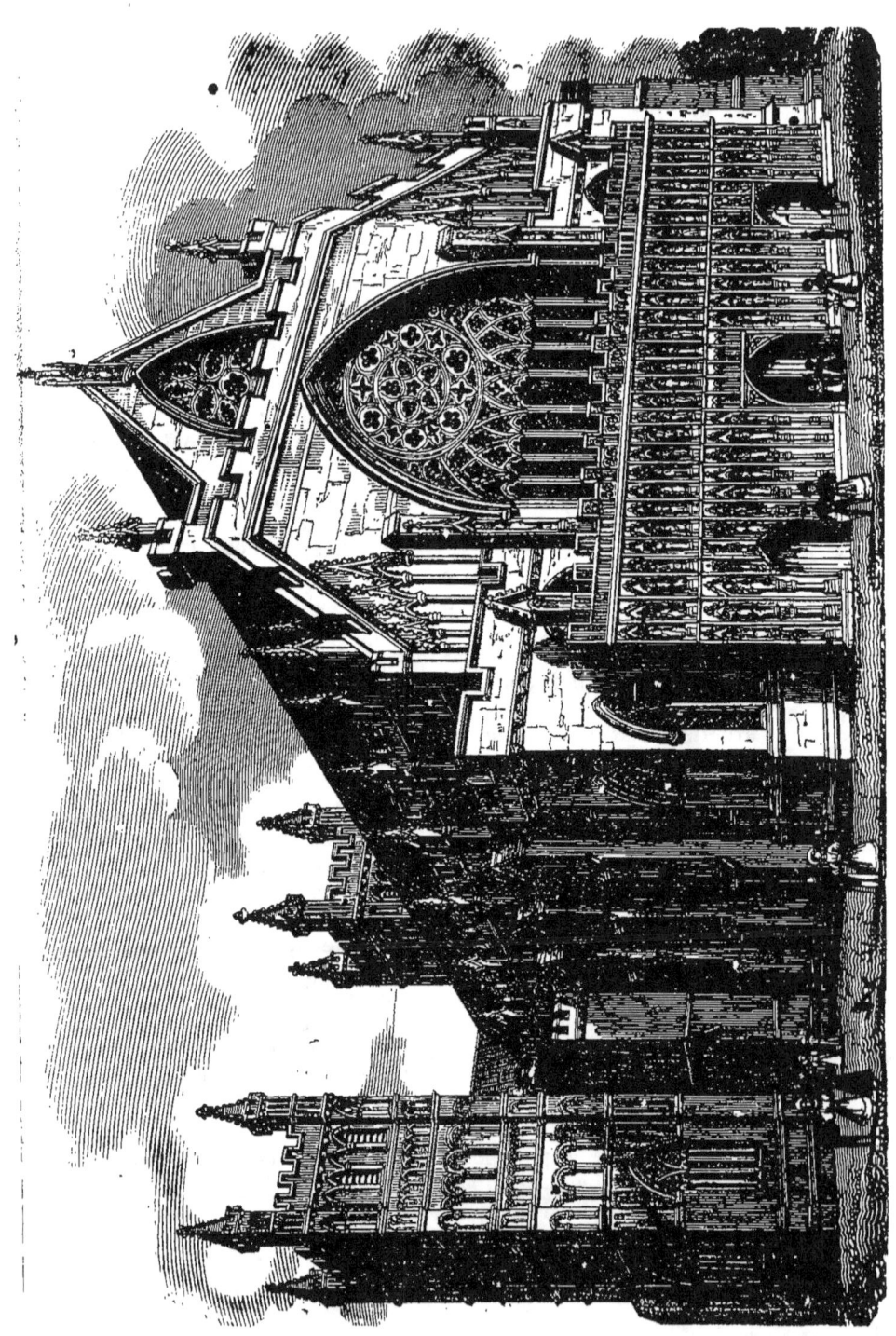

Cathédrale d'Exeter.

LA CATHÉDRALE D'EXETER.

Le premier évêque d'Exeter fut Leorfric, qui était aussi lord chancelier, il y fut envoyé par Édouard le confesseur. La cathédrale fut bâtie sur un terrain occupé auparavant par plusieurs monastères. Elle fut dédiée d'abord à saint Pierre et à saint Paul, et ne conserva que le premier saint pour patron. Elle était peu spacieuse, n'avait guère que soixante-dix pieds de long. Warlewast, évêque normand, l'agrandit en 1107, il posa les fondements du chœur, et on croit pouvoir lui attribuer aussi les hautes tours du nord et du sud qui subsistent encore.

La cathédrale d'Exeter a trois cents pieds de long et soixante-seize de large. Sa hauteur jusqu'à la voûte est de soixante-neuf pieds et celle des tours normandes de cent trente. Elle est bâtie en pierre, et les colonnes sont en marbre. La tour du nord contient une horloge très-curieuse donnée par un évêque de la famille des Courtenay vers 1478. Le mécanisme et le fini des ornements sont remarquables. La terre est au centre, la lune tourne alentour dans l'espace d'un mois, changeant d'aspect suivant ses phases qui sont marquées dans le cercle intérieur. Un autre globe représente le soleil qui indique les vingt-quatre heures. L'inscription relative à ces heures : *Elles passent, mais elles sont comptées*, est remplie d'une mélancolique expression.

Sur le côté nord de la nef, une espèce de tribune en pierre s'avance au-dessus d'une arche soutenue par une corniche ; la façade, qui est divisée en douze stalles, est ornée de figures d'anges tenant des instruments de musique. L'orgue, qui est placé entre le chœur et la nef, passe pour le plus mélodieux de l'Angleterre. La cathédrale contient aussi des monuments remarquables par leur antiquité et par le mérite de l'exécution, entre autres plusieurs tombeaux d'évêques. On a découvert, en réparant les dalles du chœur en 1763, un cercueil en plomb renfermant un squelette ayant à sa droite un petit calice retenu autour du corps par une bande d'étoffe ; à sa gauche, les fragments d'une crosse en bois et, parmi ces débris, un saphir d'une grande beauté enchâssé sur un anneau d'or. L'inscription n'existait plus, on croit cependant que ces restes sont ceux de Thomas Bytton, évêque d'Exeter, qui mourut en 1306.

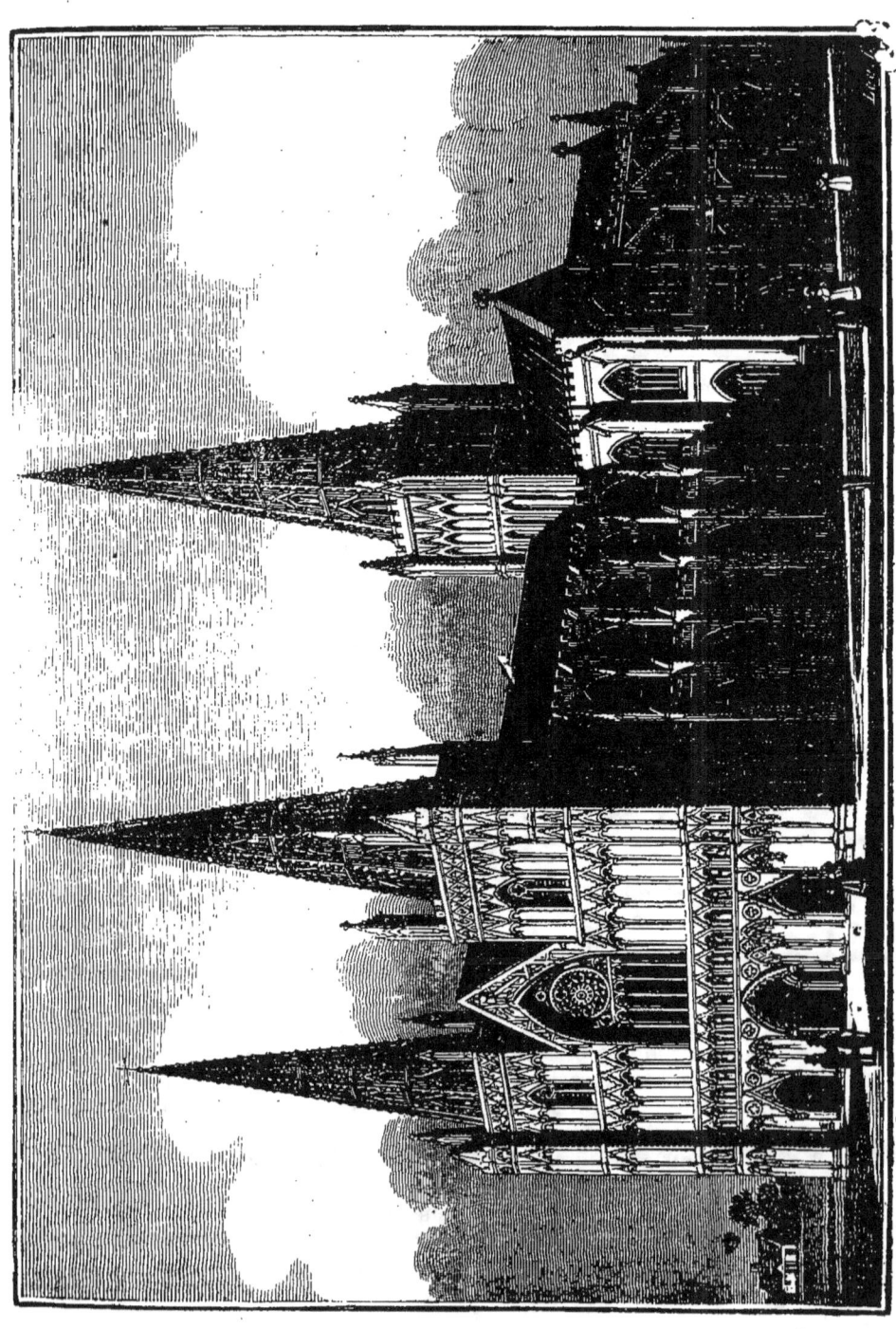

LA CATHEDRALE DE LICHFIELD.

La ville de Lichfield est sur la route de Londres à Liverpool. Sa cathédrale fut dévastée sous Henri VIII ; on confisqua tous les objets précieux qu'elle renfermait, à l'exception de la châsse de saint Choud, qui fut sauvée par les instantes prières que l'évêque Rowland Lea adressa au roi. Ce prélat fut moins heureux dans ses efforts pour conserver l'église et le monastère de Coventry, édifices remarquables et auxquels se rattachait le souvenir de la célèbre Godiva, duchesse de Mercie ; ils furent démolis en entier.

En 1642, un corps de troupes, levé par sir Richard Dyolt, pour le roi Charles, fut la cause de trois siéges, pendant lesquels la cathédrale souffrit beaucoup. Des préparatifs de défense très-considérables furent faits l'année suivante pour résister à lord Brooke, qui s'avançait à la tête de cinq mille hommes pour se rendre maître de la citadelle. C'était un ennemi zélé de l'épiscopat, et il était décidé à détruire la cathédrale. Au moment d'entrer dans la ville il pria, dit-on, le ciel de le punir si sa cause était injuste. Peu de minutes après, il tomba percé de deux balles ; le coup était parti de la main d'un sourd et muet de la noble famille de Dyolt, qui, du haut de l'église, surveillait les mouvements de l'ennemi. L'arme à feu est conservée dans les archives de la famille Dyolt, et l'armure de lord Brooke se voit dans le château de Warwick. Malgré la perte de leur chef, les rebelles continuèrent le siége, et la garnison fut forcée de céder aux troupes du parlement. C'était la première cathédrale qui tombait en leur pouvoir ; ils la ravagèrent avec un vandalisme qu'animait encore le fanatisme de cette époque : les tombes furent brisées, la flèche du centre abattue, toutes les dalles enlevées. Un auteur contemporain, Dugdale, rapporte que les soldats s'amusaient à y faire chasser un chat par des chiens, trouvant un attrait de plus dans le retentissement prolongé des voûtes.

Quoique la cathédrale de Lichfield ne puisse rivaliser, ni en grandeur, ni en magnifiencce, avec celle d'York, elle ne le cède à aucune sous le rapport de l'élégance ; sa légère et belle architecture est un sujet d'admiration. Le bâtiment a la forme d'une croix ; on remarque surtout le portail et la façade de l'ouest dont la forme est pyramidale, et couverte de sculptures exécutées avec une rare perfection.

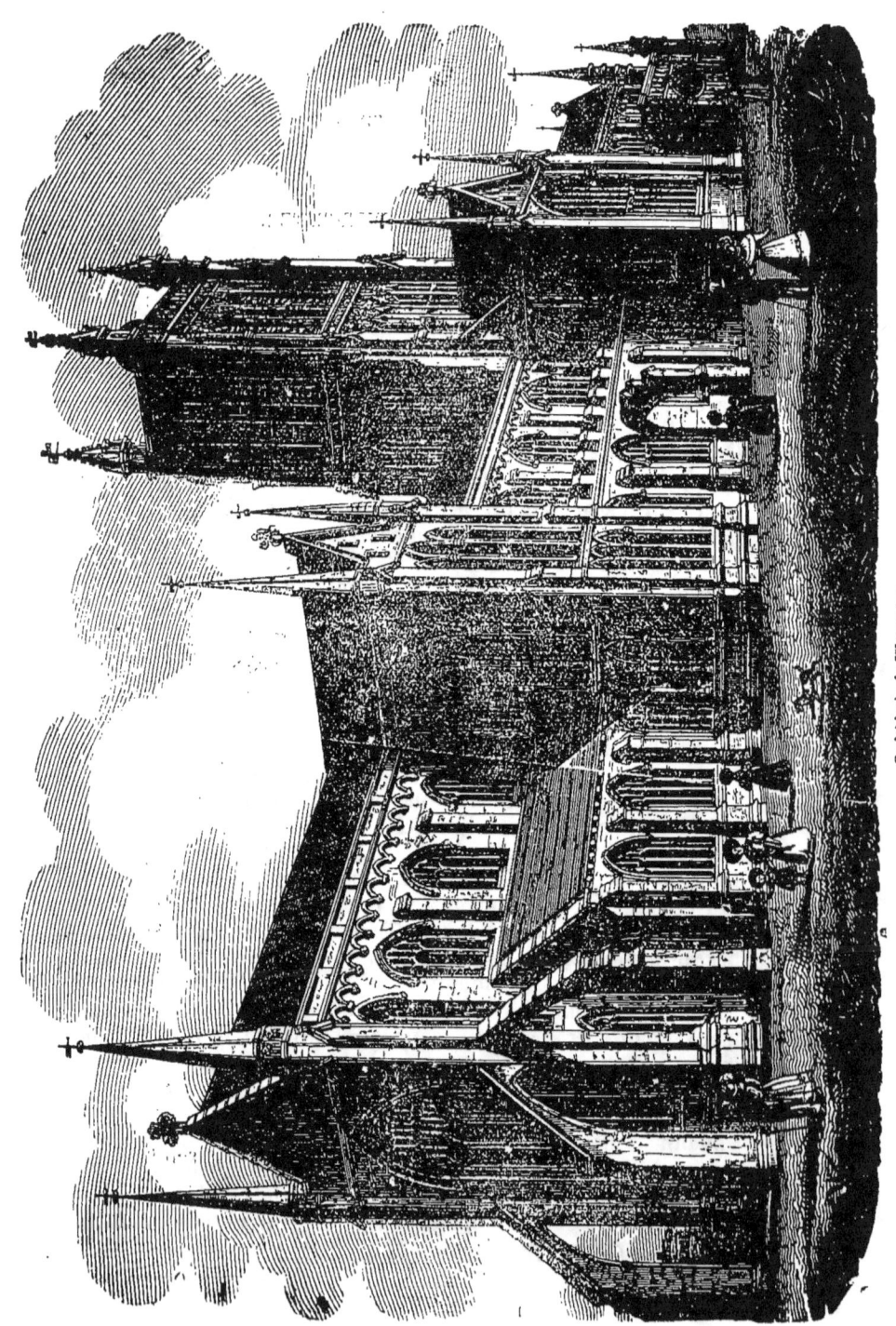
Cathédrale de Worcester.

LA CATHÉDRALE DE WORCESTER.

La cathédrale de Worcester fut construite vers l'an 680, et dédiée, dans l'origine, à saint Pierre ; mais bientôt elle porta plus généralement le nom de Mırie. Desservie d'abord par le clergé séculier, elle fut remise par le roi Edgar entre les mains des moines. En 1041, les soldats d'Hardicnute pillèrent la ville et dévastèrent l'église qui fut réparée une quarantaine d'années après, par l'évêque Wolstan. Elle souffrit encore les atteintes de deux incendies, l'un en 1013, l'autre en 1202.

La forme de cette cathédrale est celle d'une double croix. Son architecture est gothique ; chaque différente partie de l'édifice se termine par d'élégantes flèches ; mais, à l'exception de la tour, elle est moins chargée d'ornements que la plupart des monuments du même genre.

Pendant les troubles du règne de Charles Ier, les troupes du parlement s'emparèrent de Worcester, et se livrèrent aux profanations les plus révoltantes. Plusieurs tombes furent brisées, l'église se changea en caserne, la bibliothèque fut pillée, et les objets les plus vénérés servirent de jouet aux profanateurs. Parmi les mausolées qui échappèrent à cette dévastation, on remarque celui du roi Jean : il est placé dans le chœur devant le maître-autel. Sa statue, de grandeur naturelle, est couchée sur le tombeau. La main droite tient un sceptre et la gauche une épée, dont la pointe est enfoncée dans la gueule d'un lion qui est aux pieds du roi. De chaque côté, on voit deux statues de moindre proportion : ce sont les évêques Osivald et Wolstan, entre esquels ce prince avait désiré d'être placé, dans la persuasion que la présence de ces saints personnages éloignerait les malins esprits ; il mourut en 1216. Quelques doutes s'étant élevés sur l'emplacement qu'occupait le corps, on fit en 1797 une fouille assez curieuse. Les restes du roi Jean furent trouvés sous le monument. Ils paraissaient, autant qu'il était possible d'en juger, avoir été revêtus d'un costume exactement semblable à celui de la figure couchée, à l'exception de la couronne que remplaçait un capuchon de moine. La robe qui couvrait le roi Jean semblait avoir été de damas cramoisi. Le bras gauche était posé sur la poitrine, la manchette qui l'entourait existait encore : on retrouva aussi les fragments d'une épée et de son fourreau dont le travail paraissait plus soigné que celui de l'arme même.

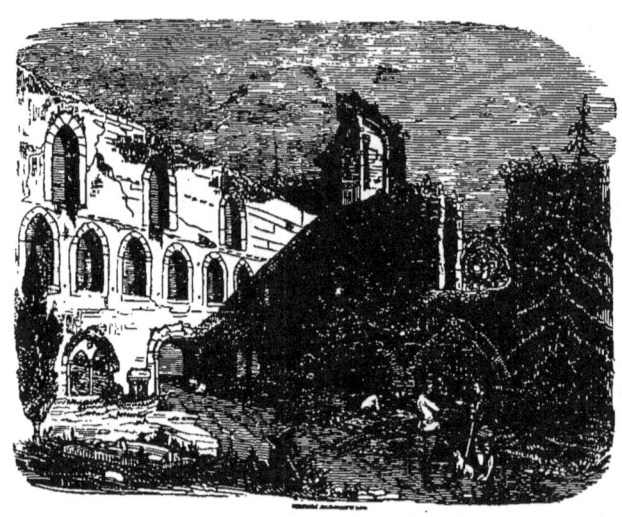

ABBAYE DE MORTEMER.

L'abbaye de Mortemer, dont les ruines s'élèvent au milieu de la forêt de Lyons, à peu de distance d'Écouy, fut fondée par des moines de Beaumont, venus du Vexin normand. L'emplacement qu'ils choisirent est un vallon étroit et ombragé, dirigé du sud-ouest au nord-ouest. C'est dans cette solitude, asile assuré contre le tumulte et les distractions du monde, qu'ils s'établirent.

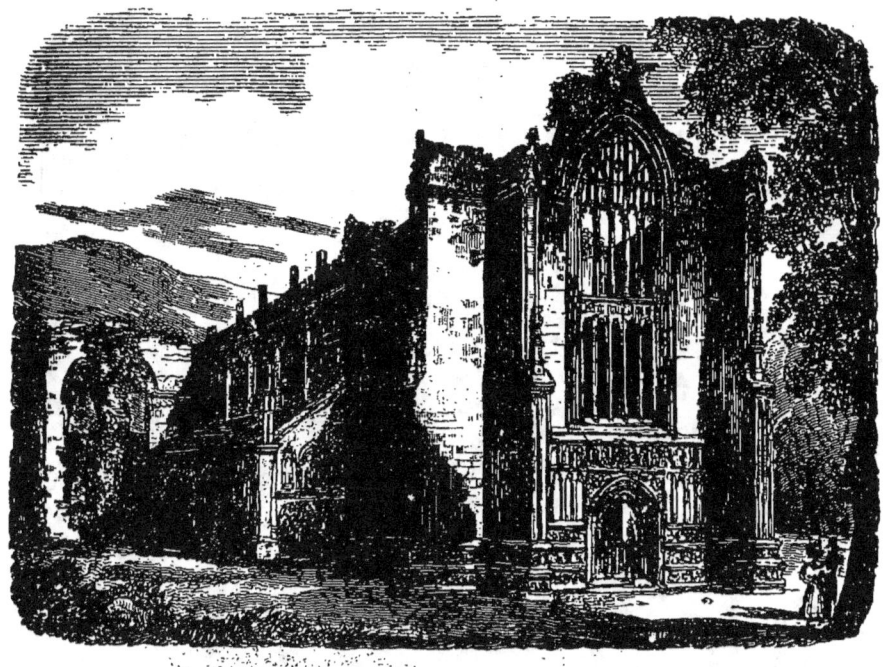

ABBAYE DE BOLTON.

Cette abbaye, qui fut jadis si célèbre, est située dans le comté d'York, sur les bords de la rivière Wharfe, à six milles environ de Skipton. La veuve de William Fitz Duncan, neveu du roi d'Ecosse David, qui fonda un si grand nombre d'établissements religieux, fit élever cette magnifique abbaye vers le milieu du treizième siècle, et la dédia à la Vierge. Plus tard, des moines réguliers de l'ordre de Saint-Augustin s'y établirent. Des bandes nombreuses, venant tantôt d'Ecosse et tantôt d'Angleterre, envahissaient incessamment la contrée, et l'abbaye tomba plus d'une fois entre leurs mains. La dévastation de ces monuments religieux remonte à l'an 1540.

Les restes de l'abbaye sont encore aujourd'hui si grands et si beaux qu'on ne peut se lasser de les admirer. L'église, qui est tout ce qui reste de l'ancienne abbaye de Bolton, est une belle création de l'architecture gothique; elle a la forme de la croix de saint Jean.

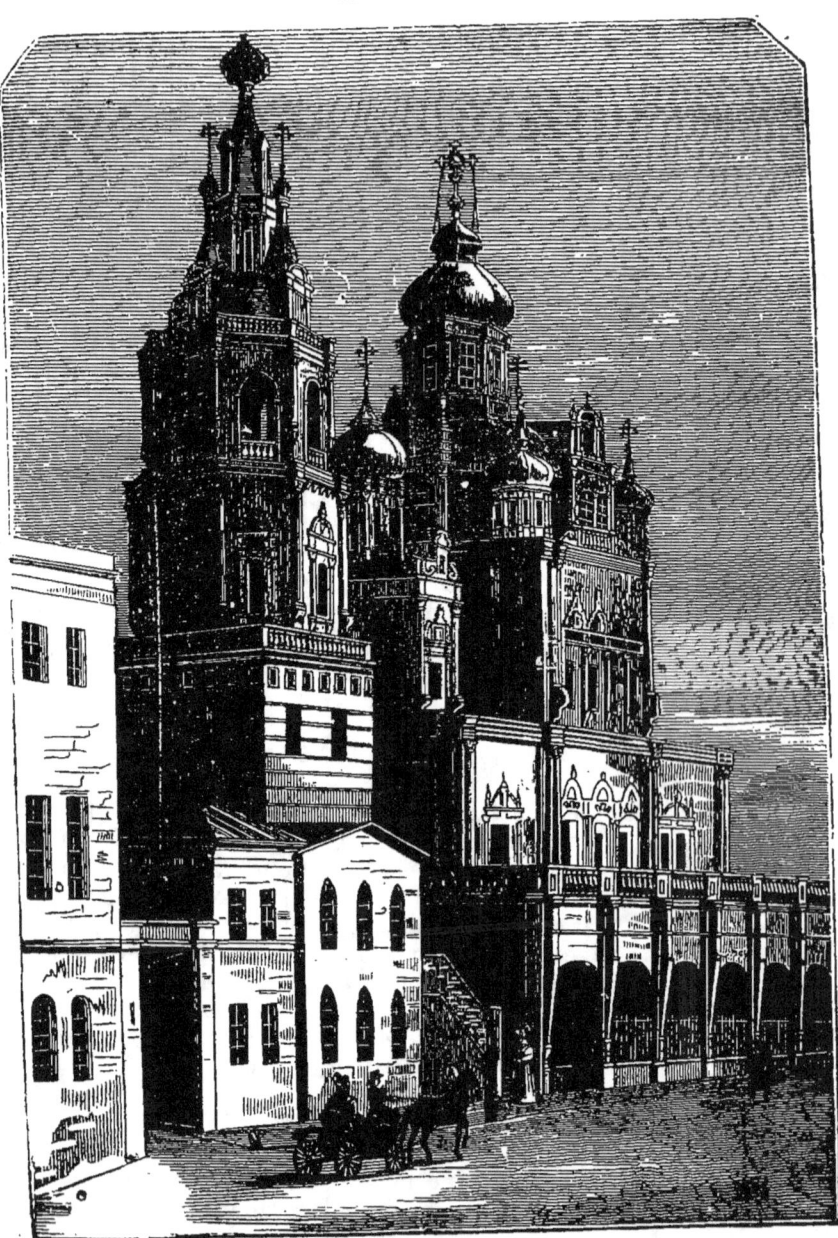

Eglise de l'Assomption, à Moscou.

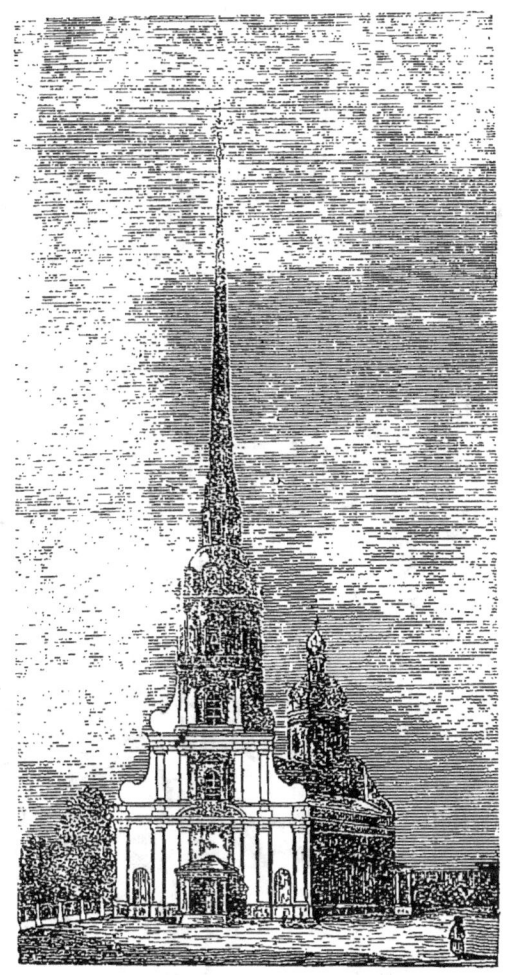

ÉGLISES ET MONASTÈRES

DE LA RUSSIE.

Les églises russes se distinguent en général par le nombre et la forme singulière des coupoles. Jusqu'à présent l'on n'est point

ANCIENS MONUMENTS DE L'EUROPE.

Couvent de Troïtzkoï.

d'accord sur l'origine de cet ornement. Le prototype de ces coupoles bulbeuses ne se retrouve ni à Sainte-Sophie de Constantinople, ni dans les plus anciennes églises qui subsistent dans la Grèce, l'Asie Mineure et l'Archipel. Quelques historiens en ont voulu chercher l'origine dans la Chine; d'autres ont supposé que c'était dans l'Asie que devait s'en trouver le modèle, et c'est peut-être a tort qu'on leur a objecté que les Tatares, conquérants et nomades, habitants des campagnes et non des villes, n'avaient guère été en état d'enseigner l'architecture aux peuples qu'ils subjuguaient. Il est certain qu'on voit en Perse des tombeaux surmontés de cylindres couronnés de coupoles dont la forme se rapproche de celles de la Russie. Dans l'architecture des églises de Moscou, le vase est byzantin, les coupoles ont été empruntées à l'Orient, et les ornements d'architecture forment un genre mixte, qui a été modifié dans le goût du siècle auquel appartinrent les architectes italiens ou allemands qui construisirent ces édifices. L'église de l'Assomption, bâtie à la Pokrovka, sous le règne de Boris Godounoff, est l'une des plus belles de Moscou; elle offre dans son architecture un mélange gothique et italien d'une grande élégance, et une légèreté difficile à obtenir dans une construction en briques. Les coupoles nombreuses et s'élevant à diverses hauteurs dessinent une pyramide d'un très-bel effet. L'architecte Bajanoff, si célèbre sous le règne de l'impératrice Catherine II, faisait beaucoup de cas de cet édifice.

La rigueur du climat de la Russie ne permet pas qu'on y donne aux églises les grandes dimensions de celle de l'Occident, et c'est par le même motif qu'il en est plusieurs qui ont deux étages, dont l'un est susceptible d'être chauffé.

COUVENT DE TROITZKOÏ.

Ce monastère est le plus opulent de tout l'empire de Russie, après toutefois celui de Petscharsk, à Kiew. Il est situé dans le gouvernement de Moscou, sur la grande route qui conduit à Rostow : il couronne une éminence qui domine plusieurs collines ; on l'aperçoit à plus de trois lieues de distance. Au commencement du quatorzième siècle, saint Serge se retira dans les bois qui se trouvaient sur l'emplacement qu'occupe aujourd'hui le couvent, et y bâtit un petit ermitage et une église en bois.

Couvent de Troïtzkoï.

Bientôt la réputation de sainteté de Serge y attira d'autres moines, qui élevèrent d'autres cellules. On n'en compta d'abord que douze; mais bientôt ce nombre s'accrut, et ce fut autour des roches qu'ils occupaient que se forma le bourg de Troïtza.

Le couvent de Troïtzkoï est entouré d'épaisses murailles flanquées de huit hautes tours gothiques; les quatre tours des angles sont entourées de bastions; du côté de l'est se trouve un fossé revêtu de maçonnerie, sur lequel sont deux ponts de briques. L'église principale de la Trinité a été bâtie sur le tombeau de saint Serge; presque toutes les statues qui sont dans cette église sont en argent massif; elle renferme en outre des richesses immenses en vases sacres, lustres, candélabres et autres ornements en or couverts de pierres précieuses; le grand clocher, qui est d'une belle architecture, a été commencé sous le règne de l'impératrice Anne, et achevé sous celui de Catherine II. Le couvent renferme en tout neuf églises, plusieurs chapelles, de vastes réfectoires, le palais impérial, celui de l'archevêque, un séminaire où plus de trois cents élèves sont entretenus et fort bien instruits.

COUVENT D'OTROTCH.

Le couvent d'Otrotch est situé, non loin de Tiver, sur la route de Saint-Pétersbourg à Moscou, et près de l'embouchure de la Twertza. Il est un des plus célèbres de la Russie. Il fut fondé par Jaroslaw en mémoire d'un de ses favoris nommé Jégor. Ce jeune homme s'était épris d'une violente passion pour une fille du peuple nommée Xéna, que le hasard lui avait fait rencontrer. Malgré la distance des conditions, il avait obtenu du grand-duc l'autorisation de l'épouser. Mais, au jour de la célébration du mariage, Jaroslaw, à la vue de Xéna, dont rien n'égalait la beauté, fut animé subitement d'un transport de jalousie et d'amour; et, usant de violence, il la ravit aux bras de son fiancé et en fait sa femme. Jégor, livré au désespoir, mais contraint de céder, se réfugia dans une solitude et se fit ermite. Après sa mort, Jaroslaw, en expiation, éleva sur son tombeau le monastère d'Otrotch, dont l'antique renommée s'est maintenue en Russie jusqu'à nos jours.

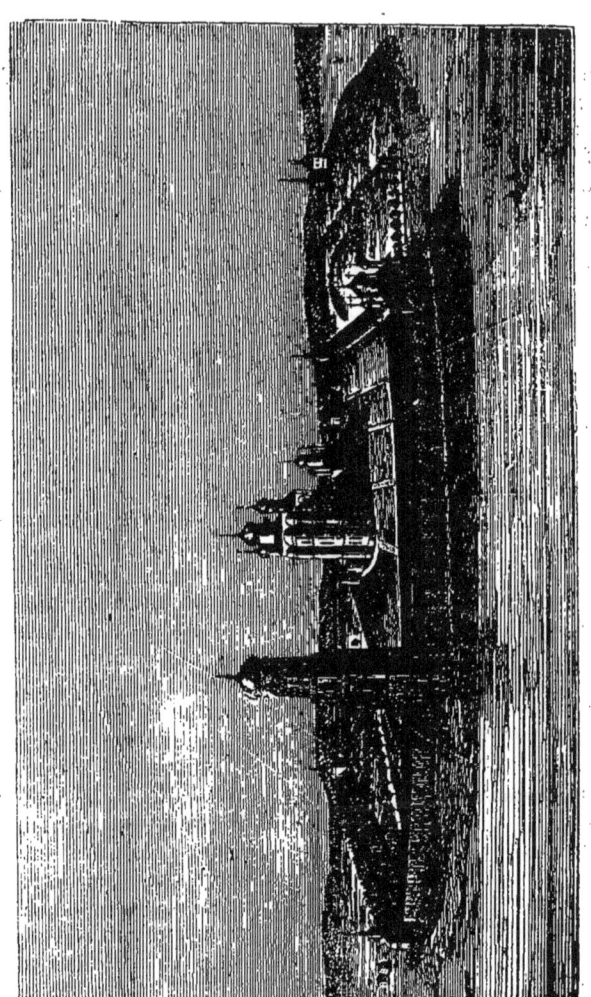
Couvent d'Otrotch.

LE TEMPLE DE LAMA, DANS L'ASTRAKAN.

« Ce temple, situé dans un steppe, est, dit un voyageur à qui nous empruntons la description, une espèce de palais à longs portiques, à colonnes, à clochetons chinois, à cent étages, à mille festons, avec des croissants et des boules d'or; c'est une pagode de la Chine ou de l'Indoustan; c'est un palais de porcelaine qu'il faut prendre garde de briser. Il s'élève au milieu d'une cité mobile de Kalmoucks. L'intérieur du temple frappe les yeux par son caractère et sa bizarrerie. Il est formé, comme nos églises, d'une nef et de deux bas côtés, séparés par des cintres surbaissés, et laissant au-dessus un espace élevé. Il est entièrement peint en bleu, si ce n'est le dessous de chacune de ses arcades qui imitent autant d'arcs-en-ciel. Des images saintes, ressemblant parfaitement à des stores chinois, et entourées chacune d'une écharpe de soie de couleur différente, tapissent les murailles et principalement celles de la nef. Au fond de la nef, est le sanctuaire, fermé par des arcades dorées, à colonnes et à jour, et au fond de ce sanctuaire, le dieu Lama, espèce de poupée dorée, coiffée d'un bonnet d'or massif et revêtue d'une longue robe de gaze d'or, et grandissant en éventail. Derrière lui, une image d'un autre puissant dieu, et au-dessous, une table au milieu de laquelle est une sorte de calice à quatre branches. Cette table est aussi couvertes de petites tasses d'or et d'argent remplies de grains ou de marguerites desséchées, offrandes des fidèles. Puis enfin, devant le sanctuaire, sur une planche ajoutée à sa base, d'autres dons, d'autres offrandes, et le vase d'argent contenant l'eau bénite, surmonté d'un balai en plumes de paon. Cette planche se retrouve aussi à chacun des bas côtés, au fond desquels est encore une image et toujours des offrandes. Il faut remarquer plusieurs verres d'eau et quelques chimères en bois peint. Ce sanctuaire rappelle quelque peu les sanctuaires russes. J'aurais bien voulu assister à une cérémonie, et voir tous les papouffs, assis en ligne sur leurs genoux, criant dans de grandes trompes et frappant ensemble des cymbales; mais dans ce moment tout le grand service est dans le steppe, et il ne reste plus ici, de deux cents papouffs desservant le temple, que les deux qui nous conduisent. »

Cette pagode est surtout remarquable par la grâce de ses formes sveltes et par ses dentelures d'une incroyable légèreté.

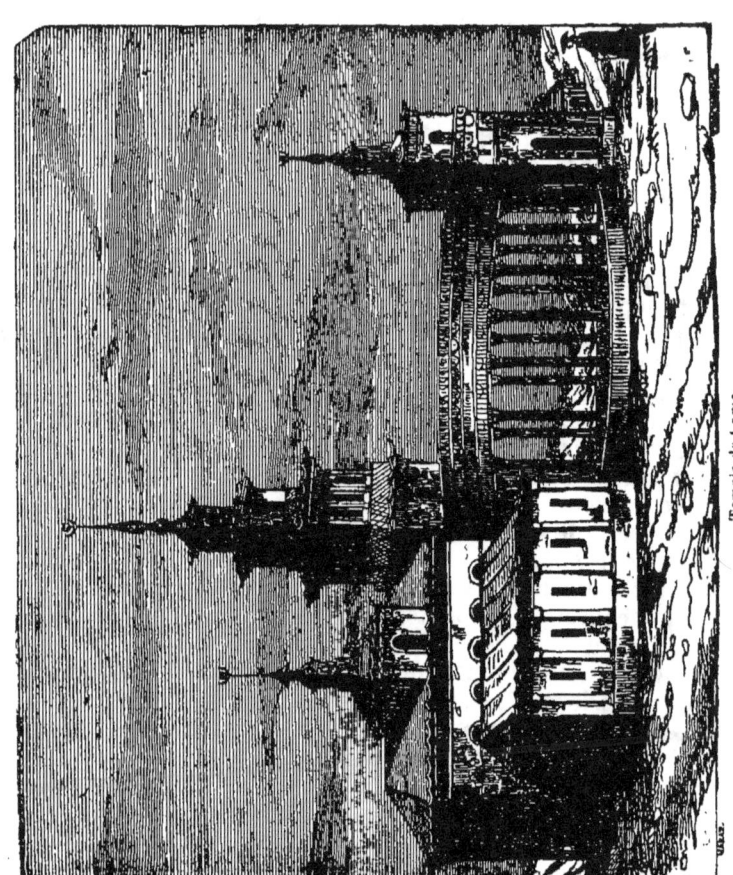

Temple de Lama.

MONUMENTS RELIGIEUX EN TURQUIE

MOSQUÉE DU SULTAN ACHMET.

La plus remarquable des quatorze mosquées impériales de Constantinople est celle qui fut bâtie dans l'ancien hippodrome, par Achmet Ier, de 1603 à 1617. Ce beau monument atteste la magnificence de son fondateur, dont il a reçu le nom, bien qu'on l'appelle aussi l'Alti-Mynarély, ou la mosquée des six minarets, tous les autres n'en ayant que quatre ou deux. Cette mosquée est séparée de l'hippodrome par un mur peu élevé, dans lequel ont été percées trois portes et soixante-douze fenêtres, qui sont garnies d'un treillage. Ce mur renferme une cour pavée en marbre et ornée d'une belle fontaine de même matière et de forme hexagone. Dans cette cour s'étend une galerie couverte de vingt-six arcades dont les coupoles, revêtues de plomb, sont soutenues par des colonnes de granit égyptien, ayant des bases en bronze et des chapiteaux turcs. La mosquée occupe un vaste carré. Son élévation est extrêmement imposante ; son dôme, qui l'emporte de beaucoup en hauteur, en légèreté et en grâce sur celui de Sainte-Sophie, s'appuie sur des colonnes de proportion massive, et ses minarets, qui s'élancent avec hardiesse à une grande distance au-dessus du dôme, ont chacun trois galeries circulaires. La vue de cette magnifique mosquée, du haut de l'ancienne colonne de bronze en spirale ou de l'ancien obélisque élevé au milieu de l'hippodrome, avec l'immense coupole de Sainte-Sophie dans l'éloignement, est l'une des plus belles que Constantinople puisse offrir.

Les colonnes de la mosquée du sultan Achmet sont sculptées, tandis que les arches, les coupoles et les murs sont ornés de bas-reliefs et de mosaïques ; mais ces embellissements constituent, avec quelques autres autour des nombreuses fenêtres, presque toute la décoration intérieure des mosquées, et l'on y voit à peine quelques accessoires ou meubles pour interrompre l'espace ou altérer la simplicité du plan. La religion de Mahomet, comme celle de Moïse, défendant de sculpter ou de peindre aucun être vivant, il n'y a ni statues, ni tableaux dans les mosquées.

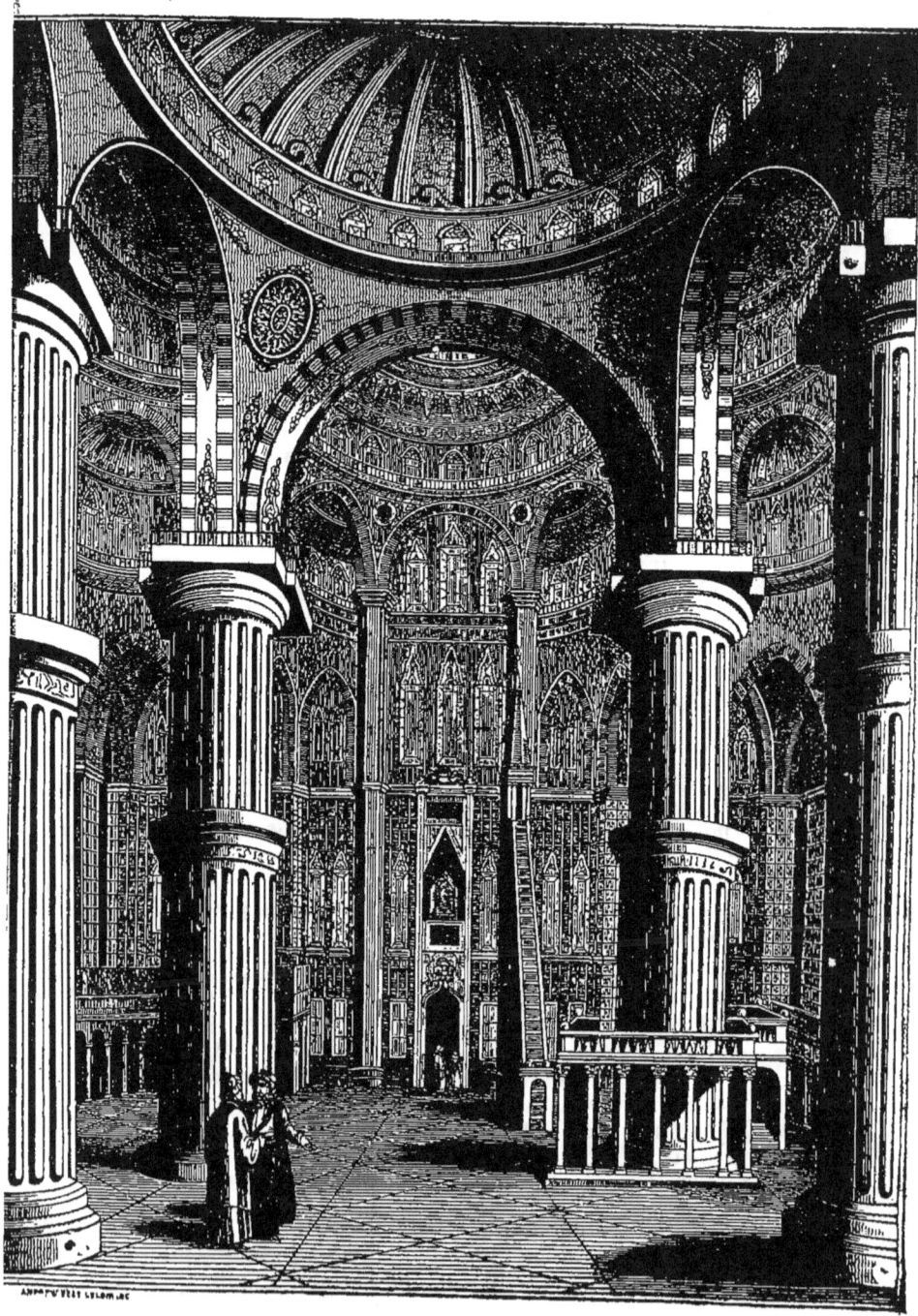

Mosquée du sultan Achmet.

SAINTE-SOPHIE.

La première église élevée par Constantin lorsqu'il eut embrassé le chistianisme fut consacrée à la sainte sagesse.

L'église de Sainte-Sophie, bâtie presque entièrement en bois, ayant été renversée, peu de temps après sa fondation, par un tremblement de terre, l'empereur Constance la fit reconstruire plus vaste et plus riche. De nouveaux désastres l'attendaient : deux fois dévorée par les flammes en moins d'un demi-siècle, sous les empereurs Arcadius et Théodose, elle fut encore réduite en cendres sous Justinien ; mais, rétablie par cet empereur en 357, elle s'est conservée jusqu'à nous, malgré les violentes commotions qui, depuis cette époque, ont souvent ébranlé Constantinople.

Justinien, qui, en dépit de la misère publique, avait le goût des constructions fastueuses, répandit l'or à profusion pour que la nouvelle Sainte-Sophie fût un chef d'œuvre de magnificence. L'édifice, achevé en cinq années (de 532 à 537) sous la direction des architectes Artémius de Tralles et Isidore de Milet, présente extérieurement une figure carrée, sa longueur n'étant que de deux cent soixante-dix pieds sur deux cent quarante de largeur. La façade est composée de deux portiques superposés, dont l'un donne accès dans le rez-de-chaussée, et l'autre dans les galeries supérieures. Tout l'extérieur, d'une exécution grossière, était nu et n'avait d'autre décoration que la coupole haute de cent quatre-vingts pieds et les quatre contre-forts qui la soutiennent : les architectes semblaient avoir réservé toute la pompe pour le dedans.

On pénètre d'abord par quatre portes de bronze doré sous un premier portique, qui, occupant toute la longueur inférieure de la façade, est large de trente deux pieds ; puis on entre, par sept portes également de bronze, sous un second portique, et on arrive enfin par neuf autres portes de même matière dans l'enceinte du temple. L'intérieur offre, dans sa disposition générale, une croix grecque, telle à peu près qu'elle est dessinée dans l'église des Invalides. Au centre s'élève une coupole posée sur quatre arcades que soutiennent quatre pilastres isolés jusqu'à une hauteur moyenne, et larges de quarante-sept pieds. Cette coupole, qui ne représente, du sommet des arcades à son centre, qu'une élévation de plus de trente-huit pieds, tandis que son diamètre est de cent pieds, semble aplatie et écrasée; et la voûte, qui s'élève presque immédiatement sur les arcades, est d'ail-

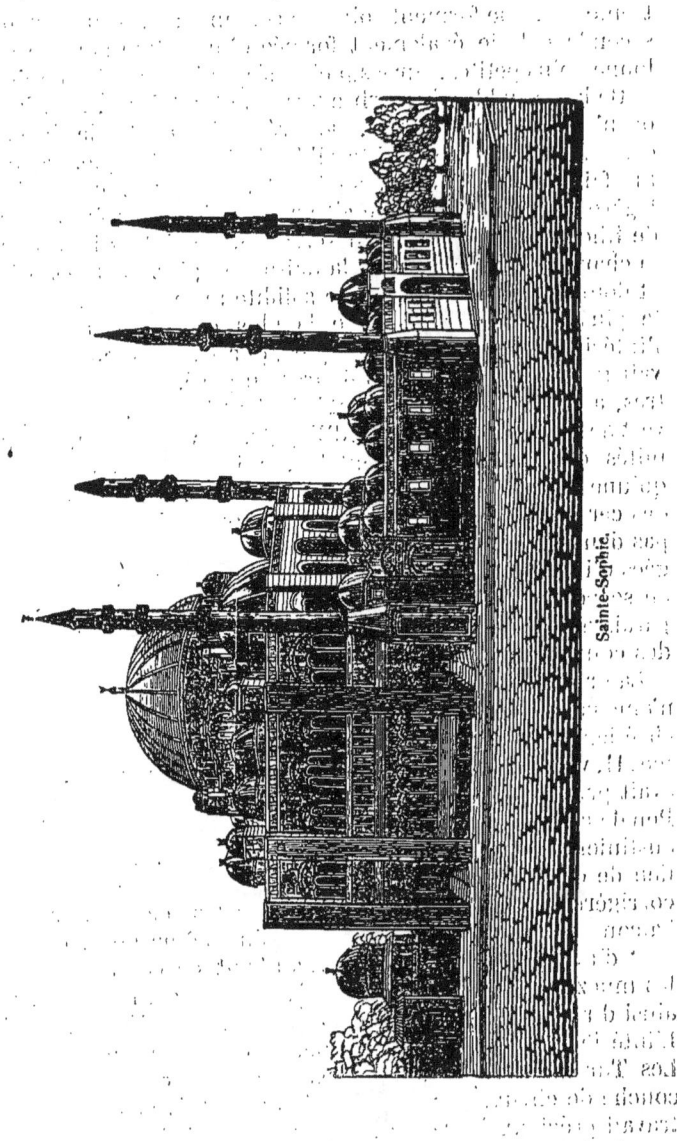

Sainte-Sophie.

leurs mal éclairée par des fenêtres étroites et basses. Au-dessus d'une sorte de porche circulaire, s'ouvre une galerie large de trente pas, que forment soixante colonnes ; elles supportent une seconde galerie également formée d'un même nombre de colonnes plus petites, sur lesquelles s'appuie le comble de l'église.

De larges tables de marbre formèrent la toiture, pour laquelle on n'employa pas de bois, par précaution contre les incendies, dès lors si fréquents et si terribles à Constantinople. La coupole fut faite d'une brique blanche et spongieuse, cinq fois plus légère que la nôtre ; elle était préparée à grands frais dans l'île de Rhodes. Le plomb fondu versé dans les interstices remplaça la chaux et le bitume, pour la liaison des pierres et des briques, et donna à la maçonnerie une solidité merveilleuse. Le marbre le plus rare était la matière la plus commune admise dans l'intérieur, et, dédaigné presque pour les colonnes, il ne servait guère qu'à former les figures du pavé. Appliqués en pilastres, arrondis en fûts, partout brillaient le jaspe, le porphyre, le vert de Thessalie et le granit d'Egypte. On voit encore, aux extrémités orientales et occidentales, huit colonnes de porphyre qu'une veuve romaine, du nom de Marcia, donna à Justinien : des cercles de fer y ont été ajoutés, pour qu'elles n'éclatassent pas dans les tremblements de terre. Les murailles étaient chargées d'incrustations en nacre de perle, en agate, en cornaline, en serpentine et autres pierres précieuses ; les voûtes enfin disparaissaient sous des mosaïques et des peintures faites d'or et des couleurs les plus éclatantes.

La prise de Constantinople par les musulmans (29 mai 1453) n'amena pas la ruine de Sainte-Sophie : première église des chrétiens, elle devint la première mosquée des Turcs, et Mahomet II, vainqueur, remercia le ciel aux lieux mêmes où, la veille, avait prié Constantin Dracosès, le dernier empereur chrétien. Peu de changements furent faits alors et depuis à la basilique de Justinien, pour l'approprier au nouveau culte. A l'extérieur, au lieu de détruire, on ajouta au monument quatre tourelles qui corrigèrent sa nudité. Légères et délicates, élevées, ornées de balcons circulaires et surmontées d'un dôme doré, ces tours sont d'un aspect agréable : c'est du haut de ces minarets que les muezzins (prêtres musulmans), dont la voix remplace, pour ainsi dire, le son des cloches, appellent les fidèles à la prière. L'intérieur du temple a subi quelques dégradations de détails. Les Turcs ont effacé les images ou les ont recouvertes d'une couche de chaux, et cette opération a détruit et altéré tout le travail précieux des voûtes. Des fragments de tableaux, des parties de figures, ont cependant échappé, et leurs restes mutilés

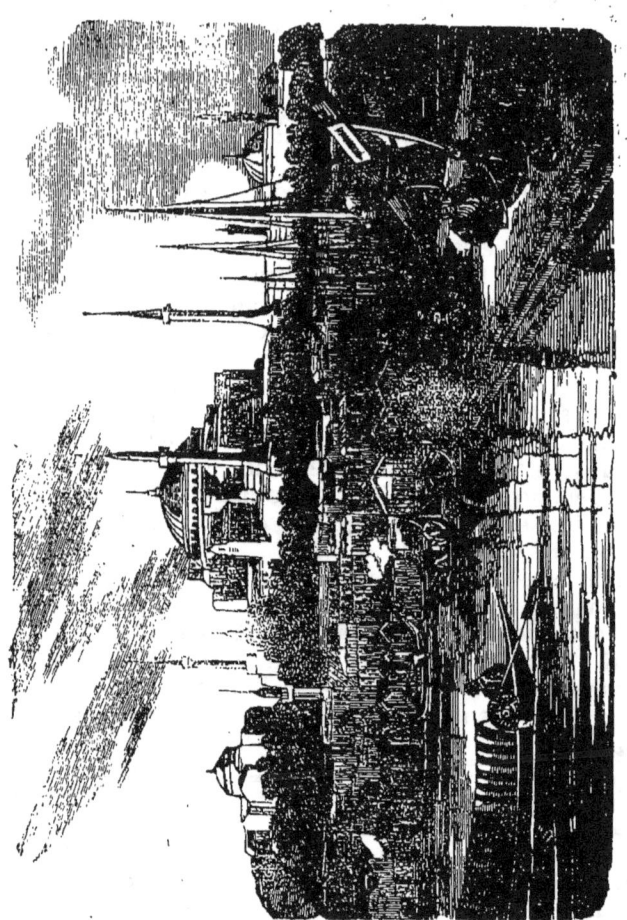

Sainte-Sophie.

inspirent le plus vif intérêt. Ainsi l'on distingue encore, dans la courbure d'un demi-dôme au-dessous duquel s'élevait l'autel, une grande image de la sainte Vierge, placée sur un trône et tenant l'enfant Jésus sur ses genoux ; à ses côtés sont deux anges enveloppés de leurs ailes, et le sommet du cintre est parsemé de têtes de saints et de séraphins. Une autre figure du Christ, bénissant un empereur prosterné à ses pieds, se voit également au-dessus d'une porte. Peut-être ces images ont-elles été épargnées plutôt que d'autres parce que les Turcs reconnaissent au Christ et à sa Mère un caractère sacré, sinon divin. Ce point de rapprochement des deux croyances est encore mieux attesté par les hommages que rendent les chrétiens et les Turcs à une pierre de porphyre placée dans une des galeries. Les Turcs la respectent comme ayant servi à la sainte Vierge pour laver les langes de son fils, et les chrétiens, adoptant cette tradition, enlèvent, quand ils le peuvent, quelque parcelle de cette pierre, que ces pieux larcins ont creusée et dégradée. On peut compter aussi, parmi les vestiges du culte chrétien, des urnes de marbre placées, comme nos bénitiers, à l'entrée de l'église, et dans lesquelles les Grecs puisaient de l'eau pour se laver les yeux, pratique allégorique qui rappelait qu'il fallait se purifier avant d'approcher du Seigneur ; au-dessus se lit encore en lettres dorées un vers grec dont le sens est : *Nettoie tes péchés et non ta seule vue.* Les Turcs, dit un voyageur, ont conservé ces urnes parce qu'ils y vont boire lorsqu'ils se sont un peu échauffés dans leurs prières, par leurs inclinations et leurs génuflexions fréquentes et par les invocations continuelles qu'ils font au nom de Dieu ou de quelqu'un de ses attributs.

Les musulmans n'ont pas seulement fait disparaître les objets consacrés aux rites chrétiens, ils les ont aussi remplacés. Auprès du lieu qu'occupait l'autel, a été pratiquée une niche tournée vers la mosquée de la Mecque et vers le tombeau du prophète à Médine ; le Coran y est déposé, et devant lui sont deux chandeliers et deux cierges. De l'une des murailles se détache la bannière sainte, chargée d'inscriptions et versets, qui est le signe de la consécration de toute mosquée, et qui, avant d'être employée, doit préalablement avoir été exposée sous le portique de la mosquée de la Mecque. Enfin, de beaux tapis de Turquie couvrent le pavé de Sainte-Sophie, et c'est le seul ornement superflu dont les Turcs ont décoré leur conquête.

Plusieurs petites chapelles, terminées en dôme, servent de sépulture aux jeunes princes de la famille impériale. Outre des tombes privilégiées, Sainte-Sophie possède encore des hôpitaux, des fontaines et des bains qui dépendent d'elle.

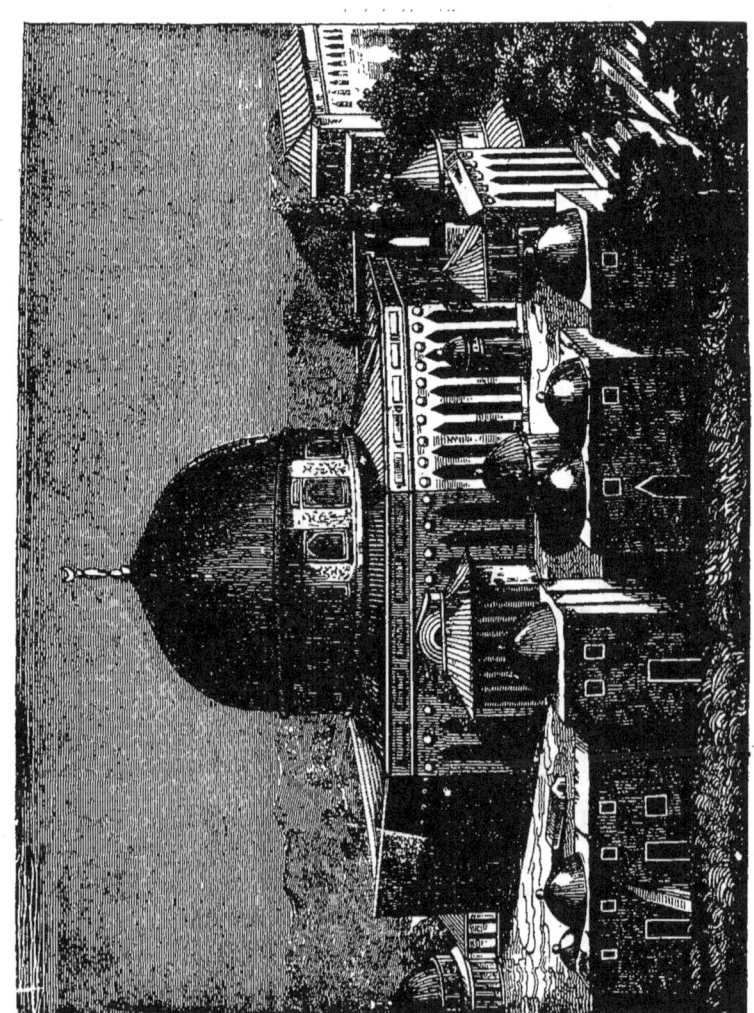

Mosquée El-Haram.

MONUMENTS RELIGIEUX DE L'ASIE

LA MOSQUÉE EL-HARAM, A JERUSALEM.

Trois religions révèrent Jérusalem comme ville sainte. Berceau du christianisme et du judaïsme, les mahométans la regardent aussi comme le second sanctuaire de leur foi, car elle est non seulement consacrée par quelques souvenirs de Mahomet; mais elle renferme encore dans ses murs le temple musulman le plus vénéré après celui de la Mecque, la fameuse mosquée d'Omar, dite la *Maison de Dieu* (El-Haram), par excellence. Lorsque le second calife, ou successeur de Mahomet, Omar Ier, prit possession (638) de Jérusalem, abandonnée à son destin par l'empereur Héraclius, il demanda au patriarche des chrétiens, auxquels il laissait leur église du Saint-Sépulcre, de lui indiquer le lieu le plus digne de recevoir une mosquée. Le patriarche lui désigna, à la partie orientale de la ville, sur les vallées de Siloé et de Josaphat, le sommet de la montagne qu'Hérode avait jadis aplanie pour y construire le second temple de Salomon, dont Titus, fils de Vespasien, avait été le destructeur. Aucune autre place ne pouvait être plus illustre et plus glorieuse : les ruines du Temple de Salomon furent donc enlevées, et la vaste esplanade qu'elles occupaient fut décorée d'édifices, de jardins consacrés au culte mahométan, et désignés sous le nom collectif d'*El Haram*, ou Maison de Dieu.

Comme des murailles, garnies de tours, environnent la Maison de Dieu, les musulmans s'y réfugièrent, lorsqu'en 1099 les croisés s'emparèrent de Jérusalem; mais ceux-ci pénétrèrent dans l'asile des infidèles, et en firent un épouvantable carnage. Toutefois le temple, dont toutes les richesses avaient été pillées, fut épargné et converti en église chrétienne.

Quatre-vingt-huit ans après la prise de Jérusalem par les Francs (1187), les musulmans y rentrèrent et rendirent aussitôt la Maison de Dieu au culte de Mahomet. Quand la croix d'or dressée au sommet de la mosquée fut renversée, les cris de triomphe des musulmans et les cris de douleur des chrétiens éclatèrent avec tant de force, suivant un auteur arabe, qu'il semblait que le monde allait s'abîmer. Avant que le croissant fût

rétabli sur le temple d'Omar, ce temple subit, par ordre de Saladin, une purification qui s'accomplit avec une grandeur et une magnificence tout orientales. Les pavés, les lambris furent lavés avec de l'eau de rose; tous les parfums de l'Yémen furent épuisés, cinq cent chameaux suffirent à peine pour les apporter à travers le désert. Le conquérant lui-même et tous les membres de sa famille s'employèrent à l'œuvre pieuse. Ainsi remise avec une exactitude minutieuse dans l'état où elle était au moment de la conquête chrétienne, la mosquée n'a point eu depuis lors à passer de nouvelles révolutions.

L'enceinte consacrée, longue d'environ six cents pas (du nord au midi), et large d'environ trois cents (de l'est à l'ouest), est formée, des côtés de l'est et du midi, par les murs mêmes de la ville; des maisons turques la bordent à l'occident; au nord, les ruines du palais d'Hérode en marquent les limites. Cet espace renferme plusieurs mosquées, des cloîtres, des galeries, des arcades, des demeures réservées pour les prêtres et pour les dévots personnages; des jardins, des fontaines. Douze portiques isolés, placés à d'inégales distances et de formes irrégulières, ouvrent sur le parvis : ils sont composés de quelques arcades, sous lesquelles brûlent des lampes; quelques-uns sont ornés d'un second rang d'arcades posées sur les premières. Ces fragments d'architecture, mêlés à des cyprès, à des oliviers, à des palmiers, offrent, vus de loin, un aspect étrange, mais gracieux. Les deux principales mosquées contenues dans l'enceinte d'El-Haram sont celles d'El-Sakhra et d'El-Aksa. La mosquée d'El-Sakhra est placée au centre d'un second parvis élevé de quelques pieds au-dessus du niveau du premier, et long de quatre cent cinquante pieds sur trois cent quarante de large : quatre escaliers de marbre de huit degrés mènent à cette esplanade intérieure, pavée de marbre blanc.

L'édifice (de cent-soixante pieds de diamètre) est de forme octogone. Du milieu d'une sorte de terrasse qui le recouvre s'élève une tour ou une lanterne également taillée à huit pans, percée d'un fenêtre sur chacune de ses faces, soutenue par quatre piliers et douze colonnes; cette tour est couronnée d'un dôme s'arrondissant en pointe : enfin, une flèche élégante, que surmonte un croissant, termine le monument à une hauteur de cent vingt pieds. Tout l'édifice ressemble, dit avec justesse M. de Chateaubriand, qu'il est difficile de ne pas citer à propos de Jérusalem, à une tente d'Arabes élevée au milieu du désert. Les murs de cette construction, de physionomie originale, sont extérieurement revêtus, comme les pagodes chinoises, de petites briques carrées, peintes de diverses couleurs, et sur lesquelles

se détachent les versets du Coran, écrits en lettres d'or. Les fenêtres de la tour sont garnies de vitraux, taillés en rond et richement coloriés; des plaques de cuivre doré recouvraient autrefois le dôme; on y a substitué une couverture de plomb. Il est difficile d'exprimer la magnificence pompeuse de cette mosquée (que quelques auteurs jugent d'une date plus moderne que les restes de la *Maison de Dieu*), lorsque le soleil éclatant de la Palestine l'inonde de sa lumière.

Un rocher consacré par l'adoration commune des juifs, des chrétiens et des musulmans, est la pierre fondamentale et le trésor le plus précieux du temple d'El Sakhra, qui en a pris son nom (*El-Sakhra* signifie *la Roche*). Une empreinte qu'on aperçoit dans ce rocher, d'environ trente-trois pieds de diamètre, y avait été laissée, suivant les juifs, par le patriarche Jacob; par Jésus-Christ, selon les chrétiens, et, d'après les musulmans, par Mahomet pendant la nuit où la merveilleuse jument El Borak le transporta de la Mecque à Jérusalem. Cette pierre doit une seconde fois servir de marchepied au prophète. Au jour du jugement, il se mettra à cheval sur la vallée de Josaphat, où se pèsent les actions des hommes dans des balances invisibles. Le Prophète sera revêtu d'une robe de peaux de jeunes chameaux; les âmes des justes viendront s'y attacher comme des essaims d'abeilles, et lorsque Mahomet pourra juger, au poids de ses vêtements, que tous les vrais croyants seront venus se grouper sous ses ailes, il prendra son vol et les emportera avec lui dans les cieux. Aussi fait-il garder, en attendant, la pierre sainte par soixante-dix mille anges qu'une nouvelle troupe vient relever tous les jours.

La mosquée d'El-Aksa (c'est-à-dire *la Reculée*, parce qu'elle est plus éloignée de l'Arabie que la mosquée de la Mecque), qu'on nomme plus particulièrement le temple d'Omar, est d'un autre goût et d'un autre dessin que la mosquée El-Sakhra. Distribuée en sept nefs, dont la centrale, longue de cent soixante pieds et large de trente-deux, supporte une coupole, El-Aksa, qui semble n'avoir subi que peu de changements depuis le temps d'Omar, est située au lieu précis qu'occupait le temple de Salomon, tandis qu'El-Sakhra s'élève sur l'emplacement d'une chapelle accessoire.

La Maison de Dieu est, d'après le témoignage unanime des voyageurs, le plus beau monument que possède Jérusalem. M. de Chateaubriand y retrouve la noblesse et l'élégance des constructions arabes de l'Espagne, de l'Alhambra de Grenade. Malheureusement les observations ne peuvent être faites que de loin et seulement sur l'ensemble, sur l'extérieur des temples. Le fana-

tisme jaloux et inquiet des musulmans ne permet pas même d'approcher du parvis d'El-Haram, de sorte qu'on ne possède que des notions vagues sur ce que renferme l'enceinte sacrée ; les masses seules ont pu être saisies, et encore les curieux doivent-ils se cacher pour n'être pas surpris pendant leur contemplation. La mort ou la conversion immédiate au mahométisme, telle est l'alternative rigoureuse dans laquelle est mis tout chrétien découvert dans le parvis. L'explication que donnent les musulmans pour justifier leur sévère vigilance est assez plaisante. Le lieu est tellement saint, disent-ils, que toute prière qui y est faite doit être nécessairement exaucée de Dieu ; il est, par conséquent, d'un haut intérêt d'en écarter les chrétiens, qui ne manqueraient pas de demander la ruine des mahométans, comme, par exemple, leur expulsion de Jérusalem. On est donc réduit aux conjectures sur les merveilles intérieures d'El-Aksa et d'El-Sakhra ; mais si on juge d'après la splendeur de l'extérieur et sur la foi des rumeurs populaires, la décoration des mosquées d'El-Haram doit réaliser tout ce que peut concevoir l'imagination la plus riche.

L'ÉGLISE DU SAINT-SÉPULCRE, A JÉRUSALEM.

L'église du Saint-Sépulcre se compose de trois églises : celle du Saint-Sépulcre, celle du Calvaire et celle de l'invention de la Sainte-Croix.

L'église proprement dite du Saint-Sépulcre est bâtie dans la vallée du mont Calvaire, et sur le terrain où l'on sait que Jésus-Christ fut enseveli. Cette église forme une croix ; la chapelle même du Saint-Sépulcre n'est en effet que la grande nef de l'édifice ; elle est circulaire comme le Panthéon à Rome, et ne reçoit le jour que par son dôme, au-dessous duquel se trouve le saint sépulcre. Seize colonnes de marbre ornent le pourtour de cette rotonde ; elles soutiennent, en décrivant dix-sept arcades, une galerie supérieure, également composée de seize colonnes et de dix-sept arcades, plus petites que les colonnes et les arcades qui les portent. Des niches, correspondantes aux arcades, s'élèvent au-dessus de la frise de la dernière galerie ; et le dôme prend naissance sur l'arc de ces niches. Celles-ci étaient autre-

fois décorées de mosaïques, représentant les douze apôtres, sainte Hélène, l'empereur Constantin, et trois autres personnages inconnus.

Le chœur de l'église du Saint-Sépulcre est à l'orient de la nef du tombeau ; il est double comme les anciennes basiliques, c'est-à-dire qu'il a d'abord une enceinte avec des stalles pour les prêtres, ensuite un sanctuaire reculé, et élevé de deux degrés au-dessus du premier. Autour de ce double sanctuaire règnent les ailes du chœur, et dans ces ailes sont placées des chapelles desservies par des prêtres de huit nations différentes : les Latins, les Grecs, les Abyssins, les Cophtes, les Arméniens, les Nestoriens, qui viennent de Chaldée ou de Syrie, les Géorgiens, qui habitent entre la mer Majeure et la mer Caspienne, et les Maronites, qui habitent le mont Liban, et reconnaissent le pape comme les Latins.

C'est aussi dans l'aile droite, derrière le chœur, que s'ouvrent les deux escaliers qui conduisent, l'un à l'église du Calvaire, l'autre à l'église de l'Invention de la Sainte-Croix. Le premier monte à la cime du Calvaire, le second descend sous le Calvaire même : en effet, la croix fut élevée sur le sommet du Golgotha, et retrouvée sous ce mont.

L'architecture de l'église est évidemment du siècle de Constantin ; l'ordre corinthien domine partout. Les piliers sont lourds ou maigres ; et leur diamètre est presque toujours sans proportion avec leur hauteur. Quelques colonnes accouplées, qui portent la frise du chœur, sont toutefois d'un assez bon style. L'église étant haute et développée, les corniches se profilent à l'œil avec assez de grandeur ; mais comme, depuis environ soixante ans, on a surbaissé l'arcade qui sépare le chœur de la nef, le rayon horizontal est brisé, et l'on ne jouit plus de l'ensemble de la voûte.

L'église n'a point de péristyle : on entre par deux portes latérales ; il n'y en a plus qu'une d'ouverte. Ainsi le monument ne paraît pas avoir eu d'ornements extérieurs ; il est masqué d'ailleurs par les masures et les couvents grecs qui sont accolés aux murailles.

Le petit monument de marbre qui couvre le saint-sépulcre a la forme d'un catafalque, orné d'arceaux demi-gothiques engagés dans les côtés pleins de ce catafalque : il s'élève élégamment sous le dôme qui l'éclaire ; mais il est gâté par une chapelle massive que les Arméniens ont eu la permission de bâtir à l'une de ses extrémités. L'intérieur du catafalque offre un tombeau de marbre blanc fort simple, appuyé d'un côté au mur du monument, et servant d'autel aux religieux catholiques : c'est le tombeau de Jésus-Christ.

Église du Saint-Sépulcre.

Le saint sépulcre et la plupart des lieux saints sont servis par des religieux cordeliers, qui y sont envoyés de trois ans en trois ans. Les Turcs souffrent qu'ils remplissent leurs pieux devoirs ; mais de temps à autre ils cherchent tous les prétextes possibles pour les mettre à contribution. Ils se sont emparés des portes de l'église, et veillent eux-mêmes à ce qu'aucun pèlerin ne puisse y entrer sans avoir payé préalablement une taxe de neuf sequins. Une fois dans le temple, il n'en faut pas sortir, sous peine de payer un nouveau droit ; aussi voit-on de pauvres pèlerins y rester enfermés des mois entiers, et recevoir des vivres à travers une petite fenêtre destinée à cet usage et traversée d'un barreau de fer. Indépendamment des cordeliers, il y a sans cesse dans l'église des religieux de sept nations différentes : Grecs, Abyssins, Cophtes, Arméniens, Nestoriens, Géorgiens et Maronites, chacun ayant à sa garde une station particulière, et célébrant la messe suivant le rit de sa nation.

On ignore aussi au juste l'origine de l'église du Saint-Sépulcre, qui est d'une haute antiquité. Il y a peu d'années, elle a été la proie des flammes. Cette antique église n'offre plus que des décombres ; les lévites chrétiens n'ont plus d'asile, mais les cantiques n'ont pas cessé, ils se font entendre sur les débris du temple, et les lieux saints sont toujours un objet sacré pour les fidèles.

L'ÉGLISE SAINT-JEAN DE LA RÉSURRECTION,

Auprès de Saint-Jean d'Acre, en Syrie.

Cette église, dont on voit encore les restes, fut bâtie au onzième siècle par les croisés. Quelques arcades encore debout règnent autour de l'emplacement occupé primitivement par le chœur et la nef. Une aventure assez extraordinaire décida du nom qui lui fut donné : Saint-Jean de la Résurrection. Voici le fait :

A la fin du mois d'août 1189, le jour de la Saint-Augustin, un petit corps de croisés, commandé par Guy de Lusignan, vint mettre le siége devant Saint-Jean d'Acre, alors encore appelé Ptolémaïs. La petite armée dressa ses tentes sur la colline de Turon, et trois jours après, sans se donner le temps de préparer

les machines de guerre, elle donna un premier assaut. Mais la ville était forte d'une garnison brave et bien approvisionnée, qui ne céda pas de sitôt à l'ardeur guerrière des défenseurs de la croix. Le grand Saladin, par son arrivée subite, vint même jeter dans le camp des croisés une terreur panique, et sa présence eût sans doute suffi pour disperser les soldats chrétiens, s'ils n'avaient été, quelques jours auparavant, renforcés d'un corps d'Anglais, de Danois, d'Allemands, ayant à leur tête l'archevêque de Cantorbéry. Or, il y avait dans ces légions, venues du nord de l'Europe, un jeune seigneur allemand nommé Ludwolf de Raschwingen, déjà connu dans la Thuringe par sa vaillance, et surtout par sa supériorité dans les combats singuliers ; il était grand, bien fait, une épaisse chevelure blonde bouclée flottait sur ses épaules, et son heaume avait pour cimier une tête de loup. Presque toujours couvert de son armure du fer le plus noir, la visière rabattue, la lance garnie à sa poignée de l'image de la Vierge, on le voyait souvent battre la campagne, et chercher quelque mécréant contre lequel il pût déployer son courage et son adresse. L'occasion se présenta bientôt. Le 4 octobre, les deux armées, croisée et sarrasine, se mirent en présence.

Le centre de l'armée chrétienne était commandé par le cousin de Ludwolf, le landgrave de Thuringe ; aussi Raschwingen était-il à ses côtés, impatient de commencer l'attaque. A peine l'action fut-elle engagée, que emporté par sa fougue naturelle, Raschwingen apercevant un Sarrasin qui était sorti des rangs, se mit à le poursuivre : c'était un mahométan qui se distinguait par une taille gigantesque et un air de férocité remarquable ; il portait sur la tête une bande d'étoffe rouge, et brandissait d'une main une énorme massue garnie de pointes de fer. Quand il s'aperçut qu'il était l'objet des attaques particulières d'un croisé, il lança à son adversaire, sur lequel il se précipita avec la rapidité de l'éclair, un violent coup de son arme redoutable. Il ne fit que bosseler l'excellente cuirasse de notre chevalier allemand, qui, rejetant son cheval en arrière, de manière à prendre un nouvel élan, « Mámme, s'écria-t-il (ce vieux mot germain veut dire lâche, couard), as-tu donc la témérité de venir te présenter en face d'un noble de race tudesque, qui sert Dieu et sa dame ? Que ton sang coule en l'honneur de saint Denis, dont nous allons célébrer la fête ! » Il fit alors voler en éclats la lance que le Sarrasin tenait en arrêt d'une main, tandis que de l'autre il imprimait à sa massue un mouvement rapide de rotation. Alors s'engagea une lutte terrible qui dura plusieurs heures, à trois reprises différentes. Convaincu que la victoire resterait aux siens, Ludwolf ne se défendait plus que pour attendre le moment où ;

entouré de cadavres, le mécréant serait obligé de périr ou d'être fait prisonnier. Dans la chaleur de l'action, l'Allemand ne s'était point aperçu qu'après avoir été au moment de triompher, les croisés étaient culbutés et se retiraient en désordre. Aussi, quel ne fut point son étonnement de sentir vingt lances se presser contre sa poitrine, mal défendue par une armure en partie brisée. L'amour de la vie l'emportant alors dans son cœur, il lança à terre son épée ensanglantée, et cria grâce. Son adversaire, couvert de blessures, voulait lui asséner sur la tête un coup de sa massue, les autres Sarrasins s'y opposèrent, et on conduisit le malheureux Ludwolf dans l'église voisine de Sain-Jean. Il fut alors, disent les chroniqueurs, saisi d'un profond sommeil qui dura près d'un jour, sommeil qui n'était autre qu'un évanouissement, et quant il revint à lui, il se trouva dans une des galeries latérales de l'église, nu et dépouillé de tout, à l'exception d'un scapulaire qu'il portait au cou, et d'une bague qu'il conservait au doigt, comme gage de sa fidélité pour la belle Catherine de Wolfenbuttel. Cependant, à la suite d'un second engagement, et pendant la léthargie du chevalier, l'église était tombée au pouvoir des chrétiens, il y avait alors plusieurs soldats Francs, qui, à la vue d'un homme pâle, nu, l'air hagard, sortant de la partie basse de l'église, le prirent pour un fantôme, et redoutant plus les morts que les vivants, se mirent à fuir. Ludwolf les suivit cependant, et revint au camp où il eut grand'peine à se faire reconnaître. Sa délivrance fut attribuée au scapulaire si mystérieusement resté sur sa personne; l'église prit dès-lors le nom de Saint-Jean de la Résurrection. Ludwolf de Raschwingen, de retour en Thuringe, après la croisade, retrouva Catherine, dont l'anneau n'avait pas moins été miraculeusement conservé, et il l'épousa. On attribue pareille aventure à un Français nommé Ferrand.

LE MONASTÈRE ROYAL, A UMMERAPOURA.

Le kioum ou monastère d'Ummerapoura, situé à quelque distance de cette ville qui fut la capitale de l'empire birman

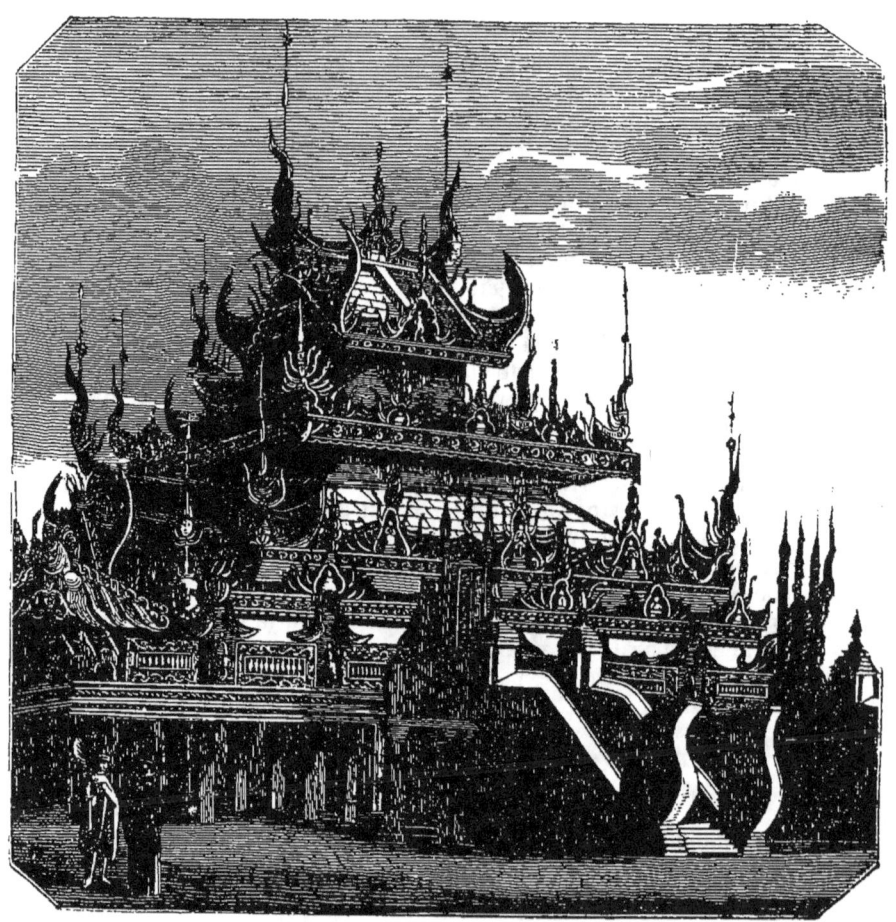
Monastère royal, à Ummerapoura.

depuis 1785 jusqu'en 1824, porte le nom de *dogé* ou royal. C'est un monument d'une splendeur extraordinaire, qui s'élève au centre d'une vaste cour enceinte d'une muraille de briques. Il n'étonne pas moins par son genre d'architecture que par la magnificence de ses ornements et la profusion d'or que l'on rencontre dans toutes ses parties. Il est entièrement construit en bois, et les toits, qui, placés l'un au-dessus de l'autre forment cinq étages, diminuent de grandeur en proportion de leur élévation. Ils sont chacun bordés d'une corniche artistement sculptée et richement dorée.

Le corps de bâtiment, qui commence à douze pieds du sol, est supporté par cent cinquante gros poteaux de bois enfoncés dans la terre. Après avoir monté l'escalier par lequel on y arrive, il est difficile de ne pas éprouver autant de plaisir que de surprise en voyant l'éclat du dedans. Une balustrade dorée, où l'on a sculpté diverses formes et figures très-bizarres, environne l'extérieur de la plate-forme, qui offre sur le devant une large galerie que l'on retrouve tout autour du bâtiment, et où les dévots vont quelquefois se prosterner. Une balustrade intérieure s'ouvre sur une salle magnifique, supportée par une majestueuse colonnade. Les colonnes du centre ont au moins cinquante pieds de hauteur, et sont dorées depuis le sommet jusqu'à quatre pieds de la base, qui est peinte en laque rouge.

Une cloison également dorée, et que forment des jalousies ouvertes, de quinze à vingt pieds de hauteur, divise la salle en deux parties égales, du nord au sud. Les espaces entre les colonnes varient depuis douze jusqu'à seize pieds, et le nombre de ces colonnes, y compris celles qui soutiennent les galeries, est au moins de cent. Elles diminuent de grandeur à mesure qu'elles s'approchent des extrémités, de sorte que la dernière rangée ne compte guère plus de quinze pieds. Le bas des colonnes est enveloppé d'une feuille de plomb pour les préserver des injures du temps ou de tout autre accident. Au centre de la cloison est placée une statue en marbre doré, représentant Gaüdma assis sur un trône d'or.

Cette énorme quantité d'or que les Birmans mettent tant en dedans qu'au dehors de leurs édifices religieux, et que l'on assure pouvoir rester longtemps à l'air, à cause de son extrême finesse, sans éprouver la moindre dégradation, est la seule manière dont un peuple naturellement frugal et peu enclin au luxe dispose du surplus de ses richesses. Il est à regretter que ces édifices soient bâtis avec des matériaux aussi périssables que le bois; et, en effet, bien que celui qu'on y emploie soit peut-être le meilleur qu'il y ait au monde, ces constructions ne peuvent

pas durer pendant un grand nombre de générations, et laisser à la postérité des monuments du goût et de la magnificence de l'architecture birmane.

Ce qui ajoute d'ailleurs à la beauté pittoresque des kioums, c'est que les rhahaans choisissent ordinairement, pour les construire, les lieux les plus solitaires, où des arbres nombreux, principalement le tamarin et le banyan, les protégent contre l'ardeur du soleil. Ces arbres forment les bosquets sacrés, asile des rhahaans qui se consacrent à la retraite, et préfèrent la tranquillité des campagnes aux embarras et au tumulte des villes.

Tous les kioums, soit dans les villes, soit dans les campagnes, servent pour l'éducation de la jeunesse. On y enseigne à lire et à écrire, ainsi que les principes de la morale et de la religion. Les villageois y envoient leurs enfants, qui y sont élevés gratis, sans qu'on fasse la moindre distinction entre le fils du paysan et le fils de celui qui porte le *tsaloé*. Les rhahaans ont un jardin clos attenant à leurs bosquets : ils y plantent des arbres fruitiers et y cultivent divers légumes; mais ce qu'on y trouve en plus grande quantité, ce sont des patates et des bananes.

BORO-BOEDOR, DANS L'ILE DE JAVA.

Le culte des Javans est le bouddhisme. Le temple le plus riche, consacré par Bouddha, est celui de Boro-Bœdor, au centre de la province montagneuse de Kedu. On croit qu'il fut bâti vers l'an 1338; sa structure est carrée, surmontée d'un dôme en forme de pyramide. Il enveloppe la sommité d'une petite colline qui s'élève perpendiculairement de la plaine, et consiste en une suite de six carrés entourés de murs ayant chacun des terrasses. Sa hauteur est de cent seize pieds, sa largeur est de cinq cent vingt-six. Les côtés intérieurs et extérieurs des murs sont couverts d'une multitude de sculptures, et en diverses parties il y a des niches qui contiennent plus de trois cents figures de Bouddha. Les quatre façades principales de Boro-Bœdor, regardant les quatre points cardinaux, sont ornés de lions en pierre, animal qui pourtant n'a jamais existé à Java.

Le temple de Bodo-Bœdor est un des plus curieux qui existent; il est desservi par un grand nombre de prêtres et visité chaque année par des milliers de pèlerins. Il est un des foyers religieux de l'Indoustan.

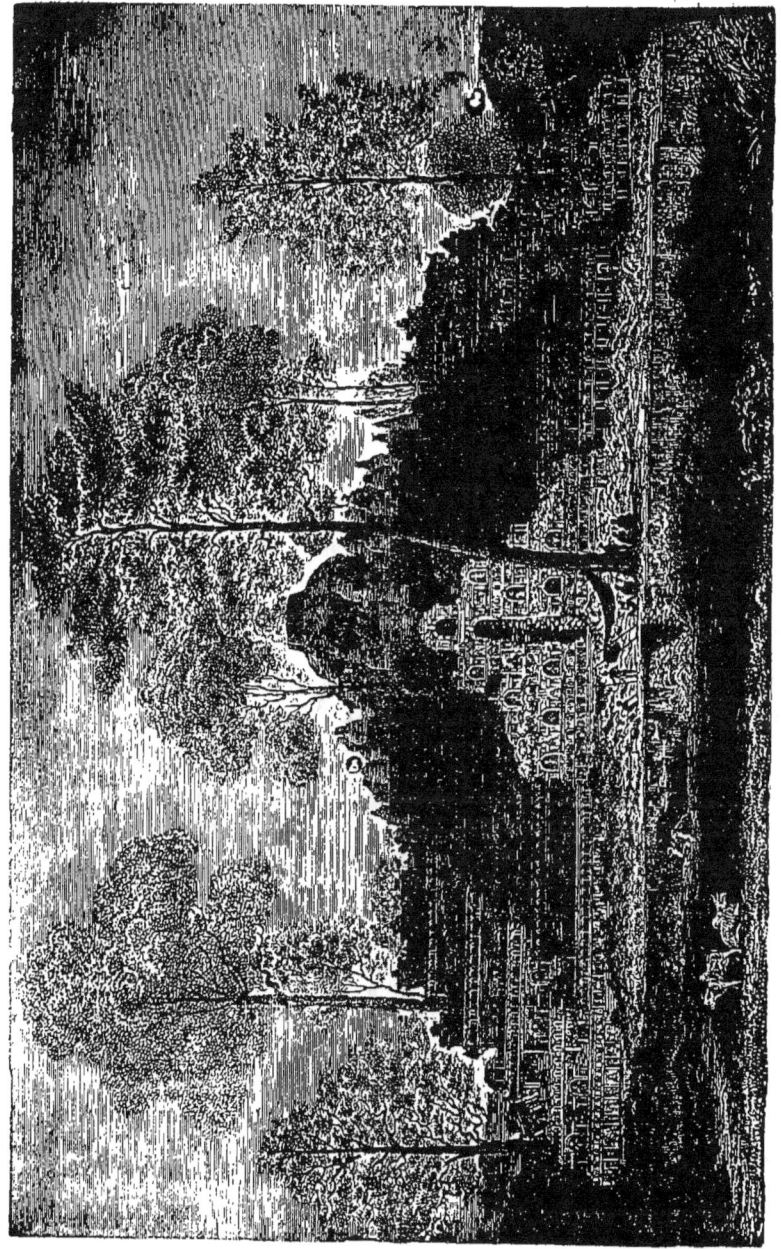

Temple de Boro-Boedor.

MONUMENTS RELIGIEUX EN AFRIQUE

LE TEMPLE D'APOLLINOPOLIS, EN ÉGYPTE.

Dans les temps barbares, c'est l'Égypte qui a été le flambeau du monde. Quand l'Italie et la Grèce, hérissées de forêts primordiales, n'étaient parcourues que par des bêtes sauvages, ou par quelques tribus vagabondes non moins féroces, les nombreuses populations de la vallée du Nil cultivaient les arts et les sciences, vivaient sous les lois dont toute l'antiquité a vanté la sagesse, élevaient des temples à leurs dieux, consacraient le souvenir de leurs rois par des monuments sublimes. Longtemps avant Moïse, l'Égypte jouissait de toute son importance politique, et avait atteint l'apogée de sa civilisation. Ce fait est suffisamment garanti par la Bible. A cette époque « la sagesse des Égyptiens » était déjà passée en proverbe, et le législateur des Hébreux, qui en avait été imbu dès son enfance, en profita pour donner des lois à la postérité d'Abraham et de Jacob. On sait aussi combien les Grecs furent redevables aux arts et aux sciences dont l'Égypte a été le berceau. Grâce aux soins tout particuliers que la terre exigeait dans ce pays, les Égyptiens, s'ils n'ont pas inventé l'agriculture, l'ont tellement perfectionnée, que leur gloire n'est pas moins grande, comme l'a fait observer Bossuet, que s'ils en avaient été les véritables inventeurs. Sous une température toujours uniforme, sous un ciel constamment pur et sans nuages, ils devaient être et ont été les premiers à étudier le cours des astres et à régler l'année. Les Égyptiens sont donc les pères de l'astronomie. De cette étude à la science des nombres il n'y a qu'un pas : ils l'eurent bientôt franchi; et c'est à eux, par conséquent, qu'on doit encore l'invention de l'arithmétique. Hérodote leur attribue également celle de la médecine. Ce n'est pas tout : pour reconnaître leurs champs couverts tous les ans par les eaux du Nil, ils ont été obligés de recourir à l'arpentage, qui leur apprit ensuite la géométrie. La nécessité d'étendre aussi loin que possible les eaux fécondantes du Nil les poussa à creuser une infinité de canaux d'une longueur et d'une largeur prodigieuses. S'il s'enflait outre mesure, les lacs immenses s'ouvraient

à ses flots, qui ne séjournaient dès lors sur les terres que le temps qu'il fallait pour les engraisser. Tel était l'emploi du lac Mœris, exécuté sous un roi de ce nom, et qui avait de tour environ cent vingt de nos lieues.

Ces travaux ayant assuré l'existence même des Égyptiens, ce peuple prédestiné des sciences et des arts songea ensuite à embellir son pays et à l'orner des plus magnifiques monuments. Sur ce point encore il fut heureusement servi de la nature. Des montagnes de granit, des blocs de grès gigantesques, des carrières intarissables, en leur offrant les plus riches matériaux pour leurs édifices, devaient naturellement les porter à leur imprimer un caractère grandiose, imposant, majestueux. Et de là ces statues qui sont des colosses, ces obélisques, ces pyramides qui s'élancent à des hauteurs incomparables ; ces innombrables palais de Thèbes et de Memphis, ces sphinx qui sont des montagnes, ces temples qui sont des villes ; tous ces ouvrages enfin dont ce n'est pas assez de dire avec Delille, que :

Leur masse indestructible a fatigué le temps ;

mais qui ont bravé les ravages de la guerre, cent fois plus redoutables, plus destructeurs que le temps lui-même.

Environnée de toutes parts de hordes nomades, l'Égypte eut en effet beaucoup à souffrir de leurs incursions. Avant Moïse, elle avait été conquise par des tribus de pasteurs sorties du nord de l'Asie. Plus tard, elle passa sous le joug des Éthiopiens ; les Perses la soumirent à leur tour ; Alexandre le Grand, qui sembla y vouloir fixer le siége de son empire, en fondant la ville qui porte encore son nom, l'assujettit aux Grecs. Cinquante ans avant Jésus-Christ elle fut réduite en province romaine. L'Égypte appartenait à l'empire d'Orient, lorsqu'en l'an 640 de l'ère chrétienne elle lui fut arrachée par un lieutenant de Mahomet. Les Turcomans, qui l'enlevèrent en 711 aux califes, en furent chassés en 1250 par les mameluks. L'empereur des Ottomans, Sélim Ier, s'en empara en 1517, et y établit un gouvernement aristocratique composé de vingt-quatre beys pris dans le corps des mameluks, à la tête desquels fut mis un pacha nommé par la Porte. Ces beys se rendirent peu à peu les véritables maîtres du pays, et l'Egypte, en proie aux dissensions intestines, fut insultée, pillée et ravagée par ceux-là mêmes qui devaient la défendre.

C'est dans cet abîme de dégradation et de malheurs que les Français la trouvèrent en 1798 ; et toutefois malgré tant de vicissitudes, tant de désastres accumulés pendant quatre mille

Temple d'Apollinopolis.

ans, ils restèrent stupéfaits d'admiration à la vue des monuments encore debout, et des ruines magnifiques éparses çà et là sur les deux rives du Nil. Ils furent fiers d'être contemplés par quarante siècles du haut des pyramides en combattant dans ces plaines célèbres. A mesure qu'ils avancèrent dans la haute Egypte, ils purent se convaincre chaque jour de toute la puissance des anciens habitants de cette contrée. Au détour d'une montagne, les débris de Thèbes se dressèrent tout à coup devant nos soldats, et l'effet de ce sublime spectacle fut tel, que l'armée battit des mains, s'arrêta spontanément et présenta les armes aux vénérables restes de la ville aux cent portes, chantée par Homère.

Forcé de choisir entre toutes ces ruines celle qui peut le mieux donner une idée de la grandeur des monuments de la vieille Egypte, nous avons donné la préférence au temple d'Apollinopolis ou d'Etfou, suivant son nom moderne. La ville à laquelle il appartenait était dans une position superbe, dominant le fleuve et toute la vallée de l'Egypte, et son temple magnifique pyramidait encore sur le tout, comme une citadelle qui aurait pu commander le pays. C'était, au dire des savants français qui accompagnaient l'expédition, le plus beau temple de l'Egypte et le plus grand après ceux de Thèbes. Par sa noblesse et sa richesse, il surpassait tout ce qu'ils avaient encore vu, et il leur fit une impression gigantesque comme ses proportions. C'est une longue suite de portes pyramidales, de cours décorées de galeries, de portiques, de nefs couvertes, construites, non pas avec des briques, mais avec des rochers tout entiers. La conservation de cet édifice offrait un contraste pittoresque avec les misérables huttes que les fellahs avaient adossées contre ses murs, ou bâties dans ses cours et sur ses combles. Élevé dans un temps où les arts et les sciences avaient acquis toute leur splendeur, toutes les parties en sont également belles, le travail des hiéroglyphes également soigné, les figures plus variées, de l'architecture plus perfectionnée que dans temples des Thèbes. Notre gravure en représente la vue intérieure, prise de dessous le portique entre les deux colonnes de gauche. Cette vue ne laisse rien à désirer pour comprendre la magnificence du monument, la recherche de son exécution, la beauté, la variété des chapiteaux et des colonnes, enfin l'étendue et la majesté de ses dimensions. Les atterrissements progressifs, ouvrage d'une longue suite d'années, l'envahissent de toutes parts, et tendent à l'ensevelir sous d'ignobles amas d'ordures et de décombres. Dans le fond, on aperçoit les ruines de l'ancienne ville : recouvertes de sable, elles forment maintenant des monticules qui dominent le temple à l'ouest.

Voilà tout ensemble l'Egypte des Pharaons et l'Egypte actuelle. D'un coup d'œil vous pouvez juger ici de la gloire, de la puissance de l'une, de la misère et de l'abaissement de l'autre; en un instant vous pouvez mesurer quelle distance les siècles ont parcourue, entre la construction du temple d'Apollinopolis. et celle des huttes de quelques grossiers fellahs.

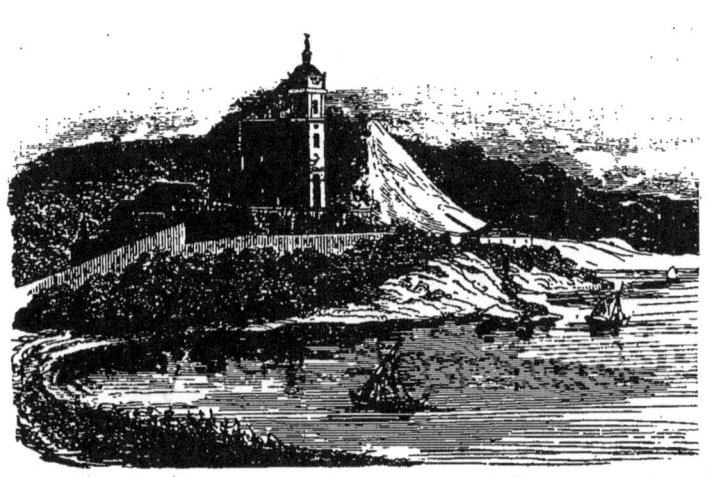

MONUMENTS RELIGIEUX EN AMÉRIQUE

CATHÉDRALE ET COUVENTS DE RIO-JANEIRO.

La cathédrale, appelée église des Carmes déchaussés, se trouve sur la place du Palais-Royal. Moins vaste que ce temple, la chapelle royale, outre qu'elle attire l'attention par son vaisseau gracieux à l'extérieur, et d'une grande richesse d'ornements à l'extérieur, rappelle encore des souvenirs historiques.

C'est là que Jean VI venait assister à l'office divin; c'est là que l'on entendait une musique religieuse, supérieure à toutes celles de nos chapelles européennes.

A côté de ces monuments sacrés nous placerons, pour la magnificence des décorations, Saint-François de Paule avec ses nombreux ex-voto, Saint-François d'Assise aux dorures un peu trop prodiguées, l'église de la Candelaria, aux tours élevées, et qui est sans contredit la plus grande église du Brésil.

Mais la merveille de Rio-Janeiro, c'est San-Bento, ce couvent dont la situation si pittoresque en fait plûtot une maison de plaisance que la demeure d'une communauté religieuse. L'extérieur en est d'une noble simplicité; on a réservé toute la richesse pour l'intérieur. Les salles et les corridors sont boisés en jaracanda, sculptés en relief; une teinte aux nuances violettes et aux reflets dorés ajoute au poli naturel de la boiserie. Des peintures dues à de vieux pinceaux brésiliens retracent les principales scènes de la vie de saint Benoît; ses reliques sont religieusement conservées dans une chapelle non moins riche de dorures et d'ornements analogues. Malheureusement les dernières révolutions qui ont bouleversé le Brésil ont transformé en caserne ce couvent somptueux, et il est à craindre que l'éclat de l'ameublement ne s'efface sous le vandalisme des soldats américains.

Santo-Antonio et Santa-Teresa sont les édifices du même genre les plus remarquables après San-Bento. La situation de Santa-Teresa est peut-être plus admirable encore que celle de San-Bento. L'édifice n'est pas entouré de murailles, et sa blanche façade, qu'on aperçoit du bord de la mer, s'élève d'une pelouse verdoyante qu'entourent de leurs buissons odorants les haies vives qu'on a plantées.

Au-dessous du séjour des vingt et une recluses de Sainte-Thérèse, sur un cap, s'élève la jolie église de Notre-Dame da Gloria, dont la construction pittoresque donne à la contrée qui l'avoisine un aspect vraiment original. Êtes-vous monté sur le perron de ce temple, devant vous se déploient ce magnifique Océan, ces montagnes des Orgues qui encadrent les bords d'un lac aux ondes calmes et aux rives variées.

FIN.

TABLE

CHATEAUX FRANÇAIS

Introduction.	5
Moyens employés dans l'attaque et la défense des anciens châteaux avant l'invention de la poudre.	11
Château de Bayard.	17
Le château de Roussillon.	19
Le château de Loches.	20
Le château d'Angoulême.	22
Le château de Gisors.	22
La cathédrale d'Angoulême.	24
Église d'Évron.	26
Cathédrale d'Autun.	26
Chapelle de la Sainte-Chandelle, à Arras.	28
La Roche Saint-Michel, au Puy.	30
L'abbaye de Jumièges.	32
Abbaye de la Victoire.	34
La Grande-Chartreuse.	36
Château de Brie-Comte-Robert.	38
Ruines du château de Boissiramé.	40
Château de Ham.	42
Le Mont Saint-Michel.	44
Le château d'Azay-le-Rideau.	46
Le château de Chambord.	46
Château d'Anet.	48
Le château de Braisne.	50
Château de Saint-Fargeau.	50
Le château de Plessis-les-Tours.	52
La cathédrale d'Alby.	54
La cathédrale de Reims.	56
La cathédrale de Strasbourg.	58
L'abbaye de Cluny.	63
Ancienne cathédrale de Mâcon.	64
Abbaye de Saint-Bertin.	64
Notre-Dame de Paris.	66
Saint-Gatien, à Tours.	69
Château de Pierrefonds.	70
Le château de Clisson.	72
Le château de Créqui.	74
Le château de Pau.	74
Le château de Maintenon.	76
Le château d'Harcourt.	78
L'ancien château de Courtrai.	80
La tour de Crest.	82
Le château de Luynes.	82
Le château de Chenonceaux.	84
Le château de Couches (Saône-et-Loire).	86
Le château de Chaumont.	86
Le château d'Écouen.	88
Le château de Blois.	90
Le château de Sully.	92
Le donjon de Vincennes.	94
La Quiquengrogne.	96
Le château de Pontgibaud.	96
Le château de Pornic.	98
La tour du Diable au château de Montfort.	98
Le château d'Amboise.	100
La cathédrale de Rodez.	102
Notre-Dame de Chartres.	102
La cathédrale d'Amiens.	106
La cathédrale d'Arles.	108
Saint-Maurice, à Vienne.	110
L'église de Saint-Vulfran.	112
La cathédrale d'Auch.	112
La cathédrale d'Auxerre.	114
La cathédrale de Rouen.	116
Saint-Maclou, à Rouen.	120
Église de Notre-Dame du Fort, à Étampes.	121
L'abbaye de Saint-Wandrille.	122
L'église de Saint-Nizier, à Lyon.	125
Le château de Coucy, en Picardie.	126
Le château de Tancarville.	128
Le château de Gaillon, en Normandie.	130
Le château des ducs de Lorraine, à Lunéville.	132
Le château d'Aumale.	134
Le château Gaillard.	135
Château de Nantouillet.	138
Le château de Saumur.	139
Le château de Tarascon.	139
Le château d'If.	141
Le château de Saint-Germain.	142
Le château de Nantes.	144
La Bastille.	146
Le château d'Annecy.	149
Ancienne abbaye et église de Saint-Denis.	150
L'église de Brou, à Bourg.	153
La cathédrale d'Orléans.	154
L'abbaye de Saint-Germain-des-Prés.	160
L'abbaye de Saint-Ricquier.	162
L'abbaye de la Chaise-Dieu.	165
Le château d'Ermenonville.	167

CHATEAUX ÉTRANGERS

Châteaux des bords du Rhin.

Bade.	173
Le château de Johannisberg.	174
Le château de Haut-Landsberg.	177
Le château de Heidelberg.	179
Le château de Marienberg.	182
Le château de Lausanne.	184
Le château de Werdenberg, en Suisse.	186
Le château de la vallée de Méran, dans le Tyrol.	188
Le château Saint-Ange, à Rome.	190
Le château Saint-Elme, à Rome.	192
Le château de Muro.	194
Les châteaux de Malte.	196
Le château de Belem.	198

Châteaux de l'Angleterre.

Les châteaux de Caerphilly et de Bridgenorth.	200
Le château de Mont-Orgueil, dans l'île de Jersey.	202
Le château de Douvres.	204
La tour de Londres.	206
Le château de Stirling.	210
Le château Saint-Jean d'Ulloa.	214

Eglises de la Belgique

Cathédrale d'Anvers.	215
Sainte-Gudule, à Bruxelles.	218

Eglises de l'Allemagne.

La cathédrale de Fribourg en Brissau.	222
L'église de Saint-Charles Borromée, à Vienne.	224
La cathédrale de Worms.	224
Le dôme Worms.	226
La cathédrale de Ratisbonne.	227

Eglises et Monastères de l'Italie.

Saint-Pierre de Rome.	228
Le Panthéon d'Agrippa.	232
Le temple de Bramante.	234
Abbaye du Mont-Cassin.	237
L'abbaye d'Hautecombe.	241
La cathédrale de Sienne.	243
Sainte-Marie du Salut.	246
La basilique de Saint-Marc.	248
La cathédrale de Milan.	350
La cathédrale de Messine.	252
Cathédrale de Florence.	254
Chartreuse de Pavie.	256

Eglises d'Espagne.

La cathédrale de Cordoue.	260
La cathédrale de Séville.	262
La cathédrale de Tarragone.	265

Eglises et Abbayes de l'Angleterre.

Église de Newark (comté de Nottingham).	267
Cathédrale d'York.	268
Westminster-Abbaye	270
La cathédrale de Rochester.	274
La cathédrale d'Exeter.	276
La cathédrale de Lichfield.	278
La cathédrale de Worcester.	280
Abbaye de Mortemer.	281
Abbaye de Bolton.	282

Eglises et Monastères de la Russie.

Couvent de Troitzkoï.	286
Couvent d'Ottotch.	288
Le temple de Lama, dans l'Astrakan.	290

Monuments religieux en Turquie.

Mosquée du sultan Achmet.	292
Sainte-Sophie.	294

Monuments religieux de l'Asie.

La mosquée El-Haram, à Jérusalem.	300
L'église du Saint-Sépulcre, à Jérusalem.	303
L'église de Saint-Jean de la Resurrection.	306
Le monastère royal, à Ummerapoura.	308
Boro Boedor, dans l'île de Java.	311

Monuments religieux en Afrique.

Le temple d'Apollinopolis, en Égypte.	313

Monuments religieux en Amérique.

Cathédrale et couvent de Rio-Janeiro.	317

Paris. — Imprimerie Cosson et Comp., rue du Four St-Germain, 48.

LES
S D'AFRIQUE

DEPUIS

ALGER PAR LES FRANÇAIS

JUSQU'À

.IFICATION GÉNÉRALE

AVEC UN APERÇU

quels la France a pris part pendant cette période, etc.

r un résumé historique

ENTS DONT L'ALGÉRIE A ÉTÉ LE THEATRE
LES TEMPS ANTÉRIEURS

\R J. LADIMIR

s Mœurs et du Costume au Moyen âge, etc.

OUVRAGE

Portraits, **Types coloriés de la race indigène**
ELLE CARTE DE L'ALGÉRIE

ent dressée pour cette publication

→→→••⋘•

PARIS

JLT ET C^{ie}, ÉDITEURS

UE D'ULM PROLONGÉE

1858

Paris. — Impr. Walder, rue Bonaparte, 44.

www.ingramcontent.com/pod-product-compliance
Lightning Source LLC
Chambersburg PA
CBHW071623220526
45469CB00002B/457